BIBLIOTHÈQUE
DES MERVEILLES

PUBLIÉE SOUS LA DIRECTION
DE M. ÉDOUARD CHARTON

LES MERVEILLES
DE
L'ARCHITECTURE

OUVRAGES DE M. ANDRÉ LEFÈVRE

La Vallée du Nil, par Henry Cammas et André Lefèvre. Hachette et Cⁱᵉ.
Les Parcs et Jardins, in-16. 2ᵉ édition Hachette et Cⁱᵉ.
La Flûte de Pan, in-18, 2ᵉ édition Hetzel.
La Lyre intime, in-18 Hetzel.
Virgile et Kalidasa, in-18 Hetzel.
L'Épopée terrestre, in-18 Marpon.

BIBLIOTHÈQUE DES MERVEILLES

LES MERVEILLES
DE
L'ARCHITECTURE

PAR

ANDRÉ LEFÈVRE

ILLUSTRÉES DE 66 VIGNETTES SUR BOIS
PAR THÉROND, LANCELOT, ETC.

QUATRIÈME ÉDITION
CORRIGÉE ET NOTABLEMENT AUGMENTÉE PAR L'AUTEUR

PARIS
LIBRAIRIE HACHETTE ET Cie
79, BOULEVARD SAINT-GERMAIN, 79

1874

Droits de propriété et de traduction réservés.

A MON PÈRE

QUI M'AIDA DE SES CONSEILS ET DE SES RECHERCHES

LES MERVEILLES
DE
L'ARCHITECTURE

L'architecture n'est point ignorée des animaux : le trou du ver, les galeries de la fourmi, la ruche de l'abeille, le nid de l'épinoche ou de l'oiseau, la tanière du loup, le terrier du renard et du lapin, le village du castor, la hutte du gorille, la maison, le donjon, le temple et le palais répondent au même besoin diversifié à l'infini. Une loi commune s'en dégage, qui préside à toutes les constructions, les classe et les juge, la loi d'appropriation. L'utilité est le fond de l'esthétique architecturale ; l'ornementation même, dans sa libre variété, est soumise à cette condition première.

L'individu s'est logé comme il s'est vêtu, comme il s'est armé, pour se défendre des intempéries et des inimitiés qui l'entourent. La famille, la tribu, la cité ont créé la maison, la palissade, les murailles, pour protéger leurs membres, enfermer leurs troupeaux, garantir leurs richesses et leur indépendance. De là les édifices privés et publics, leur ordonnance, leurs divi-

sions, tout le canevas sur lequel ont travaillé l'industrie et l'art.

S'élevant des nécessités physiques à des conceptions plus hautes, et cela dès l'origine des sociétés les plus rudimentaires, l'homme s'est trouvé conduit à exprimer, à symboliser à l'aide du bois, de la pierre et des métaux, les divers aspects d'une vie de plus en plus complexe, aspects moraux, c'est-à-dire sociaux, politiques, voluptuaires, religieux. La prédominance d'un certain idéal, toujours issu de la réalité, marque d'un caractère commun les œuvres architecturales de chaque époque et de chaque race.

Il y aurait plaisir et intérêt à suivre, dans un ordre logique, les progrès et aussi les défaillances de l'architecture, depuis son point de départ, grotte taillée dans le roc, hutte de branchages, yourte mongole, cabane sur pilotis au milieu des lacs, grossière tourelle gauloise, jusqu'aux conceptions magnifiques et raffinées des colonnades égyptiennes, des grandes terrasses d'Assyrie, des temples grecs, de l'amphithéâtre et de la basilique, des cathédrales romanes et gothiques, enfin des palais, des théâtres et des gares de chemin de fer; et c'est en somme ce que nous allons tenter, mais dans un espace si restreint et d'une course si rapide que bien des transitions manqueront, que le nombre des *merveilles* omises, surtout dans les temps modernes, dépassera de beaucoup celui des merveilles signalées au passage. Grâce, dirions-nous, si le mot ne jurait avec notre pensée, grâce aux ravages du temps, aux destructions sauvages des conquérants, des barbares et iconoclastes de toute espèce, l'antiquité aura moins à souffrir des pro-

cédés sommaires que nous impose notre cadre. Mais, pour tout ce qui est postérieur à l'an mil, nous aurons à solliciter l'indulgence du lecteur jusqu'au jour où le succès, déjà fort honorable, de ce petit livre nous autorisera à développer notre plan, à en tripler peut-être les proportions, sans que nous nous flattions d'ailleurs de pouvoir jamais épuiser un si vaste sujet.

L'apparition sur la terre de l'architecture proprement dite, c'est-à-dire de l'application des matériaux ligneux et minéraux aux diverses exigences du logement humain, est sans doute infiniment postérieure à la naissance de l'humanité. Il n'est pas probable que nous en possédions des vestiges plus anciens que le quarantième siècle avant notre ère; mais la perfection où elle était arrivée en Égypte dans ces âges reculés atteste une longue et mystérieuse enfance, qui se perd dans la nuit des temps.

C'est par l'Égypte que nous devrions commencer notre revue, puisque aucune construction au monde n'égale en vieillesse les grandes et petites pyramides de Sakkarah et de Gisch, ou les excavations (*hémispéos*) de la haute vallée du Nil. Mais ce sont là déjà des chefs-d'œuvre, si on les compare aux plus anciens monuments de la Chaldée, de la Grèce et de l'Italie; il est possible de découvrir, à des époques plus récentes sans doute, mais relativement plus primitives, où ni l'art ni la civilisation n'existaient encore, des essais informes, véritables ébauches de l'industrie architecturale. Ces constructions énigmatiques, tombeaux, temples rudimentaires, ou simples signes commémoratifs d'événements inconnus, se retrouvent dans toutes les régions de la terre; elles sont signalées par les traditions écrites de tous les peuples.

On les a, bien improprement, nommées celtiques, parce qu'elles abondent sur notre sol gaulois. On ne sait à quel âge elles appartiennent, mais, assurément, elles représentent un état de la vie et de l'intelligence très-inférieur et très-antérieur, logiquement s'entend, aux grandes civilisations du nord de l'Afrique, de l'Asie méridionale et de la Grèce. On ne sera donc point surpris de les trouver ici à leur vraie place, pour ainsi dire avant l'architecture.

I

MONUMENTS CELTIQUES

Men-hirs du Croisic, de Lochmariaker, de Plouarzel; Cromlechs d'Abury, de Stone-Henge; alignements de Carnac. Dolmens de Cornouailles. Allées couvertes de Munster, Saumur, Gavrinnis.

Allez, par un jour brumeux, lorsque la mer et le ciel se confondent à l'horizon gris, jusqu'à l'extrémité orientale de la presqu'île du Croisic, terre salée et pauvre qui semble un bout du monde, tant elle avance dans l'Océan sa langue étroite et basse. Là, une simple pierre, de proportions modestes, s'élève sur un petit tertre au-dessus du granit pourpré battu des flots. Nous avons dormi ou rêvé à l'ombre de ce témoin des anciens jours, et nous avons revu les druides aux longues barbes, aux couronnes de chêne, nous avons entendu le chant des druidesses à la faucille d'or.

Cette pierre du Croisic, qu'un souvenir personnel nous a rendue chère, n'est que le plus humble des menhirs. La grande pierre-levée de Lochmariaker avait plus de vingt-deux mètres de haut, au moins la taille des obélisques égyptiens; elle a été abattue et brisée en quatre morceaux. Une autre entre Nantes et La Rochelle, était plus haute encore. Celle de Plouarzel, sur le point

le plus élevé du Bas-Léon (Finistère), a bien douze mètres au-dessus de terre, ce qui suppose une dimension totale de seize mètres ; elle est de granit brut, couverte de lichens et de mousses, de forme presque quadrangulaire ; sur deux de ses faces opposées, une main grossière a sculpté une bosse ronde, encore vénérée par les paysans des environs ; elle se retrouve sur d'autres monuments. On a voulu y voir une figure de l'œuf cosmogonique, emblème du monde. Mais que sait-on de la mythologie gauloise ? Puis, qui peut affirmer que ce monument soit l'œuvre des Celtes ? N'y a-t-il pas là simplement soit un caprice ornemental, soit un effort naïf vers la statuaire, une ébauche de la tête humaine ?

Les pierres debout isolées, qui se rencontrent en France, en Angleterre, dans l'ancienne Germanie, la Scandinavie, la Russie, la Sibérie, la Chine, la Thrace, l'Afrique septentrionale et jusque dans le Nouveau-Monde, portent chez nous les noms vulgaires de *pierres-fiches, pierres-fittes, pierres-droites*. Comme elles abondent dans nos départements de l'ouest et surtout en Bretagne, il est d'usage de les appeler *men-hirs* ou *peulvæns*, en breton pierre longue ou pilier. Leur destination semble avoir été tantôt funéraire, tantôt *monumentale* dans le sens étymologique, c'est-à-dire consacrant la mémoire d'un événement, tantôt purement religieuse.

Quelquefois, des men-hirs sont groupés autour d'un men-hir plus élevé et forment des *cromlechs* ou cercles. Ces enceintes étaient probablement des temples et des lieux d'assemblée. Souvent les *cromlechs* entourent des *tumulus* ou tertres funéraires, comme pour mettre les tombeaux sous la protection du cercle consacré. Il arrive que deux ou trois cromlechs sont reliés et circonscrits par des lignes courbes ou droites de men-hirs ; les pierres

de ces cercles ont parfois subi un certain travail de main d'homme : elles sont groupées en *trilithes*, deux menhirs debout supportant une sorte d'architrave qui les réunit, à l'aide de mortaises et de tenons grossièrement figurés.

Cette disposition qu'on ne voit pas en France, existait peut-être à Abury et subsiste dans le *Côr-gawr* (danse des Géants) de Stone-Henge, près Salisbury, dont on reconstitue aisément la figure primitive : ce *Côr-gawr* se compose de deux cercles et de deux ovoïdes impliqués les uns dans les autres : il a 300 pieds anglais de circonférence : les trilithes de l'enceinte intérieure mesurent neuf mètres de haut sur deux mètres trente de large.

Les combinaisons de men-hirs qui ne forment pas exclusivement une figure fermée se nomment alignements. Le Morbihan en conserve d'admirables ; et le plus beau de tous est situé à Carnac, à peu de distance de la mer. Malgré les ravages du temps, on y compte encore plus de douze cents pierres debout qui suivent un ordre visible et se distinguent au milieu des multitudes de men-hirs et d'autres monuments répandus dans le pays. Il y avait là un temple immense, long de plusieurs kilomètres, où l'on aime à se représenter les cérémonies druidiques s'avançant par dix nefs parallèles vers un hémicycle qui formait le sanctuaire et arrêtait les onze lignes de piliers.

L'architecture celtique ne s'est pas bornée aux menhirs ; à dire vrai, le men-hir peut être mis en dehors de l'architecture ; il n'en est pas de même du *dolmen* (*tol*, table, et *men* pierre), qui a reçu les noms de *pierre-late* ou *pierre-lée*, *pierre-couverte* ou *couverclée*, *table* ou *tuile du diable* ou *des fées* (en breton, *alikorrigan* ou *maisons des fées*). Les dolmens les plus simples ne con-

sistent qu'en trois pierres, une table horizontale et deux supports. Le plus souvent, ils en ont quatre ou davantage, sont clos par un bout et forment grotte. Parfois il y a deux ou trois tables supportées par une douzaine de pierres-levées, et les proportions sont très-grandes. Le demi-dolmen, soulevé seulement par un bout, présente une surface inclinée.

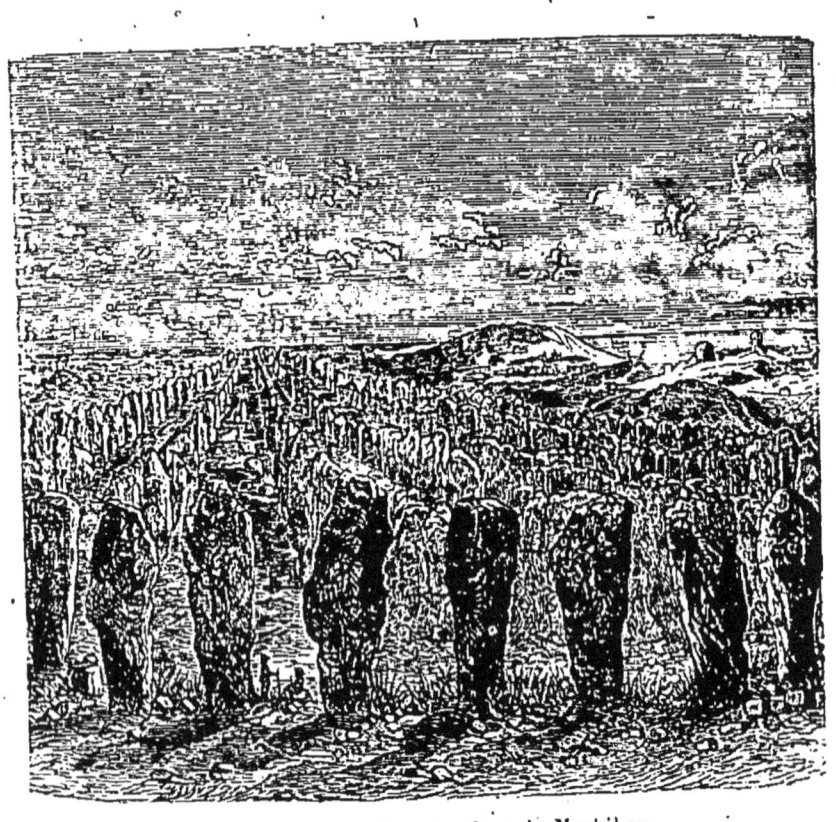

Alignements de Carnac, dans le Morbihan.

Le dolmen rappelle les monuments de pierres brutes qu'Arrien dit avoir vus dans l'Asie Mineure, et mieux encore ceux dont parle Calpurnius dans sa troisième églogue : « Moi, je me tiendrai à l'abri dans les roseaux, ou me cachant, comme je l'ai fait souvent, sous l'autel voisin. » Strabon, le célèbre géographe,

voyageant en Égypte, rencontra sur son chemin des temples de Mercure composés de deux pierres brutes qui en soutenaient une troisième ; ne sont-ce pas tous les caractères du dolmen ?

Les dolmens, cependant, sont en général des tombeaux et non des autels, comme on l'a cru longtemps ; les autels ne paraissent pas avoir eu cette forme de chambre ou de grotte ; la plupart de ceux qu'on prétend reconnaître consistent en une table posée sur un ou deux blocs, ou même en un bloc informe portant sur d'autres blocs. Les *pierres à bassins*, dont on a beaucoup parlé, se rapporteraient à cette catégorie. On a voulu y voir des cuvettes avec des rigoles où coulait le sang de la victime. Le géant des dolmens, en Cornouailles, est ainsi couronné de bassins dont le plus grand a un mètre de rayon. La table, placée sur deux roches naturelles peu élevées, mesure onze mètres de long sur six de large et cinq d'épaisseur, et pèse sept cent cinquante mille kilogrammes. Ce n'est pas là un vrai dolmen.

Quelques autels, plus extraordinaires, présentent une figure humaine sculptée en creux, sorte de moule où s'étendait la victime. Sous les tables de plusieurs dolmens, entre autres la célèbre *Table des marchands*, à Lochmariaker, on reconnaît des formes de hache à poignée, symbole primitif qui subsista jusqu'à l'époque romaine dans la formule funéraire *sub ascia*.

Les dolmens ou grottes funéraires sont souvent précédés d'allées couvertes qui en sont les avenues. Le diocèse de Munster, en Prusse, possède une de ces allées, où cent moutons peuvent s'abriter ; mais il n'est pas besoin de sortir de France. Près de Saumur existe encore entière une galerie longue de dix-sept mètres et haute de deux mètres vingt. La largeur, hors œuvre, est de quatre mètres trente-cinq. Chacun des grands

côtés n'est formé que de quatre pierres ; une seule fait le fond ; toutes sont inclinées vers l'intérieur. Quatre pierres encore composent le toit, et l'une d'elles, qui a sept mètres, étant fendue dans toute sa longueur, est soutenue par un pilier isolé. Les chiffres et les mesures ont ici leur éloquence.

La plus longue de nos allées couvertes est à Essé (Ille-et-Vilaine), et la plus curieuse, près de Lochmariaker, dans la petite île de Gavrinnis. Vingt-trois pierres debout, juxtaposées, se rangent en murailles sous dix énormes dalles. Au fond, le reculement des parois forme une chambre un peu plus longue que large, où l'on peut se tenir debout. Partout, à Gavrinnis, se déroulent en linéaments parallèles, ovales ou demi-circulaires, des vermiculations concentriques, des zigzags, des ornements en forme d'amandes, des cercles impliqués les uns dans les autres, qu'il serait plus difficile encore d'expliquer que de décrire. Cependant on voit distinctement des serpents et des coins ou haches sans manche.

On trouve maintenant d'assez nombreuses sculptures sur les monuments celtiques, mais Gavrinnis reste le plus remarquable sous ce rapport. Les dolmens à allées couvertes sont souvent et ont peut-être jadis été tous enfouis sous des monticules factices auxquels on donne le nom latin de *tumulus* : c'est là que l'architecture primitive de l'Occident semble avoir dit son dernier mot ; on y trouve quelquefois de véritables murailles faites de pierres superposées, des voûtes à peu près coniques en encorbellement, des allées transversales, des chapelles latérales, des transsepts, enfin des dispositions que nous retrouvons dans les hypogées ou excavations funéraires des Égyptiens. L'Angleterre et la France possèdent toutes deux de ces curieux échantillons d'un art qui se rapproche de nos procédés de construction. Un des plus

Table des marchands à Lochmariaker.

intéressants est situé près de Caen, à Fontenay-le-Marmion. Dix salles circulaires voûtées, larges de quatre à cinq mètres, communiquent toutes par des galeries à la circonférence du monticule; en fouillant le sol on y a trouvé des ossements humains.

Tous ces monuments, men-hirs, cromlechs, alignements, dolmens, allées couvertes et tumulus, se rattachaient ou ont été rattachés à un culte antique, auquel on a donné le nom de druidique, culte qui célébrait les forces de la nature sauvage, au milieu des forêts, des eaux, des rochers, et s'associait à des pratiques bizarres cruelles. L'introduction des dieux latins dans les Gaules produisit un chaos dans la religion des Celtes. Toutefois, les druides tinrent bon et bravèrent longtemps le christianisme. Plusieurs conciles durent condamner ceux qui honoraient les arbres, les fontaines, les pierres, et ordonner la destruction de ces objets d'un culte traditionnel; nul doute que des druides et des superstitieux n'aient été brûlés comme sorciers. Le roi Chilpéric prononça les peines les plus graves contre quiconque ne détruirait pas les pierres sacrées qui couvraient nos campagnes. Plus tard, on tourna la difficulté, en consacrant au culte chrétien les monuments auxquels le peuple restait attaché, et des men-hirs furent surmontés de croix ou ornés de symboles pieux. Les dévotions aux sources de la Peur, de la Fièvre, les ex-voto suspendus aux branches de certains arbres, les croyances aux fées, aux follets, encore si répandues dans le centre et l'ouest de la France, sont un legs de nos ancêtres. Essayons de nous en défaire sans détruire ce qu'ils aimaient. Faut-il abattre les grottes où demeuraient les fées pour ne plus trembler devant elles?

II

MONUMENTS PÉLASGIQUES ET ÉTRUSQUES

Acropoles de Sipyle, de Tirynthe ; Mycènes : la Porte des lions et le Trésor d'Atrée. *Monte Circello ;* Alatri ; Cære.

Lorsque le voyageur audacieux marche à l'aventure dans ces terres marécageuses et boisées où reposent les ossements et les ouvrages des anciens Étrusques, solitudes que des fièvres terribles protégent contre la curiosité, il entrevoit, sous les chênes et les oliviers des collines, d'énormes pierres assemblées en murailles, des vestiges étonnants du travail de l'homme. A part quelques *tumulus* qui renferment des essais de maçonnerie et de voûtes, les monuments celtiques restent en dehors de ce que nous nommons architecture. Ici nous sommes en présence de constructions véritables ; le caractère en est très-simple et puissant ; à voir ces blocs énormes si solidement encastrés, sans ciment d'aucune espèce, que le temps n'a pu les déplacer, on est bien près de croire que l'homme dégénéré a perdu la force de ses aïeux.

C'est un Français, M. Petit-Radel, qui découvrit, au commencement de ce siècle, les monuments pélasgiques de l'Italie occidentale et les assimila aux ruines

déjà connues de Tirynthe et d'Argos. Il place entre le vingtième et le quinzième siècle avant notre ère le grand mouvement pélasgique. Les Pélasges, partis de l'Asie centrale à une époque indéterminée, mais postérieurement sans doute aux Celtes, semblent avoir traversé l'Asie Mineure en y laissant quelques établissements en Cappadoce ; de l'avis des anciens géographes, ils peuplèrent l'Ionie, la Carie, la Thrace, l'Épire, la Macédoine, toute la Thessalie, et couvrirent la Grèce entière. De proche en proche, soit d'île en île, soit par la Thrace et l'Illyrie, ils gagnèrent l'Étrurie et les États romains ; le flot de leur émigration vint mourir sur les côtes de France et d'Espagne. Maintenant qui sont ces Pélasges, dont l'existence est fortement contestée, en tant que souche ethnique? Très-probablement les aînés des Hellènes, les premiers représentants d'une famille émigrante dont nos Grecs classiques ont été les plus glorieux fils. Malheureusement il ne reste rien des langues nationales de la Thrace, de l'Épire, de la Troade et de la Phrygie. On peut néanmoins penser que ces idiomes étaient apparentés d'assez près à des dialectes grecs.

Nous ne citerons des Pélasges en Asie que l'acropole de Sipyle. C'est une double enceinte très-bien bâtie en pierres rectangulaires ; près de la muraille inférieure existe un grand tumulus de quatre-vingt-douze mètres d'étendue, revêtu à sa base de pierres polyèdres irrégulières, bien enchâssées les unes dans les autres. On y montait à l'aide d'un grand escalier dont quelques degrés sont encore visibles. Ce tombeau serait celui de Tantale, fils de Jupiter et roi de Lydie, mort vers l'an 1410 avant notre ère ; au moins Pausanias a-t-il vu à Sipyle un édifice qui passait pour le tombeau de Tantale.

Les ruines pélasgiques abondent dans l'ancienne

Argolide, une terre fameuse par les aventures de Pélops, de Thyeste et d'Atrée; et par la réunion de la grande armée hellénique sous le commandement d'Agamemnon. A Tirynthe, la ville d'Hercule, s'élève une puissante citadelle, que Pausanias a décrite, il y a bientôt deux mille ans. Euripide en attribue la construction aux Cyclopes, forgerons souterrains. L'enceinte est formée de blocs polygones superposés sans ciment; des pierres de moindre dimension sont placées entre les plus grandes, de manière à remplir les vides et à lier ensemble les diverses parties de la construction. Il semble qu'on assiste au travail de l'ouvrier, n'ajoutant une pierre qu'après avoir assuré l'autre, et créant par des tâtonnements successifs un mur que nos boulets entameraient à peine. Dans la forteresse de Tirynthe, les masses principales datent du dix-huitième siècle avant notre ère; quelques parois d'appareil plus régulier sont l'œuvre du quinzième.

La double enceinte de l'acropole de Mycènes présente trois ordonnances différentes et qui correspondent sans doute à trois époques successives. Ce sont partout des blocs polygones, irréguliers, les uns bruts à leur surface, les autres mieux joints et aplanis, d'autres travaillés comme les derniers, mais de forme plus allongée. La construction la plus ancienne, attribuée à Mycénée (1700 av. J. C.), est en calcaire; la plus récente, celle de Persée (1390), en pouddingue.

On entre dans l'acropole par une porte dite *des Lions*. Les blocs sont énormes, quadrangulaires et horizontaux; haute de cinq mètres trente, large de trois, l'ouverture est surmontée d'un vaste linteau dont les trois dimensions sont de cinq, deux et un mètre vingt. Un bas-relief haut de deux mètres quatre-vingts, large de trois mètres quarante à sa base, fait à la porte un fron-

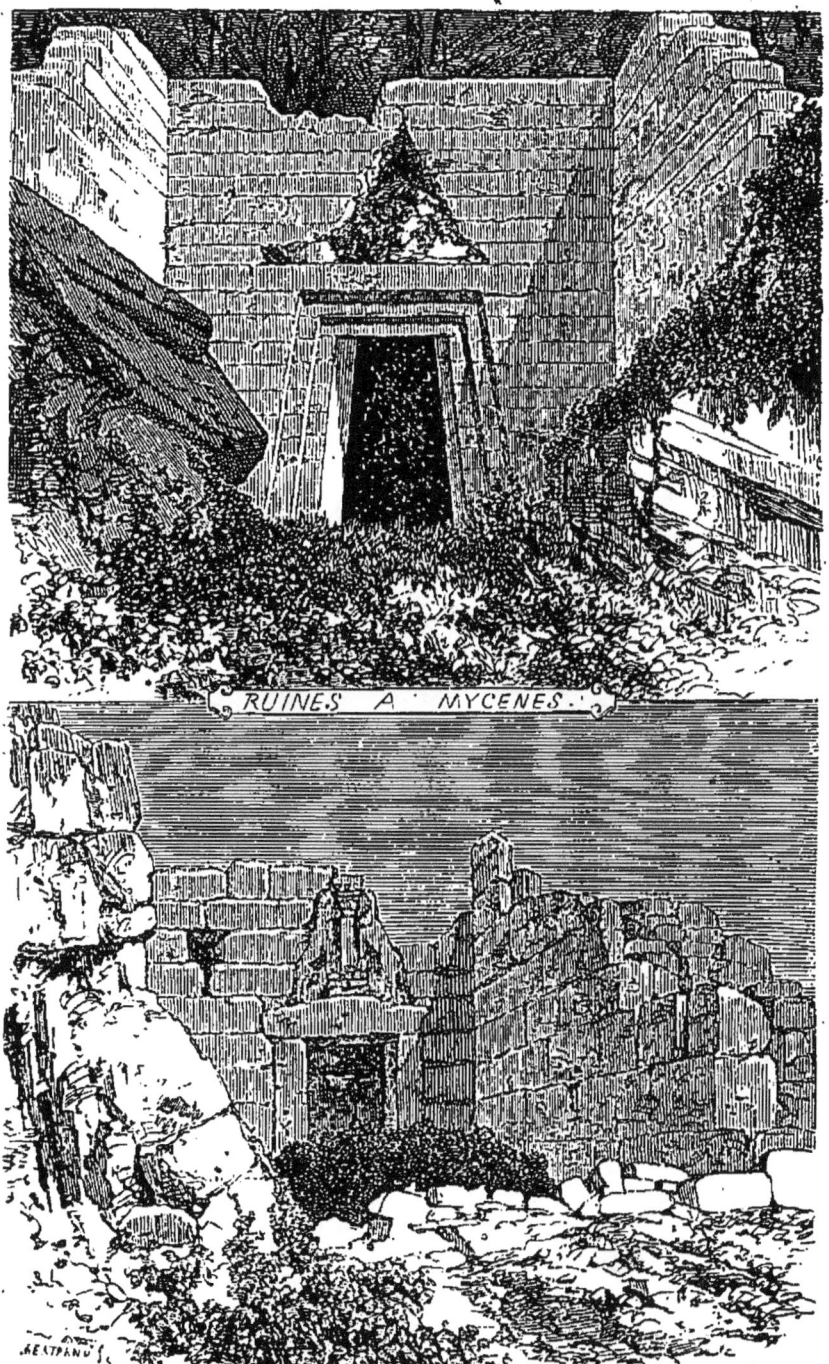

1. Trésor d'Atrée. — 2. Porte des Lions.

ton à peu près triangulaire. Deux lions, dressés sur leurs pattes de derrière, appuient leurs pattes de devant sur une colonne placée entre eux; ils se font face. Leurs têtes, qui ont été brisées, atteignaient la hauteur du chapiteau. Le diamètre de la colonne augmente de bas en haut; le chapiteau est porté sur quatre disques qu'on pense être la représentation des bûches destinées à entretenir le feu sacré; la colonne figurerait un autel.

La porte des Lions était la principale entrée de l'acropole. Il y en avait deux autres, dont l'une, la plus petite, présentait une baie triangulaire formée de deux pierres inclinées l'une vers l'autre. Nous verrons plus loin ce triangle vide ménagé au-dessus des architraves pour soulager le linteau.

« On montre encore à Mycènes, dit notre Pausanias, la fontaine de Persée et des chambres souterraines où l'on dit qu'Atrée et ses enfants cachaient leurs trésors. Près de là est le tombeau d'Atrée et de tous ceux qu'Agamemnon ramena avec lui après la guerre de Troie, et qu'Égisthe fit périr dans le festin qu'il leur donna. » La tradition désigne comme étant le trésor souterrain d'Atrée un tumulus voisin de l'acropole; la façade seule en est visible; on y entre par une haute et large porte dont le linteau plat est surmonté d'un vide triangulaire. Deux moulures ornent l'architrave et les jambages. Des deux pierres du linteau, la plus grosse pénètre dans la voûte et doit peser cent soixante-dix mille kilogrammes; elle a près de soixante-cinq mètres cubes et mesure plus de huit mètres de long sur dix de profondeur.

Un long et large passage (vingt mètres sur six) donne accès dans une très-grande salle circulaire. Toutes les assises, par lits horizontaux, ont été posées en saillie les unes sur les autres, puis retaillées sur place de manière à supprimer les saillies et à former une surface

régulièrement courbe. Cette méthode d'encorbellement a produit une voûte hardie, de quatorze mètres, en forme de ruche. Les murs ont six mètres d'épaisseur; au fond, dans le roc, est creusée une grande et haute pièce carrée. Rien ne ferme aujourd'hui ces demeures souterraines, et nulle trace de ferrures n'a été retrouvée; mais sait-on si de hautes palissades n'étaient pas plantées dans le sol, ou si l'entrée n'était pas dérobée aux yeux par un amas de terre qu'on pouvait enlever dans les circonstances solennelles?

Parmi les quarante et un monuments pélasgiques étudiés en Italie, ceux du *Monte Circello*, à dix lieues de Rome, présentent un aspect très-pittoresque. Une montagne à sept pointes les élève à cinq cents mètres au-dessus de la mer. Tout en haut est le temple de Circé. Sur cette terre sacrée entre toutes, on montre le tombeau d'Elpénor, un de ces compagnons d'Ulysse auquel Circé fit perdre la figure humaine; c'est un cône écrasé, régulièrement formé d'assises de pierres quadrangulaires, et qui occupe douze mètres carrés.

Dans les maisons, dans les églises même d'Alatri, on peut suivre la succession de trois périodes bien distinctes : le Pélasge est devenu Romain, et le Romain chrétien; mais la race n'a pas changé. Saint Pierre n'a fait que prendre la place du dieu Faune. L'époque pélasgique a gardé intacts son aspect et son caractère dans un *Lupercal* carré, dédié à Pan, et surtout dans certaines portes surmontées d'énormes linteaux. Sur l'une des architraves de l'acropole se voient des sculptures emblématiques; ailleurs, en divers endroits, trois figures très-distinctes de Pan, d'Hermès et de Faune.

On a découvert à Cervetri, autrefois Cære, capitale de l'antique roi Mézence, un tombeau très-vaste, *tumulus* recouvert d'un autre *tumulus*, où cinq chambres fu-

néraires aboutissaient à deux salles très-longues et très-étroites, voûtées en encorbellement, et percées d'excavations elliptiques. Dans la première salle, un char, des armes, des vases, des figurines accompagnaient le lit de bronze qui avait reçu le mort. On fait remonter ce tombeau environ au neuvième siècle avant notre ère. Quant aux excavations taillées dans le rocher, elles seraient plus récentes ; elles contenaient des urnes funèbres ; et l'incinération des corps semble annoncer déjà le voisinage et l'influence des Grecs et des Latins.

III

ÉGYPTE

Les Pyramides. Thèbes. Tombeaux des rois. Ipsamboul.

Sur les deux rives de son fleuve, l'Égypte antique a accumulé les temples, les palais, les tombeaux, dont les ruines puissantes attestent encore la présence d'une grande civilisation sur la terre à l'époque où les Perses et les Grecs gardaient ensemble leurs troupeaux de bœufs au bord de la mer Caspienne. Tout le monde a entendu parler des Pyramides « d'où quarante siècles vous contemplent. » C'est soixante qu'il fallait dire ; leur âge moyen peut être fixé à quatre mille ans avant le Christ; on les attribue à trois rois de la quatrième dynastie, Chéops, Céphren et Mycérinus. Cent mille hommes, relevés tous les trois mois, employèrent trente ans à tailler dans le roc la tombe de Chéops et à la couvrir de cette montagne factice, qui mesure cent quarante-six mètres de haut sur deux cent trente de côté. Toute en pierres de trente pieds parfaitement ajustées, la grande Pyramide s'élève jusqu'au faîte en gradins égaux, jadis dissimulés sous un revêtement rougeâtre qu'Hérodote put voir encore, tout couvert d'inscriptions ; ses faces étaient

unies comme des miroirs, et sa pointe aiguë, inabordable, semblait couper l'azur ; aujourd'hui elle est terminée par une plate-forme, œuvre du temps.

Les Pyramides, posées à deux lieues du Nil et du Caire, sur les premières assises de la chaîne libyque, encore exhaussées par leur base, dominent au loin l'horizon. On les voit de dix lieues ; elles reculent sans cesse et l'on se croit toujours à leur pied ; « enfin l'on y touche, et rien, dit Volney, ne peut exprimer la variété des sensations qu'on y éprouve. La hauteur de leur sommet, la rapidité de leur pente, l'ampleur de leur surface, le poids de leur assiette, la mémoire du temps qu'elles ont coûté, l'idée que ces immenses rochers sont l'ouvrage de l'homme si petit et si faible, qui rampe à leurs pieds : tout saisit à la fois et le cœur et l'esprit d'étonnement, de terreur, d'humiliation, d'admiration, de respect. »

Si l'impression est déjà grande au pied de la pyramide, lorsque le spectateur, face à face avec cette masse énorme, voit les angles et le sommet échapper à sa vue, c'est seulement à la cime qu'on prend une juste idée de l'ensemble et que l'attente est dépassée par le spectacle. De là, on verrait à douze lieues de distance, si la vue pouvait y atteindre. Une pierre lancée du faîte avec la plus grande force ne tombe qu'à grand'peine à la base ; une illusion d'optique l'éloigne considérablement au début de la course et l'on s'attend à la voir tomber très-loin ; mais bientôt l'œil qui la suit croit la voir revenir à lui, décrivant une courbe rentrante.

L'intérieur de la grande Pyramide semble plein. On n'y a encore découvert qu'une longue galerie, plus petite en proportion que le travail d'une taupe sous un sillon. Une ouverture imperceptible, placée à quatorze mètres et demi au-dessus de la base, donne accès dans une

suite de couloirs obscurs. Notons en passant une inscription française qui rappelle notre expédition d'Égypte. Le trajet est long et périlleux, la chaleur extrême, l'air épais et étouffant ; on avance le dos courbé, les pieds posés sur d'étroits rebords au-dessus d'un abîme noir. A cet affreux chemin succède une galerie basse où l'on rampe sur une pente roide ; puis un puits sans parapet et qu'il faut tourner. Enfin, poussé, tiré, plié en deux pour éviter les chocs, porté même sur de robustes épaules, on traverse la chambre dite de la Reine et l'on arrive à la salle du Roi. Le retour n'est pas moins difficile, et l'on revoit le jour, excédé, épuisé, à bout de forces.

Il est d'usage de crier dans la pièce souterraine et même d'y tirer des coups de fusil. L'écho de la Pyramide est célèbre : il répète le son jusqu'à dix fois. Il doit sa vigueur et sa pureté à la perfection des plafonds et des joints. Toute la chambre du Roi est en granit, d'un poli achevé ; on découvre les assises à grand'peine. Le plafond est formé de neuf pierres qui doivent chacune peser vingt milliers.

Mais les deux chambres, larges de cinq à dix mètres, sont bien peu de chose pour le toit formidable qui les recouvre. Est-il possible qu'il n'y ait pas d'autres vides au-dessus et au-dessous ? Où finit cet abîme qu'on longe ? Où conduirait le puits qu'on évite, si quelque hardi chercheur s'y suspendait au bout d'une corde ? Peut-être à cette île souterraine, où Hérodote croyait Chéops enterré ; à ces méandres sombres que l'imagination de Gérard de Nerval destinait à des initiations connues de Moïse et d'Orphée. Que l'on cherche encore dans les entrailles du colosse : on sait avec quel soin les Égyptiens dérobaient leur sépulture.

Comme un symbole mystérieux, à cent mètres en

avant de la grande Pyramide, apparaît, taillé dans le roc, enfoui jusqu'aux épaules, dévoré par la lèpre du temps, le nez et les lèvres brisés, un sphinx dont la tête a neuf mètres de haut. Tout accroupi qu'il est, il s'élevait à vingt-cinq mètres au-dessus de sa base naturelle. A l'ouest, s'alignent sur quatorze rangs une quantité presque infinie de constructions rectangulaires et oblongues, parfaitement égales, et qui occupent un carré aussi spacieux que la pyramide elle-même. Une ceinture de pyramides plus petites et ruinées entoure au midi et au levant le monument de Chéops. N'était-ce point là la nécropole de Memphis, cette grande ville sainte et royale dont la place est aujourd'hui cachée par un bois de palmiers ?

A plusieurs centaines de lieues plus loin vers le tropique, la vallée du Nil s'élargit pour contenir les ruines de Thèbes, l'antique rivale de Memphis, celle qu'Homère appelait Thèbes aux cent portes; encore la vaste cité débordait-elle sur les premières assises des montagnes occidentales et vers les gorges de Biban-El-Molouk, où sont les sépultures des rois. Médinet et Gournah sur la rive gauche, Louqsor et Karnak, à l'orient, forment un majestueux ensemble que l'armée de Desaix a salué de cris enthousiastes. A part quelques bourgs, quelques hameaux, ce vaste espace est solitaire ; ce ne sont que huttes misérables, rues étroites, murs de boue construits sur des décombres et pareils aux végétations malsaines qui garnissent le pied des vieux chênes. Ici les arbres sont des colonnades et des obélisques.

Les palais de Karnak, qui se présentent les premiers à notre vue, sur la rive droite du Nil, couvraient cent trente hectares clos d'une enceinte en briques crues, visible encore par endroits ; ce qui nous reste n'est pas le dixième de ce qui a péri. Les masses principales sont

groupées sur une ligne droite qu'on peut nommer le grand axe et qui court du nord-ouest au sud-est. Cet axe est coupé perpendiculairement, et sensiblement du nord au sud, par une autre série de constructions, pylones et propylones, temples et allées de sphinx.

Sur le rivage même, les traces d'un vaste perron et de nombreux fragments de sphinx à têtes de béliers indiquent encore le sens et la dimension d'une avenue que terminent des pylones monstrueux, sortes de tours carrées plus larges du bas que du haut. Les pylones forment l'entrée d'une cour bordée de temples ruinés, obstruée par les tronçons d'énormes colonnes votives : sur douze une seule est restée debout. On passe encore entre deux pylones écroulés et sous un propylone, porte magnifique qui serait un arc de triomphe si une architrave n'y remplaçait le cintre.

Tout ce qui précède n'est que le vestibule de le grande salle que l'on nomme Hypostyle, comme qui dirait la salle des Colonnes.

Une forêt symétrique de hêtres ou de chênes dix fois séculaires ne donnerait pas l'idée de ces trente rangs de colonnades parallèles. Quel arbre atteindrait le diamètre, la hauteur même des douze colonnes formidables qui s'élèvent dans l'axe de la salle? Supposez douze colonnes Vendôme. Les chapiteaux monolithes qui ne les écrasent pas terrifient l'imagination ; cent hommes y tiendraient à l'aise. Jamais masses plus énormes n'ont été établies pour l'éternité. Voici des chiffres, empruntés au grand ouvrage de l'Institut d'Égypte. La salle a cent trois mètres sur cinquante et un ; les pierres du plafond reposent sur des architraves portées par cent trente-quatre colonnes encore debout, dont les plus grosses mesurent trois mètres soixante en diamètre et plus de vingt-deux mètres et demi en élévation. La salle Hypo-

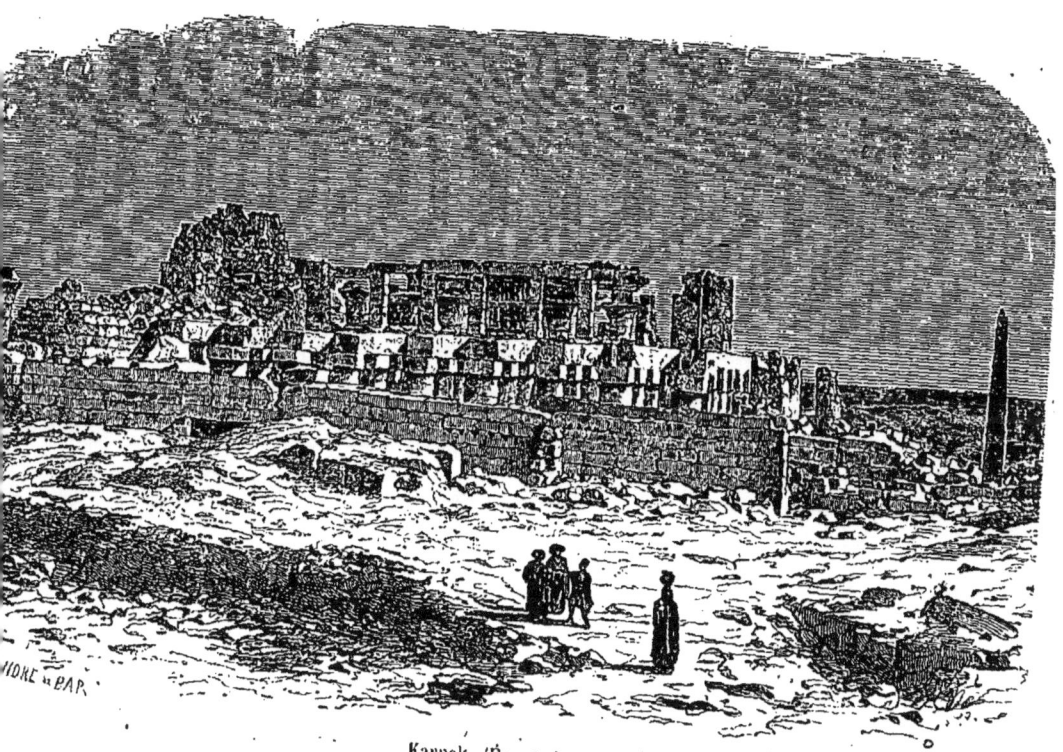

Karnak. (Égypte.)

style est l'œuvre de Sésostris (Rhamsès-Méïamoun) et de ses deux prédécesseurs ; on peut reporter la date probable de sa construction aux quatorzième et treizième siècles avant Jésus-Christ.

Autres pylones, autre cour où se dresse un obélisque ; puis les ruines de la galerie des Colosses. C'est là qu'on peut voir le plus grand des obélisques qui existent encore dans toute l'Égypte ; il a trente mètres de haut ; ses sculptures sont d'une exécution parfaite et semblent au-dessus de ce que pourraient produire en ce genre les arts perfectionnés de l'Europe. A ses pieds gisent les tronçons de l'obélisque qui lui faisait pendant. Tout autour, l'imagination relève sur leurs bases les soixante-deux piliers sculptés en forme de cariatides géantes.

Plus loin, annoncé par deux obélisques plus petits, un temple en granit rose, très-orné, laisse reconnaître encore deux séries parallèles de chambres où se logeaient les prêtres. Il précède le portique du palais de Mœris. Trois des parties de ce vestibule, que soutiennent trente-deux piliers carrés et vingt-quatre colonnes, présentent aux yeux quatre rangs superposés de personnages assis ; il y a là soixante rois qui tous ont près d'eux leur nom. C'est ici, pense-t-on, la partie la plus antique de Karnak ; c'est aussi la plus mutilée. Des cours de décombres, des chaos de colonnes et de bas-reliefs sont tout ce qui reste du palais de Mœris.

A trois ou quatre cents mètres au nord se voit un grand propylone élevé par les successeurs d'Alexandre, et que reliait à la masse centrale une avenue couverte de débris. Au sud, un temple majestueux, dédié au dieu Kons, également rattaché à la salle Hypostyle, commande dignement une grande voie qui est aujourd'hui perdue dans les cannes à sucre et les palmiers, mais dont on distingue encore la direction. Cette route

triomphale était bordée dans toute sa longueur de sphinx monolithes; on en compte cent douze répartis sur un espace de deux cents mètres; le troupeau complet se composait donc au moins d'un millier, puisque le chemin a bien deux kilomètres. L'avenue aboutit au palais de Louqsor.

Les rois avaient leur nécropole à part, dans les parois d'une vallée profonde qui s'avance à l'ouest et n'a pas été choisie sans intention symbolique. La mort était pour les Égyptiens comme pour nous le couchant de la vie; en faisant du soleil l'emblème de l'homme, ils étaient naturellement portés à croire au retour de la vie; tout couchant suppose une aurore. Pour remplir la nuit, l'intervalle mystérieux, ils avaient inventé toutes sortes d'ingénieuses fictions : « des juges qui n'épargnent pas même les rois, » et quarante-deux jurés établis en tribunal; des voyages sur des barques mystiques; de secrets entretiens avec diverses divinités funéraires. Tout ce monde souterrain, toutes ces actions de la tombe sont sculptées et peintes en infinis détails, avec la pointe la plus délicate, les couleurs les plus vives et les variantes les plus ingénieuses, sur les parois de ces demeures profondes que l'on nomme *hypogées* (sous la terre).

Sitôt qu'un roi montait sur le trône, il songeait à son tombeau; sa mort interrompait le travail des peintres et des ciseleurs. La longueur des règnes a pour mesure l'étendue et la profondeur des sépulcres. Pour peu qu'un roi vécût, l'artiste trouvant devant lui un champ indéfini, rentrait dans la réalité et mêlait des scènes familières à la représentation des mystères de la mort. On trouve tout dans les bas-reliefs des hypogées, jusqu'à des ustensiles de cuisine, mais peut-être à l'usage des dieux infernaux.

D'ordinaire les tombeaux sont ainsi conçus : une ouverture basse et dissimulée, une pente roide, une galerie élevée et spacieuse, flanquée de chambres ou de niches, puis une sorte de portique, et enfin la salle funèbre, grande pièce plus longue que large, voûtée en berceau, couverte sur toutes les surfaces planes de scènes emblématiques ; au milieu, un énorme sarcophage en granit noir ou vert, fermé d'une dalle pareille, contient ou contenait la momie royale, dorée et enveloppée de plusieurs boîtes précieuses.

A l'entrée de toutes les tombes, sur le bandeau de la porte, se dessine, plus ou moins pâli, le même bas-relief peint. Dans un disque jaune, on voit le soleil couchant, à tête de bélier ; à l'orient se tient Nephtys, qui est l'étendue céleste ; à l'occident, Isis qui est la nuit. Puis, à côté du soleil mourant, un grand scarabée, image des régénérations successives.

La pudeur de la tombe était si exigeante que, non contents d'enfouir leurs corps dans un ravin désert, au fond d'une sépulture soigneusement masquée, les Égyptiens s'ingéniaient, dans les entrailles mêmes de la terre, à dérouter l'indiscret ou le profanateur. Il arrive qu'au sortir d'une première salle, en apparence destinée au sarcophage, on rencontre le roc ou un puits profond. La momie est plus bas, plus loin ou à côté ; le hasard d'une fouille peut seul trahir sa retraite.

De Thèbes à la seconde cataracte, en remontant le Nil, on passe en revue de nombreuses ruines, Hermonthis, Esneh, Edfou, Com-Ombos, Philæ, l'île des colonnades, Déboud, Kartas, Kalabché, Talmis, Dandour, Ghirch-Hussein, Pselcis, Maharakka, Séboua, Déer, Ibrim ; c'est à quelque distance des rapides d'Ouadi-Alfa, au fond de la Nubie, que s'ouvrent dans le roc, sur les bords du fleuve, les deux temples d'Ipsamboul,

cavernes uniques et qui disparaîtront seulement quand le monde changera de forme.

Le grand temple, long de quarante-quatre mètres, haut de quarante-trois, est précédé de quatre statues assises, adossées à la montagne dont elles font partie, et qui n'ont pas moins de trente-sept mètres. Trente dieux assis décorent la corniche. Dans les salles intérieures, on passe auprès de petits colosses qui mesurent encore huit mètres. Les parois sont couvertes de vastes bas-reliefs. Partout, même sur l'autel des trois démiurges, Ammon, Phré et Phta, se trouve l'image de Ramsès-Méïamoun (Sésostris), conquérant de l'Afrique et de l'Asie; sa femme, Nofré-Ari, divinisée comme lui, servit de modèle au statuaire pour les six colosses hauts de douze mètres, debout devant la façade du petit temple qu'elle dédia elle-même à la déesse Hator.

Il est peu d'aspects aussi grandioses que ces façades inclinées qui se dessinent sur la colline abrupte et grise. Comme ces dieux et ces héros dont les traces se voient encore en quelques lieux dits le pas de Gargantua, la brèche de Roland, l'antique Égypte a laissé sur la nature même l'empreinte de sa main. Et sa gloire est d'avoir en tout visé à l'éternité.

La sévère obscurité de ces sanctuaires a été bien interprétée par Lamennais. « Une pensée, dit-il, domine l'Égypte, pensée grave et triste dont nulle autre ne la distrait, qui, du Pharaon environné des splendeurs du trône jusqu'au dernier des laboureurs, pèse sur l'homme, le préoccupe incessamment, le possède tout entier, et cette pensée est celle de la mort. Ce peuple a vu le temps s'écouler comme les eaux du fleuve qui traverse ses plaines nues, et il s'est dit que ce qui passe si vite n'est rien, et, se détachant de cette vie caduque, il s'est reporté par sa foi, par ses désirs et ses espé-

rances, vers une autre vie permanente, immuable. Pour lui l'existence commence au tombeau ; ce qui précède n'est qu'une ombre, une fugitive image. Ainsi, ses conceptions religieuses et philosophiques, ses dogmes, en un mot, venant aboutir à ce grand mystère de la mort, son temple a été un sépulcre. »

Quoi qu'il en soit de ces considérations, qui s'appliquent très-justement à toute une période de la vie historique en Égypte, il est permis de rapporter l'origine première des sanctuaires souterrains au souvenir d'un temps où les grottes et les excavations étaient la demeure ordinaire des hommes. Les Égyptiens antiques ont été naturellement amenés à loger leurs dieux comme ils se logeaient eux-mêmes pendant la vie et après la mort.

LV

ARCHITECTURES ASIATIQUES

Jérusalem, Ninive, Babylone, Persépolis, Ellora.

Le temple de Jérusalem, bâti par Salomon vers le dixième siècle avant notre ère, reconstruit par Esdras au temps de Cyrus, à jamais ruiné par Titus, était un triple édifice, à la fois lieu de réunion pour le peuple, d'habitation pour les lévites, d'adoration presque mystérieuse pour le grand prêtre. Au centre était le temple proprement dit, à l'entour le parvis des prêtres. A l'extérieur le parvis d'Israël, accompagné de galeries pour les étrangers et les prosélytes. Le peuple ne pénétrait pas dans la seconde enceinte ; les lévites étaient exclus de certaines parties de la troisième ; et le grand prêtre seul, une fois par an, pouvait franchir le voile du Saint des saints et contempler face à face l'arche d'alliance.

Le Temple était situé sur le mont Moriah et dominait Jérusalem. Assemblage d'enceintes et de colonnades, il semble, comme tous les monuments phéniciens et juifs, avoir plus brillé par la richesse des ornements que par les mérites de l'architecture. Les substances précieuses y étaient prodiguées. Josèphe, qui le vit

encore dans toute sa splendeur, au premier siècle de notre ère, en a décrit avec complaisance les plafonds de cèdre poli, enrichis de feuillages dorés, les colonnes de bronze, hautes de dix-huit coudées, les corniches aussi de bronze, sculptées en entre-lacs de fleurs de lis et de grenades, les admirables portes de cèdre, d'or, d'argent, et les grands rideaux de lin brodés de pourpre, d'hyacinthe et d'écarlate.

La partie centrale du Temple, destinée au grand pontife et aux sacrificateurs, longue de soixante coudées sur vingt, présentait trois étages superposés, environnés de galeries et de cellules. Sa hauteur totale égalait sa longueur. Un vaste portique, auquel on accédait du côté de l'orient, environnait cette haute et splendide masse, sorte de cité ou de forteresse mystérieuse. La Bible et la tradition attribuent la construction et l'aménagement du Temple à un grand artiste tyrien, Adoniram, architecte, sculpteur et fondeur, auteur de ce vaste bassin, de dimensions si prodigieuses qu'on l'appela la Mer d'airain.

Peut-être ne se ferait-on pas une idée inexacte des constructions juives, si on les assimilait aux monuments que nous ont laissés d'autres peuples issus, ainsi que les Hébreux, de la souche sémitique, et qui ne cessèrent d'être mêlés à leur existence troublée, comme ennemis et comme oppresseurs. Ninive et Babylone furent proches parentes de Tyr et de Jérusalem.

L'antique capitale de l'Assyrie, Ninive, passe pour avoir été fondée par un chef légendaire nommé Assur. Aux yeux de l'historien, c'est, bien évidemment, la ville de Ninus ou Ninyas. Elle fut, avant Babylone, l'ennemie victorieuse du faible peuple hébreu, toujours subjugué par ses voisins. On reconnaît sur un bas-relief le roi d'Israël, Jéhu, tributaire des rois d'Assyrie. Les écrivains

de la Bible ne parlent qu'avec terreur de Sargon, Sennachérib et Salmanasar. Jonas, un prophète juif sans doute fait prisonnier dans quelque invasion, allait criant par les rues de Ninive : « Encore quarante jours et Ninive sera détruite ! » Le luxe inouï, la mollesse des rois, la puissante inimitié de Babylone, concoururent à la ruine de cette ville immense. Assiégée, prise et saccagée en 625 avant Jésus-Christ, mais connue encore de Tacite, qui en mentionne la prise sous le règne de Claude, l'an 49 de notre ère, elle fut enfin si complétement effacée de la terre que son emplacement même resta presque ignoré jusqu'en 1842. Son enceinte, selon Diodore de Sicile, mesurait cependant jusqu'à dix-huit lieues ; ses murs de trente mètres étaient flanqués de tours gigantesques ; elle avait six cent mille habitants.

Maintenant sa gloire exhumée sort de terre. Un Français, M. Botta, a découvert à Khorsabad le palais de Sargon, dont le *Journal asiatique* a récemment publié une longue inscription ; et quelques années plus tard, M. Layard, en fouillant le monticule de Nimroud, a mis au jour les demeures de Sardanapale (*Assour banipal*) et de Salmanasar. Avec les bas-reliefs et les inscriptions dont M. Oppert paraît avoir trouvé la clef, il est possible aujourd'hui de reconstituer la physionomie d'une civilisation disparue, et d'habiller en Assyriens véritables les personnages de Sémiramis.

M. Botta avait commencé ses recherches en 1842 ; le gouvernement en fit consigner le résultat dans un magnique ouvrage où furent reproduits les dessins de M. Eugène Flandin. Des fonds votés par la Chambre, sous la république de 1848, permirent à M. Place, continuateur de M. Botta, d'entreprendre des explorations fécondes en découvertes ; aux quatorze chambres déjà dégagées il en ajouta cent quatre-vingt-quatorze. On compte en

outre trente-deux cours ou esplanades. Le plan général est ainsi distribué : 1° la résidence du monarque : là sont les salles ornées de bas-reliefs ; 2° les dépendances, dont la cour principale, de la contenance d'un hectare, conduit d'un côté aux cuisines, aux écuries, aux celliers, et de l'autre aux magasins, dans lesquels on a trouvé plus de cent mille kilogrammes d'instruments et d'outils en fer ; 3° le harem, servant d'habitation aux femmes, avec tout ce qui se rattache à cette destination ; 4° l'observatoire, tour carrée à sept étages, peinte de couleurs variées et haute de quarante-trois mètres.

Le palais du roi à Khorsabad, avec ses vastes dépendances, était comme la citadelle d'une grande ville. La muraille d'enceinte, quadrangulaire, épaisse de vingt-quatre mètres, avec son soubassement en pierre de taille et ses cent cinquante tours, a un développement d'environ deux lieues. On a dégagé les sept portes de la ville, dont trois, véritables arcs triomphaux, sont ornées de sculptures et de briques polychromes.

Les Assyriens exécutaient des voûtes, soit en briques, soit en terre. Ninive présente une colonnade d'une espèce entièrement nouvelle. Ce sont des colonnes peintes à la chaux, qui paraissent exclusivement formées d'argile et dont l'intervalle n'est pas de plus de quatre centimètres ; elles sont distribuées par sept, et chacune de ces sections septénaires est encadrée par un double pilastre. Une autre rangée de colonnes, toujours au nombre de sept, et de la même matière, était enduite de mastic noir. Une des portes de la ville, construite en vastes pierres de taille du calcaire le plus dur, a conservé sa voûte. Elle est à plein cintre, faite de briques, appuyée sur des contre-forts également en briques. Elle a, de son sommet jusqu'au dallage formant le sol, une hauteur de dix mètres soixante centimètres sur plus

de trois mètres de large. La brique y est maniée avec autant d'adresse que d'intelligence. Une grande quantité d'éminences disséminées au loin sur la rive gauche du Tigre, en face de Mossoul, indiquent avec certitude le vaste espace occupé par Ninive; on appelle les plus importantes, Niniouah ou Nabi-younah (le tombeau de Jonas), Koyoundjeck, Karamlès, Nimroud, Kâla-Chergah et Khorsabad.

Babylone, la ville du fort chasseur Nemrod, était une autre Ninive. D'énormes massifs de briques revêtus de peintures émaillées, de vastes salles ornées de bas-reliefs et couvertes jusqu'au plafond d'inscriptions cunéiformes relatives aux événements contemporains, des maisons de trois et quatre étages, cinquante rues parallèles ou perpendiculaires à l'Euphrate, et des champs assez considérables pour nourrir les habitants en temps de siége; tout cet ensemble majestueux, dominé par le temple de Bélus, les jardins suspendus et les murailles : telle devait être, d'après les historiens, la cité que vantaient et qu'admiraient ses fondateurs eux-mêmes. Daniel, qui de prisonnier y devint ministre, nous a conservé ces paroles de Nabuchodonosor : « N'est-ce pas là cette grande Babylone dont j'ai fait le siége de mon empire, que j'ai bâtie dans la grandeur de ma puissance et dans l'éclat de ma gloire ? »

Les murs de Babylone, hauts de cent vingt mètres, épais de trente, étaient flanqués de deux rangées de tours, l'une au dedans, l'autre au dehors, qui laissaient entre elles assez d'espace pour qu'un char attelé de quatre chevaux pût y tourner aisément. Une tranchée large et profonde, revêtue de briques et remplie d'eau, entourait la ville entière. Sur chacun des quatre côtés de l'enceinte s'ouvraient vingt-six portes d'airain massif.

La tour du grand temple de Bélus était un des monu-

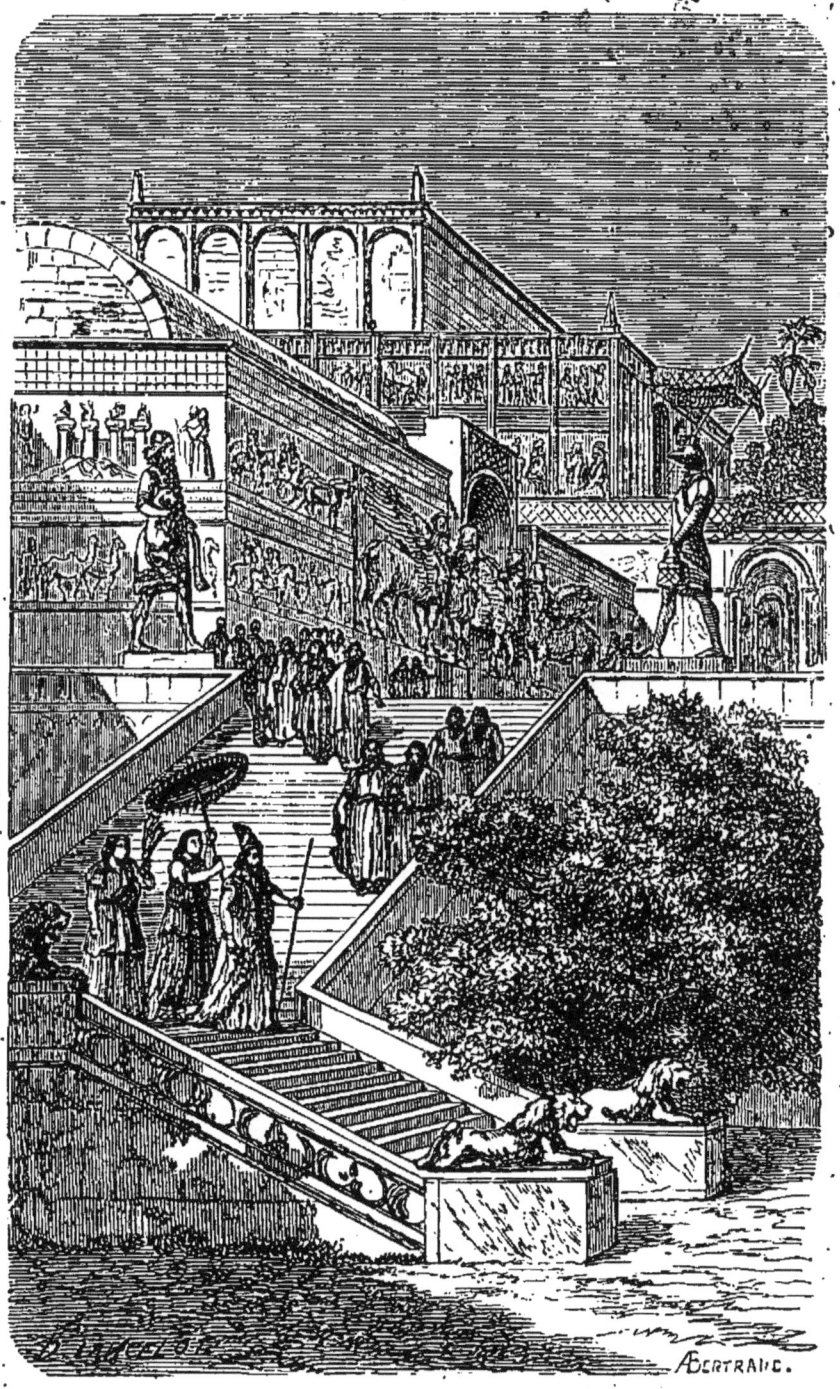

Khorsabad. — Temple assyrien restauré.

ments les plus remarquables de Babylone ; huit étages en retraite lui donnaient la forme d'une pyramide à gradins énormes. Au faîte s'élevait le temple, encore dominé d'une plate-forme où les prêtres se livraient à l'étude assidue des révolutions célestes; ils comprenaient que la science est le but suprême, et le couronnement des religions. Le temple de Bélus existait encore au second siècle de notre ère.

Un pont que Quinte-Curce, l'historien d'Alexandre, range au nombre des merveilles de l'Orient, réunissait les deux parties de la ville séparées par l'Euphrate ; et d'immenses réservoirs recevaient et détournaient les eaux du fleuve, pendant ses débordements. Enfin l'antiquité tout entière a vanté les jardins suspendus de Babylone, terrasses superposées, supportées par vingt larges murailles, traversées par des conduites d'eau et couronnées de grands arbres qui les faisaient ressembler à une montagne boisée.

L'existence de Babylone fut longue et glorieuse. Peuplée d'abord par des Touraniens que MM. Oppert et F. Lenormant appellent *Sumériens* ou *Accadiens*, conquise par des Sémites, proches parents des Hébreux par leur langue et leur mythologie, elle fut l'un des deux centres de la civilisation Chaldéenne. La tradition la représente comme fondée par le fort chasseur Nemrod, un de ses dieux sans doute. Bélus, roi de Ninive, la soumit, sans la détruire ; au contraire, ses maîtres nouveaux l'embellirent et la fortifièrent. Délivrée après la chute de Sardanapale, elle redevint la capitale d'un puissant royaume ; et l'un de ses premiers souverains, Nabonassar, ouvrit une ère qui porte son nom, 747 ans avant Jésus-Christ; elle ne tarda pas à dominer seule, lorsque son roi Nabuchodonosor premier eut pris et détruit Ninive (625 ans avant Jésus-Christ).

C'est alors qu'elle se décerna le nom de reine de l'Orient; séjour du *roi des rois*, elle commandait à la Bactriane, l'Arménie, la Médie, la Perse, la Phénicie et la Judée. Le roi de Perse Cyrus s'empara de Babylone, après un siége de deux ans entiers et par une ruse audacieuse; il hérita du titre de roi des rois. C'est lui qui porta la première atteinte à la ville superbe en réduisant ses murs à la moitié de leur hauteur; l'un de ses successeurs, Darius, arracha ses portes d'airain, après une révolte. Alexandre, au retour de son expédition dans l'Inde, y fit une entrée triomphale et y mourut au moment où il en voulait faire sa capitale. Bientôt après, affaiblie par le voisinage de Séleucie, sur le Tigre, elle déchut rapidement, et dès le premier siècle de notre ère, elle semble avoir été inhabitée.

Aujourd'hui, « la plaine où fut Babylone est couverte sur une étendue de dix-huit lieues, de débris, de monticules à demi renversés, d'aqueducs et de canaux à demi comblés. Ces décombres se sont mêlés à un tel point qu'il est souvent impossible de reconnaître la place et les limites certaines des édifices les plus considérables. La désolation y règne dans toute sa laideur. Pas une habitation, pas un champ, pas un arbre en feuille; c'est un abandon complet de l'homme et de la nature. Dans les cavernes formées par les éboulements ou restes des antiques constructions, habitent des tigres, des chacals, des serpents, et souvent le voyageur est effrayé par l'odeur du lion. » (Raoul-Rochette.)

Alexandre eût sauvé Babylone en la prenant pour capitale. Il fut obligé de sacrifier Persépolis, la ville sainte des ennemis séculaires de la Grèce, à la fureur de son armée; on raconte que, dans un nuit d'ivresse, il mit lui-même le feu au palais des rois. Après lui, dit Quinte-Curce, tous ses compagnons de débauche et en-

fin les soldats imitèrent son exemple. « Ainsi périt la capitale de tout l'Orient, cette cité où tant de nations venaient auparavant demander des lois, la patrie de tant de monarques, jadis l'unique terreur de la Grèce, et qui envoya contre elle une flotte de mille vaisseaux et des armées dont l'Europe fut inondée, alors que l'on vit un pont jeté sur la mer et des montagnes percées pour ouvrir un passage aux flots dans leur sein. »

Aujourd'hui, on comprend sous le nom d'Istâkhr un espace de huit à neuf kilomètres de tour, qui présente de grands mouvements de terrain; sous la croûte de terre végétale, on découvre encore d'antiques maçonneries. Solitaire au milieu de ces tristes vestiges, s'élève une colonne restée seule debout ; plusieurs autres gisent à l'entour. C'était la ville du peuple, voisine mais séparée de celle des rois. Après avoir franchi les canaux et les marécages de la plaine, on se trouve en présence des antiquités les plus remarquables de toute la Perse.

Le palais des Rois, ruiné, désert, s'élève et s'étend au-dessus d'une longue muraille coupée par un gigantesque escalier à rampe double : en haut, un large groupe de colonnes élégantes qui soutiennent encore quelques débris de leurs chapiteaux aériens; à gauche les piliers massifs sur lesquels se profilent les colosses imposants qui gardaient autrefois l'entrée de la demeure royale ; à droite, d'autres palais en ruines, dont les murs sculptés se détachent d'abord en noir dans un milieu lumineux, puis se colorent peu à peu sous les rayons d'un soleil ardent; au loin, entre les colonnes, encore des ruines, des masses de pierres couvertes de figures symboliques ; et, derrière la brume bleuâtre de l'atmosphère tranquille, on aperçoit des tombes creusées dans le flanc de la montagne qui sert de fond à ce théâtre imposant.

On ne sait rien sur la fondation de Persépolis. Cyrus et ses successeurs habitèrent longtemps Babylone. Les derniers rois de Perse préférèrent le séjour de Suse et d'Ecbatane. Toutefois Persépolis, qu'on assimile parfois à Pasargade et dont le véritable nom a bien pu être Istékhar, demeurait la ville sacrée, où les rois venaient prendre la couronne. Elle fut donc pour la Perse ce que Memphis et Thèbes étaient pour l'Égypte, la métropole, le berceau de la puissance énorme qui faillit écraser la Grèce. Thèbes a été construite par les dieux; Persépolis est l'œuvre des génies. On lit dans le *Schah-Nameh* (livre des rois), vaste poëme épique où Ferdousi a rassemblé, vers le dixième siècle de notre ère, une foule de légendes anciennes, que Djemschid, quatrième roi du pays, ordonna aux *divs* et aux *péris* de pétrir de la terre et de l'eau pour en former des briques. Or les Persans appellent encore *Takht-i-Djemschid*, trône de Djemschid, les ruines du palais d'Istékhar. *Tchehel-Minar*, *Tchehel-Sutoûn*, les quarante colonnes, est l'autre nom populaire de ces débris.

Comme la Perse, la presqu'île indienne fut occupée, plus de dix siècles avant notre ère, par un peuple dont la langue, les idées, les traits, présentent avec les nôtres de frappantes analogies. Ce peuple, de race Aryenne, n'a laissé qu'une histoire confuse; mais les livres qu'il nous a légués, et quelques monuments échappés aux années et aux dévastations, témoignent assez de son génie. Les cavernes sculptées et les temples d'Ellora, dans le Dékan, doivent être comptés parmi les merveilles de l'architecture. Leur caractère est antique, mais leur date incertaine. On peut conjecturer que leurs plus anciennes parties sont antérieures à Jésus-Christ; ils sont consacrés à plusieurs divinités du Panthéon Brahmanique.

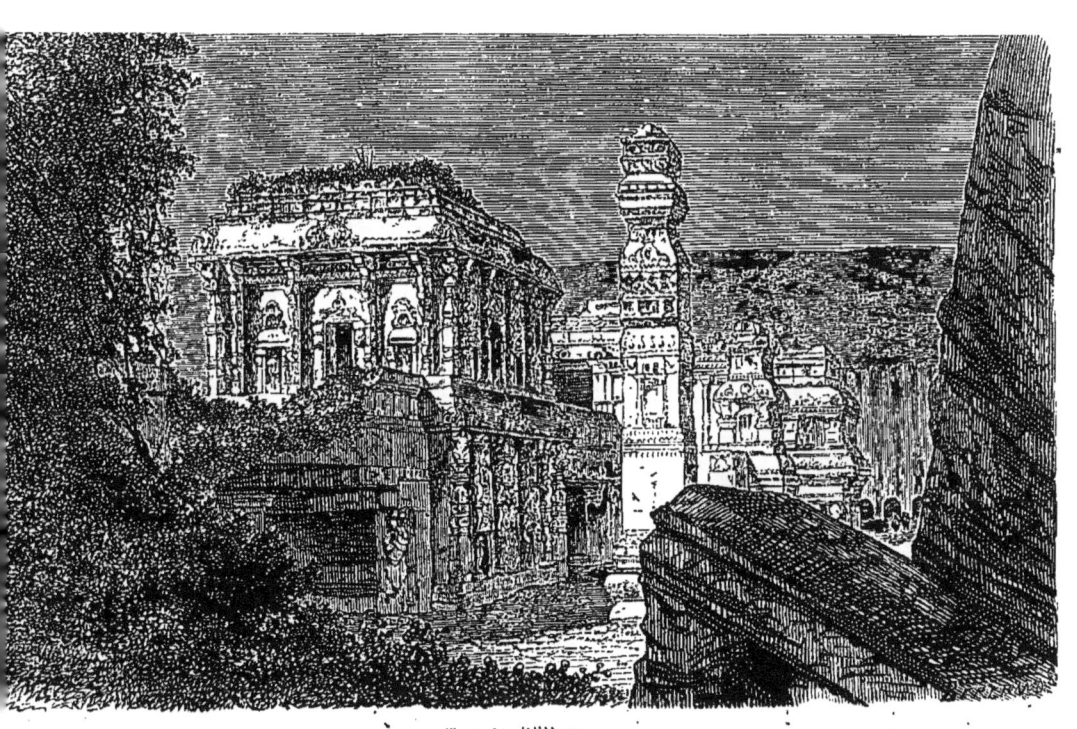

Temple d'Ellora.

Les collines d'Ellora s'étendent en forme de croissant sur une longueur de trois kilomètres, tournant leur face concave vers l'ouest et le village de Rozah. Leurs flancs sont percés de galeries souterraines qui n'auraient pas moins de deux lieues d'étendue. On y visite une vaste salle, presque carrée, de soixante mètres sur cinquante, haute de six, et soutenue par vingt-huit colonnes. Certaines excavations ont plusieurs étages qui communiquent entre eux.

> *Des bœufs, des éléphants,* sur l'étrave accroupis,
> Ont fait des chapiteaux aux piliers décrépits ;
> L'aspic à l'œil de braise, agitant ses paupières,
> Passe sa tête plate aux crevasses des pierres.
> Tout chancelle et fléchit sous les toits entr'ouverts.
> Le mur suinte, et l'on voit fourmiller, à travers
> De grands feuillages roux sortant d'entre les marbres,
> Des monstres qu'on prendrait pour des racines d'arbres.
> Partout sur les parois du morne monument
> Quelque chose d'affreux rampe confusément ;
> Et celui qui parcourt ce dédale difforme,
> Comme s'il était pris par un polype énorme,
> Sur son front effaré, sous son pied hasardeux,
> Sent vivre et remuer l'édifice hideux !
>
> <div style="text-align:right">Victor Hugo.</div>

Mais on vient surtout admirer le temple de Kaïlasa (nom de Çiva), magnifique bijou de pierre, grand comme la Madeleine; fait d'un seul rocher où il a été taillé, refouillé, sculpté en tous sens. Les proportions, la grandeur et la grâce, rien n'y manque ; il a fallu que la main d'un maître façonnât cette somptueuse basilique où l'on voit des chapelles, des portiques, des colonnades supportées par des éléphants, deux obélisques de douze mètres, une pagode haute de trente, des escaliers qu'éclaire un jour sombre et des galeries obscures,

j'allais dire religieuses. La totalité couvre un espace de cent vingt-trois mètres de longueur sur soixante de largeur, et, les murs extérieurs étant séparés du pied de l'escarpement par un intervalle de huit ou dix mètres, il s'ensuit que l'édifice est complétement isolé au centre d'une cour, creusée elle-même dans les flancs de la colline. La main du temps a passé, en les noircissant, sur les murailles couvertes d'innombrables statues [1] et suppléé ce qui leur manque en beauté véritable. Car, il faut le dire, les sculptures étranges d'Ellora ne peuvent se comparer qu'aux œuvres informes et naïves de notre moyen âge ; mais elles n'ont pas la roideur égyptienne ; une vie monstrueuse les anime.

L'architecture religieuse de l'Inde semble avoir résisté jusqu'à nos jours aux influences étrangères. Le goût arabe et persan qui s'est emparé des palais et des tombeaux a respecté le caractère général des temples brahmaniques. A peine l'hellénisme, venu des royaumes grecs de la Bactriane, a-t-il laissé quelques traces sur des édifices ruinés du Pandjab, notamment à Martand. Bien que le Bouddhisme ait modifié quelques dispositions de détail, nous retrouverons dans les pagodes à peu près le même plan et les mêmes formes : des enceintes flanquées de tours carrées terminées en dômes de pierre allongés et massifs et, au milieu, un pêle-mêle de colonnes et de sanctuaires aux calottes oblongues, qui ressemblent à des plantes grasses monstrueuses où, parmi les arbustes rabougris, s'épanouit en bizarres verrues toute la faune du panthéon indien.

[1] M. le comte Russel-Killough, *Seize milles lieues à travers l'Asie*.

V

L'ART GREC

§ 1. — ATHÈNES.

L'Acropole, les Propylées, le temple de la Victoire Aptère; le Parthénon, le Pandroséion; le temple de Thésée: le monument choragique de Lysicrate.

Tous les éléments de l'art grec ont été employés par l'Égypte, l'Assyrie et la Perse; on croit même que les traditions de l'Orient, et surtout l'enseignement de l'Égypte, n'ont pas été sans influence sur les architectes de Sicyone ou de Pæstum; mais le caractère des édifices change avec les peuples. Le principal souci des Grecs a été l'appropriation de l'architecture aux besoins et aux sens de l'homme. Leur grand secret est d'avoir connu la portée des yeux humains. Par la simple combinaison des lignes droites, ils ont atteint le charme, la mélodie, une suavité grandiose. Leurs monuments ressemblent à l'homme que le rare accord d'un esprit noble et d'un corps sain élève au-dessus de ses semblables. Avec des proportions ordinaires, ils font naître en nous le sentiment de la majesté.

Avant de décrire quelques-uns des chefs-d'œuvre

anéantis ou défigurés par des dévastations successives, il est nécessaire d'indiquer au moins les traits saillants des trois ordres d'architecture transmis par les Grecs aux Romains, et que nous retrouverons chez les peuples de l'Occident, élèves et héritiers directs de l'antiquité.

L'ordre dorique, le plus ancien, le plus simple et peut-être le plus noble de tous, semble reproduire en pierre ou en marbre les constructions que les Hellènes, encore barbares, élevaient, non sans une sorte de grâce trapue, avec les poutres fournies par les forêts thessaliennes. Des colonnes courtes, épaisses du pied, d'ordinaire allégées par des cannelures qui en dissimulent la rondeur, reposent directement et sans base sur un soubassement continu, formé de trois marches. Le chapiteau austère et nu, porte sur un large tailloir une haute plate-bande, nommée architrave, lisse et sans ornement. Les extrémités apparentes des solives transversales et les vides qui les séparent ont donné naissance aux triglyphes et aux métopes, attributs de la frise dorique; seulement les vides ont été remplis, et les métopes ont successivement reçu des boucliers votifs, des trophées et des bas-reliefs. Au-dessus de la frise s'avance une corniche d'un fier et simple profil, qui soutient le fronton surbaissé.

L'âge héroïque de cet ordre, majestueux par excellence, est le sixième siècle avant notre ère; au cinquième, il atteignit la perfection, moins belle parfois et moins accentuée que la rudesse primitive. Ne pouvant décrire tous les temples doriques dont les ruines font l'étude constante des architectes, nous mentionnerons du moins les plus fameux : ce sont le temple de Minerve ou de Junon à Corinthe; les débris de celui de Diane à Syracuse, dans l'île d'Ortygia; les ruines de Sélinonte, de Ségeste, Pæstum, Assos, enfin le superbe

péristyle d'Égine, le temple de Thésée et le Parthénon.

Les temples du sixième siècle, ceux même de la belle époque, étaient peints. Il a fallu les preuves les plus concordantes pour faire accepter aux savants et aux artistes un système de décoration si contraire à leur opinion préconçue et à nos habitudes modernes. Ce fut en 1824 que Hittorf, après avoir exploré Sélinonte, Agrigente, Syracuse, Acræ, rapporta à Rome la certitude et la démonstration de la polychromie. Le sol même était, ainsi que les degrés, couvert d'un stuc épais, souvent rouge. Les colonnes étaient jaunes à Métaponte et à Égine ; le chapiteau, l'architrave recevaient des tons cramoisis ; les corniches se présentaient bleues avec des ornements rouges, bruns, jaunes, verts. Le fronton, image du ciel, était bleu. Les chéneaux, les tuiles, les acrotères, les antéfixes, tout ce qui était originairement en terre cuite, portent également des traces de couleurs brillantes habilement associées. Les teintes sont appliquées tantôt sur un enduit, quand les matériaux présentent un grain inégal ; tantôt à nu, quand la pierre est fine. La peinture n'épargnait même pas le marbre blanc, Paros ou Pentélique. Tout au moins était-il imprégné d'une huile transparente qui en amortissait la dureté sans en cacher le poli. Sur le ciel éclatant et clair de l'Orient, ces monuments enrichis de couleurs gaies se détachaient toujours jeunes, toujours frais et harmonieux, établis au-dessus des villes tortueuses, comme la sérénité olympienne au-dessus des troubles de la terre.

Tandis que l'ordre dorique prenait, dans tous les pays grecs, un développement attesté par tant d'admirables débris, le style ionique, moins ancien, mais certainement employé dans des temps reculés, avait quelque peine à s'emparer des grandes constructions. Ses beautés plus fines, ses proportions plus grêles, ses orne-

ments plus recherchés, convenaient moins à la majesté des dieux. On connaît les volutes élégantes de son chapiteau, son architrave à trois ressauts, sa frise continue, sans triglyphes et sans métopes, ses cannelures plus menues et séparées par des baguettes plates; enfin les coussins de pierre qui servaient de bases à ses colonnes.

On a beaucoup disserté sur l'origine de l'ionique; ses volutes ont été comparées à des cornes, à des bandeaux de femmes; les mystiques se sont plu à l'appeler ordre femelle, pour l'opposer au dorique, ordre mâle. Tout cela est plus ingénieux que concluant. Il est plus simple de constater la différence principale des deux styles : ce que l'un étalait avec franchise et majesté, les membrures de la construction rationnelle, l'autre, avec art, l'efface, le dissimule, le revêt d'élégance. Et voyez la supériorité de la logique : rien dans l'ionique, sauf peut-être le chapiteau, n'atteint, je ne dirai pas la grandeur, mais la richesse et l'éclat des formes doriennes. De l'ionique du sixième siècle, il ne nous reste que des descriptions du grand temple d'Éphèse, et une seule colonne debout du temple de Junon à Samos; cette colonne est gigantesque; elle a seize mètres de haut, et son diamètre à sa base est de six pieds. Ces proportions ne suffisent-elles pas à prouver que l'ionique primitif, malgré ses moulures déjà compliquées et les cannelures de sa plinthe et de son socle, ne prétendait pas être un ordre féminin, mais savait lutter de grandeur et de force avec le dorique?

Le chapiteau corinthien est plus riche encore. C'est une double corbeille de feuilles d'acanthe d'où s'élancent huit petites et huit grandes volutes destinées à soutenir les cornes très-saillantes d'un tailloir coupé à ses angles et légèrement échancré sur ses faces. L'ordre entier répond à la richesse du chapiteau; le fût de la

colonne, plus haut monté, est aussi plus élancé ; l'architrave est ornée de rangs de perles ; la frise est courante et richement sculptée ; la corniche acquiert un développement auquel le composite, combinaison des trois ordres, ne saura qu'ajouter pour l'embellir. On pense que l'ordre corinthien, assez postérieur aux deux autres, fut inventé à Corinthe par l'architecte Callimaque ; on en trouve peu d'exemples en Grèce. Peut-être les Romains, qui l'affectionnèrent, ont-ils transporté à Rome tous les chapiteaux et les colonnes dont ils ont pu s'emparer.

Nous pouvons entrer, maintenant, dans la ville des Thémistocle, des Cimon et des Périclès. Pénétrés de reconnaissance pour la mère de nos arts et de nos sciences, pour l'initiatrice de Rome et du monde, pour l'idéale patrie du génie et de l'esprit (à ce point que Paris se fait gloire d'être appelé la moderne Athènes !) cherchons les traces de sa beauté passée ; comme un fils pieux retrouve sous les rides maternelles ce jeune visage, ces traits chéris, les premiers dont il ait gardé la mémoire !

Voici les fondations encore évidentes de la longue muraille, bâtie par Thémistocle, qui unissait la ville au Pirée. Nous passons sous les remparts élevés et sous les noirs rochers qui servent de base au Parthénon. Ni à Corinthe, ni à Éleusis, les propylées ne peuvent être comparés avec le magnifique vestibule de l'acropole d'Athènes. C'est un ouvrage de Mnésiclès, élevé vers l'an 457 avant notre ère et qui ne coûta pas moins de dix millions. Malgré le traitement barbare que les Turcs lui ont fait subir, on en admire encore la structure originale. Six colonnes soutiennent le fronton et forment le milieu de la façade. Dans les entre-colonnements, s'ouvraient cinq portes, de hauteurs régulièrement dé-

croissantes; de riches caissons sculptés divisaient le plafond de marbre blanc.

Le grand escalier des Propylées longe, à droite, une muraille élevée qui sert de soubassement au petit temple de la Victoire sans ailes, démoli en 1687, par les Turcs pour faire place à une batterie, et depuis relevé pierre à pierre par deux architectes allemands. Athènes l'avait dédié à sa divinité protectrice, Athéné ou Minerve. La déesse était assise dans son temple, les frises représentaient les combats où elle avait assuré l'avantage à son peuple, et sur la balustrade de marbre, les Victoires, ses messagères ailées, semblaient attendre ses ordres.

Tout l'édifice est de marbre pentélique; les fûts des colonnes sont d'un seul morceau. Les bas-reliefs du sud et de l'ouest ont été enlevés et transportés en Angleterre par lord Elgin, le funeste amateur. Tout petit et tout ruiné qu'il est, ce temple est, avec l'intérieur du vestibule des Propylées, l'un des plus anciens modèles grecs de l'ordre ionique. On l'attribue, non sans raison, à l'administration de Cimon, prédécesseur trop peu vanté de Périclès. L'orateur Lycurgue aurait, postérieurement, ajouté la décoration de la balustrade.

Ces intéressants débris nous ont initiés à la pure beauté grecque; ils nous préparent à la contemplation de ce Parthénon que les voyageurs et les artistes unanimes ont placé au point culminant de l'art, comme Ictinus et Phidias l'ont établi au sommet de l'Acropole d'Athènes.

« L'aspect du Parthénon, dit M. de Lamartine, fait apparaître, plus que l'histoire, la colossale grandeur d'un peuple. Périclès ne doit pas mourir! Quelle civilisation surhumaine que celle qui a trouvé un grand homme pour ordonner, un architecte pour concevoir, un sculpteur pour décorer, des statuaires pour exécuter, des ou-

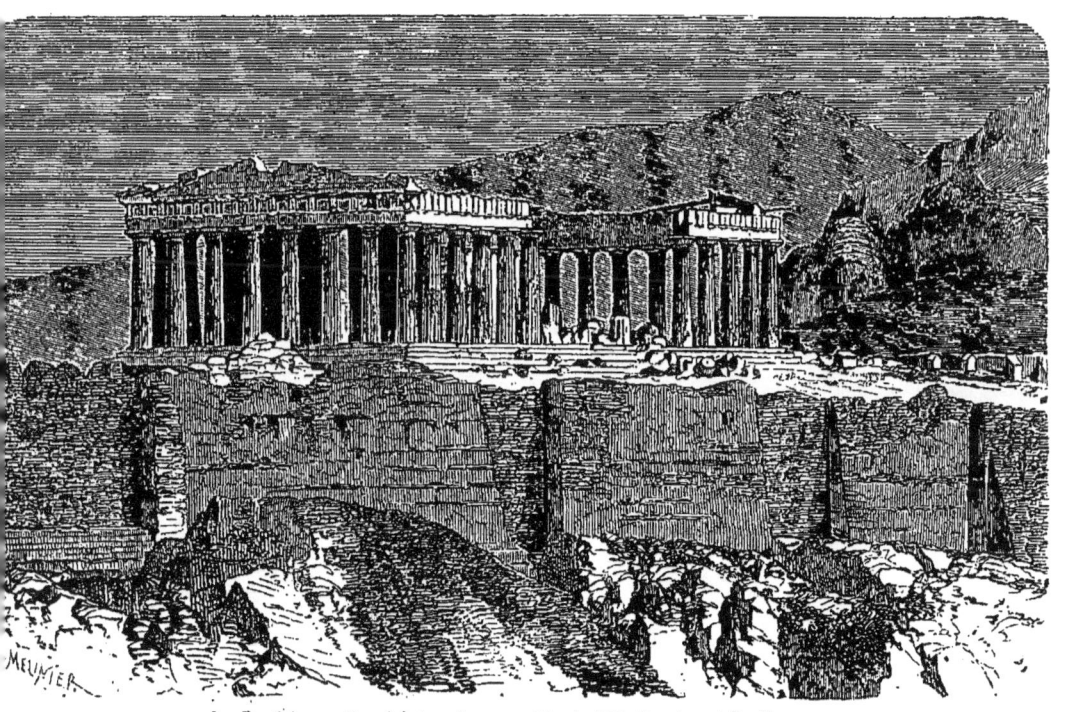

Le Parthénon, d'après une photographie de MM Ferrier et Soulier.

vriers pour tailler, un peuple pour solder et pour comprendre un pareil édifice! Du milieu des ruines qui furent Athènes, et que les canons des Grecs et des Turcs ont pulvérisées et semées dans toute la vallée et sur les deux collines où s'étendait la ville de Minerve, une montagne s'élève à pic de tous les côtés. D'énormes murailles l'enceignent, et bâties à leur base de fragments de marbre blanc, plus haut avec des débris de frises et de colonnes antiques, elles se terminent dans quelques endroits par des créneaux vénitiens. Cette montagne ressemble à un magnifique piédestal, taillé par les dieux mêmes pour y asseoir leurs autels. » C'est de là que le Parthénon dominait, domine encore de sa grandeur mutilée, les vallées du Pentélique et la plaine du Pirée et la mer où brillent les frontons du temple de Jupiter d'Égine.

« Par quelle fatalité, s'écrie Chateaubriand, ces chefs-d'œuvre de l'antiquité, que les modernes vont admirer si loin et avec tant de fatigues, doivent-ils en partie leur destruction aux modernes? Le Parthénon subsista dans son entier jusqu'en 1687 : les chrétiens le convertirent d'abord en église, et les Turcs, par jalousie des chrétiens, le changèrent à leur tour en mosquée. Il faut que les Vénitiens viennent, au milieu des lumières du dix-septième siècle, canonner les monuments de Périclès ; ils tirent à boulets rouges sur les Propylées et le temple de Minerve ; une bombe enfonce la voûte, met le feu à des barils de poudre, et fait sauter en partie un édifice qui honorait moins les faux dieux des Grecs que le génie de l'homme. La ville étant prise, Morosini, dans le dessein d'embellir Venise des débris d'Athènes, veut descendre les statues du fronton du Parthénon, et les brise. Un moderne vient d'achever, par amour des arts, la destruction que les Vénitiens avaient commen-

cée. Lord Elgin a perdu le mérite de ses louables entreprises (il a étudié la Grèce et fait beaucoup de fouilles), en ravageant le Parthénon. Il a voulu faire enlever les bas-reliefs de la frise ; pour y parvenir, des ouvriers turcs ont d'abord brisé l'architrave, jeté en bas les chapiteaux et rompu la corniche. »

Les nombreuses descriptions du Parthénon que nous ont laissées les écrivains de l'antiquité et les voyageurs de tous les temps permettent du moins de le reconstituer dans son ensemble et presque en tous ses détails.

L'ancien sanctuaire de Minerve avait été si complétement anéanti par les Perses de Xerxès que Thémistocle ne craignit point d'en employer les débris à la reconstruction des murailles. Périclès chargea Ictinus et Callicrates, sous la direction de Phidias, d'élever un nouvel édifice digne de la déesse et de la puissance d'Athènes. Les architectes adoptèrent le style dorique, à cause de sa noblesse et de sa simplicité ; mais ils se réservèrent d'en alléger les proportions trapues et d'en atténuer la rudesse par la précision et le fini du travail ; admirablement inspirés par la destination de leur œuvre, par Minerve elle-même, ils ne perdirent jamais de vue la vierge divine, imposante et douce transfiguration d'Athènes, dont Phidias fixait dans le marbre la fidèle image. Minerve, éclose du cerveau de Jupiter, forme de la pensée suprême, était un idéal d'où la force n'excluait pas la grâce. Aussi nulle part l'architecture n'allia plus d'élégance à plus de sérénité ; sans sacrifier aucune des données traditionnelles de l'ordre dorique, on les subordonna à l'idée qu'il fallait rendre. Des colonnes plus élancées, plus espacées, moins coniques, portèrent des chapiteaux moins saillants et un moins lourd entablement ; une décoration plus riche et plus délicate fut ap-

pliquée aux frises ; dans les moindres détails respira l'esprit le plus distingué, le plus attique.

Le temple, long de soixante-douze mètres sur trente environ, tout entier de marbre blanc pentélique, était entouré d'un péristyle soutenu par quarante-six colonnes, dont huit portaient chaque fronton. Les colonnes, assises sans base sur trois degrés, hautes de six mètres, mesuraient près de deux mètres de diamètre ; l'entre-colonnement était d'un diamètre et demi environ ; quarante-six à quarante-huit figures colossales (trois à quatre mètres de haut), admirablement groupées, et appliquées aux frontons, ressortaient en blanc sur un fond rougeâtre. On pense qu'elles représentaient la lutte de Neptune et de Minerve et la naissance de la déesse. Au-dessous, entre les triglyphes peints en bleu, couraient sur les quatre-vingt-douze métopes de la frise extérieure ces fameux hauts reliefs de Phidias, les Centaures, les Lapithes, Hercule et Thésée, Persée et Bellérophon ; au milieu des dieux et des héros, une place était réservée aux hommes ; les principaux épisodes de la bataille de Marathon, gagnée par les Athéniens sur les Perses, occupaient les métopes de la façade occidentale. En dedans de la colonnade, sur la muraille extérieure du temple, se développait encore une longue frise aux sujets traités en très-bas relief, en manière de camées, avec un fini merveilleux : c'étaient des processions religieuses venant, des deux côtés à la fois, honorer les dieux figurés sur la façade. Dans le sanctuaire, une Minerve colossale, haute de treize mètres, revêtue d'une tunique d'or, tenait dans sa main une Victoire d'ivoire.

L'Acropole d'Athènes contient encore les deux temples accolés d'Érechthée et de Minerve Poliade, « chefs-d'œuvre eux-mêmes, dit Lamartine, mais comme noyés dans l'ombre du Parthénon. » Cependant nous devons

une mention à un édicule accolé au temple d'Érechthée, et qui présente une disposition que nous n'avons pas encore observée. Des statues remplacent les colonnes. Six belles cariatides en marbre blanc, coiffées d'élégants chapiteaux, supportent un entablement allégé par la suppression de la frise. Un poids trop lourd les aurait obligées à un effort douloureux dont l'expression est étrangère à l'art grec. Au contraire,

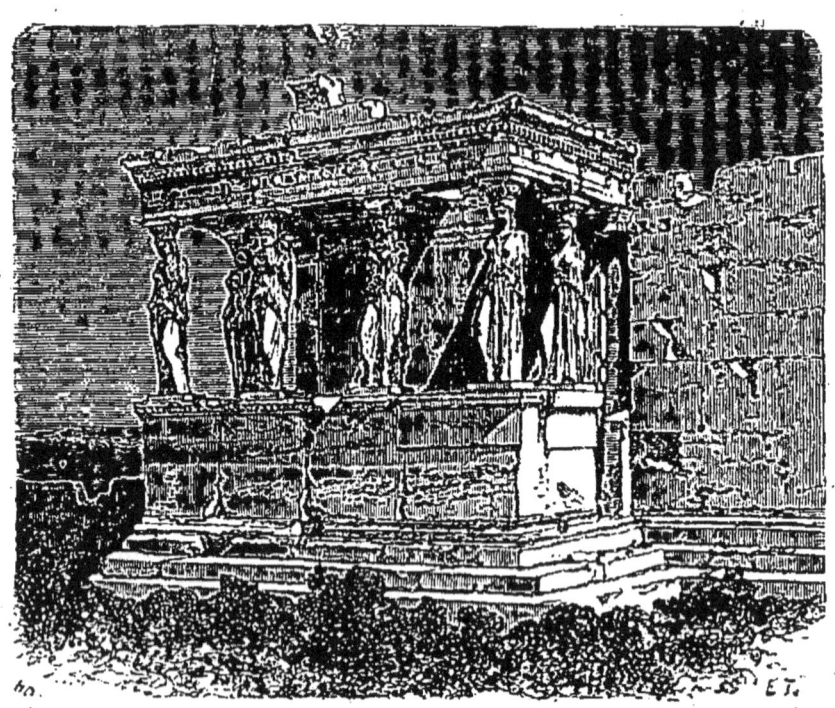

Temple de Pandrose à Athènes, d'après une photographie de MM. Ferrier et Soulier.

elles montrent sous leur architrave une sérénité sans égale, et même un peu de cette dignité froide et de ces formes géométriques qui siéent mieux encore à l'architecture qu'à la statuaire. Leurs bras coupés entre l'épaule et le coude, les plis droits de leurs vêtements, qui, par derrière surtout, ressemblent à des cannelures, tout caractérise des supports. Leurs pieds reposent sur

un assez haut piédestal continu. L'art moderne peut à peine leur opposer, les délicieuses cariatides de la tribune du Louvre, chef-d'œuvre de Jean Goujon, où la grâce, l'ampleur, la naïveté charmante remplacent et suppléent l'étonnante noblesse et la pureté absolue de ces colonnes féminines, qui gardaient ici le célèbre olivier, arbre et présent de Minerve. Ce petit temple était dédié à la nymphe Pandrose, l'une des filles de Cécrops, et on lui donne généralement le nom de Pandroséion.

Parmi les monuments si nombreux dont on a retrouvé les traces ou du moins l'emplacement sur le sol d'Athènes, il en est peu d'aussi entiers que le temple de Thésée, le plus beau, après le Parthénon, que la Grèce ait élevé à ses héros. Il est conçu dans le même goût et présente la même ordonnance ; des combats de Centaures et de Lapithes décorent sa frise. Sa masse harmonieuse et ses belles colonnes se détachent bien sur le ciel profond de l'Attique ; il couronne un tertre isolé, sauvage et tout hérissé de rochers. C'est, comme le Pécile et le théâtre de Bacchus, un ouvrage de Cimon.

Un petit monument jadis connu sous le nom de Lanterne de Démosthènes, et dont une copie occupe, à Saint-Cloud, le sommet d'une tour bien connue des promeneurs parisiens, doit nous arrêter encore, comme un des rares échantillons de l'ordre corinthien que l'on puisse citer en Grèce. C'était un de ces édicules destinés à porter les trépieds que recevaient les vainqueurs dans les jeux scéniques, et dont la série toujours accrue formait la décoration d'une des principales rues d'Athènes, la rue des Trépieds. Au-dessus d'un piédestal rectangulaire s'élève une petite chambre ronde, hermétiquement fermée par six panneaux de marbre que couronnent une frise et une corniche circulaires, et dont les jointures sont dissimulées par six colonnes cannelées

à demi engagées, hautes de moins de quatre mètres. La coupole, sculptée avec délicatesse dans la partie supérieure, où elle imite une couverture de feuilles de laurier, supporte un ornement en forme de fleuron, très-inattendu, mais plein de caprice et d'art dans la combinaison des feuillages ; c'est là qu'était scellé le trépied. Sur l'architrave est gravée cette inscription : « Lysicrate de Cicyne, fils de Lysithidès, avait fait la dépense du chœur. La tribu Acamantide avait remporté le prix par le chœur des jeunes gens. Théon était le joueur de flûte. Lysiadès, Athénien, était le poëte ; Évanétès, l'archonte. » Ce dernier nom assigne à la construction du *Monument choragique* de Lysicrate la date de 330 avant notre ère, et indique vraisemblablement l'époque où naquit le style corinthien ; c'est le temps où vivaient Démosthènes, Apelles, Lysippe et Alexandre le Grand.

§ 2. — MONUMENTS GRECS EN ITALIE ET EN ASIE.

Pæstum. Ségeste. Sélinonte. Le temple de Diane à Éphèse et le tombeau de Mausole.

Pesto, la Posidonie des Grecs, doit son origine aux premières émigrations doriennes en Italie ; elle était située à peu de distance de la mer et du fleuve Silarus. Sa décadence est antérieure de trois siècles à notre ère ; elle végéta sous l'empire, et tomba aux mains des Sarrasins qui, en 915, l'incendièrent avant de l'abandonner aux Italiens. Outre trois temples fameux, il en reste encore une portion de murs d'enceinte formés d'énormes blocs. Sur l'espace de quatre milles qu'ils circonscrivent, on trouve çà et là des fragments de colonnes, des corniches, des flaques d'eau où croissent des joncs,

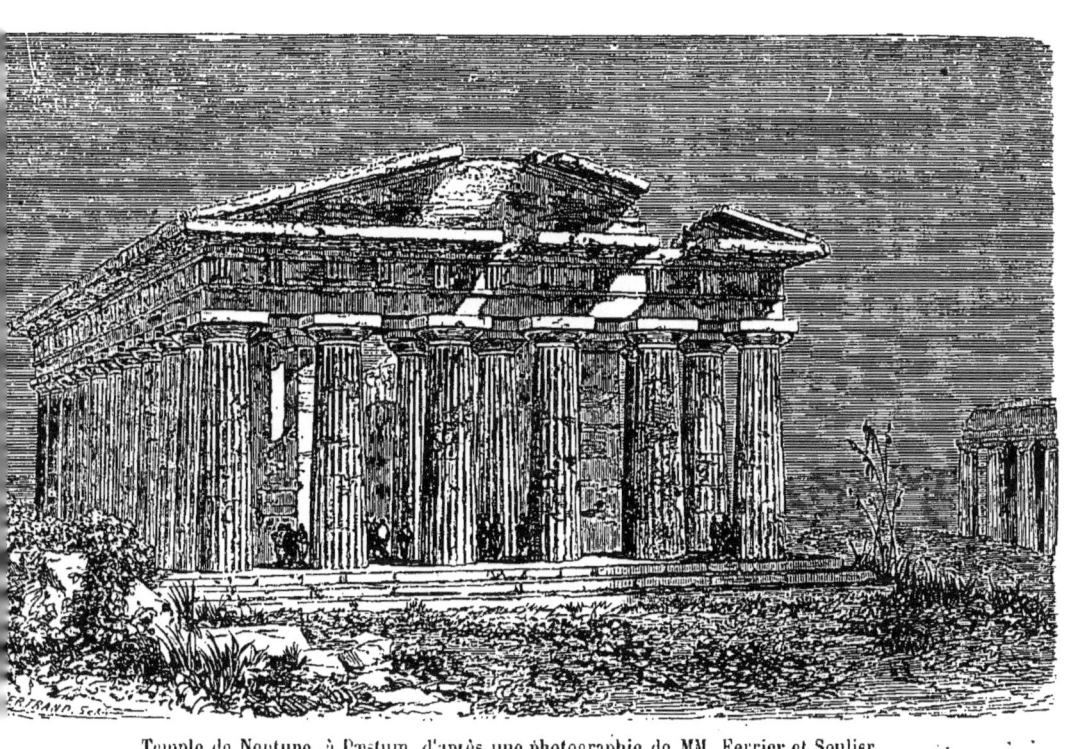

Temple de Neptune, à Pæstum, d'après une photographie de MM. Ferrier et Soulier.

tristes successeurs de ces roses si vantées des poëtes. Dans cette plaine basse les soldats de Crassus écrasèrent l'armée longtemps victorieuse de Spartacus. Mais les morts n'ont point fécondé ce sol marécageux; aucune apparence de vie, aucune animation intempestive ne vient troubler l'impression solennelle, l'effet imposant des vieux temples solitaires. C'est ici le sanctuaire de l'ordre dorique dans ce qu'il a de plus trapu et de plus farouche.

Le plus petit, à l'ouest, a perdu toute trace de murs intérieurs, il n'a gardé que ses robustes colonnes et deux frontons, d'où retombent des broussailles et des ronces. Le plus grand, vers l'est, a perdu même ses frontons; il a neuf colonnes de face et treize de côté, toutes dorées par le soleil du midi. Au-dessus de l'entablement règne une frise avec modules; il y a encore trois colonnes sur pied au dedans et beaucoup de débris et de fûts.

Le mieux conservé de Pæstum, celui qu'on place avec raison au nombre des plus beaux ouvrages de l'antiquité, est situé entre les deux autres. Il était dédié à Neptune. Ses colonnes cannelées, sans base, dont six sur les façades et quatorze sur les côtés, reposent sur trois gradins d'une belle proportion; elles sont basses, et leur hauteur ne dépasse pas quatre mètres et demi. La diminution de leur diamètre, très-prononcée de bas en haut, leur donne quelque chose de la solidité de la pyramide. Leur espacement, qui n'est guère plus grand que leur épaisseur, en accuse fortement les reliefs et les ombres.

« Les chapiteaux sont très-saillants; l'entablement est un peu plus de moitié moins haut que la colonne. Au-dessous du chapiteau sont placés quatre petits filets, ornements fins et légers qui forment opposition, le font valoir et donnent une grande délicatesse à l'ornementa-

tion. A quelque distance au-dessous, trois petites rainures sauvent ce qu'il y aurait eu de trop sec à prolonger la colonne sans interruption jusqu'à la naissance du chapiteau. » (LÉONCE REYNAUD.)

On peut encore juger de la disposition du sanctuaire orné de pilastres et de deux rangées de colonnes qui supportent une architrave où s'appuie un nouvel ordre de colonnes plus petites, destinées sans doute à supporter la toiture. Il n'y a guère d'autre exemple de cet artifice et de cette superposition d'ordres chez les Grecs.

La Sicile fut de bonne heure colonisée par les Doriens, dont elle conserva le dialecte. Malgré les conquêtes successives qui la dévastèrent et en firent le superbe et malheureux pays qu'on admire aujourd'hui tout en craignant les voleurs et les brigands, elle conserve des restes imposants qui sont en tout dignes de la mère patrie. Le plus complet est le temple de Ségeste.

La ville d'Égesta, Ségesta, dont la fondation est attribuée au fabuleux Aceste, contemporain d'Énée, a dû être détruite par les Sarrasins au onzième siècle. Il n'en reste plus qu'un temple, un théâtre et quelques débris informes, situés à peu de distance de Calatafimi. Le temple, majestueusement posé sur un promontoire comme sur une large base, semble avoir été toujours isolé de la ville, et c'est probablement ce qui l'a préservé de la furie des dévastateurs de Ségeste. Peut-être était-il consacré à Cérès, peut-être à Diane ; les antiquaires ne sont point d'accord à cet égard. Il a la forme d'un carré long, entouré de trente-six colonnes. Son pourtour a plus de cinq cents pieds d'étendue, et ses petits côtés sont dirigés vers l'Orient. Il est d'ordre dorique. Des colonnes sans base, renflées du bas, des chapiteaux arrondis, une architrave, une frise et une corniche, avec des triglyphes et des métopes, un double fronton, quatre gradins,

échancrés à l'endroit où les portes s'ouvraient, telles sont les parties dont se composait le temple de Ségeste. Les colonnes sont en tuf calcaire, et sans doute elles devaient être revêtues de stuc. Quelques indices, des commencements de cannelures aux colonnes, des avances laissées aux pierres de la base, et qui avaient sans doute servi pour leur transport, donnent lieu de penser que le temple de Ségeste n'a jamais été terminé. On n'y trouve aucune trace d'autel, d'escalier ni de portiques intérieurs. On croit que la construction en a été interrompue au moment où Agathocle dévasta la ville (pendant les guerres puniques). Du reste, la conservation de l'édifice est aussi parfaite que possible. L'intérieur est complétement dégarni; l'herbe y pousse et les troupeaux y viennent brouter à l'ombre des colonnes. Le toit manque, il n'y a pas d'autre voûte que la voûte du ciel. Du dehors, ce colosse solitaire que dominent les montagnes, ces colonnes rougeâtres rongées par les siècles, cette ruine abandonnée au milieu d'un désert, frappent d'admiration et de respect. (FÉLIX BOURQUELOT, *Voyage en Sicile.*)

Parmi les six temples doriques couchés à terre sur les collines qui dominaient Sélinonte, on remarque surtout celui de Jupiter Olympien. C'était un des plus grands édifices de l'antiquité; le Parthénon y aurait tenu à l'aise. Large de 50 mètres, haut de 31, long de plus de 110, il occupe une superficie de 5500 mètres carrés. La Madeleine n'en couvre que 3722. Les colonnes, avec leur entablement, atteignent 23 mètres 60; elles sont au nombre de huit sur la façade et de dix-sept sur les côtés. Le temple, commencé au sixième siècle, comme le prouvent les chapiteaux écrasés de la façade, continué au suivant, ne fut pas achevé. Les machines carthaginoises qui le renversèrent en 409,

n'attendirent pas même qu'on eût entièrement cannelé les colonnes. M. Beulé a décrit avec un charme mélancolique le spectacle de cette cité par deux fois détruite en pleine jeunesse, de ce port si riche, aujourd'hui ensablé, de cette vallée morne que la fièvre interdit à l'homme, et de ces temples grandioses « couchés sur la colline, comme une armée de braves le lendemain d'une défaite, tous à leur rang. »

L'Asie est le berceau de la Grèce; la race hellénique séjourna longtemps en Ionie; mais les dévastations des Perses et des Turcs n'y ont guère laissé de témoins de son antique architecture. Quelques colonnes à Éphèse, quelques tombeaux, entre autres le fameux *Mausolée*, sont à peu près tout ce que nous pouvons citer.

Selon Pindare, le premier temple d'Éphèse fut édifié par les Amazones, du temps qu'elles faisaient la guerre à Thésée. Strabon l'attribue à l'architecte Ctésiphon; et Pline nous apprend qu'avant l'incendie c'était un type respecté déjà quant aux proportions des colonnes et des chapiteaux. Lorsque Érostrate l'eut brûlé, en 556 avant le Christ, nous dit Strabon, les dons apportés de toutes parts, les aumônes des femmes pieuses, la vente des colonnes, en y joignant peut-être quelques valeurs déposées dans l'ancien sanctuaire par les rois ou les villes, permirent d'en recommencer un plus magnifique encore.

Il fut élevé en deux cent vingt ans par toute l'Asie. On l'assit sur un sol marécageux, pour le mettre à l'abri des tremblements de terre et des crevasses qu'ils produisent. D'un autre côté, pour que les fondements d'une masse aussi considérable ne posassent pas sur un terrain glissant et peu solide, on établit d'abord un lit de charbon broyé et de la laine par-dessus. Le temple entier avait quatre cent vingt-cinq pieds de long et deux

cent vingt de large ; cent vingt-sept colonnes faites par autant de rois, hautes de soixante pieds. De ces colonnes, trente-six étaient sculptées. Le grand prodige, dans cette entreprise, c'est d'avoir élevé les architraves. La plus grande difficulté fut au frontispice même, au-dessus de la porte d'entrée. C'était une masse énorme, elle ne se posa pas d'aplomb ; l'artiste désespéré voulait se donner la mort ; mais pendant la nuit, nous dit Pline, la déesse même lui annonça qu'elle avait arrangé la pierre ; et au matin la promesse se trouva accomplie. Cet architecte était peut-être Chirocrate, qui construisit Alexandrie. Des œuvres de Praxitèle et de Trason couvrirent l'autel et les parois. Les bois précieux y furent prodigués. Toute la charpente était de cèdre.

Au troisième siècle de notre ère, les Perses d'abord, puis les Scythes (en 263) pillèrent, et brûlèrent le temple d'Éphèse. Les Goths et Mahomet 1er en achevèrent la destruction. Il est représenté sur plusieurs médailles à l'effigie de Dioclétien et Maximin, avec un frontispice de deux, quatre, six, huit colonnes, variations qu'il faut attribuer au seul caprice du graveur. Ce temple était le plus parfait modèle de l'ordre ionique.

On rangeait parmi les sept merveilles du monde le tombeau ou Mausolée (de là le nom) qui fut élevé au roi carien Mausole par sa veuve Artémise. « Au midi et au nord, dit Pline l'ancien, ses côtés ont soixante-trois pieds, les deux autres sont moins larges. Le pourtour entier est de quatre cent onze pieds, et la hauteur de vingt-cinq coudées ; trente-six colonnes forment tout autour un péristyle nommé ptéron. Le côté du nord fut travaillé par Bryaxis, celui de l'est par Scopas, celui du sud par Timothée, celui de l'ouest par Léocharis. La reine Artémise, qui avait commandé le monument pour

honorer la mémoire de son époux, mourut avant qu'il fût achevé; mais les artistes crurent qu'il y allait de leur gloire et même de l'intérêt de l'art de le terminer. La victoire entre eux est encore incertaine. Un cinquième artiste se joignit à eux, et éleva au-dessus du ptéron une pyramide de la même hauteur que le reste de l'édifice, et composée de vingt-quatre degrés, toujours décroissants jusqu'à la surface qui la termine. Sur ce sommet est un quadrige de marbre, ouvrage de Pythis; cet accessoire donne à la totalité de la construction plus de quarante-six mètres de haut. » (PLINE, l. XXXVI, c. IV.)

On a transporté des débris de ce monument au British Museum, à Londres.

D'autres tombeaux grecs, à Alinda, en Asie Mineure, en Sicile, dans l'île de Santorin, présentent la forme d'une tour carrée, soutenue de colonnes ioniques et doriques. Ces monuments avaient succédé aux tumulus des Pélasges, que nous retrouvons chez les Étrusques et même chez les Romains.

VI

ROME ANTIQUE

§ 1. — LE FORUM ROMAIN.

Le Capitole. L'arc de Septime Sévère; le temple d'Antonin et Faustine; l'arc de Titus; le temple de la Paix; l'arc de Constantio; le Colisée; les thermes de Caracalla.

Rome a tout appris des Étrusques et des Grecs; mais elle a tout refait selon son esprit tourné à la grandeur et à l'ostentation, selon ses besoins accrus par les conquêtes et les richesses. Séduite par la Grèce avant de la posséder, elle abandonna vite l'ordre toscan, sorte de dorique primitif; elle ajouta même aux grâces qu'elle empruntait, et, pour jouir à la fois de l'Ionique et du Corinthien, elle les combina dans un ordre qu'on est convenu de nommer *Composite*. Mais si, dans l'apparence extérieure et la parure de ses édifices, on retrouve toujours l'imitation de la Grèce et souvent la main d'artistes grecs, partout aussi l'on est frappé par un caractère propre qui, du premier coup, signale un monument romain. L'architecture romaine est donc une transformation originale de l'architecture grecque; appliquée à des constructions plus vastes, elle y introduit la superpo-

sition des ordres en étages ; substituant la voûte et l'arcade au plafond et à la plate-bande, elle emploie de plus petits matériaux et augmente l'intervalle des points d'appui. Les temples seuls demeurent à peu près fidèles au type grec ; longtemps les cintres des arcades y furent dissimulés sous les architraves. Mais les Arcs triomphaux, les Thermes, les Amphithéâtres, les Aqueducs, sortent complétement par leur structure de la tradition hellénique. Ce sont des ouvrages purement romains.

On ne fera point dix pas dans l'antique *Forum*, aujourd'hui le *Campo vaccino*, sans s'apercevoir qu'on n'est plus à Athènes.

Le Forum romain (il y en avait plusieurs autres) est situé au pied du Capitole. Là, sur cette hauteur qui borne la vue, s'élevait le *Tabularium* ou palais des Archives, au pied de la forteresse de Romulus et du temple de Jupiter Capitolin. A l'entour se groupaient, pour veiller à la fortune romaine, une foule de divinités protectrices. Le Capitole, ce berceau d'un empire qui a duré douze cents ans, n'est plus qu'une colline vulgaire, garnie de maisons sans grandeur. La hauteur même en a diminué, tant les décombres en ont exhaussé les abords ; et dans le Forum, il a fallu fouiller le sol, pour rendre aux ruines à demi enterrées l'élégance de leurs proportions.

L'arc de Septime Sévère, dont le pied fut longtemps enfoui, s'élève en avant du Capitole, presque au-dessous de la prison Mamertine où tant de vaincus moururent après avoir orné le triomphe de leurs vainqueurs. Il a été élevé vers l'an 203 de notre ère en l'honneur de Septime Sévère et de ses deux fils, Caracalla et Géta. Des colonnes corinthiennes séparent ses trois cintres inégaux ; au-dessus du plus grand sont couchées deux

Victoires; au-dessus des petits, de longs bas-reliefs, dont le style annonce déjà la décadence, représentent

Arc de Septime Sévère.

des combats contre les Parthes, les Arabes et d'autres nations orientales. La plate-forme supérieure por-

tait jadis un superbe char de bronze, conduit par Sévère et ses deux fils, entourés de Victoires et de cavaliers. Il est aisé de se représenter ce monument : notre arc du Carrousel en est la copie.

Forum. Temples de la Fortune et de Jupiter Tonnant.

En partant de l'arc de Septime, on voit à droite et devant soi un côté presque entier du temple de la Fortune, les trois colonnes corinthiennes de Jupiter Tonnant, et les beaux restes de la Grécostase, où logeaient

les ambassadeurs étrangers. Sur le même plan, vers la gauche, on chercherait en vain, dans les frontons superposés de l'église Saint-Adrien, quelques vestiges de la basilique Émilia, construite vers les derniers temps de la république et réparée sous Tibère ; elle a enrichi Saint-Jean de Latran d'une porte d'airain, et Saint-Paul de nombreuses colonnes en marbre violet. La haute façade du temple d'Antonin et de Faustine a été épargnée ; elle était pour Gœthe un perpétuel sujet d'admiration. Des griffons, séparés par des candélabres et des vases, courent sur la frise de la *Cella* en travertin. Les colonnes monolithes, les plus grandes que l'on connaisse en cipollin, portent un entablement fait d'énormes blocs de carrare. « Dans ses bras robustes que le temps a revêtus d'une teinte métallique, l'édifice païen, dit M. Francis Wey, étreint une nef d'église posée là comme dans une corbeille de bronze. »

Les édifices qui fermaient le Forum à l'est sont tombés et laissent voir à droite le mont Palatin, où Auguste et Néron eurent leurs palais et leurs jardins, vaste amas de voûtes à jour, de galeries enterrées, de salles pavées de mosaïques, où l'on recherche aujourd'hui pour le compte du gouvernement français les statues et les trésors qui ont pu échapper aux fouilles des Farnèse et des papes. Tout près est l'arc de Titus, à cheval sur l'antique Voie Sacrée ; on sait qu'il a été dédié par Domitien à son frère Titus, en mémoire de la prise de Jérusalem. Malgré ses dimensions restreintes et sa porte unique, la beauté de ses proportions et de ses sculptures, en font un véritable modèle. Il a perdu quatre des huit colonnes composites qui ornaient ses façades. Deux admirables bas-reliefs, malheureusement mutilés, représentent, l'un Titus sur un char conduit par une femme qui figure Rome, couronné par la Victoire, escorté par une

foule de soldats, de peuple et de sénateurs ; l'autre, les dépouilles de Jérusalem, la table d'or, le chandelier à sept branches, les vases sacrés et des Juifs prisonniers. Sur la frise, où se déroule la pompe triomphale, on remarque le fleuve Jourdain personnifié et porté par deux hommes. Quatre Victoires décorent l'archivolte.

A quelque distance, et sur la gauche, il faut admirer les débris énormes de la basilique de Constantin, dite temple de la Paix, dont les voûtes étonnantes ont inspiré Michel-Ange. L'édifice formait un carré long de plus de cent mètres sur soixante-dix : de prodigieuses colonnes corinthiennes soutenaient une longue nef et deux collatérales ; toutes les voûtes resplendissaient de mosaïques, de rosaces et d'ornements en bronze. Il ne reste plus que les travées de la collatérale gauche et la naissance de la grande voûte. La seule colonne demeurée intacte a été transportée au milieu de la place de Sainte-Marie-Majeure.

Entre l'arc de Titus et le Colisée, dont l'imposante ellipse s'arrondit devant nous, on ne rencontrerait guère que des fûts de colonnes renversés. Sur la droite, au fond d'une avenue solitaire, l'arc dédié à Constantin après sa victoire sur Maxence ouvre ses trois cintres encadrés par huit belles colonnes cannelées de jaune antique, d'ordre corinthien. Les bas-reliefs de sa partie inférieure, exécutés au temps de Constantin, attestent la décadence de l'art ; mais d'autres, au nombre de vingt, placés dans le haut, ont appartenu à l'un des arcs qui ornaient le *Forum* de Trajan. Comme les huit prisonniers daces qu'on voit sur l'entablement, ce sont des morceaux intéressants et d'un beau style. M. Francis Wey ne connait point d'autre arc triomphal « où l'attique soit si harmonieusement raccordé au corps de l'édifice, de manière à composer avec la partie infé-

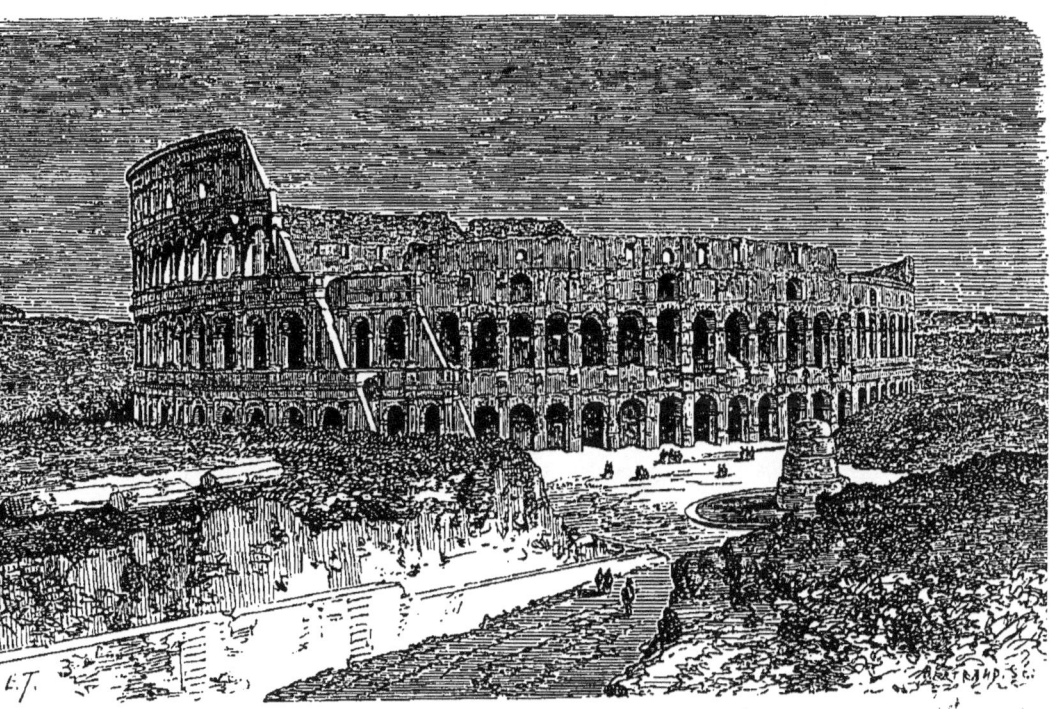

Le Colisée, à Rome, d'après une photographie de MM. Ferrier et Soulier.

rieure, sans solution de continuité, un ensemble homogène. »

Il ne reste plus trace du premier amphithéâtre en pierre construit vers 725 de Rome, sur le Champ de Mars, par Statilius Taurus. Auguste avait manifesté l'intention d'en élever un autre ; mais ce projet ne fut mis à exécution que par Vespasien ; les prisonniers juifs lui furent des ouvriers tout trouvés et gratuits. Titus acheva l'amphithéâtre Flavien et le dédia vers l'an 80 de notre ère. Le peuple, plus frappé des dimensions colossales de l'édifice que du souvenir de ses fondateurs, lui donna le nom de *Colosseum*, dont nous avons fait maladroitement Colisée. Lors de l'inauguration, sous Titus, cinq mille bêtes féroces furent mises à mort, et onze mille dans les jeux célébrés par Trajan, vainqueur des Parthes. Probus fit planter dans le cirque une forêt où il jeta un nombre infini d'animaux et mille autruches. L'arène, correspondant par des tuyaux avec des aqueducs, servait aussi pour les joutes navales. Au sixième siècle, on cessa d'y célébrer les jeux barbares pour lesquels elle avait été disposée. Forteresse au moyen âge, puis hôpital, le Colisée devint une sorte de carrière, d'où les Farnèse, après bien d'autres, tirèrent les matériaux de leur palais. Léon X mit un terme à ces déprédations et consacra le monument aux martyrs que les bêtes y avaient dévorés. Les murs et des travaux de soutènement arrêtèrent la ruine, quand déjà une bonne moitié de la précinction extérieure avait disparu.

Le Colisée présentait au dehors quatre ordonnances superposées, trois d'arcades aux pieds-droits ornés de colonnes doriques, ioniques, corinthiennes, une de pilastres couronnés d'une vigoureuse corniche à consoles, d'où s'élançaient des mâts destinés à tendre un *velarium* sur la tête des spectateurs. Deux étages souter-

rains recevaient les animaux, qui sortaient par des trappes. L'enceinte circonscrivait un espace de vingt mille mètres carrés.

L'arène, ovale, longue de quatre-vingts mètres sur quarante-six, avait ses deux entrées aux deux extrémités du grand axe; elle était entourée d'un cercle de gradins assis sur des voûtes intérieures et qui, pris en bloc, présentaient une épaisseur de cinquante-cinq mètres et une hauteur extrême de cinquante. Ces gradins commençaient immédiatement au-dessus du mur d'enceinte de l'arène. Au premier rang et aux extrémités du petit axe, étaient établies, d'un côté, la loge de la famille de l'empereur, de l'autre celle des consuls; à droite et à gauche étaient les places réservées aux ambassadeurs, aux premiers magistrats, aux sénateurs et aux vestales.

Les sénateurs et les chevaliers occupaient des stalles de marbre blanc. Une division bien tranchée les séparait de la plèbe; c'était un mur percé de portes, décoré de niches, de colonnes et d'incrustations en marbres colorés. L'amphithéâtre se terminait par un beau portique formé de quatre-vingts colonnes en marbre. De nombreux gradins étaient encore établis sous ce portique, couvert en charpente. Le tout pouvait contenir jusqu'à quatre-vingt-dix mille spectateurs.

C'est de nuit qu'il faut contempler les ruines du Colisée, lorsqu'un beau clair de lune se joue au milieu de ces voûtes crevées, de ces escaliers rompus, donnant à ce qu'il éclaire et à ce qu'il couvre d'ombre des dimensions prodigieuses et des formes étranges. Les terribles scènes du passé vous reviennent alors en mémoire.

On croit voir « le peuple s'assembler à l'amphithéâtre de Vespasien; Rome entière accourue pour boire le sang des martyrs; cent mille spectateurs, les uns voilés d'un pan de leur robe; les autres portant sur la tête

Ruines des thermes de Caracalla, d'après une photographie de MM. Ferrier et Soulier.

une ombrelle, se répandre sur les gradins ; la foule, vomie par les portiques, descendre et monter le long des escaliers extérieurs, et prendre rang sur les marches revêtues de marbre. Des grilles d'or défendaient le banc des sénateurs de l'attaque des bêtes féroces. Pour rafraîchir l'air, des machines ingénieuses faisaient monter des sources de vin et d'eau safranée, qui retombaient en rosée odoriférante. Trois mille statues de bronze, une multitude infinie de tableaux, des colonnes de jaspe et de porphyre, des balustres de cristal, des vases d'un travail précieux, décoraient la scène. Dans un canal creusé autour de l'arène, nageaient un hippopotame et des crocodiles ; cinq cents lions, quarante éléphants, des tigres, des panthères, des taureaux, des ours accoutumés à déchirer des hommes, rugissaient dans les cavernes de l'amphithéâtre. Des gladiateurs non moins féroces essuyaient çà et là leurs bras ensanglantés. » (CHATEAUBRIAND, *Martyrs*.)

Les Thermes tiennent de plus près encore à la vie tout extérieure des Romains que les amphithéâtres. Il y en avait à Rome plus de huit cents, fréquentés depuis midi jusqu'au soir. Agrippa fut le premier qui en ouvrit au peuple. Un grand nombre d'empereurs, cherchant à s'effacer l'un l'autre par le luxe de leurs constructions, suivirent son exemple. On montre les ruines des Thermes de Titus ; ceux de Dioclétien ont fourni à Michel-Ange de quoi faire une belle église, Sainte-Marie des Anges. Ceux de Caracalla ont été préservés des transformations par l'énormité même de leurs débris.

Au pied du mont Aventin, dans une région de Rome absolument déserte, au milieu de vignes en désordre, s'étendent les vastes ruines, dont le temps a comme émoussé la forme extérieure. Les lézards y vivent en paix

au soleil ; et un gardien, souvent absent, a adossé aux massifs antiques une pauvre hutte où le portier de l'empereur Caracalla n'eût pas voulu loger ses chiens. A de certains endroits on peut escalader de pierre en pierre ces berges verdâtres qui furent des portiques et des colonnades. L'œil embrasse un chaos de chambres et d'enceintes ruinées. C'était là que les baigneurs trouvaient seize cents siéges de marbre, des salles particulières ou communes, des bassins d'eau froide ou chauffée à diverses températures. L'une de ces piscines, circulaire, et en saillie vers le midi, de manière à recevoir les rayons du soleil, avait trente-trois mètres de diamètre ; une autre mesurait en largeur et en longueur vingt-quatre et cinquante-six mètres, non compris de grandes niches latérales et deux salles aux extrémités. Les voûtes s'appuyaient sur des colonnes de quatorze mètres ; on en a transporté une sur la place de la Trinité, à Florence, où elle est surmontée d'une statue en porphyre rouge.

L'aspect était monumental. Sur la voie Appienne se développaient deux étages de portiques ; derrière cette galerie longue de trois cent soixante mètres, une vaste plate-forme, à la hauteur du premier étage, portait l'édifice, entouré de plantations et dont les dimensions n'étaient pas moindres de deux cent dix-huit mètres sur cent douze. A l'entour, toutes sortes de constructions accessoires étaient disposées pour les exercices du corps et les distractions de l'esprit, que les anciens ne séparaient pas. Tout avait sa destination et son caractère ; et cette infinie variété, tant elle répondait bien à des besoins et à des plaisirs savamment réunis en ce lieu, ne contrariait en rien l'imposant effet de l'ensemble. Ici l'impression du Colisée lui-même est dépassée. Nulle part on ne sent mieux la concentration de l'universelle richesse en une seule main. On saisit dans ses raffine-

ments la vie intense, monstrueuse et délicate du peuple romain. Il faut reconstituer par la pensée ces thermes, à la fois bains publics, restaurant, gymnase, promenade, bibliothèque, salle de déclamation et de conférences, avant de nous glorifier de notre civilisation et de notre bien-être.

§ 2. — Le Panthéon; Temples d'Antonin, de Vesta, de la Fortune virile; le théâtre de Marcellus; la colonne Trajane; les Môles d'Auguste et d'Adrien; tombeaux, aqueducs. Villa Adriana. Coup d'œil sur l'Italie romaine.

La place du Panthéon est laide et sale. On y tient un marché autour d'une aiguille de granit, autrefois obélisque de Sérapis, et d'une fontaine qui retombe dans un grand bassin de porphyre. Le terrain s'est exhaussé, ce qui fait tort au temple, jadis élevé sur cinq gradins; il ne lui en reste plus que deux.

Le Panthéon présente deux parties bien distinctes et qui ont été rarement accolées aussi franchement : un portique rectiligne, et un corps circulaire. Aujourd'hui on peut même trouver quelque défaut d'harmonie entre la façade ornée et les hautes murailles rougeâtres et nues, qui ont perdu toute leur décoration extérieure. Une opinion assez accréditée veut qu'Agrippa n'ait construit que le portique; et elle se fonde sur plusieurs faits singuliers : la Rotonde possède un fronton entièrement détaché du portique; l'entablement du portique et celui du temple ne se correspondent pas; l'architecture du portique est meilleure que celle de l'enceinte circulaire.

Le superbe péristyle est soutenu par deux rangées de huit colonnes hautes de treize mètres environ sans comp-

ter les bases et les chapiteaux, qui sont de marbre blanc. Chaque colonne est faite d'un seul bloc de granit oriental; celles du devant sont de granit blanc et noir, les autres de granit rouge. Les entre-colonnements ne sont que peu espacés; toutefois celui du milieu est plus large que les autres. « Au lieu d'être alignées sur des parallèles, ces colonnes rayonnent légèrement, de telle sorte que, du milieu de la place, où celles du premier rang devraient cacher celles du second et du troisième, on les voit au contraire s'échelonner; leur position un peu oblique engendre ainsi une perspective imaginaire, dont le résultat est de reculer les distances. » (F. Wey). Les colonnes de front soutiennent un noble entablement; mais la masse du fronton s'appuie sur des cintres dissimulés par les architraves. Les bas-reliefs du fronton, l'inscription, la couverture et les poutres du portique, la grande porte du temple, étaient de bronze. Tout le métal, enlevé, en plein dix-septième siècle, par le pape Urbain VIII, est entré dans l'immense baldaquin de l'autel de Saint-Pierre.

La grande porte qui introduit dans le temple s'ouvre entre des pilastres cannelés en bronze; elle est elle-même revêtue de lames fort épaisses de ce métal. Le seuil est de marbre africain; les jambages et l'architrave sont de marbre blanc. L'intérieur du temple n'a pas moins de noblesse que de majesté: son diamètre est de plus de quarante mètres; l'épaisseur du mur est de six. La hauteur, depuis le sommet, égale le diamètre. La lumière n'entre dans le temple que par une seule ouverture circulaire de neuf mètres de diamètre, pratiquée au milieu de la voûte; on monte à la coupole par un escalier de cent quatre-vingt-dix marches.

Le pourtour intérieur de la Rotonde est décoré de colonnes corinthiennes en marbre précieux, auxquelles

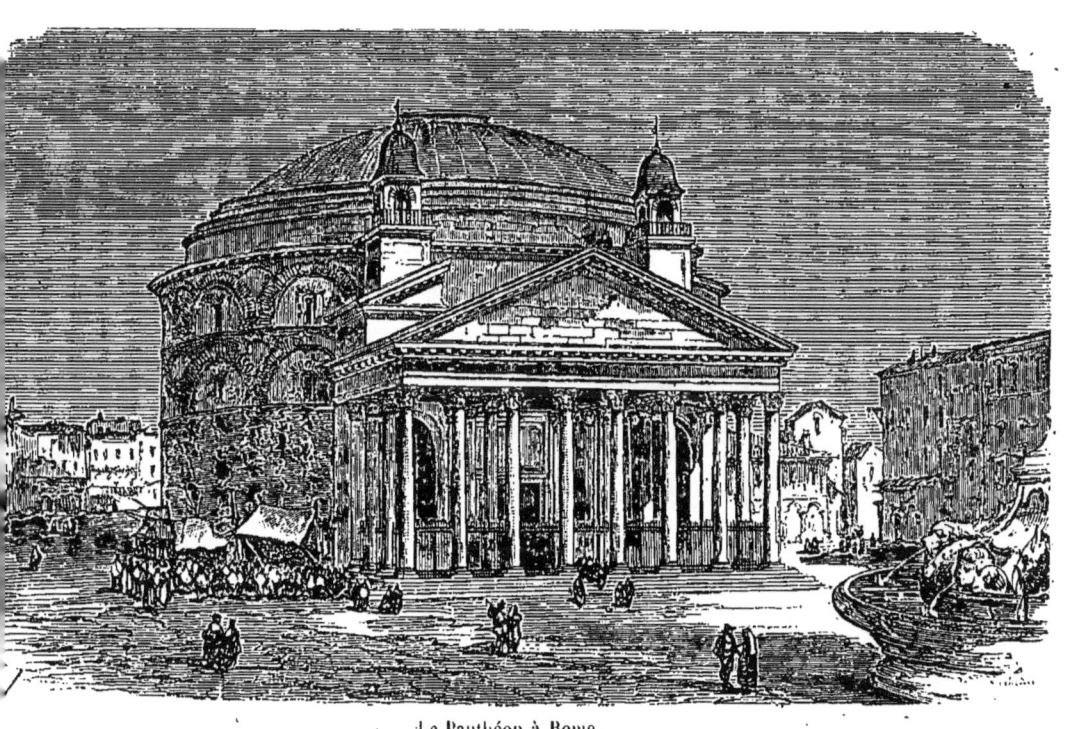

Le Panthéon à Rome.

répondent des pilastres ; les bases et les chapiteaux sont de marbre blanc ; la frise, de porphyre. Au-dessus, règne un attique, percé de quatorze fenêtres aujourd'hui murées, dont l'entablement porte la coupole. Des lames d'argent et de bronze doré enrichissaient jadis les caissons de la voûte ; et des cariatides de bronze, ouvrage de Diogène d'Athènes, accompagnaient les fenêtres.

Donné aux papes par l'empereur Phocas, le Panthéon fut, dès 619, converti en église. Les saints et les martyrs y remplacèrent les dieux. Depuis, par une sorte de retour vers sa destination traditionnelle, il reçut les restes de quelques grands artistes, entre autres de Raphaël, ce dieu de l'art, dont on a cru, mais à tort, y retrouver le crâne, en 1833.

L'an 27 avant notre ère, à l'occasion de la victoire d'Actium et de la paix universelle, il avait été dédié à tous les dieux ; et tous, figurés en or, en argent, en bronze, en marbres précieux, ils étaient venus habiter fraternellement les niches de la demeure hospitalière. De là le nom de Panthéon. C'était vraiment une grande idée que de rapprocher ainsi sous la protection de Rome les innombrables expressions de l'idéal humain et de leur dédier le temple de la Tolérance.

Parmi les temples dont les débris, souvent incertains, se trouvent encastrés dans des églises ou dans des édifices civils, on peut citer en première ligne celui d'Antonin, que les Allemands attribuent à une sœur de Trajan, mais que l'on restitue avec plus de probabilité à Agrippa, le gendre d'Auguste. Ç'aurait été un temple de Neptune, élevé en forme de basilique. Ce qui en reste, onze riches colonnes corinthiennes fort endommagées et maladroitement noyées dans une muraille percée de deux étages de fenêtres, forme la façade de la *Dogana*. Quoi qu'il en soit de la barbarie d'un tel

raccord, l'ensemble a du caractère et de l'originalité.

Le temple de la Fortune-Virile, avec ses belles colonnes ioniques, rappelle de loin notre Maison Carrée de

Temple d'Antonin (Douane.)

Nîmes; mais il est d'une plus belle époque; il date de la République. Dans la même région, sur les bords du Tibre, aux environs d'une ouverture de la *Cloaca maxima*, l'égout des Tarquins, se regardent, séparés

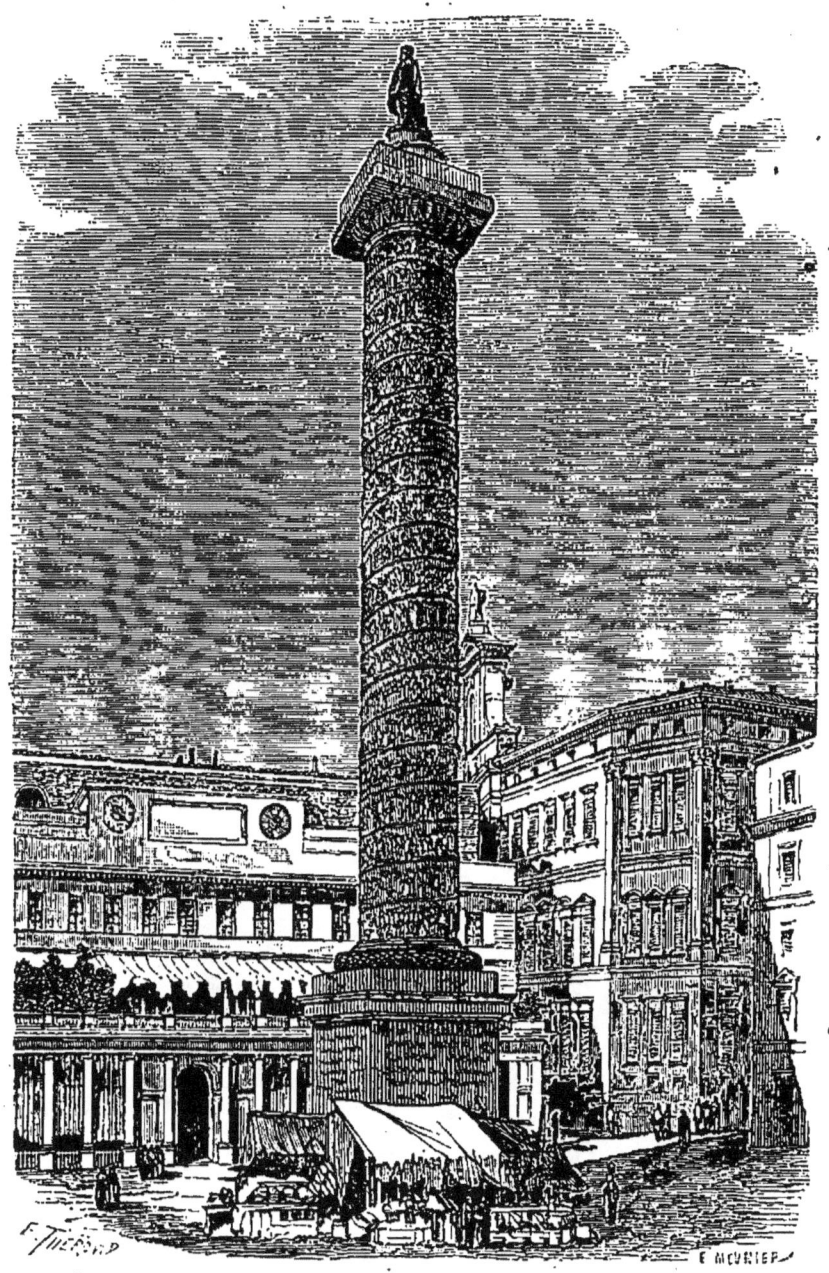
Colonne Antonine.

par une médiocre fontaine, le portique roman de Sainte-Marie in Cosmedin et le petit temple circulaire, corinthien, attribué à Vesta. C'est une cella de marbre blanc, entourée d'un péristyle de dix-neuf colonnes cannelées, qui ont perdu leur entablement ; le cône aplati qui les coiffe leur donne un air de déguisement rustique, qui n'est pas sans charme et qui répond au changement de nom : Vesta, la divinité austère et sublime, est passée madone, mais se reconnaît encore en Sainte-Marie del Sole. Le temple de Vesta, bien moins précieux que le monument circulaire de Tivoli, date du second siècle.

Aux mêmes temps que le Panthéon doit être attribué le théâtre de Marcellus, dont les restes sont accolés à une maison particulière. C'était un vaste et superbe édifice, qui avait plus de cent mètres de développement et pouvait contenir seize mille spectateurs. Auguste l'avait dédié à son neveu Marcellus, le poétique adolescent illustré par le génie de Virgile. Des quatre étages demi-circulaires qui en constituaient l'enceinte, deux seulement ont laissé des traces. On y admire l'équilibre des colonnes ioniques savamment établies en retraite sur l'ordre dorique. C'est le modèle que les modernes ont toujours suivi pour les proportions des ordres superposés.

Il faut ranger les colonnes votives au nombre des formes monumentales dont Rome nous a fourni le type. Elle en possède deux, l'Antonine[1], dédiée à Marc-Aurèle, et la Trajane, dont notre colonne Vendôme est une imitation en bronze. Longtemps enfouie, la colonne

[1] C'est sous Sixte-Quint, qu'en réparant le piédestal de cette curieuse imitation de la colonne Trajane, on se méprit sur la destination du monument. Elle n'a point été élevée par Antonin, et il a fallu la restituer à Marc-Aurèle dont elle rappelle les Victoires sur les Germains.

Trajane fut dégagée pour la première fois en 1540 ; elle n'est tout entière hors de terre que depuis 1813. Sa hauteur a été souvent dépassée ; mais on n'a guère égalé la juste harmonie de ses proportions. Son piédestal est

Temple de Vesta et abords de la Cloaca Maxima.

admirable, et les bas-reliefs en spirale qui se déroulent sur son fût de marbre blanc ont été consultés avec fruit par Raphaël et Jules Romain. Pour le piédestal, le fût, le chapiteau dorique et la statue de Trajan, aujour-

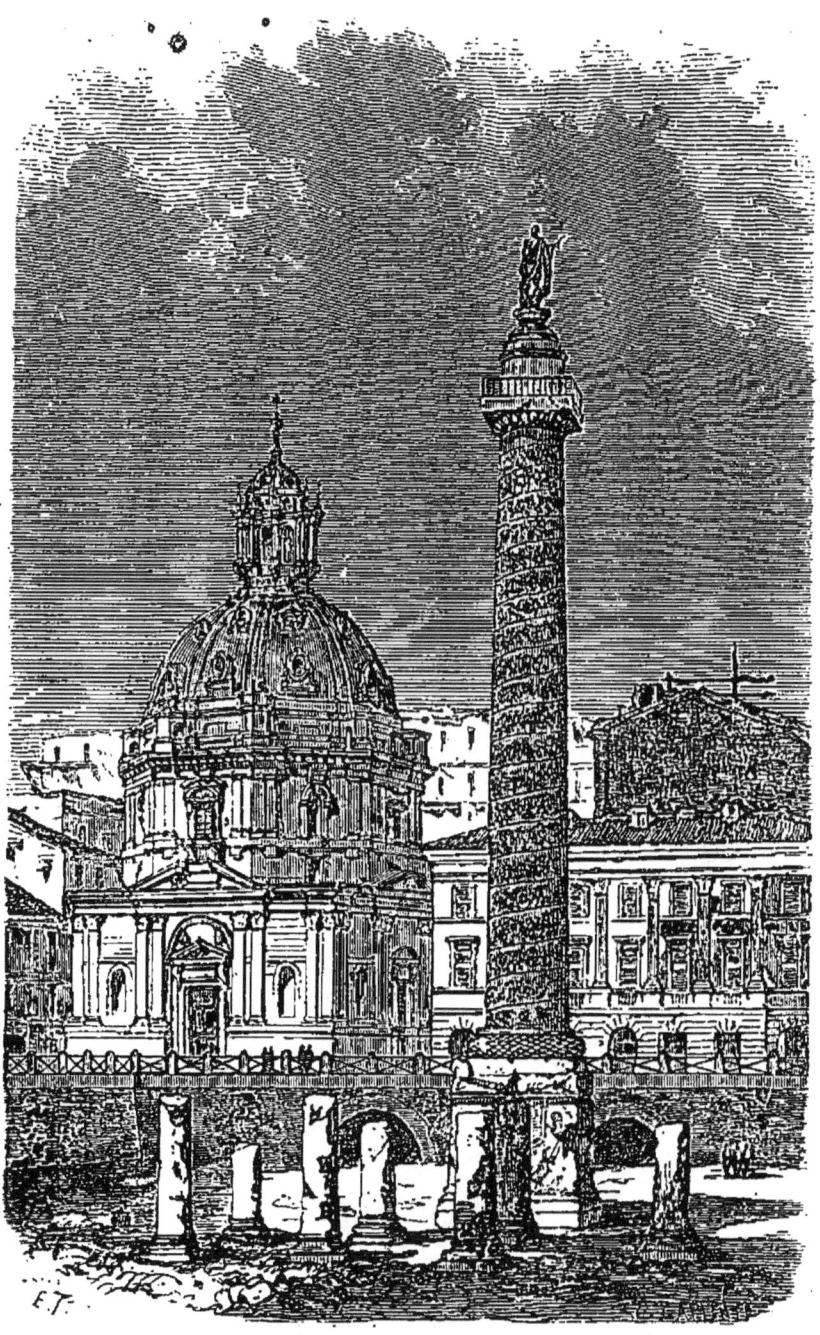

La colonne Trajane, à Rome.

d'hui remplacé par saint Pierre, trente-quatre blocs de marbre merveilleusement joints suffirent à Apollodore de Damas, l'architecte du Forum de Trajan. La colonne est percée dans toute sa longueur par un escalier qui conduit au sommet. Ce qui fait la beauté absolue de la colonne Trajane, c'est l'unité de conception; tout y est varié, rien n'y est incohérent. En terre était l'urne d'or qui renfermait les cendres de Trajan; sur le piédestal, au-dessus des dépouilles que gardent les Renommées, les aigles romaines tiennent suspendues les guirlandes de chêne, symbole de la paix. La base de la spirale est ceinte de lauriers. Sur le fût montent deux mille cinq cents figures de soldats et de prisonniers, avec une infinité de chevaux, d'éléphants, d'armes, de machines de guerre ; tout en haut, le vainqueur assiste au défilé sublime et se repait de sa victoire. Sur la tombe, le trophée; sur le trophée, l'apothéose; et, rare fortune pour un monument, aucune restriction ne vient contrarier dans l'esprit du spectateur l'effet de cette progression grandiose : Trajan méritait de pareils honneurs.

Les colonnes n'étaient qu'accidentellement des tombeaux. Parmi les formes que les Romains affectaient le plus volontiers aux constructions funéraires, le *tumulus* et la tour ont été les plus considérables et les plus riches. Le môle d'Adrien, cette masse énorme qui a plusieurs fois servi à Rome de citadelle, sous le nom de château Saint-Ange, n'est autre que le mausolée d'Adrien. « J'ai bien moins de plaisir, écrit de Brosses, à voir le château Saint-Ange muni de ses cinq bastions, qu'à me le figurer tel qu'il était autrefois, en tour à trois étages, entouré de portiques et de statues. » La masse du tombeau s'élevait sur un soubassement carré, orné de niches et de colonnes doriques; elle était circulaire; ses deux portiques superposés, en retraite l'un sur l'autre, portaient

un couronnement conique terminé par une énorme pomme de pin en bronze, que l'on voit aujourd'hui dans les jardins du Vatican. Le revêtement de cette montagne était de marbre blanc; le pourtour du corps carré mesurait trois cent soixante mètres, la circonférence du premier portique, cent quatre-vingts; la hauteur totale, quatre-vingt-quinze. C'est, après les Pyramides d'Égypte, le plus grand des sépulcres que les hommes se soient construits.

Le môle d'Adrien faisait pendant à celui d'Auguste, dont on nous montre encore les ruines sur l'autre rive du Tibre, près du port de Ripette. Le tombeau d'Auguste fut détruit, pense-t-on, par le Normand Robert Guiscard, vers le onzième siècle; il ne reste plus rien de sa coupole ni de ses portiques: les deux obélisques qui en précédaient l'entrée ornent aujourd'hui le chevet de Sainte-Marie Majeure et la place de Monte-Cavallo. Sur le terre-plein formé par ses voûtes effondrées, on a pu établir une arène entourée de loges et de gradins, dans laquelle se donnent des combats de taureaux et autres spectacles du même genre.

La richesse des tombeaux romains s'explique par leur destination; ils décoraient les grandes rues de la cité. Celui d'Auguste était le centre d'une vaste nécropole.

La voie Appienne passait entre deux files de monuments funéraires, dont le plus fameux et le mieux conservé est la tour de Cécilia Métella, femme du triumvir Crassus. Le diamètre de la masse circulaire est d'environ trente mètres; la grosseur des quartiers de travertin dont est composé le soubassement n'est pas moins remarquable que l'extraordinaire épaisseur des murs, qui ne laissent au centre qu'une petite chambre conique où l'on trouva, du temps de Paul III, le sarcophage aujourd'hui placé dans la cour du palais Farnèse.

La frise est enrichie de guirlandes et de têtes de bœuf qui ont valu à la ruine le nom de *Capo di bove*. Un mur crénelé en briques, œuvre du moyen âge, a remplacé la colonnade et la coupole.

On visite encore, non loin de la porte Saint-Paul, la pyramide funéraire de Caïus Cestius, obscur contemporain d'Auguste : haute de quarante mètres environ, large de trente à sa base, entièrement revêtue de marbre blanc, elle repose sur un soubassement de travertin. Le caveau, de six mètres sur quatre, voûté en plein cintre, renferme diverses peintures exécutées sur un stuc très-dur. Citons enfin, à titre de curiosité, des tombeaux de famille, nommés Columbariums, où les urnes du maître et des serviteurs, rangées dans de nombreuses niches ou cases, font ressembler le monument à l'intérieur d'un colombier.

Dans toutes ces constructions, arcs, temples, amphithéâtres, thermes, colonnes et tombeaux, ce qui n'est pas énorme est cependant toujours solide et fort ; les Romains atteignent à la beauté par le déploiement de la force ; mais la beauté n'en est pas moins pour eux l'objet de leurs efforts, elle est inséparable de l'utilité. Comme par instinct, ils choisissent pour toute chose un profil, une courbe, une ordonnance qui plaise. Grande leçon à nos modernes constructeurs ! Les vingt-deux aqueducs qui, encore au temps de l'historien Procope, amenaient à Rome les eaux les plus pures et les plus salubres, ne sont point seulement admirables par la perfection de leur aménagement intérieur ; ils servaient à la décoration de la campagne romaine ; rien de plus noble et de plus simple à la fois que leurs files d'arcades sans nombre courant vers la ville universelle, la tête chargée de fleuves invisibles. Aujourd'hui encore, leurs ruines rompent la monotonie de ces plaines désertes où

les ailes multicolores des sauterelles bruissent parmi les herbes sèches. A voir ce qui reste du fameux *Anio Novus*, on peut aisément se représenter ce qu'il fut jadis; c'était le plus important de tous les aqueducs; il avait près de soixante milles de développement; en plusieurs endroits, la hauteur de ses arcades atteignait quarante mètres. Construit sous Caligula et Claude, environ trente ans après notre ère, il apportait à Rome les eaux de l'Anio, rivière connue aujourd'hui sous le nom de Teverone, et qui forme les célèbres cascades de Tivoli, au pied du temple circulaire de la Sibylle *Albunea*, aujourd'hui restitué à Hercule.

C'est dans le voisinage de ce Tibur chanté par le poëte Horace, qu'Adrien, l'empereur artiste, avait fait construire sa villa fameuse, dont les vastes débris ont été pour tous les musées de l'Europe une mine de statues et de curiosités. Tout ce qu'il avait vu dans ses voyages, Athènes, Canope, les temples célèbres, les paysages mêmes, jusqu'à la vallée de Tempé et au fabuleux Tartare, avait trouvé place dans un périmètre de huit à dix milles romains. Au milieu de ces réductions du Pécile, de l'Académie, du Sérapéon, qu'il considérait comme les plus précieux ornements de son empire, il s'était fait élever un riche palais muni de tous les raffinements du luxe antique, sans oublier la caserne, accompagnement obligé de toute demeure royale ou impériale. On se perd aujourd'hui dans les ruines des *Cento Camerelle* où logeaient les prétoriens, et l'on relève, à l'aide d'importants vestiges, l'emplacement et la configuration d'une multitude d'édifices.

En même temps que Rome attirait à elle toutes les richesses et les forces vives des peuples conquis, exploitant d'abord l'Italie, puis la Grèce et l'Orient, et enfin l'Espagne et la Gaule, elle débordait à son tour sur

l'univers ; elle répandait autour d'elle son génie et ses arts. Les édifices de tout genre gagnaient les coteaux salubres de Tibur, les rivages de la mer, embellissant Anxur, Capoue, Baïa, Naples. L'Italie était sillonnée d'aqueducs et de voies ornées de tombeaux ; les villas et les temples couvraient la terre. Herculanum et Pompéi, conservés dans les cendres et les laves, nous montrent encore quel luxe de bon goût régnait dans les moindres municipes. Bientôt, il n'y eut guère de ville dans l'ancien monde qui n'eût ses Arènes, son Arc de triomphe, ses Colonnes et ses Thermes. Rome se multipliait en restant toujours unique, et marquait de son empreinte encore reconnaissable la Syrie, l'Égypte même, la Judée et l'Afrique, par-dessus tout la Gaule et l'Espagne ; hommes et choses, dès le second siècle de notre ère, tout était romain, et si profondément que les âges n'ont pas toujours supprimé cette seconde nature.

VII

LE MONDE ROMAIN

§ 1. — OCCIDENT.

La Maison-Carrée de Nîmes. Portes de Trèves, d'Autun, de Reims. Arcs de Bénévent, d'Orange, de Saintes. Tombeau à Saint-Rémy. Arènes de Nîmes et d'Arles; théâtre d'Orange. Thermes de Julien. Pont d'Alcantara. Aqueducs de Lyon; Ponts du Gard et de Ségovie.

La France, qui fut romaine pendant plus de cinq cents ans, conserve encore quelques temples antiques. Celui de Vernègues, à quelques lieues d'Aix, rappelle par les feuilles aiguës de ses chapiteaux corinthiens les premiers temps de la conquête. Vienne en Dauphiné possède un temple de Livie, qui renferme aujourd'hui une riche collection d'antiquités. Le pourtour en est entier, mais la maçonnerie où sont à demi engagées les colonnes défigure l'édifice.

Le mieux conservé comme le plus important de ces monuments échappés aux dévastations des barbares et au zèle hostile des premiers chrétiens est situé à Nîmes. Comme l'indique le nom de la Maison-Carrée, sa forme est rectangulaire; l'intérieur, aujourd'hui converti en musée, mesure onze mètres sur seize. En avant s'élève un portique posé sur un bel emmarchement; les trois

autres côtés sont décorés de colonnes engagées. Une vaste colonnade, dont on voit encore les bases dans la fosse carrée qui précède le temple, dessinait une enceinte sacrée et formait une place ou forum. On a longtemps attribué ce bel édifice au siècle d'Auguste; mais la richesse exagérée de la frise et des corniches corinthiennes, certaines fautes contre les règles et le goût de

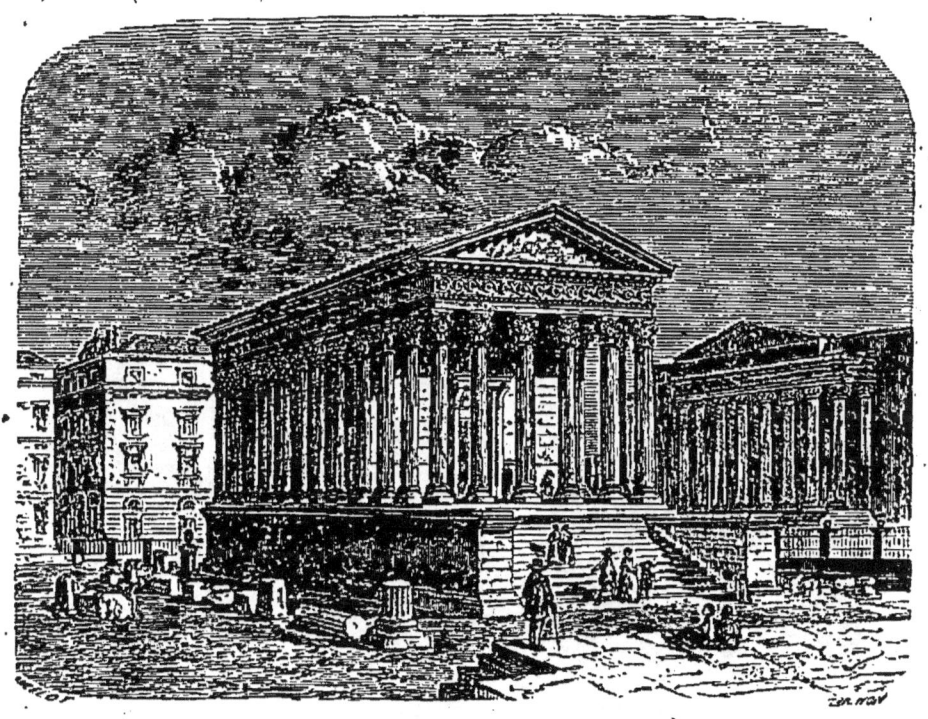

La Maison-Carrée, à Nîmes.

la bonne époque, non moins qu'une lecture plus exacte de l'inscription de la façade, autorisent l'observateur à descendre jusqu'aux temps d'Antonin. M. Mérimée a proposé cette date, et une circonstance importante appuie son opinion : Antonin lui-même était né à Nîmes. Quoi qu'il en soit, il suffit que la vue de la Maison-Carrée imprime au voyageur cette émotion qui est partout le reflet de la beauté.

Nîmes était d'ailleurs, avant la conquête de César, une ville déjà toute romaine ; une inscription attribue à Auguste la construction de ses murailles. On peut suivre la ligne des murs de Nîmes sur un circuit de six kilomètres. Les parois ont neuf mètres et demi de haut sur deux ou trois d'épaisseur. Un blocage solide fait de mortier et d'éclats de pierre constitue leur noyau ; le revête-

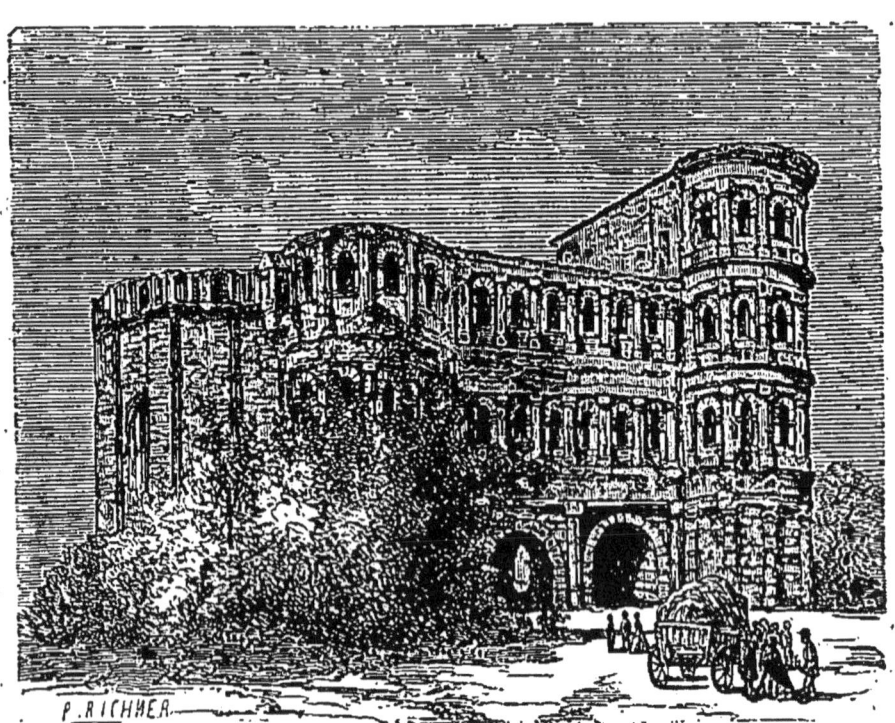

Porte romaine, à Trèves.

ment est en moellons posés au ciment par assises régulières. Les parties inférieures et supérieures sont, comme les portes, construites en pierres de taille de divers appareils. On distingue encore la forme de deux portes, l'une simple et l'autre double, dites de France et d'Auguste.

On voit aussi dans la citadelle de Carcassonne des bases de tours romaines. Langres, Trèves surtout, ont

conservé des murs et des portes antiques. Mais elles ne présentent rien de supérieur aux portes d'Arroux et de Saint-André à Autun.

« Lorsqu'on voit ce qui reste d'Autun, dit M. Mérimée, et qu'on se rappelle les catastrophes épouvantables que cette ville a éprouvées, l'imagination a peine à se figurer ce qu'elle devait être au temps de sa splendeur. A la fin du troisième siècle, et lors de la révolte des Bagaudes, elle fut saccagée et brûlée; ses temples et ses édifices publics furent renversés pour la plupart. Attila poursuivit l'œuvre de dévastation, lorsqu'il s'en empara au milieu du cinquième siècle; puis les Bourguignons et les Huns se disputèrent sa ruine; enfin Rollon et les Normands trouvèrent encore quelque chose à détruire, et leur passage fut le dernier et le plus terrible coup porté à cette ville malheureuse. »

Les murailles, en tout semblables à celles de Nîmes, mais plus hautes encore et plus épaisses, formaient une enceinte de cinq kilomètres, flanquée de deux cent vingt tours rondes. Les deux portes qui subsistent encore, les plus entières que l'on connaisse, ont deux grandes baies hautes de quatre mètres, larges de deux, et deux plus petites. Deux grosses tours, carrées dans leur masse, mais arrondies en demi-cercle à leur partie antérieure, forment les côtés du monument. Les quatre ouvertures, voûtées en plein cintre, sont couronnées de dix arcades. Les pilastres cannelés de la galerie ont été imités dans la cathédrale (douzième siècle), où ils remplacent les colonnes engagées. Les deux portes sont bâties en pierre de taille posées à sec; leur style mâle et sévère est d'un aspect imposant.

La porte de Reims, élevée sous le règne de Julien, en 360, est, bien que de la décadence, fort intéressante par quelques bas-reliefs et surtout par une disposition

unique, étant formée de trois arcs presque égaux qui reposent sur la même imposte.

De l'arc de triomphe à la porte ornée, il n'y a pas loin ; l'arc de triomphe est une porte isolée ; aussi a-t-on souvent rangé parmi les arcs les portes que nous venons de décrire. Nous possédons plusieurs arcs de triomphe romains, mais presque tous de la décadence. Un seul, très-simple, et percé de deux cintres égaux comme les portes de ville, remonte au siècle d'Auguste. Il est situé à Saintes, sur le bord de la Charente, dans un emplacement très-favorable où on l'a transporté pierre à pierre. Autrefois il ornait le milieu du pont.

Le plus célèbre des arcs romains en France est celui d'Orange ; nul voyageur n'oublie d'aller contempler ses trois cintres et les sculptures qui les décorent. Il a été heureusement réparé « par des architectes qui se sont bornés à consolider les masses et qui ont eu le bon esprit de ne pas chercher à refaire les détails. » Là comme ailleurs, les hommes avaient avancé l'heure de destruction, bien plus que les éléments. On admire à bon droit la composition des trophées maritimes ou fluviatiles, la belle exécution de leurs détails et le désordre pittoresque des cordages, des antennes, des mâts et des éperons de navire. D'étroites analogies semblent assigner aux arcs de triomphe de la Provence, Saint-Rémy, Carpentras, la même date et la même destination. On croit qu'ils célèbrent tous les victoires de Marc-Aurèle en Germanie et sur le Danube.

C'est en Italie, à Bénévent, que l'on trouve le plus bel arc élevé par les Antonins. Une ancienne tradition le désigne sous le nom de Porte-d'Or. Il ressemble à l'arc de Titus par sa baie unique, sa frise ornée d'un défilé triomphal, ses bas-reliefs ménagés entre les colonnes ; l'ensemble et les détails ont échappé aux barbares

et au temps. Un peu plus haut que l'arc du Carrousel, tout entier en marbre de Paros, remarquable par la beauté de ses proportions et la richesse de son style composite, il fait le plus grand honneur au règne de Trajan, dont il célèbre les victoires, et à son auteur, l'architecte Apollodore de Damas.

Parmi les tombeaux romains de la Provence, nous en citerons deux d'une forme originale. L'un, situé près de Vienne, porte sur un soubassement voûté et percé de quatre arcades une pyramide haute de quinze mètres. L'autre, à Saint-Rémy, est élevé sur deux gradins ; son soubassement carré est orné de très-beaux bas-reliefs et de guirlandes qui rattachent des pilastres angulaires, d'ordre ionique. Un premier étage s'élève au-dessus de la moulure qui termine le soubassement : dans chacune des faces, s'ouvre une arcade richement ornée ; et quatre colonnes corinthiennes sont engagées dans les quatre angles. Des génies courent sur la frise. Le couronnement du tombeau est formé d'une élégante colonnade circulaire couverte par un cône orné d'écailles imbriquées. Au milieu des colonnes se sont conservées deux statues.

La France est assez riche en amphithéâtres romains pour que nous laissions de côté, malgré leur mérite, les célèbres arènes de Vérone et de Pola. Nîmes et Arles nous suffiront.

Au siècle dernier, J.-J. Rousseau se plaignait de l'état d'abandon où étaient laissées les arènes de Nîmes. « Ce vaste et superbe cirque, écrit-il, est entouré de vilaines petites maisons, et d'autres maisons plus petites et plus vilaines encore en remplissent l'arène; de sorte que tout ne produit qu'un effet disparate et confus où le regret et l'indignation étouffent le plaisir et la surprise. » Vers 1810 seulement, un acte de l'autorité or-

donna le déblaiement du cirque et la démolition des masures qui l'encombraient. Rien ne trouble aujourd'hui l'admiration à laquelle il a droit.

Les arènes de Nîmes sont situées au midi de la ville et non loin de l'enceinte antique. L'ellipse y est moins sensible qu'ailleurs ; leur pourtour mesure cent trente mètres sur cent un. Contemporaines, à ce qu'on croit, du Colisée, elles pouvaient comme lui se transformer en naumachie. L'extérieur, très-bien conservé, n'était que

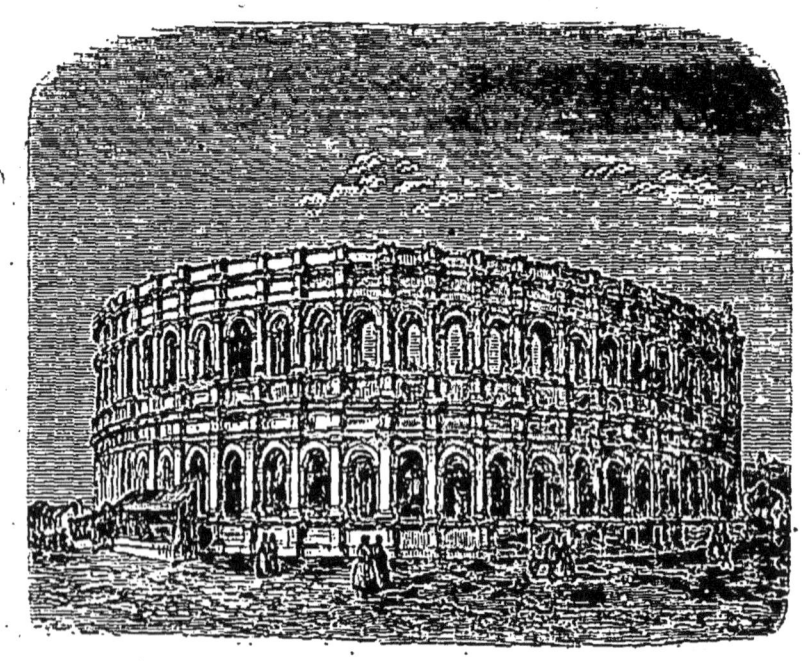

Les arènes de Nîmes.

d'une hauteur moyenne. Les deux rangs de portiques à arcades qui en forment la décoration sont d'une ordonnance à la fois ferme et simple, assez voisine du dorique, sans en réunir tous les caractères. L'intérieur ne présente qu'un amas pittoresque de ruines ; mais on en distingue bien les parties essentielles. Les gradins, au nombre de trente-cinq, étaient divisés en quatre

précinctions ou classes, munies chacune d'issues et d'escaliers particuliers. L'habile distribution des galeries, des rampes, des vomitoires, épargnait aux nombreux spectateurs (il y avait vingt mille places) les ennuis et l'encombrement que ne savent point éviter les architectes de nos modernes théâtres.

L'amphithéâtre d'Arles est plus vaste encore. C'est le plus grand de ceux que l'on connaisse en France. Il est

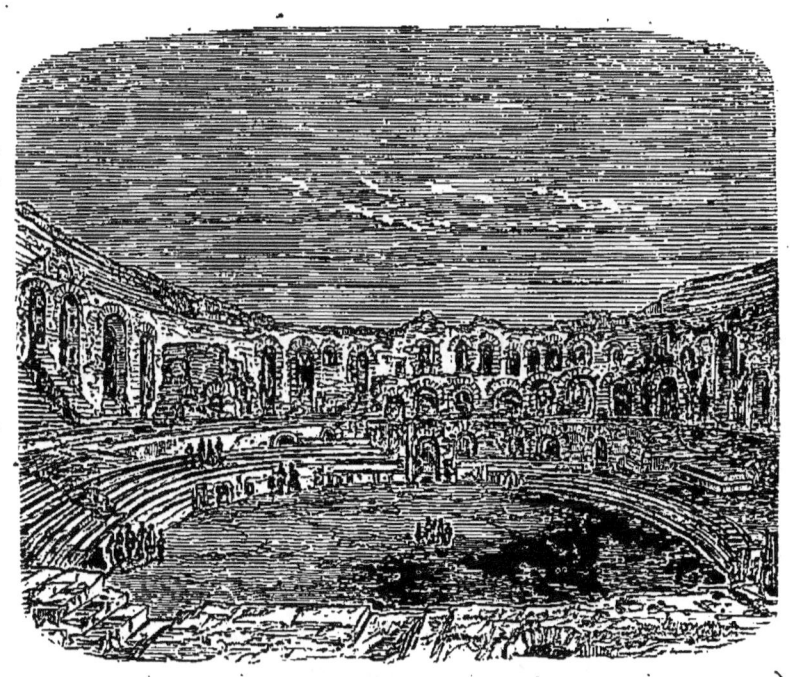

Amphithéâtre d'Arles.

bâti sur des voûtes élevées et très-solides. Il est impossible de voir rien de plus imposant que l'intérieur de cet édifice, construit d'énormes blocs taillés avec une précision toute romaine. Les deux étages de portiques extérieurs sont séparés par une corniche, au profil maintenant presque méconnaissable, qui repose sur des colonnes engagées entre chaque arcade. Le premier étage appartient au dorique robuste. L'étage supérieur

est corinthien, comme le prouve une colonne, la seule qui ait conservé son chapiteau. L'attique a disparu.

Les arènes d'Arles doivent-elles être attribuées aux Antonins, ou seulement à Probus (280)? C'est ce qu'on ignore. Qu'importe? En les contemplant, gigantesques encore au milieu des ruelles tortueuses et des enfants déguenillés qui se roulent sous le soleil ardent, on peut s'écrier avec Théodoric, un grand roi barbare : « Nous devons à l'antiquité de beaux ouvrages, c'est nous acquitter que de les rajeunir. »

On lira avec intérêt le parallèle que M. Mérimée établit entre les deux cirques.

« A Nîmes, les Arènes, débarrassées de toutes les masures qui les encombraient, occupent maintenant le centre d'une vaste place, où d'un seul coup d'œil on peut en embrasser l'ensemble, tandis qu'à Arles, le voisinage des maisons et la pente du terrain ne permettent de saisir que des échappées de vue de l'amphithéâtre antique.

« Bien que les portiques extérieurs de Nîmes ressemblent beaucoup à ceux d'Arles, on y observe quelques différences qui ne sont pas à l'avantage des premiers. Par exemple, le centre des archivoltes intérieures du second étage, et celui des archivoltes extérieures, n'est pas le même, irrégularité qui choque l'œil le moins exercé, et que rien ne justifie. A Nîmes, aussi bien qu'à Arles, les galeries du premier étage sont formées par une suite de voûtes encadrées entre deux bandeaux d'une seule pierre posant sur des pieds-droits; aux Arènes d'Arles, la bizarrerie de cette construction est moins apparente.

« Si les Arènes d'Arles sont mieux conservées à l'intérieur, l'enceinte de celles de Nîmes est presque intacte et leur couronnement n'a souffert que médiocrement; il conserve encore la plupart des corbeaux où

s'implantaient les mâts destinés à soutenir les voiles qui abritaient les spectateurs. Réunis, ces deux amphithéâtres fournissent des détails à peu près complets sur la construction de ces monuments dont la destination et les proportions gigantesques annoncent un état si différent du nôtre. »

Il s'en faut que nous soyons aussi bien fournis de thermes que d'amphithéâtres. Les plus connus sont ceux de Julien, à Paris. La salle des bains froids a seule gardé sa voûte, haute de plus de quinze mètres, et qui a soutenu durant plusieurs siècles une couche de terre de quatre pieds d'épaisseur capable de nourrir un jardin et de grands arbres. Les retombées de cette voûte justement admirée reposent sur des proues de vaisseau sculptées en pierre et qu'on peut considérer comme les plus anciens emblèmes de la ville de Paris.

Il existe aussi à Nîmes des restes importants qui contribuent à l'ornement d'un charmant jardin. Nous nous souvenons surtout de la gracieuse piscine froide, dont les côtés sont occupés par une colonnade basse, et divisés en chambre par des cloisons de pierre. Sur la gauche, des gradins adossés à un tertre factice et qui semblent avoir été enfermés dans une salle riche en sculptures et en colonnes ont appartenu sans doute à une étuve; plusieurs conduites d'eaux y aboutissent. Peut-être était-ce une Nymphée; ce lieu a reçu, on ne sait pourquoi, le nom de temple de Diane.

Après les délassements du bain et les émotions du Cirque, le théâtre était la grande distraction du monde romain. Nous avons décrit ce qui reste du théâtre de Marcellus; mais la France est ici plus favorisée que l'Italie elle-même. Orange, dont l'arc de triomphe nous a tout à l'heure occupé, Orange, tout entière contenue dans l'enceinte mutilée d'un hippodrome antique, nous mon-

tre, assez bien conservé, un admirable théâtre. La façade s'aperçoit de très-loin et domine toutes les bâtisses modernes; c'est un mur qui a cent trois mètres de long et trente-quatre de hauteur. Plus on approche, plus ce mur paraît prodigieux; et plus on s'étonne qu'un mur si simple produise une impression si puissante. La grandeur n'exige pas d'ornements. Trois portes disposées symétriquement, un rang d'arcades simulées, deux lignes de consoles, une corniche saillante, interrompent seules la grandiose monotonie de ce mur interminable. On entre, c'est un chaos; à la place où furent la scène, les foyers et les machines, il ne reste que des fondations, des soubassements, des vestiges de corridors, des débris d'escaliers où deux marches sont taillées dans une seule pierre. Les trois colonnades superposées, de granit et de marbre blanc, qui décoraient la façade intérieure, ont été enlevées ou détruites. Le haut du mur de la scène porte les traces d'un violent incendie qui a rougi les pierres, calciné les marbres et laissé sur le sol une énorme masse de cendres. Les gradins ont moins souffert; leurs lignes courbes s'appliquent sur une colline demi-factice et demi-naturelle; ils sont nombreux et hauts; mais quand on est parvenu à la dernière rangée, le grand mur de la scène demeure toujours aussi formidable, aussi dominateur. Longtemps encombré de constructions mesquines, le théâtre d'Orange est maintenant tout à fait dégagé. Entre la scène et les gradins verdoie un bosquet de figuiers qui permet d'admirer fraîchement ces ruines colossales.

Les aqueducs, qui sillonnaient la campagne romaine et environnaient la plupart des cités d'Italie, ne manquaient pas à la Gaule. On en retrouve à Fréjus, Luynes, Saintes, Jouy (Moselle), Arcueil; ceux de Lyon ont laissé d'importants vestiges. Près du village d'Oullins, sur la

rive droite du Rhône, au fond du vallon de Bonnant, se déploient des ruines pittoresques. Ici des lierres couvrent de leur verdure polie des arceaux et des piliers tout entiers; ailleurs on voit, encore accrochés à la brique romaine, les rameaux desséchés d'autres lierres contemporains peut-être de l'aqueduc. Les parties dénudées présentent un appareil de construction extrêmement gracieux. Il y a des marqueteries en damier de pierres blanches et noires, des assises et des arceaux de briques rouges. En montant, dans la direction du village de Chaponost, on reconnaît les restes plus considérables encore de l'aqueduc qui amenait à l'ancien *Lugdunum*, d'une distance de quatre-vingts kilomètres, les eaux du mont Pilat, réunies dans d'admirables réservoirs et distribuées au moyen d'un système d'ingénieux siphons, dont on ne retrouve aucun autre exemple.

Le fameux pont du Gard était à la fois un pont et un aqueduc. On sait qu'il s'élève à quelques lieues de Nîmes, entre deux montagnes, sur la rivière du Gardon. Trois rangs d'arcades superposées et décroissantes, construites en pierres de taille posées à sec sans mortier ni ciment, satisfont pleinement, malgré quelques irrégularités, les amis du grand et du simple. Nul autre ornement que des bossages grossiers ne revêt les piles formées de blocs énormes et bruts. Trois cintres ou tranches de pierre, parallèles, collés on ne sait par quelle cohésion mystérieuse, constituent l'épaisseur de l'édifice. La pluie n'a point pénétré dans leurs interstices, le temps n'a pu les disjoindre. Et cependant l'architecte avait prévu les dégradations possibles; certaines pierres en saillie qui interrompent les cintres étaient destinées à soutenir des échafauds pour les réparations. « Quelle confiance ils avaient dans la durée de leur empire, s'écrie M. Mérimée, ces Romains qui prévoyaient qu'un

jour ils pourraient avoir à réparer le pont du Gard! »

Le canal, large d'un mètre et demi environ sur deux, entièrement couvert de dalles épaisses, enduit d'un ciment stuqué qui empêche la transsudation des eaux, pavé d'une sorte de béton imperméable, passe à près de cinquante mètres de terre, sur la cime du dernier rang d'arcades. Chaque portique s'arrêtant aussitôt qu'il rencontre la colline, le troisième est le plus long ; il mesure deux cent soixante-douze mètres. Mais tout en atteignant une hauteur de neuf mètres, il est encore plus de moitié moins élevé que les deux étages égaux qu'il couronne. Cette diminution brusque allége le robuste ouvrage et communique à sa masse une élégance à laquelle n'ajouteraient rien les frises les plus ornées et les plus riches. Le pont du Gard porte la marque de la plus belle époque romaine ; on l'attribue à Agrippa, gendre d'Auguste, qui vint à Nîmes l'an 19 de notre ère, et qui avait à Rome la surintendance des eaux. Il n'est point de monument plus admiré ; nous citerons la page enthousiaste où Rousseau en résume et en célèbre les beautés.

« Après un déjeuner d'excellentes figues, je pris un guide et j'allai voir le pont du Gard. C'était le premier ouvrage des Romains que j'eusse vu. Je m'attendais à voir un monument digne des mains qui l'avaient construit. Pour le coup l'objet passa mon attente, et ce fut la seule fois en ma vie. Il n'appartenait qu'aux Romains de produire cet effet. L'aspect de ce simple et noble ouvrage me frappa d'autant plus qu'il est au milieu d'un désert où le silence et la solitude rendent l'objet plus frappant et l'admiration plus vive, car ce prétendu pont n'était qu'un aqueduc. On se demande quelle force a transporté ces pierres énormes si loin de toute carrière et a réuni les bras de tant de milliers d'hommes dans un

lieu où n'en habite aucun. Je parcourus les trois étages de ce superbe édifice, que le respect m'empêchait presque d'oser fouler sous mes pieds. Le retentissement de mes pas sous ces immenses voûtes me faisait croire entendre la forte voix de ceux qui les avaient bâties. Je me perdais comme un insecte dans cette immensité. Je sentais, tout en me faisant petit, je ne sais quoi qui m'élevait l'âme ; et je me disais en soupirant : « Que ne suis-je né « Romain ! »

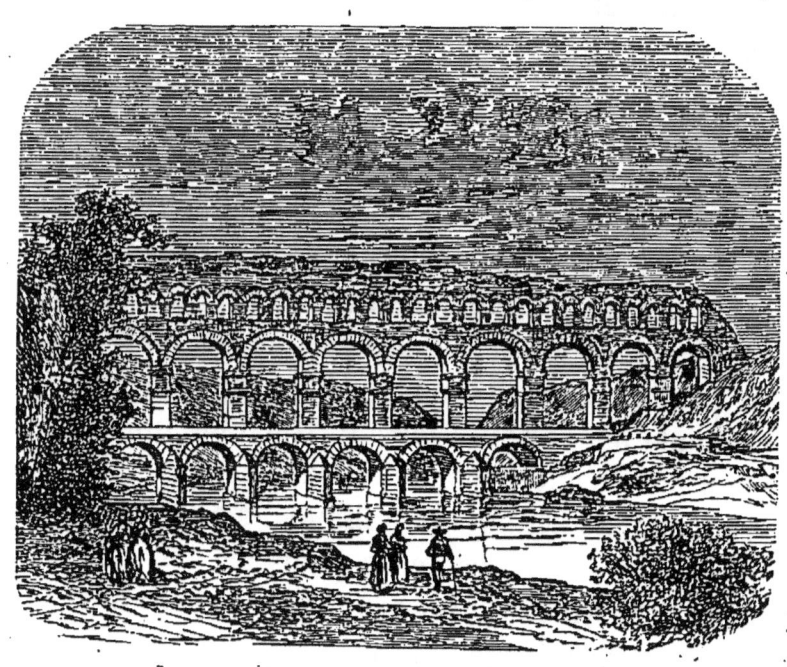

Le pont du Gard.

Le pont de Ségovie en Espagne, mérite d'être cité à côté du Pont du Gard ; s'il n'en égale point la majesté, s'il ne superpose jamais plus de deux rangs d'arcades, il s'étend sur une longueur de douze kilomètres. Ses grands blocs gris tachetés de noir, entassés sans ciment, et où pas une herbe n'a pu trouver une fente, ajoutent leur couleur sévère à l'aspect grandiose de la construction.

On ne sait s'il faut l'attribuer à Vespasien (69 de notre ère), ou à Adrien (117) ; Isabelle la Catholique en a relevé trente-cinq arches. Il fonctionne encore, et porte à la ville une petite rivière appelée Rio-Frio.

Le pont d'Alcantara, sur le Tage, n'est plus un aqueduc ; c'est un véritable pont, de cent quatre-vingt-huit mètres de long sur huit de large et soixante de hauteur. C'est un ouvrage de Trajan, empereur originaire d'Espagne (98 de notre ère). Il forme six arches de grandeurs différentes, entièrement construites de granit et sans ciment. L'une des petites arches, abattue en 1213 par les Sarrasins, avait été relevée par Charles-Quint en 1513. De nouveau coupée en 1808 par les Anglais, rétablie en bois, incendiée en 1836, elle n'a pas été rebâtie. On passe le Tage en bateau, quand il serait si aisé de réparer un pont qui durera des siècles encore.

Un autre Alcantara (mot arabe qui signifie le pont), situé en Afrique, au sud de Constantine, nous a conservé un pont d'une seule arche jeté sur une ravine étroite et profonde où passe un torrent. Il semble que l'emplacement ait été choisi pour le plaisir des yeux. Du pont, la vue s'étend sur une admirable oasis où l'on compte jusqu'à soixante-quinze mille pieds de palmiers. Tout le nord de l'Afrique ne fut pas moins romain que la Gaule et l'Espagne ; Hippone, Carthage, Alexandrie, étaient, sous l'empire, des centres intellectuels comme Lyon et Cordoue. Devant cette civilisation foulée aux pieds, anéantie, on est bien forcé d'avouer que tout n'est pas progrès dans l'histoire de l'humanité.

§ 2. — PALMYRE ET BALBEK.

Le style occidental diffère assez peu du propre goût romain ; dans les Gaules, en effet, l'architecture importée d'Italie n'eut à lutter contre aucun art national ; les Celtes ne savaient bâtir que des maison rondes, en terre ; et leurs dieux n'avaient pour demeures que les dolmens et les allées couvertes. Si l'origine grecque des villes méditerranéennes y avait davantage favorisé les arts, si Marseille était une image lointaine d'Athènes ou de Phocée, l'architecture romaine y retrouva et y suivit les traditions qui la guidaient elle-même.

Il en fut un peu autrement en Afrique et en Asie. Rome y succéda, il est vrai, à la Grèce ; mais l'influence grecque avait été de trop courte durée pour effacer entièrement les souvenirs des dominations précédentes. L'Égypte, l'Assyrie, la Lydie, la Phrygie, la Cappadoce, résistèrent à la Grèce et à Rome, bien plus par leur nationalité persistante que par leurs armes. Les Ptolémées et les Antonins mêmes, qui réparèrent et construisirent beaucoup en Égypte, durent adopter les formes traditionnelles des pylônes et des hypogées ; et rien ne ressemble plus à première vue au palais de Sésostris que les colonnades de Philæ ou les ruines d'Antinoë, ville d'Adrien. Le style égyptien s'y est abâtardi sans se renouveler.

L'Asie Mineure, grâce à l'affinité des peuples et à la proximité de l'Europe, fut plus docile et se prêta mieux à la fusion. Le temple d'Ancyre, dont les murailles portent, en longues inscriptions récemment déchiffrées, le testament de l'empereur Auguste, ne serait pas déplacé en Italie. Mais l'exemple le plus fameux d'architecture

classique en Orient est offert par les ruines de Palmyre et de Balbek. Bien qu'on remarque en ces lieux des débris plus antiques, la masse porte le caractère gréco-romain.

Strabon ne fait pas mention de Palmyre; Pline la dépeint ainsi : « Palmyre est remarquable à cause de sa situation, de son riche terroir et de ses ruisseaux agréables; de tous côtés, un vaste désert la sépare du reste du monde, et elle a conservé son indépendance entre les deux grands empires de Rome et des Parthes. » Mais, en l'an 270 de notre ère, sa reine Zénobie se fit battre par Aurélien; peu de temps après, le massacre d'une garnison romaine amena la destruction de la ville. Aurélien la rebâtit, et répara le temple du Soleil. Après lui Dioclétien et Justinien embellirent encore Palmyre.

Les ruines de Palmyre ou Tadmor se trouvent à une égale distance entre l'Oronte, fleuve de Syrie, et l'Euphrate, fleuve de Chaldée. Derrière un aqueduc et de hauts tombeaux, une file de colonnes debout, et dont la seule base dépasse la hauteur d'un homme, occupe un espace de plus de deux mille six cents mètres. Ici, la chute de plusieurs colonnes rompt la symétrie des portiques, des palais, des temples à demi renversés. Là, elles fuient sous l'œil dans le lointain en lignes pareilles à de longues avenues d'arbres sans feuillage. Ce ne sont à terre que fûts renversés, chapiteaux écornés, vastes pierres pêle-mêle, frises, entablements rompus, tombeaux violés, autels souillés de poussière. L'architecture, dit Volney, avait surtout prodigué sa magnificence dans le temple du Soleil. Le long de l'enceinte carrée régnait un double rang de colonnes ioniques; le péristyle est formé de quarante colonnes; la façade ressemble à la colonnade du Louvre, sans lui avoir servi de modèle. La seule différence est qu'ici les colonnes sont isolées,

et qu'à Paris elles marchent deux à deux. Partout se voit l'emblème du soleil, le disque ailé, que nous allons retrouver à Balbek.

« Balbek, célèbre chez les Grecs et les Latins, sous le nom d'Héliopolis, ou ville du Soleil, est située au pied de l'Anti-Liban, précisément à la dernière ondulation de la montagne dans la plaine. En arrivant par le midi, l'on ne découvre la ville qu'à la distance d'une lieue et demie, derrière un rideau d'arbres dont elle couronne la verdure par un cordon blanchâtre de dômes et de minarets. Au bout d'une heure de marche, l'on arrive à des arbres qui sont de très-beaux noyers; et bientôt, traversant des jardins mal cultivés, par des sentiers tortueux, l'on se trouve conduit au pied de la ville. Là, se présente en face un mur ruiné, flanqué de tours carrées, qui monte à droite sur la pente et trace l'enceinte de l'ancienne ville. Ce mur, qui n'a que dix à douze pieds de hauteur, laisse voir dans l'intérieur des terrains vides et des décombres qui sont partout l'apanage des villes turques. » (VOLNEY.)

Lorsqu'on a gravi la terrasse formée d'énormes blocs, le premier coup d'œil se porte naturellement, au bout d'une vaste cour, sur six magnifiques colonnes. En arrière, se dessine sur le ciel clair le Liban, dont les flancs ont une couleur de cendre rougie. On est devant le péristyle d'un grand temple.

Ces admirables colonnes, faites de deux ou trois blocs seulement, si parfaitement ajustés qu'on peut à peine en distinger les joints, ont plus de deux mètres de diamètre et vingt-trois d'élévation; leur matière est d'un jaune légèrement doré qui tient le milieu entre l'éclat du marbre et le mat du travertin. Rien de plus riche que leurs chapiteaux et leurs entablements sculptés.

A gauche des six colonnes, on voit l'édifice le plus complet de Balbek, le temple de Jupiter héliopolitain. Il est plus petit et situé plus bas que l'autre. Ses colonnes, également corinthiennes, sont presque aussi grosses, mais beaucoup moins hautes; elle ne sont donc pas comparables aux premières pour la hardiesse et la beauté des proportions. On en compte encore trente-huit, et l'enceinte serait entière si le temps n'avait balayé toute la colonnade de la face méridionale. « Les chapiteaux, les tambours, ont comblé la profondeur des remparts, et forment un escalier de débris qui conduit jusqu'à la plate-forme. Une seule colonne a glissé sans se rompre du haut du rempart et demeure appuyée contre le mur, comme le tronc d'un arbre déraciné. Dès qu'on arrive sous le portique, on est frappé de la richesse du plafond; sur les caissons qui le composent se dessinent alternativement un hexagone et quatre losanges qui renferment des têtes relevées en bosse. Quelques blocs chargés d'ornements délicats se sont détachés du plafond, et jonchent la terre. » (Charles Reynaud.)

« Une haute terrasse bâtie de masses prodigieuses élève ces restes admirables au-dessus de l'horizon. Le bloc le plus formidable mesure vingt mètres, sur cinq en tous sens. Les Arabes le nomment *Hadjer-el-Kiblah*, la perle du Midi. Il faudrait une machine de la force de vingt mille chevaux pour l'ébranler, ou l'effort constant et simultané de quarante mille hommes pour lui faire parcourir un mètre en une seconde de temps. L'intelligence recule épouvantée devant un pareil résultat, et l'on se demande si l'on n'a pas rêvé quand on voit des masses aussi considérables que celles-là transportées à un kilomètre de distance, et à plus de dix mètres au-dessus du sol, par-dessus d'autres masses

presques aussi étonnantes, jointoyées avec la précision que d'habiles ouvriers pourraient apporter à l'assemblage de petites pierres d'un ou deux mètres cubes. » (Saulcy.)

D'après la magnificence extraordinaire du temple de Balbek, on s'étonnera avec raison que les écrivains grecs et latins en aient si peu parlé. Wood (Description, Londres, 1757), qui les a compulsés à ce sujet, n'en a trouvé de mention que dans un fragment de Jean d'Antioche, qui attribue la construction de cet édifice à Antonin le Pieux. Les inscriptions qui subsistent sont conformes à cette opinion, qui est la vraie. Toutefois les habitants, écartant toute difficulté, préfèrent voir ici l'œuvre des génies sous les ordres de Salomon.

VIII

STYLES LATIN ET BYZANTIN

§ 1. — Quelques mots sur les Basiliques. Saint-Paul hors les murs; Sainte-Marie Majeure; Saint-Clément; Sainte-Constance; le Baptistère de Constantin; Saint-Étienne-le-Rond.

Vers les temps de Constantin, des lois communes s'imposaient à tous les architectes du monde romain. Mais dès que la capitale eut été transférée à Byzance, les liens de la tradition se relâchèrent; rendu à lui-même, le goût oriental, qui avait introduit à Rome l'emploi des mosaïques et des marbres précieux, demeura libre de sacrifier les proportions à la masse, la beauté des lignes à l'éclat des ornements. De là un art nouveau qui, sans inventer rien, changea tout selon son instinct et, de ce qui était à Rome une exception, fit son objet principal et son caractère : il s'appropria la coupole. On pense que l'influence persane ne fut pas étrangère au développement de ce style particulier, qu'on nomma Byzantin, et dont Sainte-Sophie est restée le modèle.

Cependant l'Occident, demeuré fidèle aux règles de Vitruve, continuait d'obéir à certaines conventions pour la mesure des divers membres de l'architecture. Le triomphe du christianisme n'amena point une brusque révo-

lution dans la disposition des constructions religieuses.
Les chrétiens se contentèrent de choisir parmi les monuments publics la forme qui convenait à leurs cérémonies.
La basilique, affectée par les Romains aux transactions du négoce et à l'appareil judiciaire, bâtiment oblong divisé, dans le sens de la longueur, en trois nefs, et dans l'autre en deux régions, s'adapta facilement à la liturgie chrétienne. Les deux nefs latérales furent attribuées aux hommes et aux femmes ; celle du milieu reçut, dans deux enclos carrés, ici les catéchumènes, là les chantres et le bas clergé. La région supérieure, élevée sur quelques marches, fut consacrée au service divin ; l'autel occupa le milieu du sanctuaire ; le siége du préteur devint le trône de l'évêque ; enfin les prêtres s'assirent sur un banc circulaire adossé au fond de la grande nef terminée en hémicycle. Cet hémicycle prit le nom d'abside. Plus tard l'abside et le chœur, le premier des enclos de la grande nef à partir de l'autel, s'allongèrent, et les bas côtés du chœur s'étendirent en forme de bras, pour figurer la croix : ce développement prit le nom de transsept ; le carré du transsept, ainsi appela-t-on le point d'intersection de la grande nef avec cette nouvelle nef transversale, fut éclairé par une tour ou lanterne. Puis l'abside fut doublée par une galerie nommée collatérale ; puis des chapelles apparentes furent percées dans les murs, sur tout le pourtour de l'église. Ainsi, ces transformations successives par où passa la basilique avant de devenir la cathédrale gothique, s'opérèrent toujours sur le plan primitif donné par les architectes romains.

La façade de la basilique était décorée d'un portique ou porche qui régnait sur toute sa longueur, et dont la toiture apparente s'appliquait contre un attique surmonté d'un fronton. En avant du portique s'étendait un *atrium,* cour carrée intérieurement contournée par une

galerie. Au milieu de la cour, une fontaine était destinée aux ablutions. La porte d'entrée était protégée par un auvent ou portail. Ces accessoires ont graduellement disparu.

Nous ne trouvons plus en Gaule de basiliques latines ; à peine y en existe-t-il encore quelques fragments. Mais Rome nous en présente un bon nombre qui, malgré des remaniements postérieurs, ont, intérieurement du moins, conservé la physionomie antique. Tel était, avant sa destruction par un incendie, Saint-Paul hors les murs, ouvrage du temps de Constantin ; tels sont encore Sainte-Agnès hors les murs, Sainte-Croix de Jérusalem, Saint-Laurent hors les murs, Saint-Chrysogone, Sainte-Marie *in Trastevere*, Saint-Pierre-ès-Liens, Saint-Pierre *in Montorio*, Sainte-Praxède, Sainte-Marie Majeure, Saint-Clément, à Rome ; et San-Miniato, près de Florence. Entrons dans deux ou trois de ces édifices. De Brosses, qui a pu voir encore la basilique de Saint-Paul, demeura stupéfait à la vue des cinq nefs, divisées par une forêt de quatre files de colonnes en marbre blanc de Paros, en albâtre, en cipolin, en brèche, en granit, en toutes sortes de matières précieuses. Constantin avait enlevé ces magnifiques supports au mausolée d'Adrien. Partout brillait le porphyre ; Théodose et Honorius, qui accrurent et agrandirent l'édifice, et après eux la plupart des papes, y avaient accumulé des trésors de mosaïques, de peintures et de statues. Incendié et détruit en 1823, il est maintenant reconstruit sur l'ancien plan et avec une égale magnificence. Saint Paul avait déjà un transsept, mais peu marqué, dont le carré était soutenu par d'énormes cintres.

Sainte-Marie Majeure, une des plus imposantes églises de Rome, a revêtu à l'extérieur la fastueuse et banale livrée du dix-septième siècle : mais sa grande nef a gardé

la belle ordonnance de l'art antique; elle est du cinquième siècle. Sixte III la fit élever en 432 sur les ruines et avec les restes d'un temple de Junon. Notons ici que la plupart des églises anciennes remplacèrent des sanctuaires païens; on en citerait à Rome plus de vingt qui sont dans ce cas; toutes sont riches des dépouilles de l'antiquité; leurs colonnes n'ont point été taillées pour elles; c'est la Rome païenne qui les leur a fournies. A Sainte-Marie Majeure, on se croirait presque dans un temple grec. On admire son large plafond soutenu par deux rangées de blanches colonnes ioniennes : « Chacune d'elles, dit M. Taine, nue et polie, sans autre ornement que les délicates courbures de son petit chapiteau, est d'une beauté saine et charmante. On sent là tout le bon sens et tout l'agrément de la vraie construction naturelle, la file de troncs d'arbre qui portent des poutres posées à plat et qui font promenoir. » Au-dessus de l'entablement règne une sorte d'attique très-richement décoré. L'ensemble est à la fois grandiose et séduisant ; il nous semble qu'on y eût trouvé un beau modèle pour l'intérieur de la Madeleine.

Saint-Clément, bien que complétement reconstruit au douzième siècle environ et restauré au dix-huitième, est peut-être l'église qui a le mieux conservé tous les caractères constitutifs de la basilique chrétienne; rien n'y manque, ni la galerie carrée de l'*atrium*, entourée de dix-huit colonnes de granit, ni le portique ou *narthex* appuyé à la façade, ni les trois nefs régulières, ni le grand autel isolé sur la tribune de l'abside, ni les siéges de marbre où le clergé prenait place. On y remarque surtout deux chaires nommées *ambons*, où se faisait la lecture de l'Évangile et l'Épître. La plupart des accessoires de ce très-curieux édifice appartenaient à une basilique des sixième et septième siècles, qui est en-

fouie sous l'église moderne, et qu'on a récemment découverte. L'église primitive reposait elle-même sur des substructions de l'empire et de la république. Il faut y descendre, pour examiner des fresques bien authentiques, et moins byzantines que l'on ne s'y attendrait, des sixième et neuvième siècles.

A l'imitation des temples circulaires, qui ne manquaient point à Rome, comme on l'a vu au chapitre VI, ou plus souvent en souvenir du Saint-Sépulcre, que l'impératrice Hélène avait entouré de deux colonnades couvertes, les chrétiens du quatrième et du cinquième siècle édifièrent dans l'Occident quelques églises rondes ou polygonales.

A peu de distance de Sainte-Agnès hors les murs, on remarque l'église circulaire de Sainte-Constance. Le diamètre intérieur est de vingt mètres. Vingt-quatre colonnes corinthiennes de granit, accouplées, exemple unique dans l'antiquité, soutiennent la coupole au-dessus du grand autel. Entre la colonnade et le mur d'enceinte, circule un large bas-côté; c'est là que se voient, sur le plafond, des pampres et des enfants en mosaïque dont l'allure joyeuse a fait supposer que le culte de Bacchus avait ici précédé la consécration chrétienne. Sainte-Constance, selon l'opinion la plus probable, est un de ces baptistères isolés qui font l'orgueil de Florence et de Pise; les deux Constances, fille et sœur de Constantin, y auraient été baptisées et ensevelies.

Saint-Jean *in fonte*, près Saint-Jean de Latran, avait la même destination. On croit que Constantin y fut baptisé par le pape Sylvestre. Dépouillé de ses riches ornements par les barbares, restauré après la Renaissance, ce Baptistère de Constantin, comme on l'appelle, a évidemment conservé sa forme et son aspect primitifs. Au milieu est la piscine circulaire, pavée de beaux mar-

bres, entourée de trois degrés ; on y a placé une urne antique de porphyre vert. Ces Fonts, protégés par une balustrade octogone, sont couverts d'une coupole que soutiennent deux ordres superposés de riches colonnes. A l'entrée d'une chapelle, existent encore deux grandes et grosses colonnes de porphyre dont l'entablement est antique.

Il faut citer enfin Saint-Étienne le Rond, construit au cinquième siècle par le pape Simplicius avec les débris et sur l'emplacement d'un temple de Claude ; ce n'est plus là un baptistère ; c'est une vraie église, réduction du Saint-Sépulcre d'Hélène. On n'avait pu songer à couvrir la vaste rotonde du Saint-Sépulcre ; Saint-Étienne, plus petit, a deux étages de couvertures ; sur la région centrale, plus élevée que les précinctions qui l'enveloppent et percée de fenêtres, s'élève une toiture conique ; une autre, en contre-bas, surmonte la nef collatérale. Deux rangées circulaires de nombreuses colonnes de grosseurs et de styles divers soutiennent et divisent l'édifice. Il y en avait une troisième, qui a été détruite au quinzième siècle.

§ 2. — Sainte-Sophie de Constantinople ; Saint-Vital de Ravenne. Saint-Marc de Venise ; Saint-Front de Périgueux. La cathédrale d'Angoulême.

Nous retrouverons la forme polygonale à Saint-Vital de Ravenne ; mais l'imitation du Saint-Sépulcre s'y combine avec les exigences d'un style nouveau, importé en Italie, et dont nous devons tout d'abord rechercher les types dans le pays où il est né. Dès le sixième siècle, avant que l'Occident eût substitué la voûte de pierre au plafond de bois dans les grandes nefs de ses églises,

l'Orient, préoccupé de la solidité des couvertures, avait adopté la coupole, calotte hémisphérique, dont la solidité ne dépend point de la clef, et où la forme circulaire des assises supprime la poussée en la décomposant. A Constantinople, les longues nefs se trouvèrent métamorphosées en une série de chambres carrées surmontées de coupoles. Les proportions des basiliques antiques furent altérées et perdues ; mais de grandes beautés rachetèrent ce sacrifice. La saillie des corniches, le relief puissant des supports, des pendentifs et des encorbellements destinés à raccorder la nef carrée avec la coupole circulaire, l'unité de l'édifice, dont toutes les parties se pressent contre la masse centrale comme pour l'appuyer et la soutenir, voilà ce qui fait de l'architecture byzantine un art très-original et très-saisissant. Barbarie des chapiteaux où l'acanthe corinthienne dégénère en maigres filets contournés, lorsqu'elle ne disparaît point tout à fait, étrange laideur des figures en mosaïque sur fond d'or, qui remplacent les sculptures et les ornements délicats des anciens temples, tous ces détails se perdent si bien dans l'impression harmonieuse de l'ensemble, que beaucoup de voyageurs et d'artistes préfèrent Sainte-Sophie de Constantinople à Saint-Pierre de Rome.

Il ne reste rien de la première Sainte-Sophie, élevée au quatrième siècle par Constantin. Plusieurs fois incendiée et réparée, elle fut complétement réduite en cendres en 532, lors de la fameuse faction du cirque. Justinien la fit relever presque immédiatement par Anthémius de Tralles et Isidore de Milet. Éphèse, Palmyre, Pergame, une foule de cités et de temples dépouillés fournirent aux architectes ces riches colonnes de porphyre, de vert antique, de granit, prodiguées sans goût dans l'intérieur de l'église. Dix mille ouvriers travaillèrent aux murailles de briques, aux voûtes, aux

Vue extérieure de Sainte-Sophie à Constantinople.

mosaïques. La promptitude de l'exécution fut loin de nuire à la beauté de Sainte-Sophie ; elle la préserva au contraire des disparates, si choquantes dans les monuments que leurs auteurs n'ont pu achever. Malgré les mutilations que les Turcs lui ont fait subir en 1453, on comprend encore l'orgueil de Justinien, s'écriant : « Salomon, je t'ai vaincu ! »

Les dimensions de Sainte-Sophie n'ont rien d'absolument gigantesque ; elle ne mesure que quatre-vingt-deux mètres sur soixante-quatorze. Son extérieur, assez nu, est déparé par une agrégation de bâtisses qui oblitèrent les lignes générales. Entre les contre-forts élevés par Amurat III pour soutenir les murailles ébranlées aux secousses des tremblements de terre, se sont incrustés des tombeaux, des écoles, des bains, des boutiques, des échoppes. Mais lorsque l'esprit s'élève au-dessus de ce désordre, oubliant les quatre minarets hybrides dont les conquérants ont flanqué l'énorme massif carré, il admire les belles courbes de l'abside et la coupole centrale dont le surbaissement exagère encore la largeur ; il ne regrette pas même le dôme sphérique détruit en 558 et remplacé par cette calotte écrasée qu'allège un cercle de petites fenêtres treillissées à jour.

Le corps de l'église est précédé de deux longs et vastes portiques couverts et fermés. Le second communique par neuf portes avec l'intérieur. Dès l'entrée, on embrasse la conception tout entière ; on rend hommage au génie qui, en dehors et à côté des proportions classiques, a su réunir et combiner en un si parfait accord les grâces puissantes de la rondeur et la noblesse de la ligne droite. Peut-être les deux ordres superposés de colonnes, qui relient les forts piliers et soutiennent les grands arcs du centre, ont-ils le tort d'isoler la coupole. C'est une dérogation au plan primitif qui ne comportait

que les quatre massifs de briques; mais, dès le sixième siècle, on dut remédier par ces colonnades à l'écartement extrême des piliers. Autour de la basilique règnent, à la hauteur de la naissance des voûtes, de vastes tribunes portées par de riches galeries circulaires. Rien n'égale la majesté de ces portiques aux chapiteaux d'un corinthien bizarre où des animaux, des chimères, des croix s'entrelacent aux feuillages. Sainte-Sophie a perdu tous ses ornements. Le zèle iconoclaste des musulmans ne lui a laissé que son pavé précieux, toujours caché sous des nattes et des tapis. « Les statues ont été enlevées; l'autel, fait d'un métal inconnu, résultant, comme l'airain de Corinthe, d'or, d'argent, de bronze, de fer et de pierres précieuses en fusion, est remplacé par une dalle de marbre rouge. » Des mosaïques à fond d'or, « on n'a conservé que les quatre gigantesques chérubins des pendentifs, dont les six ailes multicolores palpitent à travers le scintillement des cubes de cristal doré; encore a-t-on caché les têtes qui forment le centre de ce tourbillon de plumes sous une large rosace d'or, la reproduction du visage humain étant en horreur aux musulmans. Au fond du sanctuaire, sous la voûte du cul de four qui le termine, on aperçoit confusément les lignes d'une figure colossale que la couche de chaux n'a pu cacher tout à fait : c'est celle de la patronne de l'église, l'image de la Sagesse divine, ou plus exactement la sainte Vierge (*Agia Sophia*), et qui, sous ce voile à demi transparent, assiste impassible aux cérémonies d'un culte étranger. » Théophile Gautier.

En Occident, l'art byzantin prit pied d'abord dans l'exarchat, dernière possession des empereurs grecs en Italie. L'église de Saint-Vital, à Ravenne, fut construite au sixième siècle (530-540) en même temps que Sainte-Sophie, et consacrée en présence de Justinien et de Théo-

Vue intérieure de Sainte-Sophie à Constantinople.

dora. Elle semble être une imitation directe de Saint-Serge, église de Constantinople, antérieure à Sainte-Sophie. Saint-Vital est petit et octogone ; sa coupole repose sur huit gros piliers auxquels correspondent huit absides ; entre les piliers et les absides règne un collatéral, dont chaque abside est séparée par trois arcades. Une tribune circule autour de l'édifice ; au-dessus, naît la coupole, où sont percées huit fenêtres.

Saint-Vital est encore plus éloigné que Sainte-Sophie des traditions classiques. Ses ornements n'ont pas été empruntés à d'anciens monuments. Certains chapiteaux rappellent un peu l'agencement corinthien, mais les volutes et les feuillages y sont défigurés ; la plupart, carrés à leur sommet, passent par des gradations insensibles à la forme circulaire ; un treillis sculpté atténue l'indigence de leur contour. « On dirait que l'artiste a voulu résolûment planter son drapeau sur le sol où s'était développé l'ancien art, et établir que l'art nouveau n'avait rien à demander au passé. » (L. Reynaud.)

Comme toutes les constructions byzantines, Saint-Vital a, malgré ses dimensions restreintes, de l'ampleur et du caractère. De très-belles mosaïques et des revêtements de marbre lui donnaient l'éclat qui lui manque aujourd'hui ; le chœur seul a conservé sa décoration primitive. Par malheur on a imaginé de peindre la coupole en trompe-l'œil et de la dénaturer par une plate perspective de colonnade corinthienne.

L'église que Charlemagne fit construire à Aix-la-Chapelle, et qu'il considérait comme supérieure à tous les édifices religieux du monde, n'est qu'une copie barbare de Saint-Vital. Elle reproduit les trois étages du modèle avec leurs fortes corniches ; sa coupole est allongée. C'est un spécimen curieux de l'art carolingien ; mais le talent et le goût des architectes de l'Occident étaient

alors tombés au plus bas. Et l'on ne peut s'en étonner, si l'on note que Charlemagne, l'un des hommes les plus intelligents de son temps, en savait bien moins qu'un enfant de nos écoles primaires. A peine pouvait-on trouver des ouvriers en état de sculpter un chapiteau, peut-être même de tailler une colonne monolithe. Telle était la détresse à cet égard, que la ressource la plus ordinaire était de dépouiller les édifices anciens pour décorer les modernes. Charlemagne fit transporter de Ravenne à Aix-la-Chapelle des colonnes de granit qu'on ne sut pas même disposer convenablement. (Elles furent placées à l'intérieur des arcades de la galerie supérieure.) La basilique de Charlemagne n'est vraiment intéressante, que par les souvenirs qu'elle conserve. C'est un sanctuaire historique.

L'art byzantin, qui ne fut jamais dans notre Occident qu'un importation étrangère, avait besoin de se reporter sans cesse à un type originel ; après avoir copié Saint-Vital, il imita Saint-Marc de Venise, et à travers Saint-Marc, Sainte-Sophie elle-même.

« Saint-Marc, dit M. Théophile Gautier, qui est entré si avant dans le sentiment des beautés byzantines, c'est Sainte-Sophie en miniature, une réduction sur l'échelle d'un pouce pour pied de la basilique de Justinien. Rien d'étonnant à cela, d'ailleurs : Venise, qu'une mer étroite sépare à peine de la Grèce, vécut toujours dans la familiarité de l'Orient, et ses architectes ont dû chercher à reproduire le type de l'église qui passait pour la plus belle et la plus riche de la chrétienté. Saint-Marc a été commencé en 979, sous le doge Pierre Orséolo, et ses constructeurs avaient pu voir Sainte-Sophie dans toute son intégrité et sa splendeur, bien avant qu'elle eût été profanée par Mahomet II, événement qui, du reste, n'arriva qu'en 1453. »

Au-dessous de cinq coupoles coiffées de petits dômes à côtes, s'ouvrent les sept porches de la façade, dont cinq donnent dans un vaste atrium, et deux dans des galeries latérales extérieures. La profondeur de ces portails est garnie de colonnes en cipolin, en jaspe, en pentélique et autres matières précieuses. « La porte centrale dont le contour entaille la balustrade de marbre qui règne au-dessus des autres arcades, est, comme cela devait être, plus riche et plus ornée que les autres. Outre la masse de colonnes en marbre antique qui l'appuient et lui donnent de l'importance, trois cordons d'ornements sculptés, fouillés et découpés avec une patience merveilleuse, dessinent très-fermement son arc par leur saillie. C'est au-dessus de cette porte, sur la galerie qui fait le tour de l'église, que sont placés, ayant pour socles des piliers antiques, les célèbres chevaux de Lysippe, qui ont orné un instant l'arc de triomphe du Carrousel. Des mosaïques sur fond d'or brillent sous tous ces porches, au milieu d'émaux et de figures de toute sorte qui se prolongent sur les autres faces de l'église en si grand nombre que nous ne pouvons suivre notre guide dans le détail qu'il en fait. »

L'atrium, dont la voûte arrondie en coupoles présente en mosaïque l'histoire de l'*Ancien Testament*, conduit à la nef par trois portes de bronze, incrustées et niellées d'argent, qui viennent, dit-on, de Sainte-Sophie.

« Entrons maintenant dans la basilique. Rien ne ne peut se comparer à Saint-Marc de Venise, ni Cologne, ni Strasbourg, ni Séville, ni même Cordoue avec sa mosquée : c'est un effet surprenant et magique. La première impression est celle d'une caverne d'or incrustée de pierreries, splendide et sombre, à la fois étincelante et mystérieuse.

« Les coupoles, les voûtes, les architraves, les murailles, sont recouvertes de petits cubes de cristal doré, d'un éclat inaltérable, où la lumière frissonne comme sur les écailles d'un poisson, et qui servent de champ à l'inépuisable fantaisie des mosaïstes. Où le fond d'or s'arrête, à hauteur de la colonne, commence un revêtement des marbres les plus précieux et les plus variés. De la voûte descend une grande lampe en forme de croix à quatre branches, à pointes fleurdelisées, suspendue à une boule d'or découpée en filigrane, d'un effet merveilleux quand elle est allumée. Six colonnes d'albâtre rubané à chapiteaux de bronze doré, d'un corinthien fantasque, portent d'élégantes arcades sur lesquelles circule une tribune qui fait le tour de presque toute l'église.

« Au fond se déploie le chœur, avec son autel qu'on entrevoit sous un dais, entre quatre colonnes de marbre grec ciselées comme un ivoire chinois par de patientes mains, qui y ont inscrit toute l'histoire de l'*Ancien Testament* en figurines hautes de quelques pouces. Le retable de cet autel, qu'on appelle la Pala d'Oro, est un fouillis éblouissant d'émaux, de camées, de nielles, de perles, de grenats, de saphirs, de découpures d'or et d'argent, un tableau de pierreries représentant des scènes de la vie de saint Marc. Il a été fait à Constantinople en 976. Enfin, dans la rondeur du cul de four, qui reluit vaguement derrière le grand autel, se dessine le Rédempteur sous une figure gigantesque et disproportionnée, pour marquer, suivant l'usage byzantin, la distance du personnage divin à la faible créature. Comme le Jupiter Olympien, ce Christ, s'il se levait, emporterait la voûte de son temple. » (Théophile Gautier.)

Saint-Front de Périgueux (984) reproduit Saint-Marc, comme Saint-Marc reproduisait Sainte-Sophie.

C'est le même plan, abstraction faite du vestibule, ajouté après coup à Saint-Marc, et ce sont à peu près les mêmes dimensions. Mais on demanderait en vain à la copie la richesse et la splendeur du modèle. Saint-Front est pauvre et nu. Ses coupoles de pierre, jadis déshonorées par un sale badigeon, présentent pour unique ornement le damier blanc de leur appareil régulier. Quelques colonnes, quelques chapiteaux à l'entrée de deux chapelles latérales, rompent seuls la monotonie des surfaces planes ou rectilignes. D'étroites portes, taillées dans l'épaisseur des énormes massifs carrés qui portent les trompes, figurent à peine des bas côtés. Et cependant l'édifice est d'un grand caractère, « tant il y a de puissance dans une disposition simple et largement conçue. »

Des bords de la jolie rivière qui baigne Périgueux, c'est un beau ou plutôt un étrange spectacle que les cinq coupoles de Saint-Front, uniformément dissimulées sous des cônes écrasés en pierres imbriquées, et coiffées de lanternions sur colonnades. Sur le premier plan se dresse une haute et large tour antique effondrée, et sur la gauche, une autre église à coupoles avec des ruines romaines pour fond. Tout cela, sobre et parfois grossier, n'en forme pas moins un de ces ensembles harmonieux, auxquels on ne voudrait rien changer.

Après Saint-Front, les églises à coupoles se multiplient en France, mais elles abandonnent les dispositions et le style byzantin. Déjà l'on s'étonne de voir, à Saint-Front même, dans les grands arcs qui supportent les coupoles et aussi dans la courbe des coupoles, le cintre brisé à son sommet. Ces formes dont on a fait, bien à tort, l'attribut exclusif du style gothique, sont dès lors adoptées en Occident, à cause de leur solidité, lorsqu'il s'agit de couvrir de grands espaces. L'art fran-

çais commence. Nos constructeurs modifient, selon leur génie propre et les nécessités d'un climat moins chaud, le plan, l'aspect et les ornements des édifices. La sculpture reprend sur les chapiteaux et les murailles la place usurpée par l'imagerie polychrome des mosaïstes. Les églises deviennent à la fois plus sévères et plus ornées. Le Roman a englobé le Byzantin qui, dans l'Occident au moins, ne s'en distingue plus.

La cathédrale d'Angoulême (1017-1120) est l'un des types les plus célèbres de cette transition entre le goût oriental et le style latin ou roman. Au premier appartiennent les trois coupoles qui couvrent la nef; au second la forme générale, en croix latine, les transsepts arrondis en absides et le chevet en cul de four, jadis orné de quatre absidioles, avec sa frise historiée, sa couronne d'arcades géminées et sa corniche à modillons; comme à Saint-Front, le plein cintre est laissé aux petites arcatures; ce sont des cintres brisés qui soutiennent les coupoles. Enfin il n'y a nulle réminiscence byzantine dans les piliers flanqués de colonnes et dans la coupe des chapiteaux formés de feuillages et d'animaux fantastiques.

La coupole placée à la croisée du transsept a le même diamètre que les autres, mais, élevée qu'elle est sur un tambour dont le sommet dépasse le faîtage de l'église, elle se voit du dehors. Ce tambour, qui est plutôt un carré arrondi aux angles qu'un cylindre, est percé de riches arcades à colonnes accouplées, dans quatre desquelles sont ouvertes des fenêtres.

La façade est un grand mur carré couvert de bas-reliefs mutilés et divisé horizontalement par trois rangs de fausses arcades. Bien qu'elle ne dépasse pas dix-huit mètres en largeur, ses justes proportions lui donnent une apparence majestueuse et puissante. Sur le flanc gauche

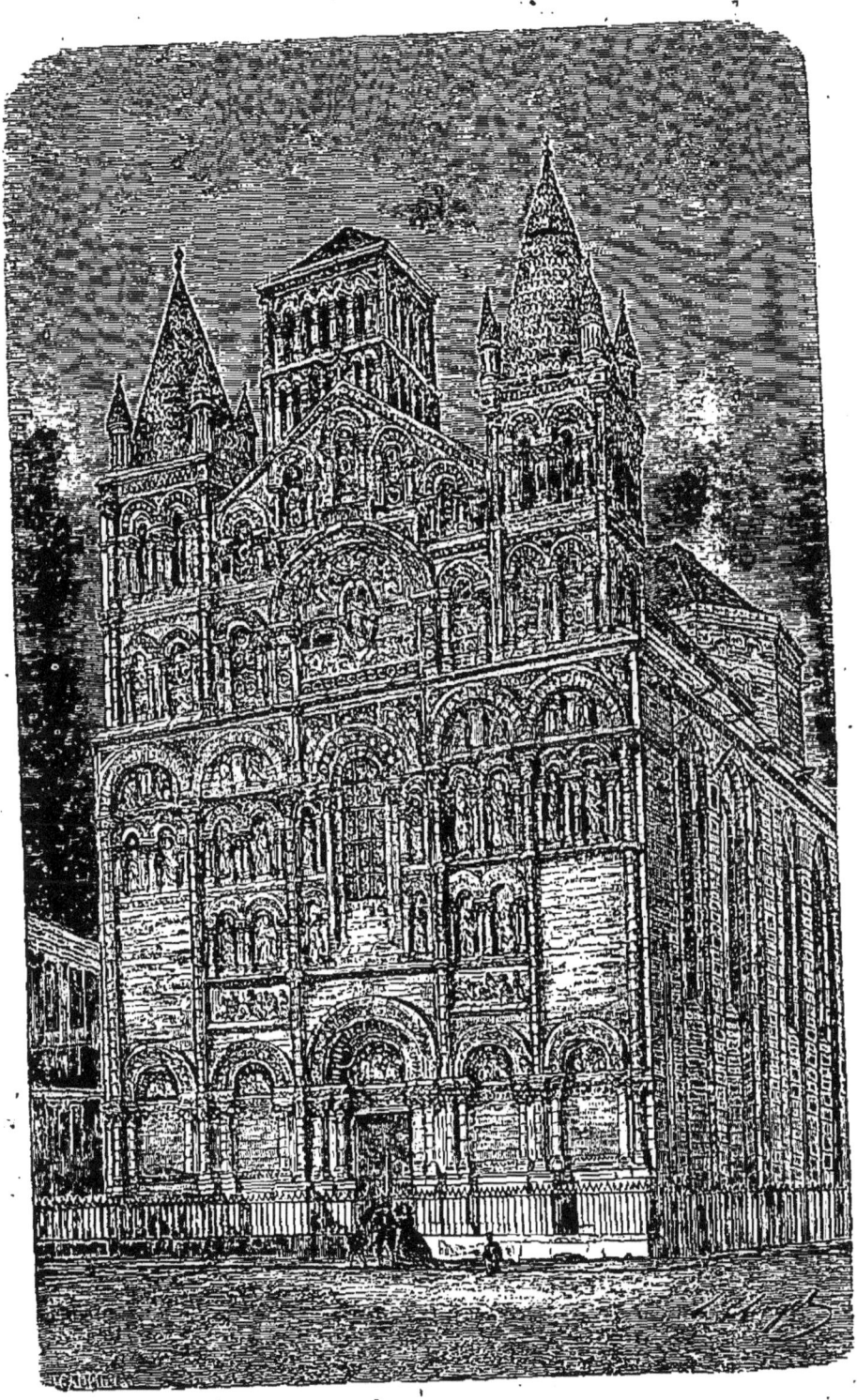

Cathédrale d'Angoulême.

de l'église, on admire les nombreuses fenêtres à plein cintre d'une haute tour récemment restaurée [1].

De toutes les tours carrées que le voyageur aperçoit à l'horizon depuis Poitiers jusqu'à Bordeaux, celle-ci est l'une des plus belles et des mieux situées. De loin on dirait un lourd obélisque à nombreux étages élevé au sommet d'un tumulus irrégulier; la ville, en effet, couronne une hauteur abrupte, au-dessus d'une vallée vivante et verdoyante qui mêle en ses îles gracieuses les paisibles pâturages au mouvement des usines.

[1] Depuis quelques années, un habile architecte, auquel Angoulême est redevable de son joli hôtel de ville semi-gothique, M. Abadie, travaille à l'embellissement de la cathédrale. Tout y est blanc et neuf; le badigeon est lavé, pour jamais, espérons-le; enfin l'enceinte disparate, du seizième siècle, qui dérobait aux yeux la pure et élégante abside romane, est activement démolie. Ce sont là des services rendus à l'art.

IX

ARCHITECTURES ORIENTALES

§ 1. — STYLE ARABE.

Mosquées d'Omar, d'Ebn-Touloun, de Kaït-Bey; tombeaux du Caire.
L'Alhambra de Grenade, l'Alcazar de Séville et la mosquée de Cordoue.
Murailles moresques de Séville. Mosquée d'Achmet.

L'art des Arabes, a dit Lamennais, « est pareil à un rêve brillant, un caprice des génies, qui s'est joué dans ces réseaux de pierre, dans ces délicates découpures, ces franges légères, ces lignes volages, dans ces lacis où l'œil se perd à la poursuite d'une symétrie qu'à chaque instant il va saisir, qui lui échappe toujours par un perpétuel et gracieux mouvement. Ces formes variées vous apparaissent comme une puissante végétation, mais une végétation fantastique; ce n'est point la nature, c'en est le songe. » Toutefois, si les Arabes abandonnent à la fantaisie la décoration de leurs édifices, ils les conçoivent d'ordinaire sur le plan le plus simple et le plus naturel.

A la grandeur et à la couleur près, leurs mosquées se ressemblent toutes. Des cours ombragées d'arbres, rafraîchies par des fontaines, entourées de portiques où les imans font leur demeure, précèdent le sanctuaire,

salle carrée ou ronde que surmonte une coupole. Aux quatre coins s'élèvent de gracieux minarets. L'intérieur est simple dans sa structure ; tout l'ornement consiste en arabesques peintes sur le mur, en inscriptions calligraphiées, tirées du Coran. Des lampes, des œufs d'autruche, des bouquets d'épis ou de fleurs pendent en foule à des fils de fer qui traversent la mosquée d'un pilier à l'autre ; les dalles sont cachées sous des nattes ou de riches tapis. « L'effet, dit M. de Lamartine, est simple et grandiose. Ce n'est point un temple où habite un dieu ; c'est une maison de prière et de contemplation où les hommes se rassemblent pour adorer le Dieu unique et universel. Ce qu'on appelle culte n'existe pas dans la religion musulmane. »

L'un des plus anciens et des plus célèbres édifices religieux des Arabes est la mosquée élevée par Omar à Jérusalem dans l'enceinte du temple de Salomon, et précisément sur une roche où Jéhovah, dit-on, parlait à Jacob. On la nomme El-Sakhra, en souvenir de cette pierre. Elle est octogone ; chaque pan est décoré de sept arcades, en cintre brisé. Un second ordre d'arcades plus étroites, établi en retraite sur un toit en terrasse, porte un gracieux dôme de cuivre ou d'un métal jadis doré. Les murs sont recouverts de carreaux d'émail bleu. Des portes ornées de belles colonnes conduisent dans le sanctuaire, tout revêtu de marbre blanc ; on marche sur un riche pavé multicolore, entre deux rangées circulaires de colonnes de marbre gris, dépouilles de Bethléem et du Saint-Sépulcre. Au dix-septième siècle, le P. Roger a compté dans la mosquée jusqu'à sept mille chandeliers ciselés en cuivre ou en fer doré.

A l'entour d'El-Sakhra, sur le parvis supérieur et sur l'ancienne place du Temple, rayonnent ou se croisent douze portiques placés à des distances inégales les uns

des autres et tout à fait irréguliers comme les cloîtres de l'Alhambra; ils sont composés de trois ou quatre arcades, et quelquefois ces arcades en soutiennent un second rang. Tout auprès de la mosquée est une citerne; quelques vieux oliviers et des cyprès clair-semés sont répandus çà et là sur les deux parvis.

La mosquée d'Omar, fondée au septième siècle, embellie par les califes Abd-el-Malek et El-Louid, fut convertie en église par les croisés. Quelque cent ans plus tard, Saladin, le vainqueur de Richard Cœur de Lion et de Philippe Auguste, la rendit à Mahomet.

De bonne heure l'art musulman se répandit en Afrique. Le Caire, ville tout arabe, conserve de très-anciennes et très-riches mosquées; celle d'Ebn-Touloun, surtout, mérite qu'on s'y arrête; elle date de la fin du neuvième siècle (879). Ahmed-Ben-Touloun, fondateur d'une dynastie éphémère, qui la fit construire et lui donna son nom, voulait que trois cents colonnes en soutinssent les portiques; mais son architecte protesta qu'on n'en saurait trouver un si grand nombre et offrit de s'en passer, promettant que la beauté du monument n'aurait pas à en souffrir. En effet, la brique seule fut employée dans cette superbe construction; des revêtements de stuc dissimulèrent les matériaux et reçurent les ornements ordinaires aux mosquées, des versets du Coran, des lettres d'or et de capricieuses arabesques.

Le sanctuaire est circulaire et de dimensions très-restreintes. Ce sont la cour et les portiques qui constituent vraiment la mosquée. Le mur d'enceinte, percé de neuf portes, est couronné de merlons dentelés et découpés à jour. Il est aéré par de nombreuses fenêtres fermées de treillis à jour en pierre calcaire. Autour de la cour, au-dessus des portiques, règne une haute et belle frise que couronne une corniche très-ornée. Le minaret et la ci-

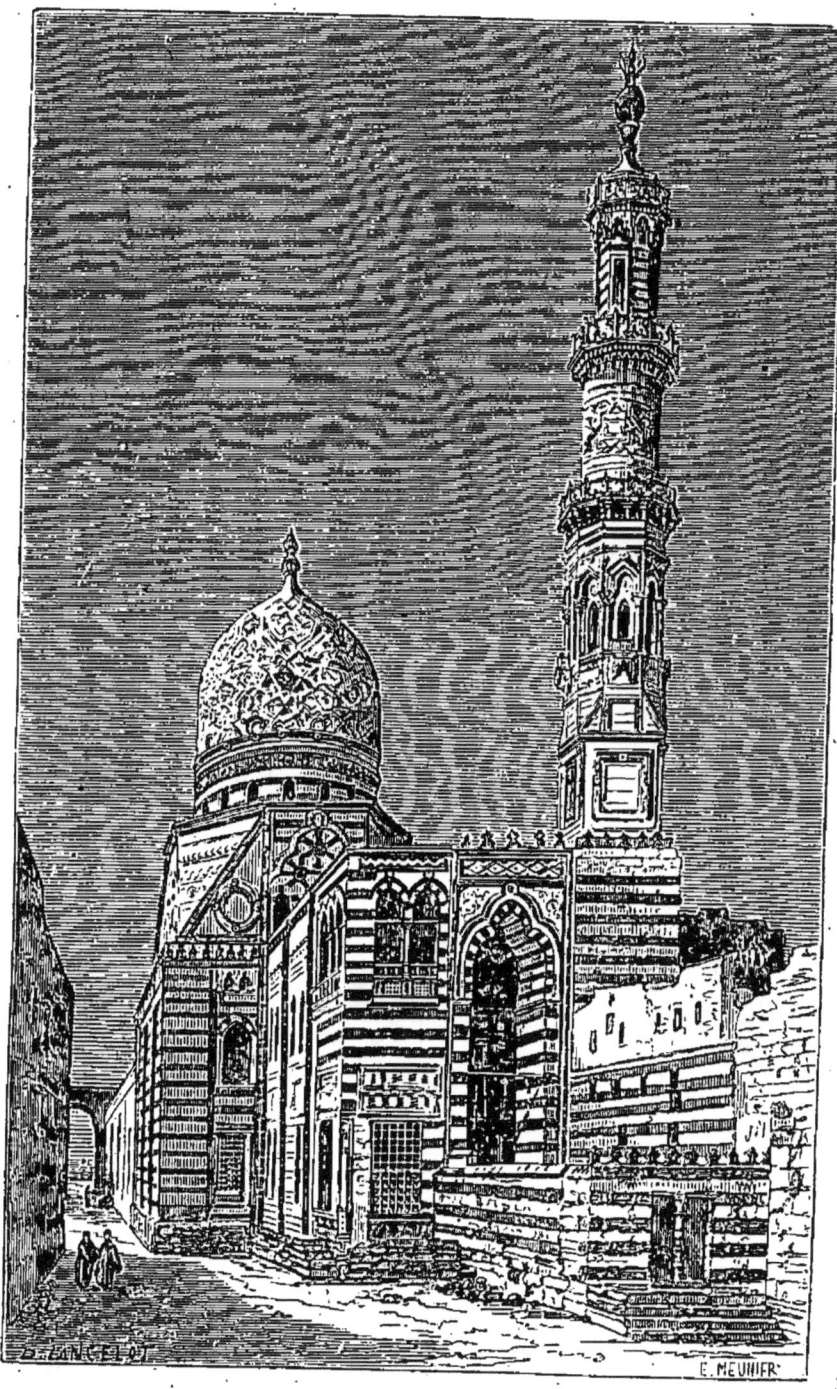

Mosquée de Kaït-Bey, au Caire.

terne, accompagnement obligé de toute mosquée, sont rejetés hors de l'enceinte et à l'opposite du sanctuaire.

On vante également, et à juste titre, les quatre cents colonnes antiques d'El-Ahzar, vaste construction contemporaine de la fondation du nouveau Caire (970 après Jésus-Christ), siége d'une sorte d'université musulmane ; les charmants fers à cheval et les colonnettes de la mosquée de Hakem (1003) ; surtout la superbe mosquée du sultan Hassan, ouvrage du quatorzième siècle, avec ses deux grands minarets inégaux, sa porte colossale et les marbres de son mihrab multicolore. L'art arabe et généralement les architectures musulmanes ont assez peu varié, travaillant toujours sur le même type : coupoles flanquées de minarets dans une cour à galeries. Telle est encore, avec moins de goût, la riche mosquée de Méhémet-Ali, qu'on ne saurait cependant comparer aux précédentes, ni à celle d'Achmet, à Constantinople dont nous parlerons plus loin.

Nous ne quitterons pas le Caire sans visiter la vallée des Califes ; l'art religieux des Arabes se montre semblable à lui-même dans leurs temples et leurs tombeaux.

Les dynasties musulmanes reposent dans une merveilleuse nécropole, au pied du mont Mokattam, sous la citadelle. Leurs tombeaux ne sont ni des hypogées ni des fosses. Touloun et Bibars, Saladin, Malek-Adel, habitent des palais où l'architecture orientale s'est abandonnée aux plus délicieux caprices. C'est toute une ville gothique avec un air particulier de grâce moins grêle, de dévotion moins sombre; les mosquées sont mêlées aux tombeaux, et les minarets s'élancent comme des espérances du milieu des coupoles funèbres.

Une autre nécropole, assez vaste, est située au nord-est de la ville, derrière la citadelle. Elle porte le nom

de Kaït-Bey, sultan Borghite, mort en 1496, qui y a son tombeau, et une élégante mosquée à la coupole élancée, d'une irréprochable pureté de lignes. Trois étages de galeries en encorbellement, décorées de sculptures exquises, font du minaret de Kaït-Bey le modèle du genre.

Nulle part les Arabes n'ont laissé plus de témoignages de leur génie architectural que dans le midi de l'Espagne, où leur civilisation s'est développée durant près de sept siècles. Il n'est personne qui n'ait entendu nommer les monuments de Grenade, le Généralife et surtout l'Alhambra :

> L'Alhambra ! l'Alhambra ! palais que les génies
> Ont doré comme un rêve et rempli d'harmonies,
> Forteresse aux créneaux festonnés et croulants,
> Où l'on entend la nuit de magiques syllabes,
> Quand la lune, à travers les mille arceaux arabes,
> Sème les murs de trèfles blancs !
>
> <div style="text-align:right">Victor Hugo.</div>

On admire surtout la Cour des Lions, carré long de trente mètres sur vingt, entouré d'un péristyle de colonnes légères, et orné sur les deux faces d'un avant-corps ou sorte de portique semblable au portail saillant de quelques églises gothiques et sculpté avec autant de perfection que d'élégance.

Devant ces perspectives variées de cours et de chambres entremêlées, devant les décorations fantasques de pièces rondes ainsi qu'une tente du désert et terminées par des voûtes coniques, le spectateur demeure immobile et muet comme le dernier des Abencerrages et se croit transporté à l'entrée d'un de ces palais dont on lit la description dans les contes arabes.

« De légères galeries, des canaux de marbre blanc

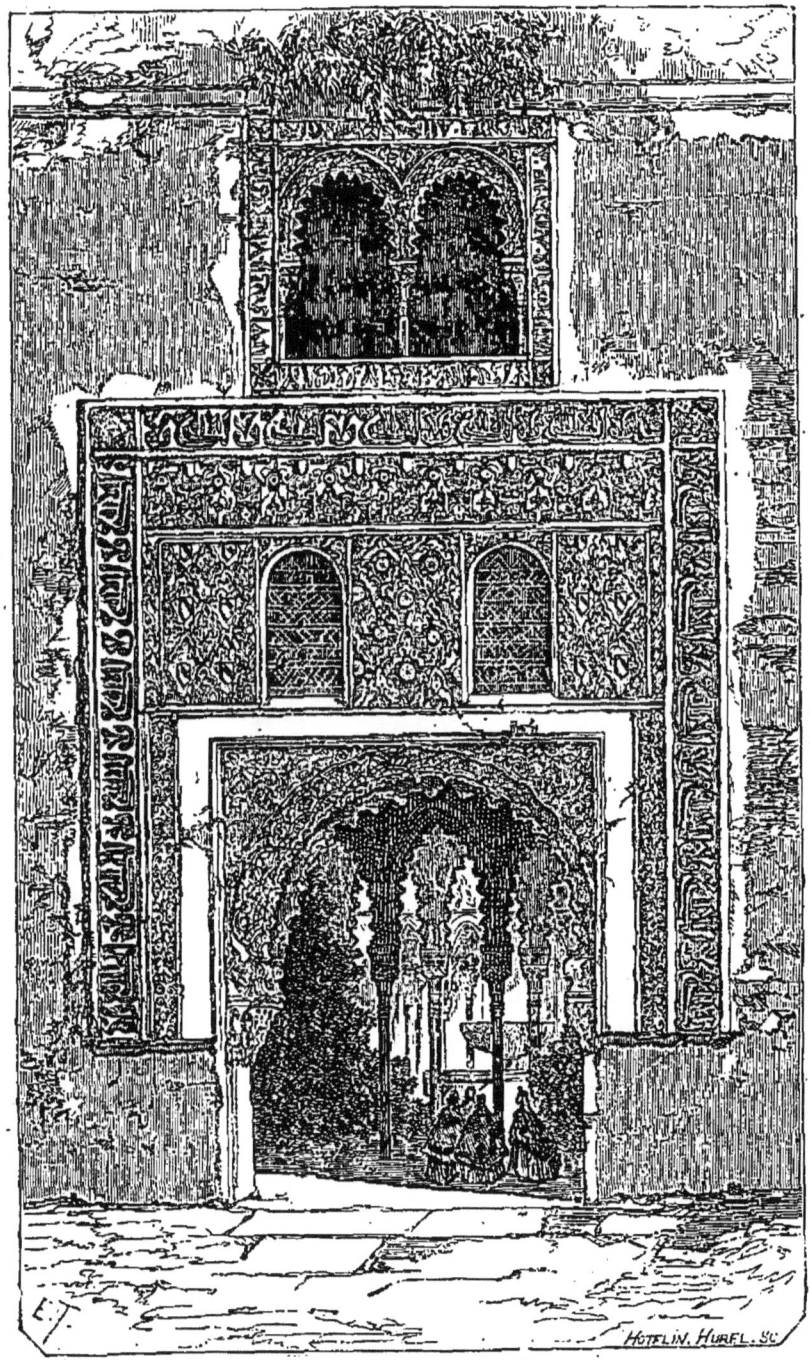

Une vue dans l'Alhambra.

bordés de citronniers et d'orangers en fleurs, des fontaines, des cours solitaires, s'offraient de toutes parts aux yeux d'Aben-Hamet, et, à travers les voûtes allongées des portiques, il apercevait d'autres labyrinthes et de nouveaux enchantements. L'azur du plus beau ciel se montrait entre des colonnes qui soutenaient une chaîne d'arceaux gothiques. Les murs, chargés d'arabesques, imitaient à la vue ces étoffes de l'Orient, que brode dans l'ennui du harem le caprice d'une femme esclave. Quelque chose de voluptueux, de religieux et de guerrier semblait respirer dans ce magique édifice, espèce de cloître de l'amour, retraite mystérieuse où les rois maures goûtaient tous les plaisirs et oubliaient tous les devoirs de la vie. » (CHATEAUBRIAND.)

Toute la décoration de l'Alhambra, et, peut-on ajouter, de tous les édifices mauresques conservés dans la Péninsule, consiste en faïences vernies (*azulejos*), jaunes, rouges, noires, vertes et blanches, dont la mosaïque revêt le bas des murs jusqu'à hauteur d'appui, et en une sorte de tapisserie faite de fleurons, de nœuds, de zig-zags et d'inscriptions, sculptés avec un très-faible relief sur le stuc ou sur le plâtre, que les Arabes savaient rendre dur et travailler à l'aide de moules appliqués de distance en distance. Rien de plus charmant que les parois de la salle des Ambassadeurs, où divers *suras* du Coran, des pièces de poésie, des formules d'éloge, se promènent, avec la calligraphie arabe, le long des frises, des arcs et des jambages de portes et de fenêtres, tandis qu'au plafond une charpente de cèdre offre un véritable problème de combinaisons géométriques.

Si l'on excepte quelques colonnes, quelques dalles, des vasques, des bassins, de petites niches pour déposer les babouches, on ne trouve peut-être pas un seul mor-

ceau de marbre employé dans les décorations intérieures de l'Alhambra. La même observation s'applique en général à tous les monuments arabes de Cordoue, Ségovie, Séville, Valladolid, Tolède. Le stuc et le plâtre suffisaient à toutes les magnificences moresques.

« Si l'Alhambra n'existait pas, l'Alcazar (*Al-Kasr*, palais de César) de Séville serait certainement le plus merveilleux monument moresque de toute l'Espagne. » C'est encore une succession de *patios* et de *salas* aux murailles recouvertes, jusqu'à hauteur d'appui, d'azulejos aux vives couleurs, et jusqu'aux plafonds ou aux voûtes d'arabesques en stuc. Quoi de plus élégant que le grand patio des *dóncellas* avec ses arcades à ressauts festonnés reposant sur le large abac de chapiteaux composites! C'est là que, selon la légende, les rois mores recevaient chaque année un tribut de cent vierges. Quoi encore de plus gracieusement noble que les triples fers à cheval qui s'ouvrent sur les quatre faces de la salle des Ambassadeurs! On ne se lasse pas de cette ornementation à la fois si riche et si correcte, de ces belles colonnes de marbre imitées de l'antique ou enlevées de quelque édifice romain. On admire ces jolies petites coupoles en forme de moitié d'orange et qu'on nomme *naranjas*, ces cours intérieures qui n'avaient pas leurs pareilles dans les villas d'Auguste ou de Néron ; on se rappelle cette fleur de civilisation qui s'est développée dans la race arabe, toutes les fois qu'elle s'est trouvée en contact avec des populations aryennes, et qui s'est flétrie toutes les fois que ces Sémites artistes et poëtes ont été livrés à eux-mêmes. Comme l'Alhambra, l'Alcazar appartient à la dernière période de la domination mauresque. Il n'a rien gardé des constructions du onzième siècle. Dans son état actuel, si l'on oublie un moment les lourdes additions de Charles-Quint, il ne remonte

guère plus haut que le commencement du treizième siècle, et ne fut achevé qu'au quinzième (1402) par le « très-haut, très-noble, très-puissant et conquérant Don Pedro, roi de Castille et de Léon. » C'est précisément à cette époque que fut élevé en grande partie l'Alhambra ; et c'est de Grenade que Don Pedro (Pierre le Cruel) fit venir ses architectes et ses ouvriers. Le palais fut donc la résidence d'un roi chrétien, singulier chrétien d'ailleurs. Les divers appartements sont pleins des souvenirs vrais ou faux des cruautés de Pierre ; ici il a fait décapiter quatre juges ; là, il fit assassiner son frère, et le custode montre encore les traces de sang ; ailleurs, il poignarda, pour le dépouiller, son hôte *Abou-Saïd, el re bermejo*, le roi rouge, venu de Grenade sur la foi des traités. Plusieurs princes ont habité l'Alcazar ; dans ce siècle même, le duc de Montpensier. Les jardins[1] qui entourent l'Alcazar sont fameux et charmants, arrosés par des eaux qui sourdent en menus jets sous le pied du voyageur, ornés d'antiques grenadiers et d'orangers contemporains des sultanes.

La splendide et célèbre Mezquita, ou mosquée de Cordoue, est composée de dix-neuf colonnades et portiques aux arcades en fer à cheval ou quadrilobées. Devant la façade se déploie une cour entourée de trois galeries.

C'est en 770, écrit M. Davillier, qu'Abdérame (Abdur-Rahman-Ab-Dakhel) entreprit d'élever une mosquée qui surpassât en grandeur et en magnificence celles de Damas, de Bagdad et des autres villes de l'Orient. L'emplacement qu'il choisit était occupé par une église dédiée à saint Georges et bâtie sur les ruines d'un temple de Janus. Les chrétiens, à qui cette église appartenait par moitié, furent indemnisés par le khalife. On poussa

[1] Voir notre livre *Les parcs et les jardins*, 2ᵉ édition (*Bibliothèque des merveilles*).

les travaux avec une activité extraordinaire. On assure qu'Abdérame, qui avait tracé lui-même le plan de la mosquée, venait y travailler de ses mains une heure chaque jour. Il ne lui fut pas donné de voir l'achèvement de son œuvre, qu'il légua à son fils Hischam. Au lieu de tailler et de polir les innombrables colonnes de marbre qui y furent employées, on enleva les plus belles qu'on put trouver dans les temples et autres édifices antiques de l'Espagne et de l'Afrique. On en fit même venir de Narbonne et de Nîmes. Un grand nombre de prisonniers chrétiens amenés de Castille et de plusieurs autres contrées infidèles travaillèrent à ce grand sanctuaire de l'islamisme.

Cet édifice, aussi important pour les Arabes d'Espagne que Sainte-Sophie pour les Byzantins et plus tard Saint-Pierre de Rome aux yeux des chrétiens, a été remanié et considérablement enrichi à diverses reprises : il n'a reçu que vers la fin du dixième siècle les développements qu'on lui voit aujourd'hui. Sa hauteur est médiocre, ne mesurant que neuf mètres depuis le sol jusqu'à la charpente; mais ses dimensions horizontales sont colossales. La mosquée proprement dite a environ cent dix-huit mètres de largeur sur cent douze de profondeur dans œuvre, et représente par conséquent plus de treize mille mètres de surface couverte. Les colonnes isolées supportant les arcades y sont au nombre de six cent quarante-six, sans compter celles qui sont engagées dans des pieds-droits, ou forment les trois portiques de la cour. Elles étaient beaucoup plus nombreuses autrefois, avant les mutilations que ce monument a subies. Un auteur arabe en a compté quatorze cent dix-neuf.

L'effet de cette vaste esplanade plantée de colonnades en quinconce, dont les branches, sous forme d'arcs en

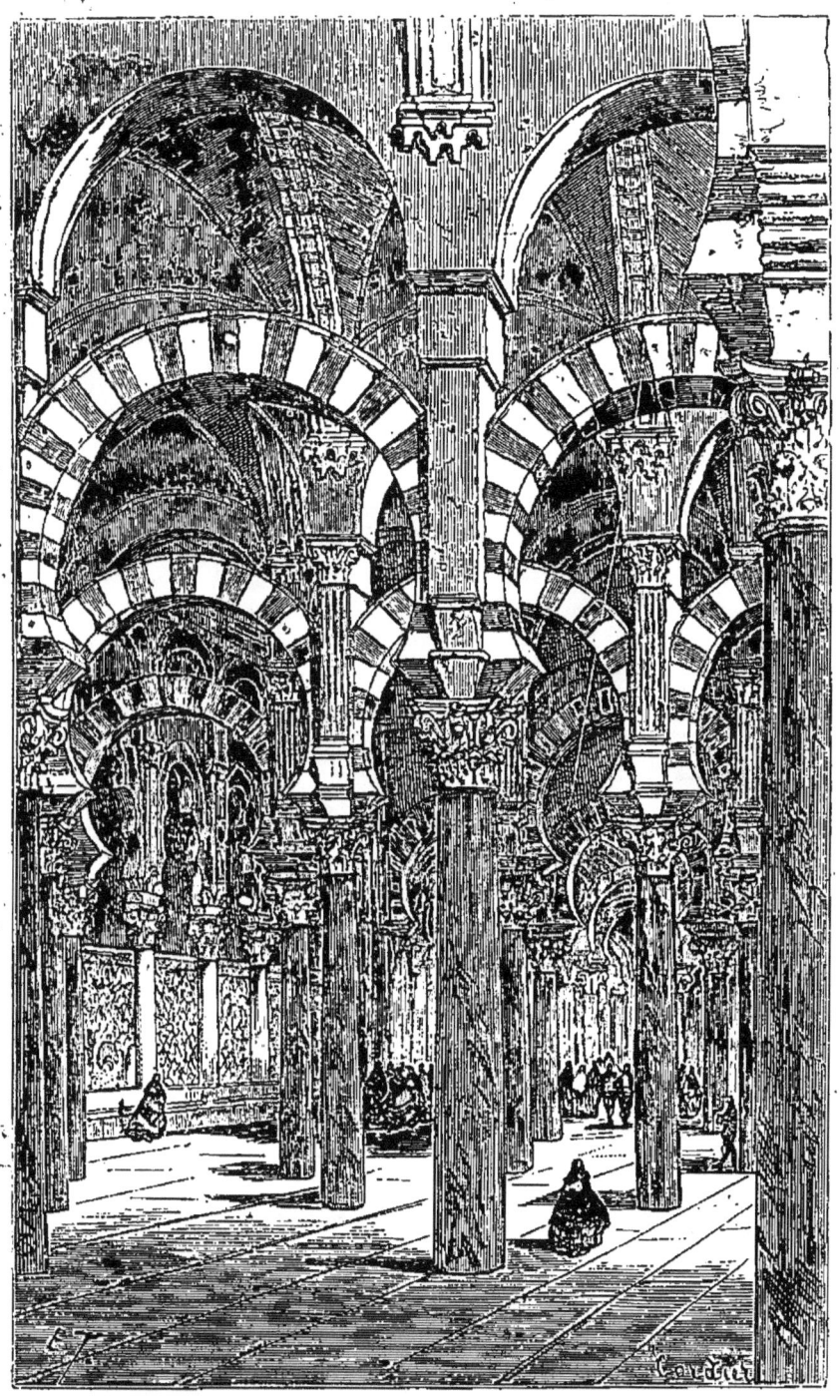

Vue intérieure de la Mosquée de Cordoue.

fer à cheval, à plein cintre ou trilobés, se superposent hardiment, était doublé par la richesse des lampes innombrables et des candélabres, par les dorures des plafonds et des lambris. On peut encore juger de cette magnificence par ce qui reste de la décoration du Mihrab, appelé aujourd'hui *Zancarron*. Ce saint des saints, petite chapelle où se conservait dans une boîte d'or une copie du Coran de la main d'Othman, était précédé d'un *Makssurah* (chapelle Saint-Esteban) pavé d'argent, dont les portes et les colonnes étaient incrustées de métaux précieux et de gemmes. Le Mihrab a échappé en partie aux profanations successives. On y accède par un arc en fer à cheval au-dessus duquel existe encore une splendide mosaïque byzantine, présent de l'empereur Romain II. L'intérieur, octogone, est revêtu de dalles d'un marbre blanc veiné de rouge au-dessus desquelles règne une élégante corniche accompagnée d'une frise d'inscriptions. « Les douze colonnettes de marbre blanc d'Afrique, avec bases et chapitaux dorés, qui s'élèvent autour du sanctuaire sont parfaitement conservées. La voûte n'est pas d'un travail moins merveilleux : elle est formée d'un seul bloc de marbre blanc de quinze pieds de diamètre, évidé en forme de coquille et orné de sculptures de la plus grande délicatesse. »

« La toiture, où les eaux sont reçues par des canaux de plomb assez forts et assez grands pour contenir deux hommes debout, est encore citée comme une merveille. » On vante aussi la charpente en bois d'*alerca*. Elle est fort dégradée ; non qu'elle ait cédé au temps, mais des barbares en ont souvent arraché les poutres pour couvrir d'autres édifices ou même pour en fabriquer des instruments de musique, des boîtes et autres curiosités.

Les murs d'enceinte sont d'une grande et belle so-

briété; soutenus par des contre-forts carrés et couronnés de petits créneaux. Les portes, d'une hauteur médiocre, sont décorées de tympans inscrits dans un double fer à cheval sculpté, eux-mêmes encadrés d'élégantes moulures rectangulaires. Par malheur, un désastreux badigeon jaune couvre les surfaces planes.

Nous ne pouvons omettre une mutilation qui déshonore ce splendide édifice : c'est un chœur renaissance, assez joli d'ailleurs, construit avec l'autorisation de Charles-Quint, par ordre de l'évêque Alonzo Manrique, en 1523. On rapporte que l'empereur, qui n'avait jamais vu la *Mezquita*, étant venu à Cordoue, entra dans une grande colère contre l'évêque et le chapitre : « Je ne savais pas de quoi il s'agissait, s'écriait-il, autrement je n'aurais pas permis qu'on touchât à l'œuvre; car vous faites ce qu'on peut faire partout, et vous avez défait ce qui était unique au monde ! »

Une suprême élégance est le caractère de toutes les conceptions arabes. Tandis que les murs des vieilles villes chrétiennes du nord de l'Espagne sont lourds et grossièrement bâtis, comme les défenses improvisées d'un peuple qui se lève contre ses oppresseurs, les fortifications moresques sont légères, gracieuses, construites avec calme et avec amour. « C'est l'œuvre d'un peuple qui se sent chez lui, et met seulement les trésors et les chefs-d'œuvre de la paix à l'abri d'un coup de main de maraudeurs. »

Les tours des murailles de Séville, enjolivées de cordons en briques, de chaînes de pierre blanche, d'inscriptions arabes, ont été si soigneusement bâties, de matériaux si bien choisis, que leurs arêtes sont encore vives comme aux premières années. Il n'a fallu rien moins que les tranchées du chemin de fer de Cordoue pour faire brèche à ces murs si solides et qui semblent sans

épaisseur. Leur pourtour est de deux lieues environ. Parmi leurs quinze portes, la plupart ont été reconstruites ou modifiées ; mais la porte de Cordoue, entre autres, a conservé sa haute forteresse carrée. Aux environs de la porte *de Carmona*, un aqueduc de quatre cents arches, qui vient de près de six lieues, atteste que les Arabes ont égalé les Romains dans la conduite et l'aménagement des eaux.

C'est en Espagne que l'art musulman, livré à lui-même, a déployé le plus d'invention originale et personnelle. Dans l'Orient, il s'est plus d'une fois inspiré des traditions byzantines ; et l'on ne s'étonnera pas que Sainte-Sophie, cette reine des mosquées, ait servi de modèle ou de prototype à quelques-uns des sanctuaires de Constantinople. Les Turcs avaient d'ailleurs apporté avec eux les leçons de la Perse, qu'ils avaient traversée, et dont le goût ne fut pas sans influence sur l'art byzantin. La mosquée d'Achmet, dont M. Théophile Gautier nous fait une peinture séduisante, est tout entière voûtée en demi-dômes qui appuient une coupole centrale. Elle est précédée d'une cour entourée d'un quadruple portique que supportent des colonnes à chapiteaux noirs et blancs, à bases de bronze.

« Le style de toute cette architecture est noble, pur, et rappelle les belles époques de l'art arabe, quoique la construction ne remonte pas plus loin que le commencement du dix-septième siècle. Une porte de bronze, où l'on arrive par deux ou trois marches, donne accès dans l'intérieur de la mosquée. Ce qui vous frappe d'abord, ce sont les quatre piliers énormes, ou plutôt les quatre tours cannelées qui portent le poids de la coupole principale. Quinze hommes, dit-on, ne pourraient les embrasser. Ces piliers, à chapiteaux taillés en stalactites, sont entourés à mi-hauteur d'une bande plane couverte

d'inscriptions en lettres turques ; ils ont un caractère de majesté robuste et de puissance indestructible d'un effet saisissant. »

La construction des six minarets, cerclés de balcons travaillés comme des bracelets, donna lieu à un curieux débat entre le sultan et l'iman de la Mecque. « L'iman criait à l'impiété, à l'orgueil sacrilége, aucun temple de l'islam ne devant égaler en splendeur la sainte Kaaba, flanquée du même nombre de minarets. Les travaux furent interrompus, et la mosquée risquait de n'être jamais finie, lorsque le sultan Achmet, en homme d'esprit, trouva un subterfuge ingénieux pour fermer la bouche au fanatique iman : il fit élever un septième minaret à la Kaaba. »

§ 2. — L'INDE.

Djaggernat. Bhuvanesvara, Condjeveram, Chillambaran. Monuments mongoliques de Delhi. Tanjore.

« Quel homme ne connaît Puri ? Puri, dont le temple élevé sert de signal aux navigateurs ! Puri, le grand rendez-vous des peuples, le séjour antique de puissantes divinités ! venez à Puri, venez ; vous y verrez des merveilles sans nombre ; c'est la ville des dieux et des miracles ! » Ainsi vont criant jusque chez les tribus les plus reculées de l'Inde les Brahmanes missionnaires. Puri est située à cent lieues de Calcutta, sur la côte d'Orissa. C'est au milieu d'une contrée sacrée, dans cette ville sacrée, que s'élève le fameux temple de Djaggernat, un des noms de Çiva, ce temple dont la vue seule attire sur les fidèles les bénédictions célestes, guérit les ma-

lades et assure le paradis à ceux qui meurent sur cette terre sainte.

C'est là que, douze fois tous les ans, des dévots se suspendent à des crochets acérés, se jettent sur des matelas armés de poignards, ou se font broyer sous les roues du char qui porte la trinité brahmanique, tandis que les assistants, par centaines de mille, se balafrent le corps de cent vingt entailles, nombre consacré, ou se percent simplement la langue, avec une joie extatique. Dans ces cérémonies saintes, la caste orgueilleuse des Brahmanes se mêle humblement aux classes inférieures qu'elle a déclarées impures : si grande est la majesté de Djaggernat ! tous sont égaux devant lui ; « toutes les distinctions sociales disparaissent devant son immensité. »

La Société asiatique a fait don au gouvernement d'un modèle réduit du temple et du char processionnel. Ce spécimen précieux de l'art indien au moyen âge (1198) est placé au Louvre dans la salle du musée de marine.

Le temple, ou mieux les temples, il y en a plus de cinquante, sont renfermés dans une enceinte carrée de deux cents mètres de côté, dont chaque face est percée d'une vaste porte. Vis-à-vis de la porte aux Lions, la plus vénérée, celle qui sert de passage aux dieux, se dresse, dans l'axe d'une rue de quarante mètres de large, une colonne cannelée, en basalte noir, haute de treize mètres, surmontée d'une statue, et qui forme par sa légèreté le plus frappant contraste avec l'énorme enceinte.

Au-dessus de l'entrée, en saillie sur le mur comme les pylones égyptiens, s'élève une tour carrée qui a cinq étages. On remarque sur sa plate-forme un petit dôme, une petite pyramide précédée d'une sorte de terrasse que gardent deux animaux sculptés ; à côté, une ouverture laisse apercevoir deux hippopotames sur le sommet

d'un édifice intérieur; au delà, une autre pyramide. Dans une seconde cour se dresse un grand poteau doré qui porte une cloche dorée; autour d'un petit temple circulaire, au dôme soutenu par des colonnes, se pressent des chapelles et de moindres bâtiments où logent les prêtres et les bayadères. C'est la confusion et la richesse d'Ellora. Partout sont des génies ailés, des dieux, des déesses, des animaux fantastiques sculptés à la porte des temples, sur les parois ou au sommet des pyramides.

Sur les flancs de la grande enceinte se voient encore deux tours, moins importantes que la première. Au fond, une superbe tour carrée, qui se termine en courbe pyramidale, à côtes renflées de sculptures, à onze étages, et qui domine de soixante-cinq mètres ce chaos d'édifices, fait face à la tour d'entrée. Son rez-de-chaussée a quatorze mètres en largeur. Des colonnes, des pilastres, une infinité de statues ornent ses murs et surmontent les terrasses de ses étages en retraite; à l'intérieur règnent des galeries et des colonnades. C'est dans ce temple, sur une vaste plate-forme appelée *Râtnasinghasan* (trône des bijoux), que sont exposées d'âge en âge trois images informes et colossales en bois peint, représentations vénérées de Djaggernat, de Balarâma son frère, et de Chouboudrâ sa sœur. Djaggernat a de gros yeux ronds, le nez pointu, le visage noir, la bouche ouverte et couleur de sang; c'est lui qui, du haut d'une tour de vingt mètres placée sur un énorme char, préside à l'écrasement des fidèles.

Le temple de Djaggernat est considéré comme la complète image de cette monstrueuse imagination indienne qui s'épanouit en beautés étranges au milieu du sang et de la fange.

Cependant on en pourrait citer des échantillons plus

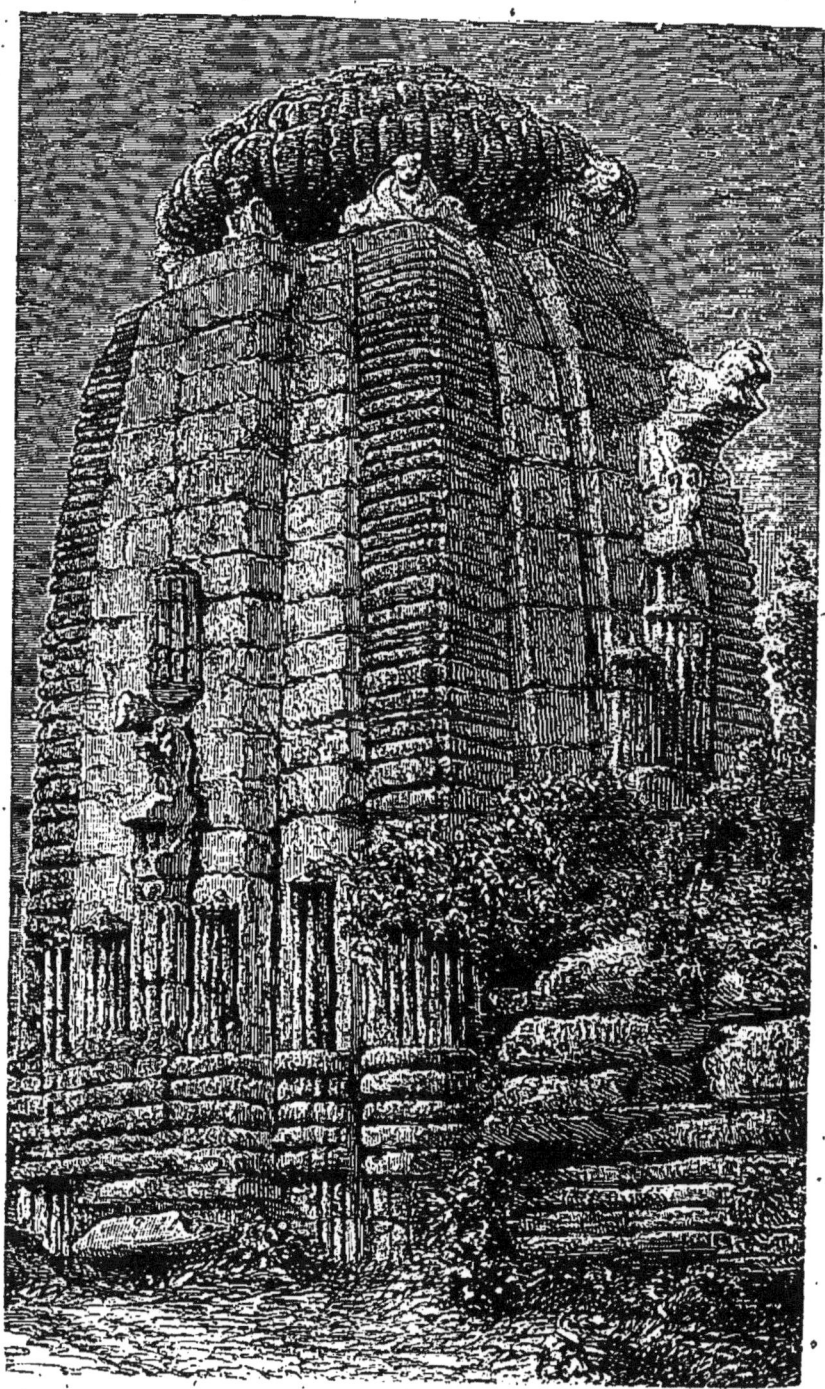

Bhuvanesvara.

anciens ou plus purs : le temple ruiné du Soleil (*Black-pagode*), aux bouches du Mahanuddy; les cent temples de Çiva à Bhuvanesvara; bornes géantes coiffées d'une sorte de couronne de pierre, dédiées à Çiva (septième et huitième siècles); les quatre-vingt-seize colonnes du Madapam de Condjéveram et son sanctuaire carré, pyramidal; les temples immenses de Chillambaran, Tanjore, Madura; les colonnades de Mahabalipour; les sept pagodes monolithes et le vaste sanctuaire d'Engles-Hill, où les aventures fabuleuses de Vichnou, Krichna, Çiva, couvrent des rochers entièrement sculptés. Ici, l'influence bouddhique a donné aux temples la forme de tombes gigantesques; là, les aberrations du bramanisme ont transformé d'immenses cavernes en pandémoniums, où la trompe de Ganeça menace les bras multipliés de Bhavani, la patronne des Thugs; ailleurs, comme à Amritsir, la fantaisie persane se mêle aux proportions plus massives de l'architecture nationale. L'Inde est inépuisable, et nous ne connaissons que la moindre partie de ses richesses.

Les envahisseurs afghans et mongols greffèrent sur la fécondité hindoue l'élégance musulmane; du quinzième siècle environ jusqu'à nos jours, un art rival de l'art moresque n'a cessé d'enrichir le Bengale de palais, de tombeaux et de mosquées, dont il ne restera bientôt que des ruines. Quoi de plus gracieux que ce palais de Tanjore, qui semble un morceau du palais ducal de Venise? quoi de plus léger, de plus poétique que les tombes de Haïder-Ali, d'Aureng-Ceyb, de Shah-Djihan, et les kiosques funèbres d'Haïderabad et de Golconde, perdus dans la verdure des grands arbres? Nous jetterons seulement un coup d'œil sur Delhi, vaste amas de débris où l'on reconnaît trois empreintes successives. Il y a un antique Delhi hindou, presque disparu, sur lequel les Pantans (ou Afghans) ont bâti une seconde ville. Le

troisième Delhi, la cité moderne, est l'œuvre des Mongols, en d'autres termes des Tartares Turcomans, qui ont la même origine que les Turcs.

Parmi les temples, les palais, les forteresses, les tombeaux, dont les restes abandonnés couvrent le sol à perte de vue, on signale le célèbre pilier ou minaret Koutab, mot dérivé de *Koutaboudin* (étoile polaire de la religion), nom du premier souverain des Pantans ou Afghans. La base de ce curieux monument a près de quarante-quatre mètres de circonférence; sa hauteur était, dit-on, de quatre-vingt-dix-sept mètres environ avant que la foudre l'eût mutilé; elle est encore aujourdhui de près de soixante-cinq mètres. C'est une tour construite en pierre rouge, diminuant insensiblement de largeur à partir de sa base, et divisée en cinq étages couronnés par des galeries, admirablement sculptés et ornés d'inscriptions arabes colossales en relief. Auprès, sont des cloîtres en ruine et les restes d'un temple où l'on remarque trois arches magnifiques, dont la forme est tout ogivale et dont les décorations sont d'une délicatesse exquise.

Un peu plus loin brille le dôme splendide du collége d'Akbar; ici est le vaste mausolée en marbre blanc de Shamshadin-Altanish, là, les tombeaux du Nizam-ad-Din et de la Bégum-Jehanira; là encore, le sépulcre de Houmaroun, bel édifice en granit, couvert de marbre, construit avec la simplicité du meilleur style romain et dont le vaste dôme en marbre blanc domine des jardins, des tours, des minarets, des cloîtres, des murailles circulaires qui forment son enceinte.

Plusieurs jours ne suffiraient point pour visiter les monuments du vieux Delhi. Mais il nous faut au moins citer la *Jumna-Mosjed*, qui est, au dire de beaucoup de voyageurs, la plus importante mosquée du monde. C'est

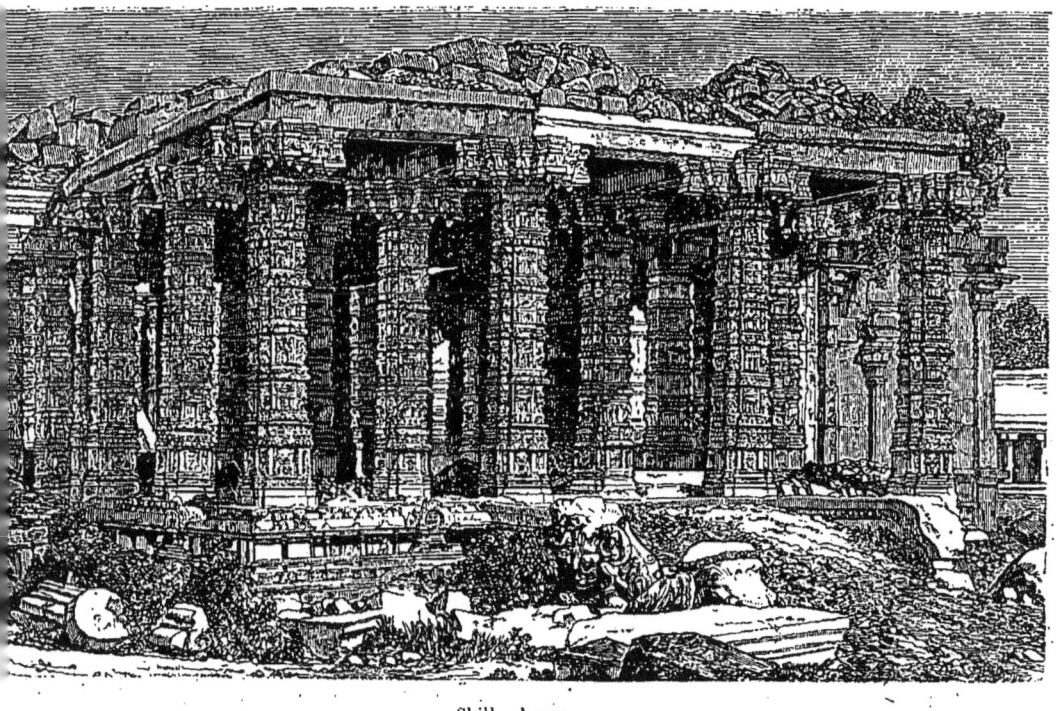
Chillambaran.

un vaste monument, construit en pierres rouges, incrustées d'un beau marbre blanc qui revêt seul les dômes. La cour carrée, qui précède la mosquée est entourée de trois côtés par des colonnades ouvertes, à travers lesquelles on voit la ville et ses arbres. « Elle peut contenir douze mille personnes, et elle est, dit-on, remplie de fidèles, le jour où, chaque année, le roi vient en personne assister à la dernière heure du ramazan. » On y remarque un superbe escalier et des minarets hauts de cinquante mètres. Selon une opinion commune, la *Jumna-Mosjed* daterait du règne d'Akbar (1560), mais M. James Prinsep croit que quelques parties au moins sont bien antérieures à ce prince. En plusieurs endroits, les pierres semblent rongées par les siècles.

§ 3. — LE CAMBODGE.

Ruines d'Angcor.

Quelque chose de la civilisation indienne a passé avec le bouddhisme dans les îles de la Sonde, à Java, et jusque dans le cœur de l'Indo-Chine. Cette religion n'a rien inspiré de plus magnifique que le grand temple d'Angcor, au Cambodge, sur les rives d'un petit affluent du Mékong. Dans ces régions lointaines que se partagent les royaumes de Siam et du Cambodge, florissait, au treizième siècle, le puissant empire des Khmers, détruit, à ce qu'on pense, dans le courant du quinzième siècle, et qui n'a laissé d'autres traces que d'immenses ruines. A la fin du seizième siècle, la ville était déchue de sa récente splendeur; mais le temple demeurait le séjour des plus fameux docteurs bouddhistes et le but de nombreux

pèlerinages. Aujourd'hui encore, des bonzes desservent l'antique sanctuaire. Signalée au dix-septième siècle (1601, 1606, 1672) par plusieurs voyageurs, Angcor disparut totalement de la mémoire des hommes. Un ouvrage chinois, traduit par Abel Rémusat en 1819, est plein de précieux détails sur les Khmers et leur capitale ; mais il n'éveilla pas l'attention du grand public. Henri Mouhot, notre infortuné compatriote, est pour ainsi dire le premier Européen qui ait visité, dessiné et décrit les monuments d'Angcor (1858-61). Après lui, l'expédition française dirigée par D. de Lagrée et Francis Garnier, tous deux aussi morts victimes de la science, s'arrêta quelques semaines dans les ruines et soumit à une étude approfondie ces restes d'un art merveilleux (1866). On trouvera dans *le Tour du Monde* (1870-71, 2ᵉ semestre) et dans la grande publication sur *l'Indo-Chine* (2 vol. in-folio, 2 albums) le résultat des travaux de Francis Garnier et de ses collaborateurs, avec les belles gravures exécutées d'après les dessins et aquarelles de M. Delaporte. Nous laissons la parole à ces observateurs, nous bornant, quand nous ne citons pas, à résumer leur récit.

 Au bout d'une longue chaussée, construite en larges blocs de grès, apparaît, derrière un fossé qui est large de plus de deux cents mètres, une longue galerie à colonnade extérieure, coupée par une arche triomphale et par deux autres baies. Trois tours ornées couronnent cette face de la première enceinte. A un demi-kilomètre en arrière, une masse sombre et imposante dessine ses neuf tours sur le ciel bleu. L'œil ébloui par une profusion de sculptures, de toits fantastiques, de terrasses, de colonnades, a peine à dégager l'ordonnance et les divisions d'un ensemble qui mesure cinq kilomètres et demi de tour. Mais cette entrée monumentale, cette lon-

gue chaussée ornée de dragons fantastiques, les deux immenses pièces d'eau, l'aspect colossal du temple lui-même, tout indique qu'on est en présence d'une œuvre capitale, conçue, en dehors des proportions ordinaires, par quelque Michel-Ange inconnu.

L'enceinte, en dedans des fossés remplis d'eau, a huit cent soixante-quinze mètres de côté ; elle est quadrangulaire ; la galerie qui décore le milieu de la face principale, formée, à l'extérieur, d'une colonnade et, sur les cours, d'un mur orné de fausses fenêtres à barreaux de pierre sculptés, repose sur un épais soubassement ; elle est longue de deux cent trente-cinq mètres. « Le monument lui-même se compose essentiellement de trois rectangles concentriques formés par des galeries et étagés les uns au-dessus des autres. Le rectangle extérieur a sept cent cinquante mètres de développement, et, tout autour de sa paroi intérieure, règne un bas-relief ininterrompu, représentant des combats mythologiques et des scènes religieuses. Le second et le troisième rectangles sont sommés de tours aux quatre angles : le premier est à mur plein intérieur et à double colonnade extérieure ; le second, au contraire, est à mur plein extérieur et à mur intérieur coupé de fenêtres, avec double colonnade. Une tour centrale s'élève au milieu, à l'intersection de galeries médianes qui divisent l'étage en quatre parties. Quoique cette tour soit découronnée déjà par la main du temps, sa hauteur actuelle, au niveau de la grande chaussée, est encore de cinquante-six mètres. Il faut mentionner encore deux petits sanctuaires, le long de cette chaussée, à mi-distance de la principale entrée, deux grands édicules construits dans les angles ouest de la cour qui sépare le premier étage du second, et qui sont à eux seuls des monuments complets et remarquables ; deux autres pavillons, situés dans la cour suivante,

au pied du grand escalier conduisant au troisième étage; enfin les trois galeries longitudinales qui réunissent le premier étage au second. Telles sont les lignes générales du temple d'Angcor.

« Rien dans ce vaste édifice ne paraît disposé pour l'habitation des hommes. Les seules galeries fermées sont celles du second étage, et leur largeur ne dépasse pas deux mètres cinquante centimètres. Toutes les autres galeries de l'édifice sont à jour et n'étaient évidemment pas destinées à servir de demeure. Il semble que tout, dans le monument, n'ait de destination et de but que le quadruple sanctuaire établi à la base de la tour centrale; tout y monte, tout y conduit. Quel que soit le point par où on aborde l'édifice, on se trouve involontairement porté et guidé vers l'une de quatre énormes statues qui occupent chacune des faces de cette tour et regardent les quatre points cardinaux. » Un sentiment domine le spectateur attentif, celui d'une imposante unité dans une diversité prodigieuse.

La construction des tours est analogue à celles des voûtes, toutes construites en encorbellement. Les assises, carrées à la base, arrondies au sommet, vont se rapprochant peu à peu jusqu'à l'assise unique et dernière qui couronne la tour. « Au-dessus, disent les habitants, étaient jadis une boule et une flèche en métal. » Sur les saillies extérieures, soigneusement sculptées en tuiles, et qui forment toiture, de petites pyramides élancées, dont la dimension décroît à mesure qu'on s'élève, augmentent l'effet de la perspective. Le même artifice allonge les escaliers qui vont se rétrécissant entre des lions superposés sur des socles de plus en plus rapprochés. Des tympans sculptés se succèdent, décroissant aussi d'assise en assise, et sur les faces des tours, et sur les péristyles, et sur tous les toits étagés qui s'élèvent

au-dessus des portiques ou des croisements de galeries. Toutes les colonnes sont carrées, excepté celles de la première enceinte et des façades de l'étage central. Les chapiteaux et les bases, généralement uniformes, sont d'une admirable exécution. Les pilastres qui encadrent les portes sont couverts de haut en bas de rosaces, d'animaux, de personnages légendaires. « Quoique le temps ait émoussé toutes les arêtes vives de ces sculptures, elles conservent un merveilleux aspect, et peuvent être comparées à ce que le ciseau grec nous a laissé de plus parfait. » La plupart des fûts sont monolithes. Les colonnes ou piliers, on en compte encore près de dix-huit cents, atteignent souvent quatre mètres vingt de hauteur. Les seuls matériaux employés sont le bois et un grès très-fin, provenant de carrières situées à une dizaine de lieues. Tout ce qui était portes, plafonds ou lambris a disparu. Aucun ciment dans l'assemblage des blocs qui, parfois, dépassent trois mètres et demi de long sur quatre-vingts et cinquante centimètres dans les deux autres dimensions. Les surfaces, polies par le frottement, sont si adhérentes, « qu'en appliquant une feuille de papier contre la ligne de séparation, on obtient un trait aussi net que s'il avait été tracé avec une règle. »

Parmi les inscriptions nombreuses que renferme le monument, les unes sont tracées en caractères cambodgiens que les bonzes peuvent lire encore ; les autres, plus antiques, et qui contiennent peut-être d'importants documents, restent pour eux lettre morte.

Le grand temple d'Angcor n'est pas le seul intéressant débris de l'art et de la civilisation qu'il résume. A quelque distance, le sommet d'une colline conserve des vestiges de quatre terrasses successives décorées de lions. Au sud, presque à l'entrée du village qui a remplacé

l'ancienne capitale, s'élèvent sur le mont Crôm de belles ruines de tours aux riches parois sculptées, des fragments de statues d'un style archaïque. Mais c'est au nord du temple, dans une forêt verdoyante, que de vastes pans de murailles, des avenues de lions et de géants, des tours encore et des galeries mutilées révèlent la splendeur évanouie de la puissante cité, Angcor-la-grande, que M. de Lagrée était parvenu à reconstituer dans son esprit.

Dans une enceinte rectangulaire, qui offre un développement total de quatorze kilomètres et demi, s'ouvraient cinq portes précédées de ponts monumentaux jetés sur des fossés de cent vingt mètres de large. C'étaient de véritables chaussées en gros blocs de grès, posées sur une série d'arches étroites. Deux gigantesques dragons de pierre, supportés de chaque côté par cinquante-quatre géants à figures graves, à haute coiffure, formaient balustrade et venaient redresser, à l'entrée du pont, leurs neuf têtes en éventail. D'énormes massifs, reliés à l'enceinte par une galerie et où sont percées les portes, servent de bases à trois tours terminées en pointe. Sur chaque face de ces tours se profile une grande figure humaine; au-dessus s'élève une tête de Bouddha, jadis dorée, dont la tiare aiguë servait de couronnement. « A la base des tours et dans les angles successifs qui ménagent la transition du massif des portes au mur d'enceinte, sont placées des figures de haut relief. Des éléphants de pierre, de grandeur naturelle, paraissent sortir de la muraille; leur trompe saisit un arbuste, l'appuie sur le sol et lui fait partager ainsi l'effort que semble supporter cette cariatide d'un nouveau genre. Cette longue chaussée peuplée d'êtres de pierre à apparence étrange, ces tours qui dessinent et répètent à profusion la grande physionomie du Bouddha,

les sculptures gigantesques dont elles sont revêtues, font rêver aux prodiges des Mille et une Nuits. »

Au delà, parmi les arbres touffus, les lianes entrelacées, à travers des monceaux de pierres et de briques, d'enceintes intérieures reliées par d'autres chaussées, on entrevoit des édifices également merveilleux : palais, casernes, harems, sanctuaires, magasins plus qu'à demi écroulés, dix grosses tours coiffées de verdure, sommets informes qui dominent les banians de la forêt. Partout la terre est jonchée de chapiteaux, de guerriers fantastiques, d'oiseaux à corps humain, couchés là peut-être par quelque tremblement de terre, par l'écroulement d'un empire. Il est possible encore de restituer le plan des masses principales, et une habile restauration de M. Delaporte permet de concevoir, entre autres, un gigantesque amas de quarante-deux tours. Elles existent encore; quelques-unes terminées par la tiare pointue du Bouddha, d'autres décoronnées; la plupart effondrées et béantes. Du haut d'une terrasse supérieure on peut les compter. L'œil plonge au-dessous dans un lacis inextricable de galeries encombrées, moussues et toujours sculptées avec une prodigieuse richesse. La forêt monte à l'assaut de l'œuvre des hommes, et bientôt, triomphante, posera le pied sur le faîte de la grande tour centrale.

A toutes ces merveilles la science ne peut assigner de date certaine. Beaucoup sont antérieures au treizième siècle; aucune n'est postérieure au quinzième. Mais, quel que soit l'âge qui les ait vues naître, il est hors de doute qu'elles portent la marque de la puissance, de la fécondité, et que le sceau du génie y est profondément empreint.

§ 4. — LA PERSE ET LA CHINE.

Tak-Kesra. Mosquées et palais d'Ispahan. — Ponts, colonnes. Tour de Porcelaine. Quelques mots sur l'Amérique.

Les ruines imposantes que nous a laissées l'art des Perses ne nous préparent guère à la merveilleuse légèreté des constructions persanes. Les ancêtres des Persans témoignaient de leur énergie native par la majesté de leurs colonnades et de leurs escaliers ; mais un peuple énervé, raffiné dans un pays brûlant, n'a plus besoin que d'air et de parfums. La plus aérienne des architectures a posé sur de grêles colonnes ces immenses salons à jour étincelants de toutes les nuances des émaux les plus doux et les plus vifs, a disséminé au milieu des fleurs et de la verdure ces galeries peintes, ces pavillons que l'on trouve décrits à chaque page des *Mille et une Nuits*.

Les transitions sans doute n'ont pas manqué, mais le temps et les ravages des conquérants les ont effacées. L'art des Sassanides paraît avoir été tributaire de Byzance ; ce qui reste du Tak-Kesra, palais de Chosroës Nouschirvan, auprès des ruines de Ctésiphon-Séleucie, ne dément pas cette hypothèse. Un dessin de A. de Bar, d'après une photographie (*Tour du monde*, 1867, 2e semestre) donne une grande idée de ce noble édifice. La façade, encore assez bien conservée, est longue de 83 mètres ; elle présente deux ordres séparés par des corniches, ornés de hautes colonnes engagées, coupés chacun en deux étages dont l'un forme le soubassement de l'autre. Au rez-de-chaussée s'ouvrent de larges portes plein cintre ; elles sont surmontées de triples fenêtres,

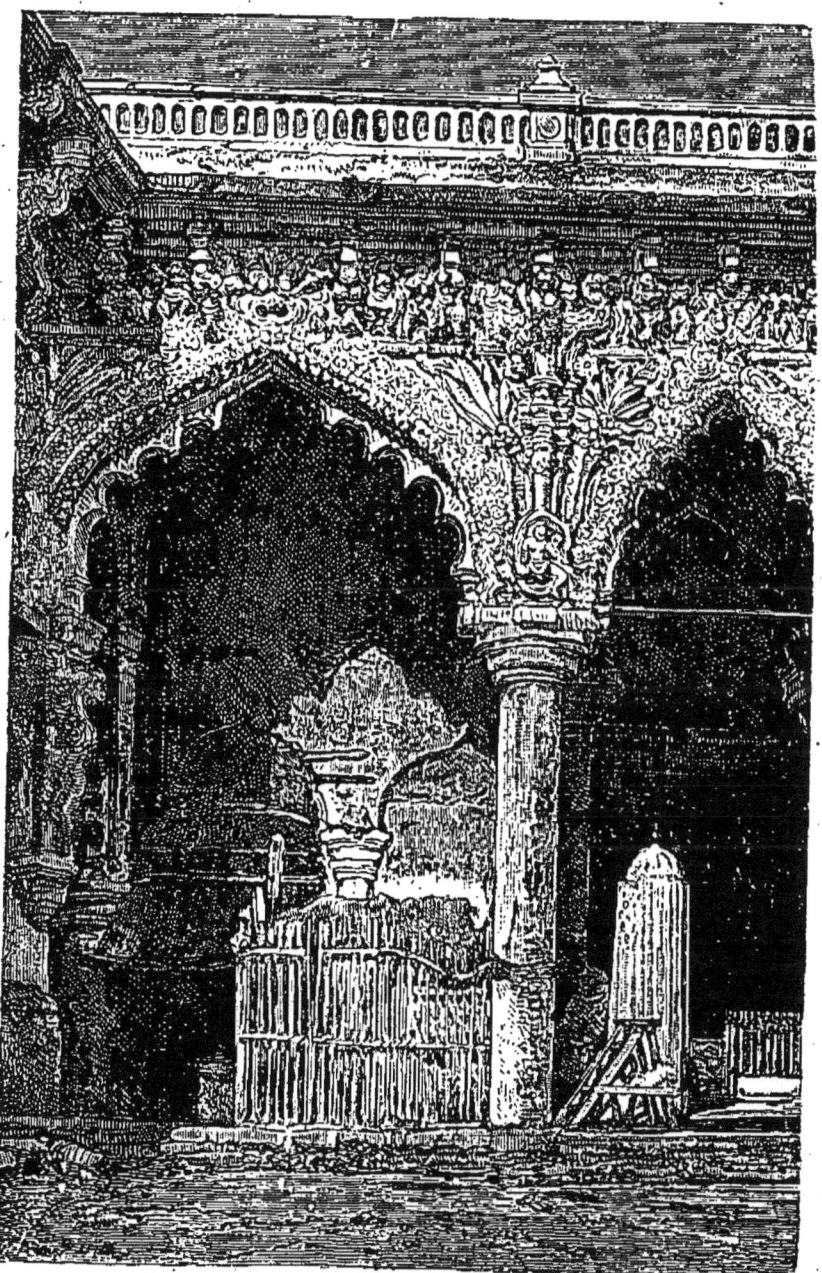
Palais de Tanjore. (Page 167.)

qui se répètent au troisième étage. Au-dessus des deux autres règne en forme d'attique une ligne de petits avant-corps percés d'étroites baies oblongues, mansardes qui ressemblent à des créneaux. Au milieu de la construction s'élance une immense arche surhaussée qui va de la base au faîte. Elle mesure 28 mètres de haut et 22 de large. Ce n'est pas tout. Sa voûte profonde couvre une longueur intérieure de 35 mètres, salle grandiose où jadis le grand roi, dit-on, tenait sa cour. L'effet de cette ouverture d'un seul jet, sans pilastres, sans chapiteaux, bordée seulement de quelques moulures, et couronnée d'un arc brisé que décore un feston, est réellement prodigieux. Le palais des Sassanides a été dévasté par le vandalisme d'un fameux calife, Abou-Djafar-el-Mansour, fondateur de Bagdad. La tradition veut que ce prince n'ait pu venir à bout de démolir ce vaste édifice, et un poëte persan fit ces vers : « Admirez ce privilége et cette récompense des belles œuvres. Le temps qui dévore tout n'a pu triompher de l'arc de Chosroës ! » En adoptant, après la conquête, le goût arabe, dérivé lui-même du style byzantin, les Persans conservèrent l'usage de ces portes élancées qui coupent du bas jusqu'au haut la façade de leurs mosquées et de leurs palais.

Tout ce que les voyageurs nous ont rapporté d'Ispahan dépasse en élégance les chefs-d'œuvre des Arabes et en richesse l'intérieur de certaines églises de Gênes ou de Rome ; mais ni la grâce ni l'éclat n'y excluent la grandeur. La mosquée de la Congrégation, la plus vaste et l'une des plus anciennes de toute la Perse, occupe un espace de quatre arpents. Elle paraît avoir été construite vers le quatrième siècle de l'hégire, entre 1,000 et 1,200. Elle est de figure carrée ; sept dômes la couvrent, et quarante pilastres la soutiennent. Le bas des murs,

jusqu'à hauteur d'homme environ, est plaqué de porphyre ondé et marbré. Partout ailleurs, au dehors comme au dedans, ce sont des carreaux d'émail qui forment le revêtement. Parmi les versets et les sentences qui courent sur les frises et les corniches, Chardin signale cette belle inscription : *Frontispice du Paradis : ni avares, ni hypocrites n'entrent ici.*

Le grand dôme a plus de trente mètres de diamètre; c'est comme le chœur du temple. Il est précédé d'une spacieuse cour entourée d'arcades soutenues par de gros pilastres; au milieu de la cour est un vaste bassin carré destiné aux ablutions; les fontaines et les réservoirs abondaient dans toute l'enceinte et jusque sous les coupoles, à ce point que la solidité de l'édifice en fut compromise; on dut boucher les canaux et combler plusieurs bassins.

La mosquée Royale, élevée par Abbas le Grand vers la fin du seizième siècle, sur la place principale d'Ispahan, surpasse la précédente en richesse, sans l'égaler peut-être en noblesse et en grandeur. Les formes y sont moins simples; le parvis, le bassin, les cours, les coupoles, tout y affecte des formes polygones; on se perd dans l'énumération des longs portiques à ciel ouvert, des balcons, perrons, galeries, fontaines, dômes et minarets. Les matières précieuses, les couleurs les plus vives, porphyre, jaspe, lames d'argent massif, dorures, émaux bleus et carreaux de faïence vernissée, sont prodigués dans les voussures des portails, sur les murailles et jusque sur les couvertures. La partie centrale de la mosquée est un vaste pavillon sur arcades, coiffé d'une coupole si haute qu'on la voit de quatre lieues. Quatre autres dômes qui l'accompagnent couronnent des portiques voisins. Toute la construction est en pierre revêtue de briques peintes.

Le Palais royal, qui avoisine la mosquée, est sans doute le plus grand des cent trente-sept palais que possédaient les Sophis dans Ispahan ; il y en a peu dans le monde qui l'égalent en étendue. C'est une succession éblouissante de salles, de kiosques, de pavillons à jour disséminés au milieu de jardins que nous aurons occasion de décrire dans un autre livre. Citons, à titre de curiosité, le Salon de l'Écurie où sont réunis, aux jours de solennités, les plus beaux chevaux du roi, harnachés de pierreries, attachés avec des chaînes d'or. Les Magasins, Collections, Ateliers royaux, ne le cèdent point à la royale écurie. Chardin décrit ainsi le Salon des Vases : « Il a la forme d'une croix grecque avec une coupole au-dessus d'un bassin d'eau ; des tapis d'or et de soie couvrent le sol. Il n'y a rien de plus riant et de plus gai que cette infinité de vases, de coupes, de bouteilles de toutes sortes de formes, de façons et de matières, comme de cristal, de cornaline, d'agate, d'onyx, de jaspe, d'ambre, de corail, de porcelaines, de pierres fines, d'or, d'argent, d'émail, mêlés l'un parmi l'autre, qui semblent incrustés le long des murs et qui tiennent si peu qu'on dirait qu'ils vont tomber de la voûte. » Chardin vante encore la Salle du Trône, revêtue de marbre blanc, éclairée par des châssis de cristal, et décorée de peintures qui représentent des batailles ; les bâtiments du Sérail, dont les boiseries sont de senteur et les voûtes d'azur ; enfin et surtout un pavillon élevé sur le portail principal (Porte Glorieuse), à une telle hauteur qu'en regardant de là dans la place, on ne reconnaît pas les gens qui passent et qu'ils ne paraissent pas grands de deux pieds : il est complétement à jour, soutenu sur trois rangs de hautes colonnes et orné au milieu de trois jets d'eau dans un bassin de jaspe.

Les Persans ne s'entendaient pas moins aux ouvrages

d'utilité qu'aux édifices religieux, ou de plaisance, témoin le pont de Julfa, toujours à Ispahan, construit aux frais d'Allaverdy Khan, favori d'Abbas le Grand.

Ce pont, qui fait suite à une magnifique allée, a 360 pas de long sur 13 de large. Il est flanqué de murs de briques, percés de bout en bout de galeries que des arcades éclairent de neuf en neuf mètres. Des plates-formes garnies de parapets à jour et où l'on monte par quatre tourelles, aux quatre coins du pont, couronnent les murs, à une hauteur de cinq mètres environ. Deux cabinets extérieurs, suspendus sur l'eau, marquent le milieu du pont. Le dessous est encore plus étonnant que le dessus. Trente-quatre arches de pierre grise, plus dures que le marbre, supportent le tablier; elles sont construites sur un soubassement continu qui les dépasse, si bien qu'on peut s'y promener quand l'eau est basse; des soupiraux permettent au fleuve de s'écouler sans ébranler ce soubassement. Les arches sont en outre percées dans leur épaisseur, et de grosses pierres carrées, placées de deux pas en deux pas, permettent d'en franchir aisément l'intervalle. Enfin une petite galerie est pratiquée au-dessus des arches : si bien que huit personnes peuvent à la fois passer ce merveilleux pont par différentes routes.

Telles étaient les magnificences d'Ispahan; mais depuis le dernier siècle, la capitale a été transportée à Téhéran, et toutes ces merveilles tombent aujourd'hui en ruines.

L'architecture chinoise, plus variée, plus capricieuse encore que l'art persan, nous offrirait aussi bien des sujets d'admiration si elle ne s'écartait absolument de notre goût et de nos habitudes. Elle a su élever, deux cents ans avant notre ère, une muraille longue de six cents lieues, flanquée de tours, et si large que six cava-

liers de front pouvaient courir sur son sommet ; elle a, vers le même temps, couvert d'une seule arche en plein cintre un vallon large de cent soixante mètres ; elle a connu les viaducs et les ponts suspendus. Au septième siècle de notre ère, un prince fit placer devant la porte d'un palais deux colonnes de fer et de cuivre, hautes de trente-cinq mètres, érigées sur de larges monticules de métal. Quand l'introduction du Bouddhisme eut répandu l'usage des hautes tours, nul ne surpassa les Chinois dans la construction de ces étranges monuments. La grande Tour de Porcelaine qu'on admire à Nankin, bâtie au quinzième siècle sur l'emplacement d'une autre qui datait du cinquième environ, atteint une hauteur de près de cent mètres. Dans l'origine, huit chaînes de fer, tombant du faîte sur chacun des huit angles saillants, portaient soixante-douze clochettes d'airain ; quatre-vingts autres clochettes pendaient aux toits vernissés de neuf étages, ornés de cent vingt-huit lampes. Sur le faîte se dresse un grand mât enfermé dans une spirale de fer à jour, et couronné d'un globe doré d'une grosseur extraordinaire. Voilà ce que les Chinois appellent la Tour de Porcelaine, à cause des poteries brillantes qui en revêtent les murs et les toits.

Ne quittons pas l'extrême Orient sans jeter un coup d'œil sur l'art des Mexicains et des Péruviens, que l'on croit des transfuges de l'Asie ; on ne saurait attribuer une date certaine à leurs *Théocallis* et à leurs villes ruinées ; cependant deux époques distinctes peuvent leur être assignées ; l'une, antérieure aux Incas du Pérou et aux Aztèques du Mexique, nous reporterait aux premiers siècles de notre ère ; la seconde, dont les constructions ont été vues dans leur splendeur par les conquérants espagnols, comprend les derniers siècles du moyen âge. Toutes deux ont ce caractère commun que la plupart de

leurs monuments se présentent élevés sur des pyramides en gradins. Leur apparence est gigantesque, leurs matériaux énormes, leur décoration monstrueuse. Palenqué, Cholula, Tiaguanaco et tous les vestiges que les explorateurs découvrent chaque jour, semblent l'ouvrage d'Égyptiens sauvages, réduits à la barbarie des Saxons au temps d'Alfred. M. Nébel décrit ainsi la curieuse pyramide de Xochicalco, située au penchant d'une montagne à vingt-cinq lieues sud de Mexico ; elle se composait de cinq corps de bâtiments carrés superposés en retraite, percés de portes et ornés de sculptures ; la pyramide était traversée de haut en bas, obliquement, par un tube qui, se prolongeant sous la montagne, conduisait les rayons du soleil, lors de son passage au zénith, à trente mètres environ au-dessous du temple, sur une sorte d'autel souterrain. Là, comme partout ailleurs dans la haute antiquité, le soleil était le grand emblème divin.

X

ARCHITECTURE ROMANE

(1000-1250)

Saint-Étienne de Caen, Saint-Eutrope de Saintes, la cathédrale du Puy, Saint-Sernin, Saint-Gilles, Notre-Dame de Poitiers. La cathédrale du Mans. Cloître de Saint-Trophime. Tongres et Moissac. Cathédrales de Trèves, Spire et Tournai.

Le vieil historien Raoul Glaber nous apprend que, trois ans après l'an mil, date assignée par la superstition à la fin du monde, il se manifesta dans les Gaules une réaction d'espoir et de joie qui fit sortir de terre des milliers d'églises. Les anciennes furent démolies quoiqu'elles pussent servir encore : on avait trouvé mieux.

Des génies inconnus avaient résolu un difficile problème : la prolongation de la voûte à plein cintre ou en berceau, aussi bien que de la voûte d'arêtes formée par l'intersection de quatre voûtes en berceau ; mais ils ne les employaient qu'à couvrir des intervalles médiocres.

Les peuples latins se lassèrent de voir incendier par les Normands les plafonds de leurs basiliques. Après avoir voûté le carré du transsept et le transsept lui-même, ils en vinrent à voûter les bas côtés, puis la nef. Ce progrès, si simple en apparence, fut une révolution

dans l'art de bâtir, et le point de départ d'une architecture nouvelle, qu'on nomma romane. De l'application de la voûte à des vides de quinze mètres découlent toutes les innovations du onzième siècle et des suivants. Les arcatures, les nervures, les croisées d'ogive, tous les membres divers, colonnettes et ressauts, qui se groupèrent autour des piliers renforcés, toutes ces beautés propres aux églises romanes et gothiques, ne sont que des supports nécessaires, destinés à l'allégement de la voûte. Le dernier effort du système fut de substituer au cintre l'arc brisé, qui offre beaucoup plus de solidité; l'arc brisé, en occident, est une invention romane, et non gothique, voilà ce qu'il faut bien retenir ; il ne fit que favoriser le surhaussement qui, nous le verrons, caractérise l'art gothique.

Les produits de l'architecture des onzième et douzième siècles sont d'une variété inouïe. Nous ne pouvons qu'indiquer la base rationnelle d'une classification des églises romanes, selon la forme et la disposition des voûtes et de leurs supports ; choisissons, sans entrer en des détails incompatibles avec le plan du présent ouvrage, quelques échantillons de cet art si fécond et si riche.

Nous rencontrerons, dans le centre et dans le midi de la France, toutes les variétés du style roman. Ici le goût byzantin se mêle à l'art de l'Occident, comme à Toulouse, à Poitiers, à Saint-Gilles ; là, comme à Saintes et à Caen, le roman se présente dans toute sa pureté.

Saint-Étienne de Caen a été commencé en 1064 par Guillaume le Conquérant. Son plan est en forme de croix latine ; le chœur est enveloppé d'un collatéral, sur lequel s'ouvrent onze chapelles. De deux en deux piliers, s'élancent des nervures diagonales dont le point d'intersection sur la voûte est traversé d'un doubleau, de sorte que les piliers sont alternativement accompagnés d'une

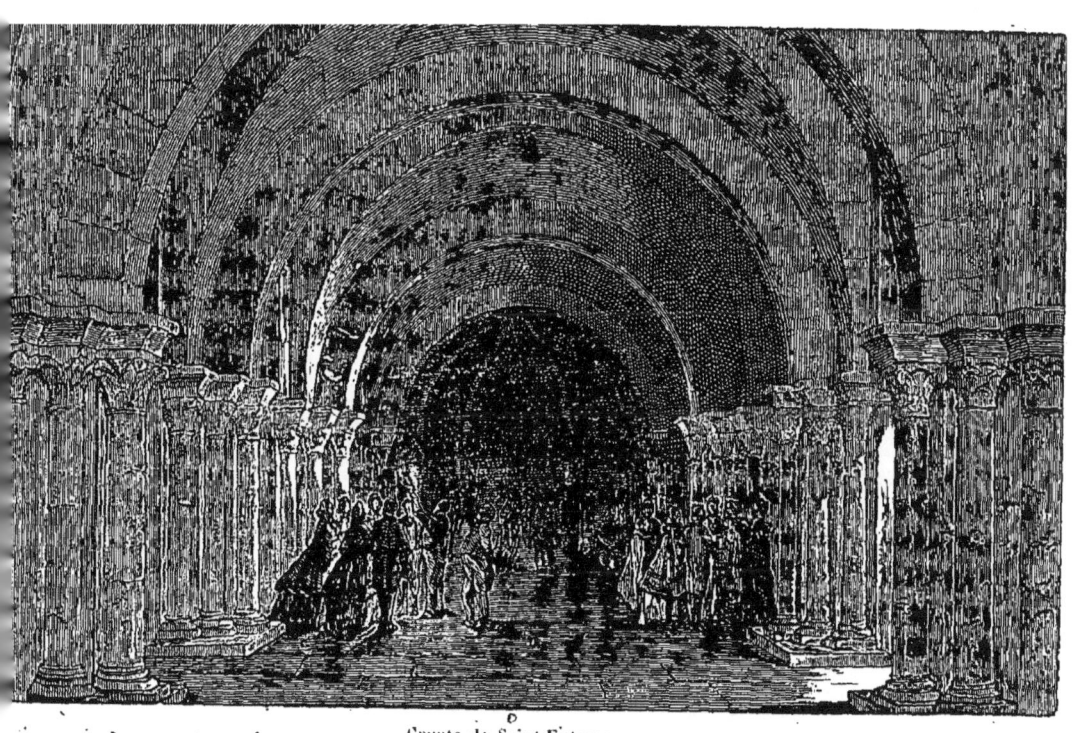

Crypte de Saint-Eutrope

ou de deux colonnes, selon qu'ils ont à soutenir le doubleau ou à recevoir les doubles retombées des nervures. Le portail présente trois portes au rez-de-chaussée ; au-dessus, deux rangs de baies à plein cintre. De chaque côté du pignon s'élève un haut clocher terminé par une flèche plus récente. Toutes les parties de l'édifice sont empreintes d'une austère élégance et d'une sévérité monastique.

L'architecte de Saint-Eutrope de Saintes a plus donné à la grâce, sans négliger la noblesse. La voûte est en berceau ; des arcs doubleaux, simples, carrés, la soutiennent et portent sur de hauts piliers. Les arcades ont pour points d'appui de courtes colonnes, posées sur les chapiteaux d'autres colonnes plus longues et latérales aux piliers.

A l'extérieur, il reste une haute paroi romane dont on admire les élégantes arcatures et les colonnes engagées. Les étages y sont marqués par de minces frises enrichies de fleurons circulaires. On voit encore à la suite du mur une belle rotonde à baies également ornées ; c'était la chapelle latérale de l'abside primitive, sans doute formée de trois rotondes pareilles.

La crypte de Saint-Eutrope, où l'on descendait par le transsept, au milieu de l'église, se prolonge sous le chœur et l'abside et prend jour par des cintres qui garnissent à l'extérieur le pied de l'édifice. On y entre aujourd'hui sur le côté gauche de l'église, et l'on remarque tout d'abord d'informes piliers noyés dans la maçonnerie au quinzième siècle, comme le prouve une inscription qui tient lieu de chapiteau.

Quand les yeux se sont habitués au demi-jour, l'ensemble lourd, massif, sévère, se dégage de l'ombre et commande tout d'abord le respect. On est en face d'une construction qui ne peut être postérieure au onzième siècle.

La grande nef assied sur douze magnifiques piliers garnis de quatre colonnes des voûtes épaisses aux arêtes déjetées par le temps et le poids de la masse supérieure. Les chapiteaux présentent de robustes entrelacs, des feuillages et des animaux difformes. Sur toute la muraille intérieure, autour des collatéraux, des piliers engagés répondent à ceux de la nef, mais leurs chapiteaux semblent avoir été refaits au quatorzième siècle.

Le chœur est terminé par des arcades surhaussées. Les nervures de la voûte y descendent en lourdes lancettes absolument nues, aux arêtes carrées, robustes et puissantes.

Pour ne plus revenir à Saintes, nous indiquons ici une belle église, d'une date en général un peu postérieure, décorée dans le goût qu'on a appelé roman fleuri. Son vaisseau, long de cent mètres, sert d'écurie ; elle a conservé intactes une abside très-primitive, une façade fort riche, et une charmante lanterne dont les deux étages sont percés chacun de douze arcades géminées, et que surmonte une toiture conique en pierres imbriquées.

La nature a fait beaucoup pour la cathédrale du Puy, et sa situation ajoute à sa beauté. Elle déploie ses trois nefs sur un étroit plateau dont sa façade dépasse le bord ; l'espace lui a manqué, et elle assied son portail sur le penchant du coteau. Le transsept sud est décoré d'un porche avancé, orné de cintres inscrits dans un arc brisé. Outre une tour à riches arcades, qui couronne le chœur, on remarque un clocher isolé dont la base semble avoir été un baptistère. Au nord, s'étend un cloître formé par quatre portiques aux chapiteaux finement historiés, parfois même imités de l'antique corinthien.

A l'intérieur, on est frappé tout d'abord par la forme carrée de l'abside, sans collatéral, et par les huit coupo-

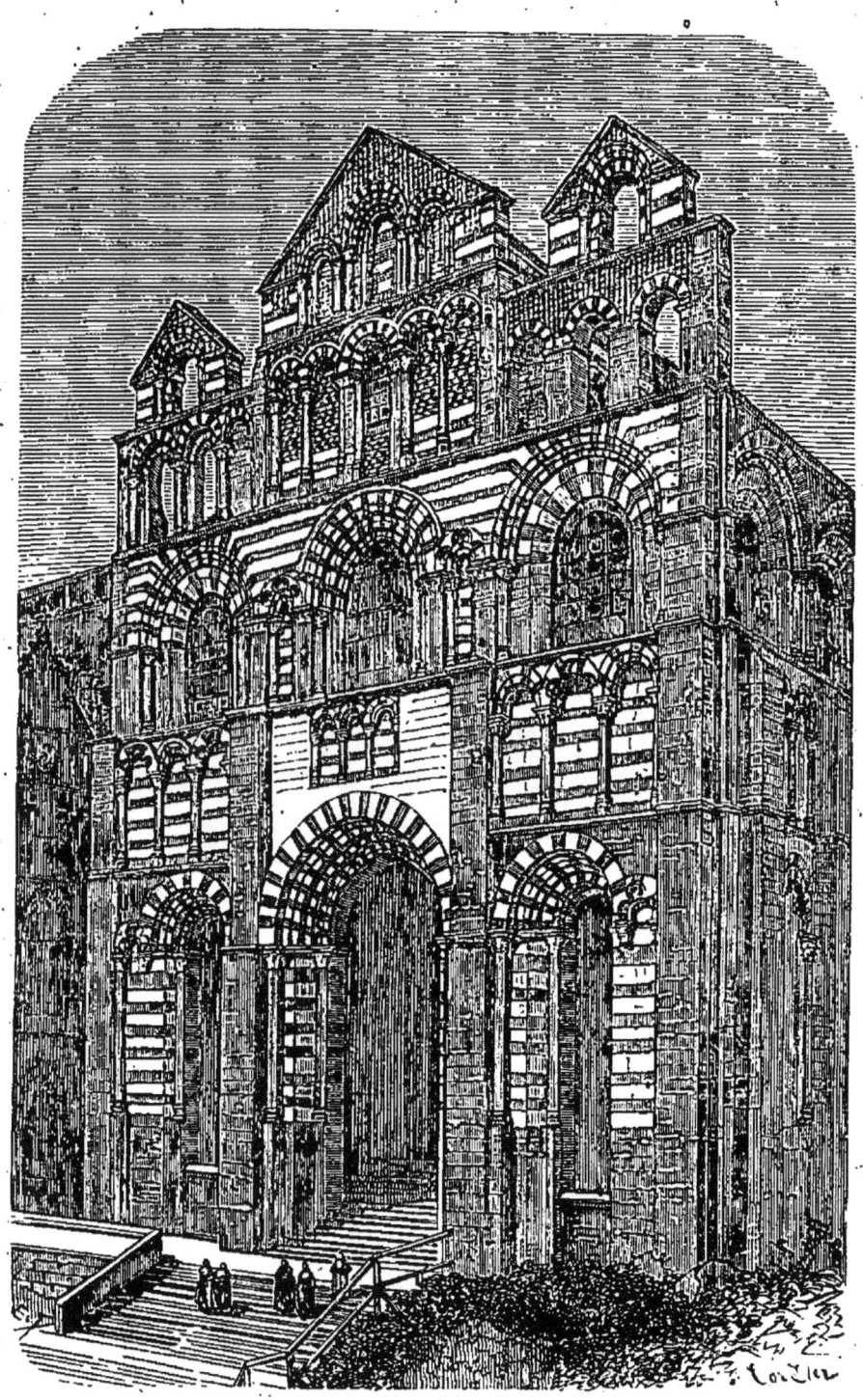

Cathédrale du Puy.

les qui couvrent la grande nef. Chaque travée, éclairée par une baie en plein cintre que flanquent des arcatures, est séparée de la travée voisine par un arc perpendiculaire à l'axe de la nef. C'est une disposition originale et bien imaginée pour relier une série de coupoles.

Une singularité de l'église du Puy, c'est qu'on n'en peut pas sortir par la façade. Les deux premières travées, qui se trouvent en surplomb, portent sur de solides voûtes, dont l'ouverture constitue le grand portail. Un vaste escalier, vraie église ascendante, coupée en trois nefs par d'énormes piliers, bordée de chapelles qui communiquent avec de larges paliers correspondants aux travées, donne accès dans l'église supérieure. Il aboutissait autrefois à l'entrée du chœur. On l'a détourné vers le collatéral gauche.

Commencée peut-être au cinquième siècle, reconstruite au neuvième, achevée du onzième au treizième, la cathédrale du Puy n'en présente pas moins un aspect harmonieux. Toutes les modifications qu'elle a pu subir appartiennent en effet à deux arts intimement associés, l'art byzantin et l'art roman.

Saint-Sernin de Toulouse a été moins heureux. Des additions des quatorze et quinzième siècles, et plus encore une restauration maladroite, ont contrarié la perspective de sa grande nef, et noyé dans le plâtre toute la décoration de sa partie antérieure; mais la noblesse de ses cinq nefs divisées par quatre rangs de piliers, et surtout la merveilleuse beauté de son chevet, suffisent à soutenir son antique renommée. Au-dessus de neuf absidioles, paraît la grande abside, dominée elle-même par la nef principale.

Toutes ces constructions, où des ornements de pierre sculptée ressortent sur la teinte riche et foncée des briques qui forment la masse des murs, semblent servir de

base à une haute tour de briques percée de baies arrondies ou aiguës comme des mitres. De cet ensemble résulte une disposition pyramidale d'un effet surprenant, à la fois majestueux et léger, élégant et fort.

Saint-Sernin fut consacré en 1096; c'est à cette date qu'il faut rapporter le chevet tout entier. Quant à la tour, elle n'a été construite qu'au quatorzième siècle, mais avec l'intention évidente de se conformer au style général du monument, preuve de goût qu'il faut noter et dont on retrouverait peu d'exemples avant nos jours.

Dans le midi et le sud-ouest de la France, vers le douzième siècle, l'architecture romane, d'abord si sévère et si simple, avait admis une grande richesse d'ornements et de sculptures, souvent barbares, mais toujours ingénieusement groupés. C'est ce qui a fait nommer roman fleuri le goût qui domine, au sud de la Loire, jusque dans le courant même du treizième siècle.

Ce style a été employé dans toutes sortes d'édifices; et l'un des plus beaux spécimens qui en restent a été découvert dans la cour de la préfecture d'Angers. Ce sont de grandes baies à plein cintre richement sculptées dans leurs voussures et qui semblent avoir appartenu aux galeries d'un monastère.

Le roman fleuri se prête admirablement à la décoration des façades. Celle de Notre-Dame de Poitiers, par exemple, est un immense bas-relief qui commence au pavé et s'élève jusqu'au sommet du fronton. Des arcatures qui encadrent des fenêtres ou des statues, au-dessus d'un portail aux ressauts surchargés d'animaux et de personnages assis, figurent des galeries sans profondeur. Deux charmantes tourelles rondes, aux toits coniques en pierres imbriquées, accompagnent le fronton, où le Christ est sculpté debout dans une auréole. Sur le chœur s'élève une belle lanterne à plusieurs étages.

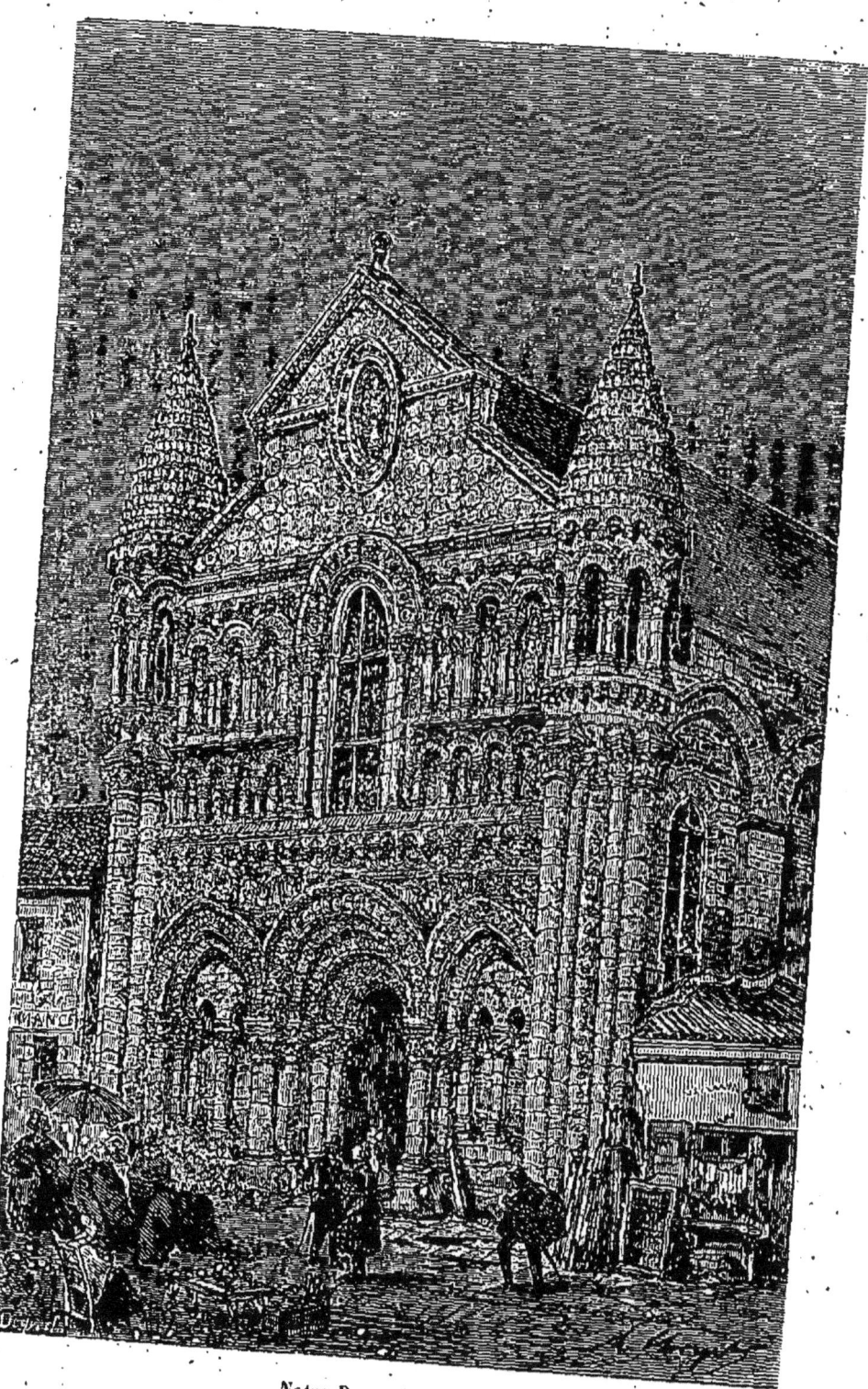
Notre-Dame de Poitiers.

L'intérieur de Notre-Dame, plus ancien que la façade, est d'une simplicité correcte; il faut louer l'agencement de ces piliers carrés flanqués de quatre colonnes engagées.

M. Mérimée considère l'église de Saint-Gilles (1150-1220) comme le *nec plus ultra* du roman fleuri. Conçue sur un plan gigantesque, abandonnée avant son achèvement, mutilée à la fin du dernier siècle, elle conserve encore une crypte vaste et bien éclairée, un fameux escalier, la Vis de Saint-Gilles, qui a donné son nom à la forme la plus élégante de voûte en spirale, enfin un admirable portail, couvert de bas-reliefs, statues, frises, rinceaux où se jouent une flore et une faune également fabuleuses..« Il semble qu'on ait pris à tâche de ne pas laisser une seule partie lisse. Des débris de cette façade on pourrait décorer dix édifices somptueux. Devant tant de richesses prodiguées avec une profusion inouïe, le spectateur, ébloui d'abord, attiré de tous les côtés à la fois, et ne sachant où arrêter ses regards, a peine à reconnaître les formes générales. » C'est l'inconvénient de ce style fleuri, dont Saint-Gilles réunit tous les caractères principaux : « Largeur de la base ; apparence de solidité qui va jusqu'à la lourdeur, division excessive des parties ; profusion des détails, ayant pour but évident d'atténuer l'effet de la lourdeur. »

On peut citer encore, parmi les façades fleuries, celle de Saint-Trophime d'Arles ; mais déjà le gothique, né dans l'Ile-de-France, descend vers le Midi et vient se combiner avec le roman jusqu'à ce qu'il le détrône. Saint-Trophime porte des marques manifestes de cet accord ou de cette lutte. A mesure qu'on avance de la nef au chœur et à l'abside, le gothique prend le dessus et triomphe ; s'il respecte la tour carrée, il envahit le cloître et en décore la moitié ; mais sans pouvoir lui

enlever son allure romane très-prononcée, et contraint même à s'y plier.

Ce cloître est un des plus beaux qu'on puisse voir. Romanes ou gothiques, ses arcades sont soutenues par des colonnettes doublées, en marbre, minces, rondes ou octogones, alternant avec des piliers ornés d'assez grandes statues taillées dans le bloc même. Du côté des promenoirs, même dans les galeries gothiques, les chapiteaux sont à figures ; du côté de l'enclos intérieur, ils sont à feuillages. La partie romane est de beaucoup la mieux exécutée et la plus intéressante par les costumes que nous font connaître ses statues et ses bas-reliefs.

Le cloître de Moissac vaut celui d'Arles ; il est aussi roman d'un côté et gothique de l'autre. Peut-être a-t-il plus de poésie. Ses fines colonnettes aux chapiteaux historiés enveloppent de leur ceinture légère un jardin sauvage plein d'herbes et d'arbustes.

Quantité de belles églises du centre datent de l'époque où le gothique naissant se greffait sur le roman à son déclin. Cette période de transition n'a guère de plus beau spécimen que la cathédrale du Mans.

Sur une éminence fortifiée par des travaux romains, au pied de laquelle s'écoulent les eaux lentes de la Sarthe, à l'une des extrémités de la vieille ville, au milieu d'une place déserte et d'apparence antique, s'allonge un immense vaisseau roman que termine un chevet gothique exhaussé sur une crypte et enlacé par une double rangée d'arcs-boutants.

L'histoire de la cathédrale du Mans est assez obscure, mais il est probable que l'église romane, plusieurs fois incendiée, fut rhabillée ou restaurée en gothique au commencement du treizième siècle. Les anciens pleins cintres de la grande nef ont alors été transformés en

arcs brisés, pour répondre au système du nouveau chœur qui est tout entier du plus pur et du plus noble

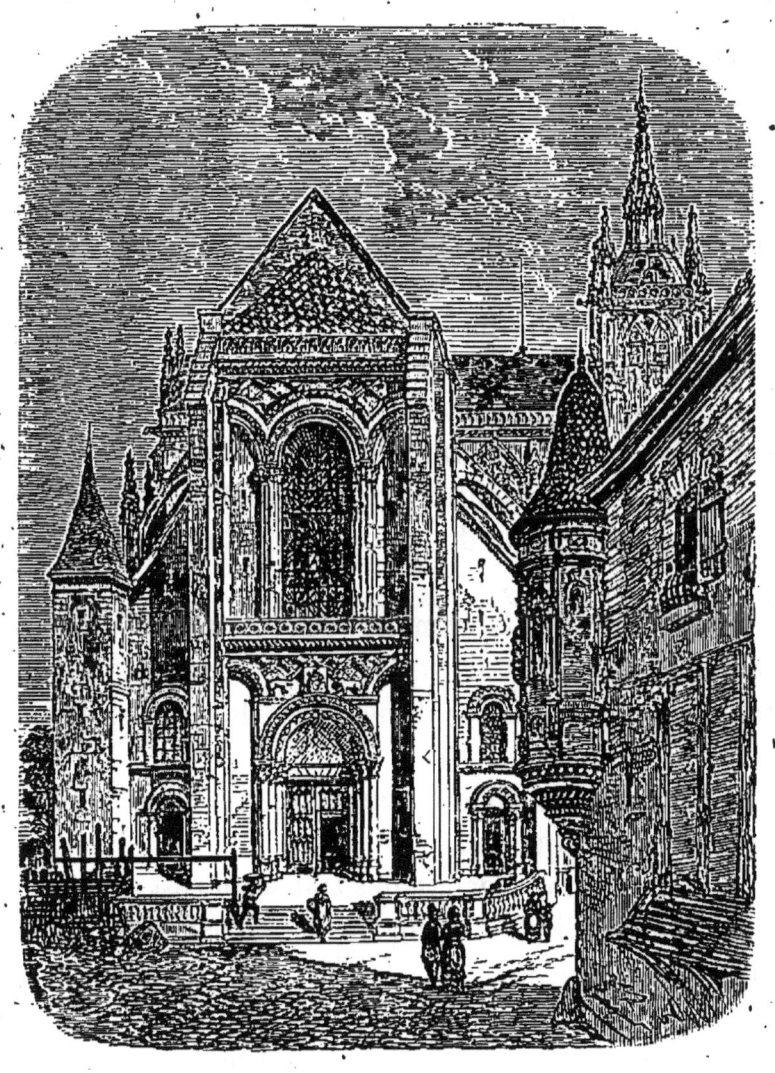

Portail occidental de la cathédrale du Mans.

style gothique. Au-dessus des grands arcs, portés par des piliers alternativement cylindriques et prismatiques, s'allonge une galerie étroite d'arcades à plein cintre.

« La voûte est ogivale [1]; renforcée de doubleaux saillants et de nervures croisées; » au contraire, celle des collatéraux est à plein cintre et d'arêtes.

« Onze chapelles disposées en demi-cercle entourent le chœur, dont elles sont séparées par un double rang de colonnes en faisceaux. Encore massifs, leurs fûts attestent le début de l'art gothique. Il faut noter l'artifice avec laquelle on a dissimulé l'épaisseur réelle des piliers du chœur. Leur plan représenterait à peu près deux ovales se confondant par leur sommet, et ayant leur grande axe commun. Deux colonnettes isolées et très-légères cachent le point de jonction. De l'intérieur du chœur, ou bien des bas côtés, l'œil n'aperçoit qu'une partie du pilier, qui lui paraît une colonne ronde d'une légèreté extraordinaire; les colonnettes ne permettant pas de voir la seconde colonne ou la prolongation du pilier. »

La description sommaire de cet admirable édifice, moins vanté peut-être qu'il le mériterait, sera complétée par les principales dimensions de ses membres et de son ensemble.

La nef mesure en longueur cinquante-huit mètres, en largeur vingt-quatre.

L'étendue transversale des transsepts est de cinquante-neuf mètres; leur dimension dans l'axe de l'église, de cinquante environ.

Le chœur et les collatéraux ont quarante-quatre mètres de long sur trente-deux de large.

[1] Il nous est arrivé déjà et il pourra nous arriver encore de conserver dans les citations les mots très-improprement employés, *ogive*, *ogival*, pour signifier arc brisé et gothique. Disons ici, une fois pour toutes, que l'ogive est, non point un arc, mais la nervure appliquée aux arêtes d'une voûte. C'est pourquoi l'on dit très-bien : une *croisée d'ogive*, et très-mal une *baie ogivale*, une *voûte ogivale*, pour un arc, une voûte, *à cintre brisé*.

La longueur de l'édifice dans œuvre, du portail à l'extrémité de la dernière chapelle, est de cent cinquante mètres. C'est douze de plus que n'en mesure la cathédrale d'Amiens, deux de plus que celle de Reims.

En Allemagne, en Belgique, en Angleterre, l'art roman, à peu de chose près, a suivi la même voie qu'en France; de la robuste simplicité primitive, il s'est acheminé, par le roman fleuri, vers le style de transition qui confine au gothique proprement dit.

La vallée du Rhin, où la civilisation carolingienne avait jeté son plus grand éclat, vit de bonne heure l'architecture romane atteindre sa perfection. La cathédrale de Trèves, en partie de construction romaine, s'est élevée sur les ruines d'un palais d'Hélène, mère de Constantin. Les cinq rangs de piliers qui soutiennent ses arcades appartiennent généralement au onzième siècle; à l'occident comme à l'orient, elle est terminée par deux chœurs et deux absides flanquées de deux tours. La partie orientale est du douzième siècle. Un cloître remarquable du treizième siècle accompagne ce vénérable édifice. Le *Dom* de Spire, élevé de 916 à 1097, est la plus grande église de l'Allemagne : sa longueur est de cent quarante-sept mètres : « Comme les cathédrales de Trèves, de Worms, de Bonn et de Mayence, il appartient à la famille des églises à deux absides, magnifiques fleurs de la première architecture du moyen âge, qui sont rares dans toute l'Europe, et qui semblent s'épanouir de préférence aux bords du Rhin. » Terminées à leurs deux extrémités par une partie demi-circulaire, ces églises n'ont point de façade et l'on y accède par les portails latéraux.

Les deux absides de Spire appuyaient deux coupoles flanquées chacune de deux clochers. La coupole occidentale et ses clochers périrent en 1689, et, nous avons

honte à le dire, sous les coups des Français commandés par Boufflers.

L'intérieur présente un aspect sévère. Douze piliers carrés séparent la haute et large nef des deux collatéraux. Au milieu de la nef, on aperçoit à terre quatre roses de pierre qui marquent la place où saint Bernard prêcha la croisade, en 1146, avec tant d'éloquence que l'empereur Conrad III se croisa immédiatement. Une dizaine de marches conduisent de la nef au chœur du roi (Kœnigschor), sous lequel se trouve le caveau impérial. Sur dix-huit empereurs qui ont régné de 1024 à 1808, neuf ont été enterrés là.

Sous la partie orientale s'étend une crypte soutenue par vingt piliers massifs et courts. On y voit d'anciens fonts baptismaux du neuvième ou dixième siècle et un vieux tombeau de Rodolphe de Hapsbourg avec sa statue couronnée.

A Tournai ce sont les transsepts, et non plus la nef, qui se terminent en absides, disposition imitée à Noyon (1150). La cathédrale de Tournai est un vaste et admirable édifice de cent vingt-quatre mètres de long sur soixante-neuf aux transsepts, vingt-sept à la nef, et sur trente-trois de haut au chœur. Son aspect général est roman. Rien de plus original que ses arcades en fer à cheval soutenues par des piliers trapus; le second étage de la nef forme galerie au-dessus des collatéraux, et porte un triforium surmonté lui-même de fenêtres à plein cintre. Une ceinture majestueuse de colonnes byzantines, élancées au rez-de-chaussée, courtes à l'étage supérieur, couronnées de cintres surhaussés, décorent les transsepts profonds. Les claires-voies à nervures saillantes convergent vers un grand arc brisé qui se relie aux lancettes d'un superbe chœur gothique plein du rayonnement de riches verrières modernes, qui égale en

hardiesse et en étendue celui de Cologne. L'église, en forme de croix grecque, est surmontée de cinq clochers symétriques.

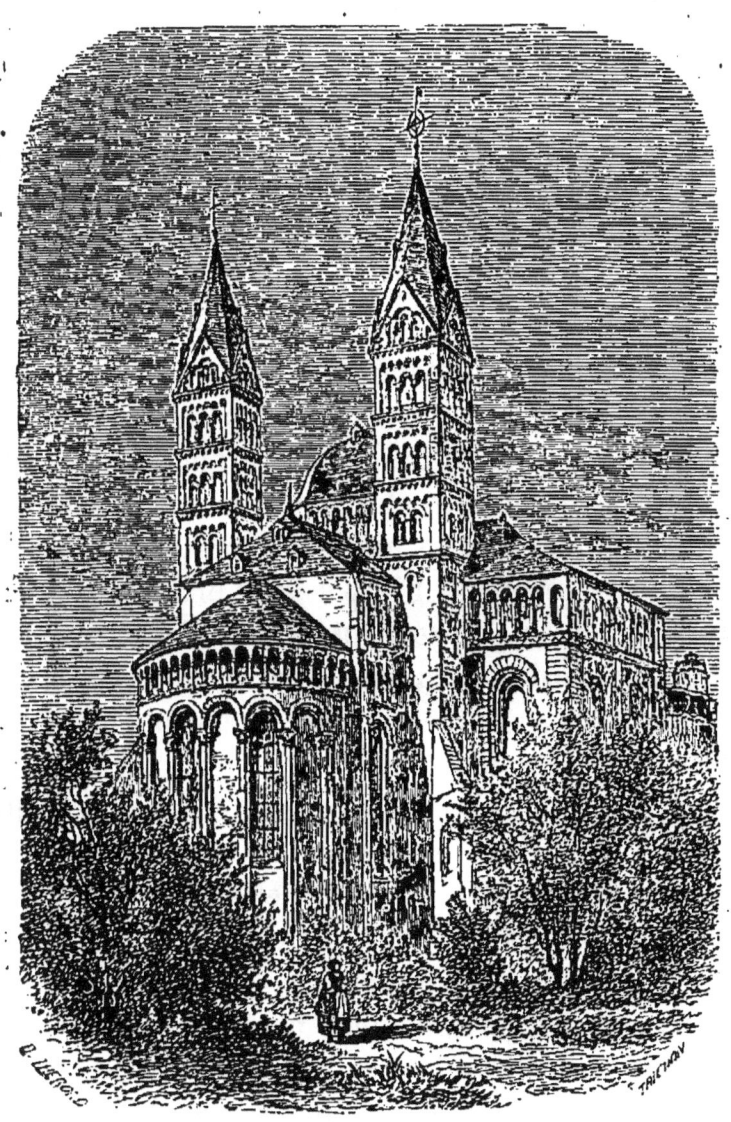

La cathédrale de Spire.

Les quatre tours qui s'appuient aux aisselles des transsepts sont antérieures au treizième siècle. La plus ancienne, au sud du chœur, est percée de plusieurs

étages de baies cintrées ; dans les autres le cintre alterne avec l'arc brisé. Le clocher central s'élève sur une lanterne carrée haute de quarante-huit mètres. La nef et les transsepts de ce bel édifice appartiennent au onzième siècle, les portails latéraux au douzième, le chœur au treizième ; les voûtes de la nef ne datent que de 1777.

Parmi les édifices romans de la Belgique, il faut citer encore le cloître de Tongres, si élégant avec ses colonnes tour à tour isolées et géminées. La période de transition revendique le chœur splendide de Saint-Martin d'Ypres, et, à Audenarde, Notre-Dame de Pamèle, et Sainte-Walburge (douzième, quatorzième siècles), surmontée d'une grande tour qui mesure près de cent mètres.

En Angleterre, le roman de France, introduit par Édouard le Confesseur et par Guillaume le Conquérant (1066), étouffa dès sa naissance, ou plutôt absorba un art anglais primitif. Si, par leur plan, les édifices de cette époque se rapprochent des églises normandes, la décoration garde un caractère particulier, national.

Les arcades entourées de zigzags, les lourdes colonnes massives taillées en fuseau, les chapiteaux cannelés ou plissés, les fenêtres étroites, tout cela appartient aux Saxons. Parmi les églises de ce temps, qui, élevées après la conquête, subsistent encore aujourd'hui, on remarque les cathédrales d'Exeter, de Norwich, de Pétersburg et de Durham, de Rochester et de Canterbury, les deux dernières seulement pour partie. Mais, en fait d'architecture, l'Angleterre ne saurait lutter, pour le nombre et la beauté des spécimens, avec la France, l'Allemagne et la Belgique.

XI.

L'ART GOTHIQUE EN FRANCE ET EN BELGIQUE

§ 1. — Caractères du style gothique. Cathédrales d'Amiens, de Chartres, de Bourges, de Reims, de Strasbourg.

Dès le douzième siècle, une des écoles romanes, celle du domaine royal, prend tout à coup un développement considérable et s'assimile les autres en y introduisant une innovation qui est le principe d'une architecture nouvelle. Un artifice, l'application d'arcs-boutants extérieurs, aux murs trop minces et trop élevés, permet aux constructeurs de porter les voûtes à des hauteurs surprenantes et de multiplier les fenêtres. Le gothique n'est autre que le roman surhaussé et rejetant les appuis de l'édifice au dehors. L'arc-boutant, sorte d'échafaudage durable, superfétation dont l'art le plus habile parvient à peine à déguiser l'imperfection, est le caractère le plus saillant du gothique. En seconde ligne vient l'emploi général de l'arc brisé qui, déjà connu des architectes romans, détrône et remplace partout le plein cintre ; il est, comme l'arc-boutant, corrélatif et nécessaire au surhaussement nouveau de la construction. Enfin tous les changements amenés par le style gothique ont pour principe générateur ce mystique amour qui

aspire au ciel et trouve son symbole dans l'élancement singulier des piliers et des voûtes.

On pensait, il n'y a pas encore longtemps, que le gothique tenait de l'Orient la forme de ses baies aiguës et la légèreté de ses ornements. Aujourd'hui, sans nier certaines ressemblances, on trouve en Occident et chez nous les origines et la filiation complète du gothique. C'est une architecture toute française, née entre Reims, Amiens et Paris. Dans le bassin de l'Oise, des églises du onzième siècle sont déjà gothiques ; un demi-siècle suffit au style français pour faire disparaître toutes les écoles romanes ; au treizième siècle, il pénètre en Allemagne et en Italie.

La cathédrale de Laon semble être la plus ancienne des églises gothiques (1114-1154); puis viennent Noyon, l'ancienne église de Saint-Denis (1130-1134), et la partie antérieure de Notre-Dame de Paris (1163), précédant de peu Bayeux, Sens et Langres. On connaît trop la cathédrale de Paris pour que nous insistions sur les beautés saines et solides de sa façade, les fortes saillies de ses lignes horizontales, la netteté sobre et majestueuse de ses galeries, et ces contre-forts qui portent les tours et semblent les appyuer au sol même. Ces puissantes qualités de la première époque gothique, nous ne les retrouvons plus dans des façades plus vantées : aussi avons-nous tenu à les signaler.

La cathédrale d'Amiens, l'un des types de la période suivante (1220), commencée sous la direction de l'illustre architecte Robert de Luzarches, est déjà bien plus haute, bien plus oublieuse des lignes horizontales que Notre-Dame de Paris. La façade et la flèche de charpente, élevées de cinquante et de cent trente-cinq mètres, auraient sans doute dépassé ces dimensions considérables, si le plan n'avait été modifié après la mort

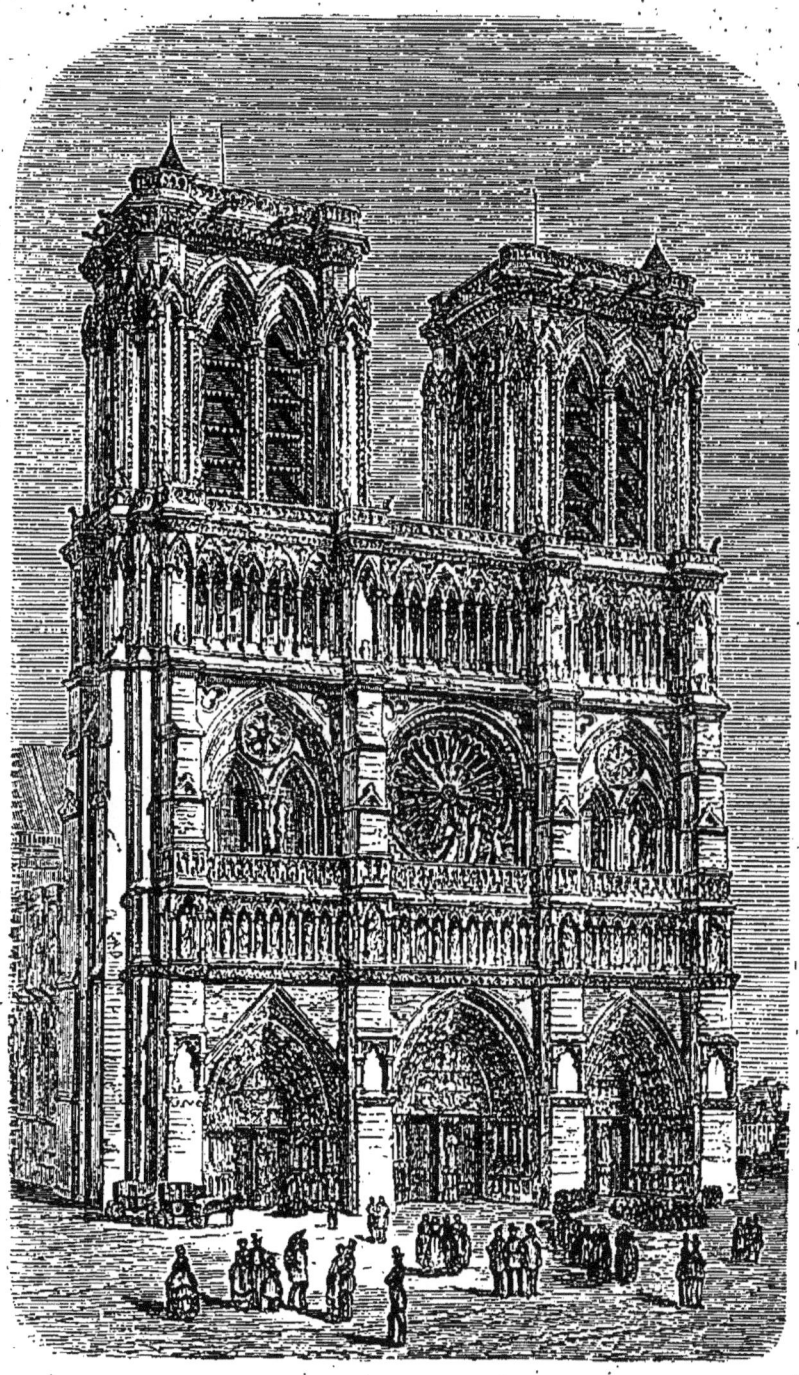

Portail de Notre-Dame de Paris.

du premier architecte. Les maîtresses voûtes atteignent quarante-trois mètres et couvrent un vide de quinze : effort d'autant plus prodigieux que les murs extérieurs n'existent pour ainsi dire pas et sont remplacés par une série de contre-forts entre lesquels sont établies des chapelles. Quelques points de comparaison feront mesurer quels progrès en légèreté le gothique a réalisés. Prenez, dit M. Léonce Reynaud, les colonnes de la grande nef d'Amiens ; leur élévation égale soixante-six fois leur diamètre. Les supports des Thermes de Caracalla et du temple de la Paix n'ont que dix diamètres ; à Saint-Étienne de Caen, la plus élancée des églises romanes, les piliers n'en ont encore que trente-trois. La hauteur de la nef d'Amiens est de trois fois sa largeur.

Le vaisseau entier est considéré, non-seulement comme la plus belle partie de l'église, mais comme un chef-d'œuvre sans pair ; il comprend trois nefs avec chapelles latérales, soutenues par d'élégants piliers circulaires garnis de colonnes engagées. Deux rangs de supports pareils divisent les transsepts en trois nefs encore. C'est un coup d'œil magique, un ensemble merveilleux, où se fondent dans un accord absolu la légèreté et la puissance.

L'édifice est l'un des plus grands qui existent dans le monde. Il couvre une superficie de huit mille mètres.

Si admirable que soit la cathédrale d'Amiens par l'unité de sa conception, elle n'égale point en originalité séduisante l'église de Chartres. Six siècles, depuis le douzième, se sont tour à tour légué la tâche d'élever et d'orner ce riche monument.

Par un rare bonheur, l'édifice a évité les disparates choquantes et retenu toutes les grâces de la variété.

La façade, étroite et haute, est surmontée de deux flèches inégales, l'une d'une sobriété majestueuse, l'au-

tre d'une richesse étonnante et d'une hauteur considérable. Celle-ci est du seizième siècle; toute fleuronnée qu'elle est, elle plaît moins que la première, dont l'aiguille nue s'élance d'un seul jet vers le ciel.

Les deux porches latéraux sont aussi ornés que le grand portail est simple. Le plus beau est celui du nord, au bout du transsept gauche. Élevé sur un perron de sept marches, il présente trois grandes arcades surmontées de pignons, correspondant aux trois entrées du fond (le transsept est partagé, sur sa longueur, en trois allées par deux rangs de piliers), et soutenues sur des massifs, des pieds-droits et des colonnes, garnis, ainsi que les voussures, d'une quantité considérable de statues, de groupes, de bas-reliefs, etc. Les voûtes aussi sont richement surchargées de plusieurs rangs d'ornements qui se rattachent aux voussures des trois portes. Les côtés sont l'un et l'autre également ouverts par deux belles arcades. Au-dessus du porche s'élève en retraite la partie supérieure du portail, flanquée de deux petites tourelles octogones, ainsi que de deux grosses tours carrées à plate-forme, terminée par un pignon triangulaire orné d'une figure de Vierge, et dont la base est appuyée sur une jolie galerie.

Il n'y a point en France d'église aussi riche en sculptures. Rien qu'à l'extérieur, on compte dix-huit cent quatorze figures; nous ne parlons pas des arabesques, gargouilles, corbeaux, mascarons, consoles. Ce peuple de pierre raconte, comme un poëme immense, l'histoire de ce monde-ci et de l'autre. Ajoutez aux statues les milliers de personnages qui brillent sur les vitraux et la belle série de groupes sculptés qui orne le pourtour du chœur, et vous comprendrez pourquoi la cathédrale de Chartres parle plus à l'esprit que ses rivales, pourquoi elle semble animée d'une vie mystérieuse.

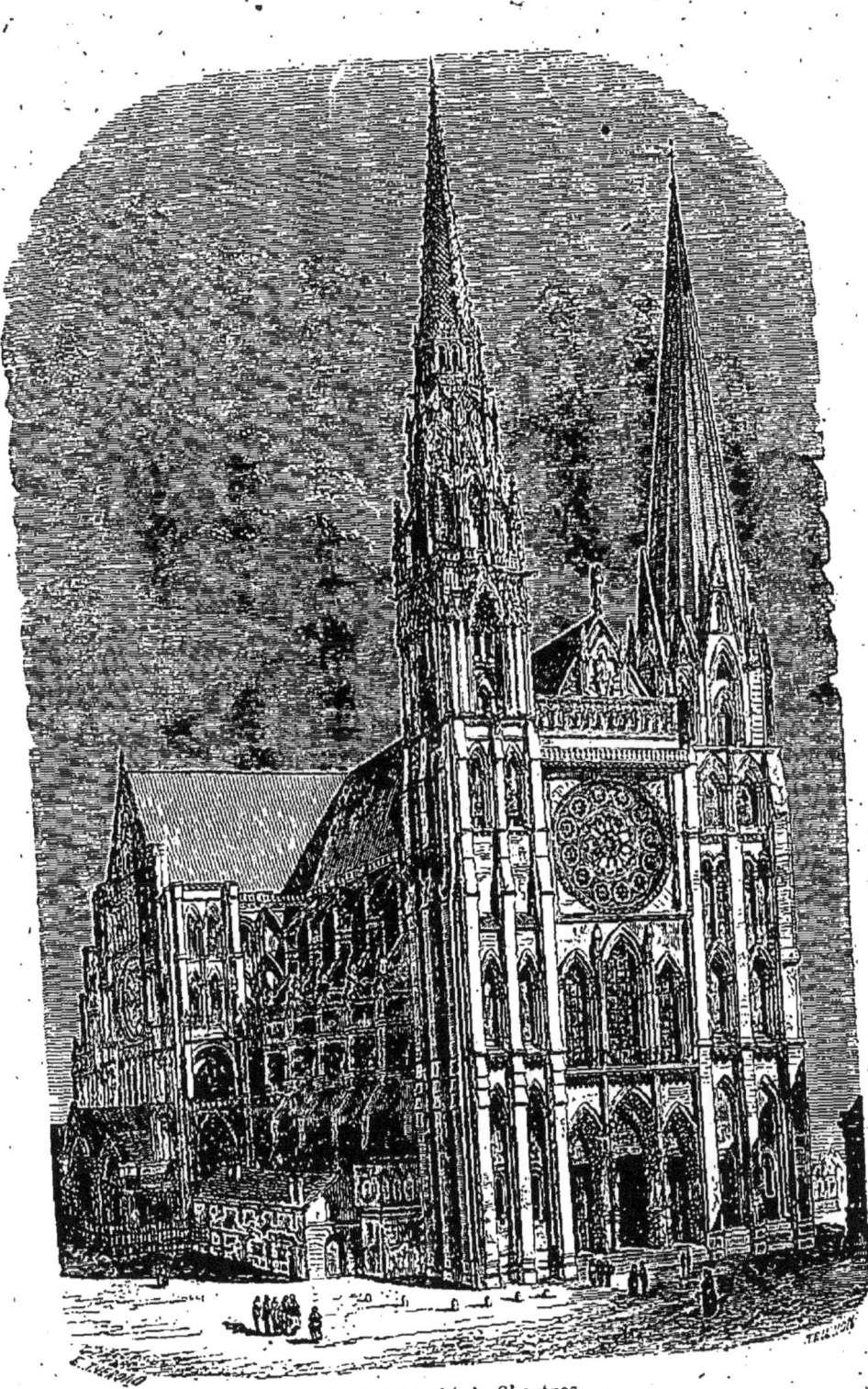

Cathédrale de Chartres.

La partie la plus ancienne de l'église est la crypte, où l'on montre quelques colonnes de style antique. La façade appartient aux derniers temps du douzième siècle. Le chœur était sans doute achevé en 1260, époque de l'inauguration.

En juin 1836, un incendie dévora la couverture en plomb, la forêt de châtaigniers qui la supportait, la charpente des deux clochers et les cloches ; on put craindre un moment la destruction des vitraux. Mais tout ce qui fait la beauté visible de l'édifice fut épargné ; et grâce à plusieurs crédits inscrits au budget, ce désastre, qui menaçait d'être irréparable, n'a point laissé de traces.

Voici les dimensions principales de la cathédrale de Chartres : longueur totale, cent vingt-huit mètres, longueur du transsept, soixante-trois ; hauteur des voûtes, trente-quatre, largeur totale, trente-quatre ; de la façade, trente-sept ; hauteur du clocher vieux, cent douze, de la flèche ornée, cent vingt-deux.

Situé, comme Notre-Dame de Chartres, sur le point culminant de la ville, Saint-Étienne de Bourges domine au loin les vastes plaines du Berry. Son immense frontispice, large de cinquante mètres, est percé de cinq portails aux nombreuses voussures enrichies d'une multitude de figures excellentes. Les deux tours qui le couronnent, œuvres postérieures au corps de l'édifice, sont de hauteur inégale et de beauté médiocre ; dans celle du nord, le seizième siècle a prodigué les ornements, les moulures, les clochetons et les pinacles ; mais l'œil, perdu dans cette décoration confuse, ne saisit nulle part les lignes solides qui seyent à des constructions si importantes. Toutefois la renommée de Saint-Étienne de Bourges est pleinement justifiée par ses cinq portails, ses cinq nefs majestueuses que portent soixante piliers

entourés de grêles colonnes, ses vitraux anciens d'une belle conservation, ses portes latérales où s'épanouit la

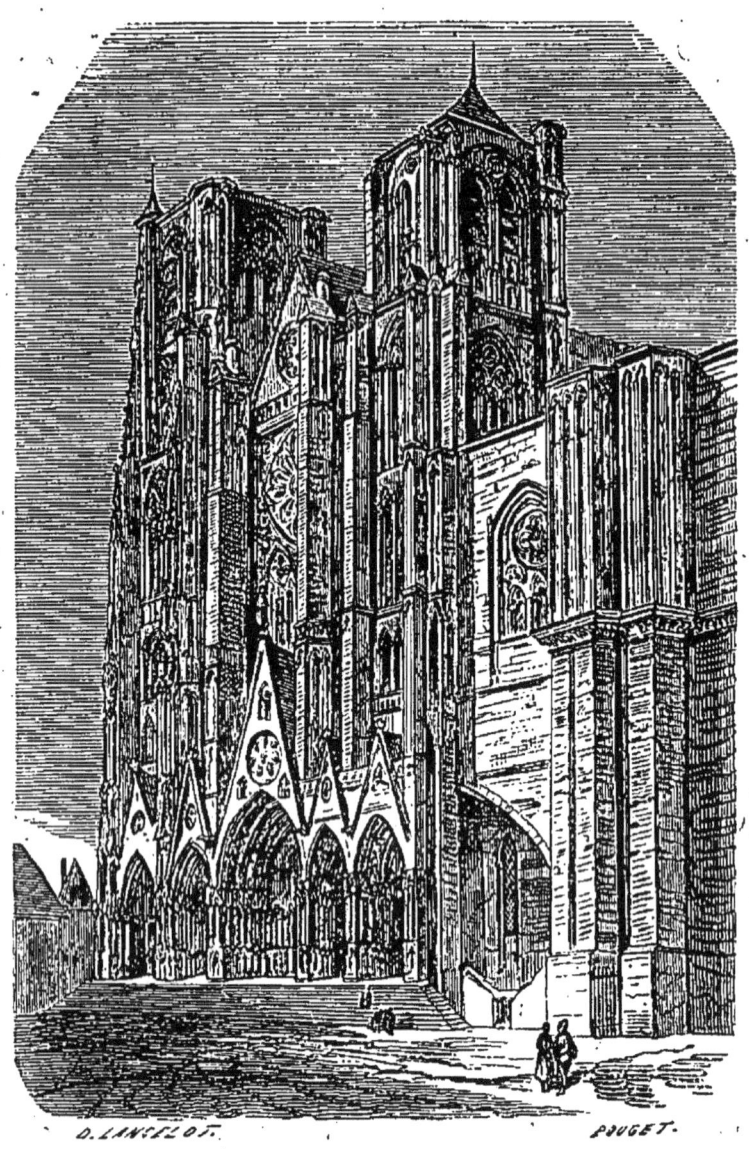

Cathédrale de Bourges.

riche fantaisie du roman fleuri, enfin par les faisceaux de colonnes trapues qui soutiennent sa crypte demi-circulaire.

De toutes ses parties, les porches latéraux exceptés, il n'en est aucune qui ne se rattache au style gothique : on le trouve primitif dans la crypte et le chœur, qu'on peut attribuer à la fin du douzième siècle, un peu plus orné dans la nef, fleuri dans le portail, enfin sur son déclin dans la tour du nord.

Il ne nous reste rien des divers édifices élevés au cinquième et au neuvième siècles sur l'emplacement de la cathédrale de Reims. Au témoignage de Flodoard, historien de l'église de Reims, le monument carolingien était un des plus somptueux de la France. Complétement détruit par un incendie, en 1210, il fut, sur les dessins du fameux architecte Robert de Coucy, et dans le court espace de trente ans, remplacé par un immense vaisseau, long de cent quarante-huit mètres, large de trente et un, haut de trente-sept, l'un des plus remarquables, sans contredit, que nous possédions, par l'unité d'aspect et l'harmonie des proportions.

Le plan est celui de la croix latine. Le transsept, très-rapproché du chevet, a forcé le chœur à déborder sur trois travées de la nef. Sept chapelles entourent le chevet, mais les bas côtés de la grande nef en sont complétement privés. L'architecte s'est retiré volontairement ce moyen d'élargir la perspective et d'orner, de varier l'uniformité des murailles ; toujours tourné vers la longueur, il supprime tout ce qui peut arrêter le regard sur les côtés ; il veut que le spectateur parcoure d'un seul coup d'œil les rangées de colonnes, la voûte et l'abside, qui semble fuir dans la profondeur. Un grand nombre de fenêtres et quatre roses, « qui pour la plupart ont conservé leurs verrières du treizième siècle, » jettent sur la longue avenue centrale toutes les nuances du prisme, heureusement fondues dans un jour pourpré comme le soleil couchant.

Quatre colonnes assemblées autour d'un fort noyau cylindrique portent sur leurs chapiteaux ornés de volutes recourbées un faisceau de colonnettes destinées à

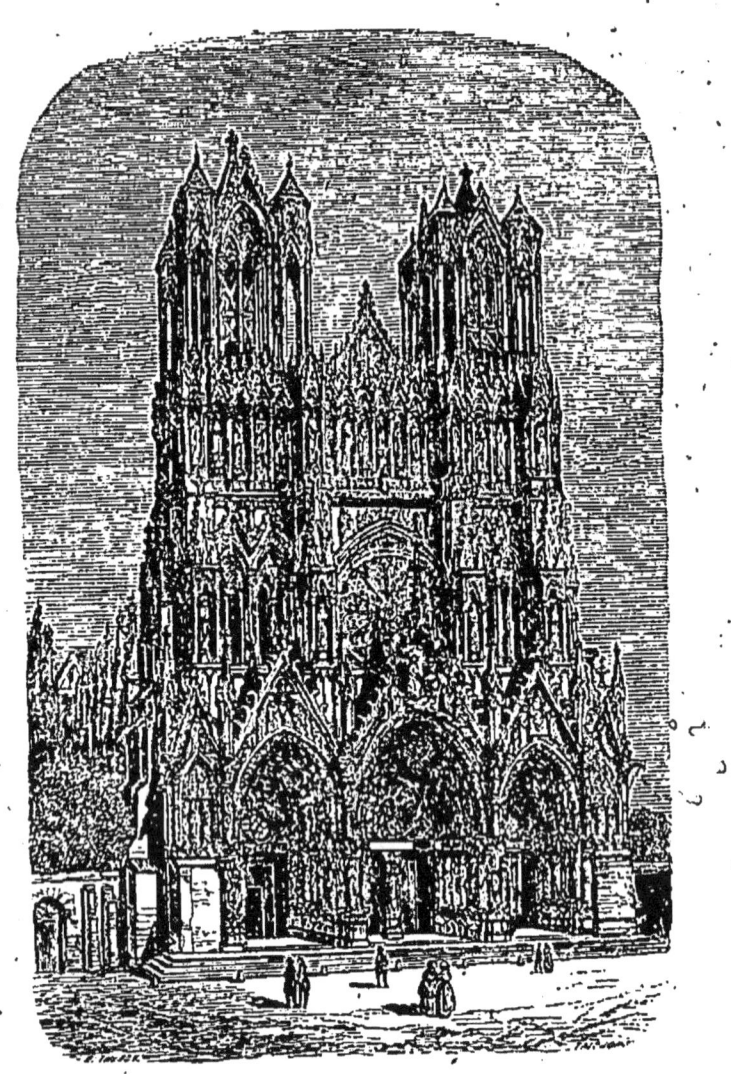

La cathédrale de Reims.

soutenir les nervures de la voûte. Ces groupes élégants coupent verticalement l'édifice de lignes simples et nobles. Au-dessus de la maîtresse arcade de chaque travée, court une galerie d'un goût simple et sévère, com-

posée d'une suite de petites colonnes coiffées de feuillages qui portent des cintres brisés très-élancés.

Comme l'église qu'elle précède, la façade est beaucoup plus haute que large ; ses divisions horizontales disparaissent sous les ornements admirables qui la surchargent. Les tours, très-élégantes, s'élèvent à plus de quatre-vingt-trois mètres au-dessus du sol ; elles devaient porter des flèches. Les trois portails, surmontés de pignons aigus, sont hauts et profonds. De grandes cariatides portent les chapiteaux et les impostes des voussures sculptées. Au-dessus du grand portail, entre des édicules et des baies géminées, s'épanouit, sous une riche arcade, une rose magnifique, malheureusement obstruée dans sa moitié inférieure par la pointe fleuronnée du porche. Enfin des statues de rois s'abritent sous les pinacles d'une longue galerie que dépasse le comble de la grande nef. Toute cette superposition d'angles aigus, qui prélude déjà aux exagérations du style vertical, donne à la façade de Reims une légèreté aérienne, une élégance mystique, une sorte de beauté extrême et qu'on ne dépassera pas sans danger.

La cathédrale de Strasbourg n'atteint pas à cette unité d'impression. Mais elle partage avec celles de Chartres, de Paris, de Bourges, ces charmes divers, privilèges des édifices lentement achevés et où demeurent empreintes les physionomies de plusieurs âges. L'austère nudité de la crypte, le cercle massif de colonnes basses qui entourent le chœur roman, contrastent avec les piliers ingénieusement coupés de la nef, avec une chaire du quinzième siècle et un baptistère qui est une pièce d'orfévrerie en pierre. La partie qui avoisine la façade dépasse de beaucoup en hauteur le reste de l'église et forme un superbe vestibule où la grande rose occidentale jette tous les feux de ses riches couleurs.

La première pierre du portail fut posée en 1277, et cette construction fut entreprise et dirigée par le célèbre architecte Erwin, né à Steinbach, petite ville du duché de Bade; son fils Jean, sa fille Sabine, qui sculpta plusieurs statues au portail méridional, ne doivent pas être oubliés. Leurs noms, ainsi que celui de Jean Hültz, qui termina la flèche, en 1439, sont du petit nombre de ceux que le temps a respectés.

La façade est en complète disproportion avec l'église. Prise en elle-même, c'est une œuvre de génie. Aussi haute que les tours Notre-Dame, elle présente trois divisions en hauteur et trois en largeur. Au-dessus des trois portes, aux voussures profondes, s'arrondit la rose, inscrite dans un vaste cercle fleuronné, comme dans une niche énorme. Le troisième étage est éclairé par deux belles fenêtres et décoré d'arcatures élancées. Les statues équestres de Clovis, Dagobert, Rodolphe de Habsbourg et Louis XIV, des scènes connues sous le nom de Sabbat, une foule de personnage aux attitudes variées, couvrent les contre-forts, les frises, les archivoltes. Les moulures, disposées sur des plans différents, figurent devant la muraille un écran découpé à jour; et bien qu'il en résulte, à distance, un peu de confusion dans les lignes, on demeure ébloui de ce prodigieux artifice.

C'est de la plate-forme qui termine le dernier étage de la façade, que s'élance, à gauche et sans pendant, la fameuse tour qui porte la flèche, tour unique, merveille de légèreté et d'audace, percée à jour dans toute sa hauteur, portée uniquement sur la maçonnerie de ses angles et flanquée de quatre tourelles percées également à jour, où serpentent les escaliers en spirale.

La flèche, pyramide octogone, qui semble de dentelle, est accompagnée encore de huit escaliers dans leurs

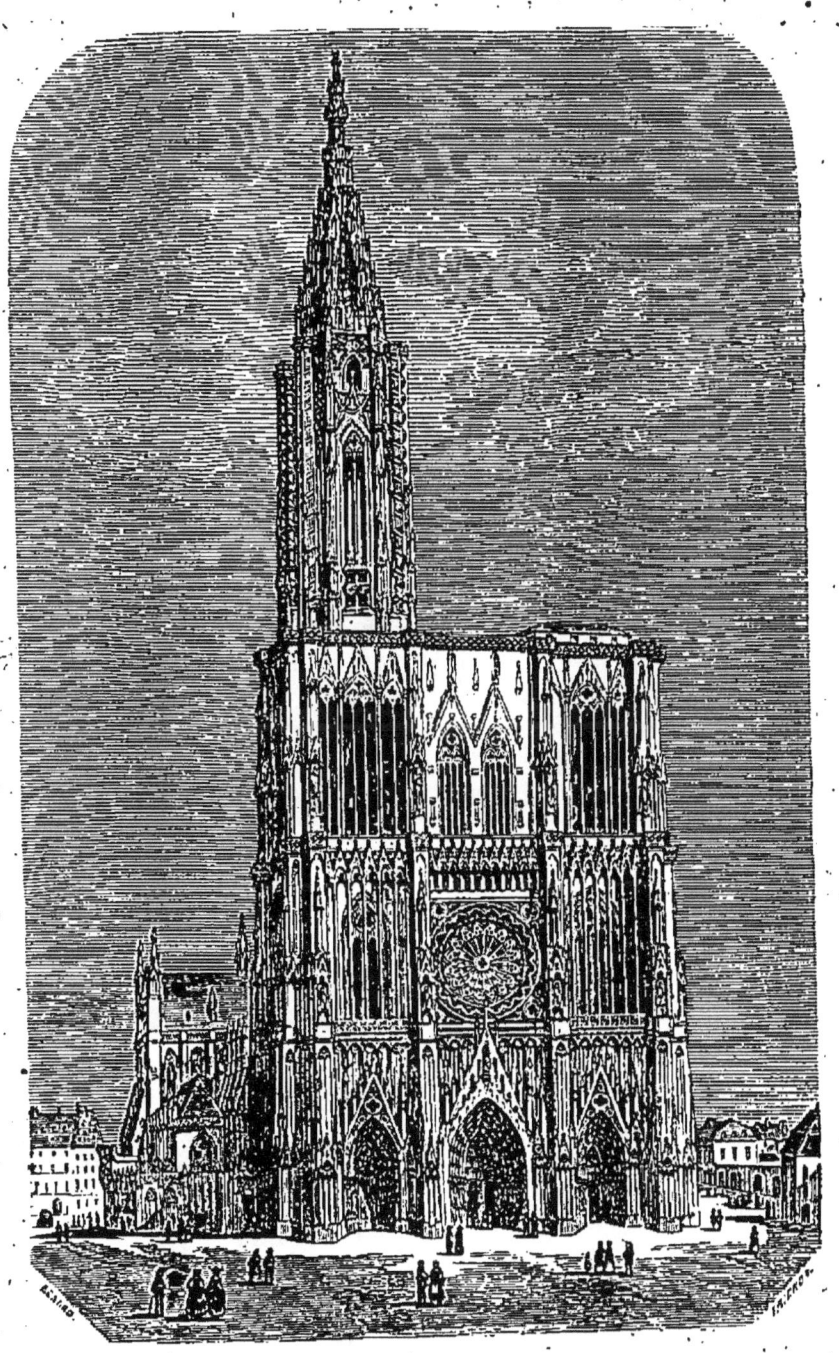
Cathédrale de Strasbourg.

tourelles à jour; une lanterne surmontée d'une couronne et d'un fleuron porte la croix. C'est dans ces hauteurs vertigineuses que Gœthe, alors fol étudiant, restait parfois un quart d'heure, sous la couronne même, sur une petite plate-forme d'un mètre carré, sans garde-fou.

L'achèvement de cette tour porta dans les pays les plus éloignés la réputation des maçons de Strasbourg; on dit que le duc de Milan demanda en 1481, aux magistrats de la ville, un homme capable de diriger la construction d'une coupole à Milan. Vienne, Cologne, Fribourg entre autres, firent construire des tours par des ouvriers de Strasbourg. Mais aucune ne dépassa son modèle en hauteur et en hardiesse; la flèche de Strasbourg est restée le plus élevé de tous les édifices connus, à l'exception de la grande pyramide d'Égypte, qui a trois mètres de plus. Elle atteint cent quarante-deux mètres. Derrière elle marchent, à dix ou vingt mètres de distance, les clochers d'Amiens, de Fribourg, de Vienne, d'Anvers, de Chartres.

C'est de France que l'Angleterre et l'Allemagne reçurent le gothique. Il est maintenant avéré que la cathédrale de Cologne est une imitation d'Amiens et de Beauvais. Elle n'en est pas moins admirable par l'élévation de son chœur. Commencée en 1268, interrompue en 1437, elle vient à peine d'être achevée. Beauvais n'a pas eu la même fortune, et il est probable que son abside et ses transsepts resteront à jamais sans nef; où trouver de l'argent pour une dépense si énorme? Et puis faudrait-il perdre cette curieuse église de la Basse-œuvre, reste du dixième siècle, qui se trouve comprise dans le plan de la croix latine? Tel qu'il est, le fameux chœur de Beauvais, avec ses voûtes hautes de quarante-sept mètres (1225-1272-1737); ses faisceaux de grêles

colonnettes appuyées sur un noyau cylindrique, avec ses deux transsepts flamboyants qui l'accompagnent et que la renaissance, combinée avec le dernier gothique, a décorés de superbes façades, ce chœur géant se suffit à lui-même. On peut regretter cependant que des effets si grandioses aient été chèrement achetés par des tâtonnements, des expédients abusifs, trop familiers au

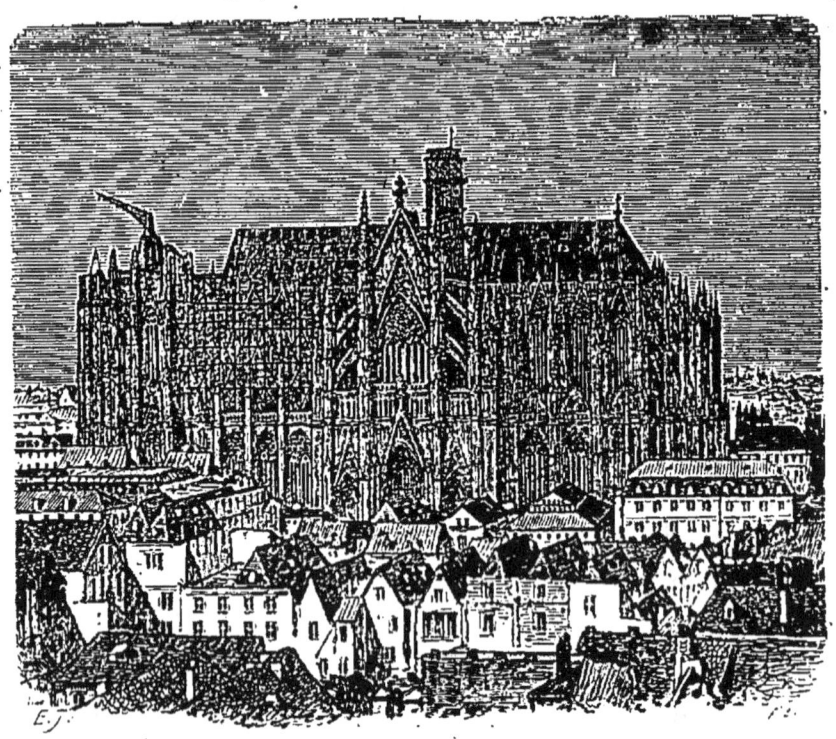

Cathédrale de Cologne.

gothique. La légèreté surprenante des voûtes, l'immensité des verrières, la suppression des parois pleines, ont nécessité à l'intérieur une forêt d'informes contre-forts, reliés par de grosses traverses en fer et qui semblent toujours menacer ruine. Ces hardiesses ne suffirent point aux architectes du seizième siècle. Jean Vast osa percer la voûte et y élever, jusqu'à cent cinquante mètres au-

dessus du sol, une flèche évidée de la base au faîte. Du pavé de l'église, l'œil atteignait la voûte du dernier clocheton. Mais les piliers du carré du transsept ne purent supporter cette charge, et l'aiguille aérienne s'écroula cinq ans après son achèvement, en 1573.

Il s'en faut que nous ayons cité toutes les églises admirables que nous a léguées le style gothique dans sa naissance et dans sa féconde jeunesse. Notre-Dame de Paris, un édifice complet, les cathédrales de Laon, de Bayeux, de Soissons, la Sainte-Chapelle de Paris, l'étonnante coupole et les flèches de Coutances, l'église de Saint-Botolph, les cathédrales d'York, de Fribourg, Saint-Bavon à Gand, présenteraient également des modèles de constructions religieuses. Mais en nous arrêtant à quelques types consacrés après lesquels toute description, nécessairement bornée, deviendrait monotone, nous avons du moins cherché à caractériser la structure et la décoration adoptées, non sans diversité, par les grands architectes inconnus du treizième siècle, les Eudes de Montreuil, les Jean de Chelles, les Robert de Coucy et de Luzarches. Il nous reste à parcourir les ouvrages des deux siècles suivants, où l'exagération de la légèreté arriva promptement à détruire la grandeur et la noblesse.

§ 2. — STYLES RAYONNANT ET FLAMBOYANT; GOTHIQUE DE LA RENAISSANCE.

Saint-Ouen de Rouen. Saint-Étienne de Metz. Saint-Eustache et Saint-Étienne-du-Mont de Paris. Sainte-Gudule de Bruxelles. Saint-Rombaut de Malines. Notre-Dame d'Anvers.

De 1250 à 1380, règne un goût charmant, éclatant, que l'on nomme rayonnant ou fleuri. Plus de murs,

partout des claires-voies soutenues par de minces arcatures, par des compartiments de rosaces et de trèfles inscrits dans les larges cintres brisés; pour chapiteaux, des cordons de feuillages imités directement de la nature; pour colonnes, de hauts piliers garnis de moulures rondes ou en biseau. Cependant, rien de maladif encore dans cette élégance; svelte et délicat sans être grêle, le style fleuri ne dépare point les églises du treizième siècle qu'il termine et qu'il décore. Nous le trouvons partout dans les nefs latérales, les absides et les baies extérieures; car il est rare que les trois époques du gothique ne soient pas représentées à la fois dans un édifice religieux de quelque importance, la première par la masse et la nef, la seconde par les voûtes et les ornements, la dernière par les stalles, les jubés et les clochers.

On peut citer, parmi les plus belles productions du style rayonnant, les collatéraux du chœur de Notre-Dame de Paris, la façade de Bayeux, la cathédrale de Metz et Saint-Ouen de Rouen.

Bien que la nef de Saint-Ouen n'ait été achevée qu'au seizième siècle, et que le portail, élevé de nos jours, ne réalise pas dans toute sa beauté le plan de l'architecte gothique, ce monument fameux présente, sans disparates sensibles, tous les caractères du quatorzième siècle. Toute la partie orientale, le chœur et les transsepts, fut achevée en vingt et un ans, de 1318 à 1339. On y admire une grande pureté de lignes, une élévation dont l'effet est encore accru par la légèreté des supports; la grande nef, d'une longueur considérable, d'une véritable simplicité, fait reculer indéfiniment la perspective du chœur. Il y a des voûtes plus hautes, mais aucune qui le paraisse davantage. Cette illusion est obtenue par l'emploi de colonnettes qui, sans s'arrêter

aux imposles des arcades et aux chapiteaux de la galerie dont l'église entière est entourée, montent jusqu'à la naissance des nervures de la voûte.

Pour jouir des beautés extérieures de Saint-Ouen, il faut suivre sur le flanc droit ses murailles largement percées de fenêtres et terminées par la forêt symétrique des arcs-boutants où s'appuie la maîtresse voûte ; s'arrêter en contemplation devant le portail du transsept, comparable aux entrées latérales de Notre-Dame de Paris ; puis du fond d'un petit jardin qui entoure le chevet, jouir de l'harmonieux aspect des onze chapelles à toits pyramidaux, appliquées contre la majestueuse abside, et qui servent de piédestal à la grande tour centrale. Cette tour, octogone sur une base carrée, accompagnées de quatre charmantes tourelles détachées, se termine par une couronne travaillée à jour. Elle a quatre-vingt-deux mètres de haut ; mais les mesures ici perdent leur valeur, tout est dans l'excellence des proportions, qui fait de la tour de Saint-Ouen quelque chose d'idéal et d'absolument beau. Il faut y monter par des escaliers étroits, à travers des passages obscurs, et regarder du faîte, ébloui par la lumière subitement reconquise, les nobles lignes du comble, légèrement infléchies, par une fantaisie mystique, pour figurer la tête de Jésus mourant, inclinée sur la croix.

Si les renommées justement consacrées des édifices que nous venons de décrire tiennent dans l'ombre les mérites nombreux de Saint-Étienne de Metz, c'est qu'ils ne sont pas mis en relief par l'unité de la composition. La façade Louis XV, les chapelles et le chœur flamboyants, la nef fleurie, sont des morceaux assez péniblement rattachés l'un à l'autre, mais dont plusieurs sont dignes du premier rang. La nef égale en hauteur celle d'Amiens, et ses verrières présentent une disposition

originale et un aspect féerique. Trois rangs de fenêtres occupent toute la hauteur ; le premier dans les collatéraux étroits et relativement bas, les deux autres dans la nef, séparés seulement par une espèce de frise. Les baies supérieures sont les plus larges ; les intermédiaires se groupent quatre par quatre dans chaque travée. Il faut louer les larges claires-voies qui éclairent le transsept et la grande rose du portail, étalée comme une fleur aux pétales éblouissants. Le chœur, exhaussé de plusieurs marches, appartient déjà au style de la décadence gothique. Plus largement éclairé, s'il est possible, que la nef elle-même, il n'est entouré que de baies aiguës, divisées en compartiments bizarres, sans impostes et sans chapiteaux.

Après le Gothique rayonnant, vient le flamboyant, qui, toujours sous prétexte de légèreté et de grâce, dénature les ornements, les formes et jusqu'aux proportions des membres de l'architecture. Il efface les lignes horizontales qui donnaient deux étages aux verrières de la grande nef, remplit les baies de compartiments irréguliers, cœurs, soufflets et flammes, abat les angles des piliers ou aiguise en biseau les moulures, ne laisse aux supports, même les plus massifs, qu'une forme ondulée, fuyante, insaisissable, où l'ombre ne peut se fixer, change les lancettes en accolades ou en anses de panier plus ou moins surbaissées et les fleurons des pinacles en volutes capricieuses. Il réserve toutes ses richesses pour les décorations accessoires ou extérieures, les stalles, les chaires, les clefs pendantes, les frises courantes, les pinacles des contre-forts, les jubés et les clochers. La visible décadence de l'ensemble correspond à de grands progrès dans les détails.

Parmi les églises, assez peu nombreuses, qui ont été bâties complétement en France dans le style flamboyant,

on cite Saint-Wulfrand d'Abbeville, Notre-Dame de Cléry-sur-Loire, Saint-Ricquier de Corbie, les cathédrales de Nantes et d'Orléans. La façade convexe de Saint-Maclou, à Rouen, en est peut-être le plus bel échantillon.

C'est surtout à cette dernière époque qu'appartiennent les belles églises de la Belgique ; celles même qui ont été commencées au treizième siècle n'ont été terminées qu'au dix-septième, et n'ont pris figure que dans l'âge intermédiaire. Leur physionomie générale est rayonnante et fleurie. Telle est Sainte-Gudule de Bruxelles (1220-1649) avec sa nef rayonnante à droite, flamboyante à gauche. Son étroite façade accompagnée de deux hautes tours carrées (68 m.) et couronnée par une immense fenêtre centrale, est un ouvrage du quinzième siècle. Le chœur, plus ancien, est fort beau, et l'aspect intérieur a de la noblesse. Mais ce qu'on admire surtout, ce sont les accessoires, chaire, tombeaux et verrières ; il y a de nombreux et riches vitraux du quinzième siècle ; ceux qui représentent la légende des hosties poignardées par des juifs sont du seizième ; d'autres enfin, les plus somptueux, ne datent que du suivant ; mais ce ne sont plus à proprement parler des vitraux ; ce sont de riches tableaux sur verre dans le style de Rubens. Saint-Rombaut de Malines, vaisseau imposant déshonoré par un affreux badigeon, intercale une nef et des transsepts du quatorzième siècle entre un porche et un chœur du quinzième, mais à fenêtres encore rayonnantes. Sa tour carrée, massive, qui s'élève derrière le porche à une hauteur de quatre-vingt-dix-huit mètres, domine un horizon de cinq à six lieues. On peut citer encore le merveilleux jubé flamboyant et le tabernacle monumental de Saint-Pierre à Louvain (quinzième siècle) et les arcades élancées, sans

chapiteaux, sans colonnettes, de Saint-Waudru à Mons, où le calcaire bleu foncé a pris des teintes si mystérieuses. Notre-Dame d'Anvers se distingue tout d'abord par ses sept nefs que séparent six rangées de colonnes. Ce grand édifice (117 m. sur 25; 65 aux transsepts) a été incendié en 1538 et 1560, dévasté et mis en vente durant la Révolution; il a été habilement restauré de 1802 à 1825. Sa magnifique tour de gauche (123 m.) porte sur un couronnement flamboyant très-tourmenté une fameuse flèche à jour, qui résiste au branle d'une cloche de 16,000 livres pesant, mise en mouvement par seize sonneurs (1432-1478). L'église possède un vaste chœur (1380-1411) rayonnant, une coupole au carré du transsept, de belles stalles modernes; mais elle n'a point de plus riches trésors que les trois chefs-d'œuvre de Rubens, l'*Assomption*, la *Descente de croix* et l'*Élévation de la croix*.

La carrière du gothique n'est point terminée; en France et en Belgique, la Renaissance la prolonge d'un siècle encore et semble donner à cet art mourant une nouvelle vie. Sans doute la Renaissance est un retour vers l'antiquité; mais c'est aussi un retour vers la vie purement civile. Si elle change le plan des palais et des maisons, elle conserve celui des églises : elle marie ses pilastres, ses colonnes, ses frontons grecs aux voûtes ogivales, aux arcs-boutants et aux clefs pendantes. Il ne faut pas dédaigner cette époque de transition. Saint-Étienne du Mont, à Paris, l'église de Brou, ne sont-ils pas d'un gothique plein de fantaisie et de grâce? Trouve-t-on beaucoup de vaisseaux comparables à Saint-Eustache, élevé dans le courant du seizième siècle?

L'abside de Saint-Eustache garde encore l'arc brisé. Les colonnettes corinthiennes s'associent aux piliers prismatiques, sans bases, sans chapiteaux. Des multi-

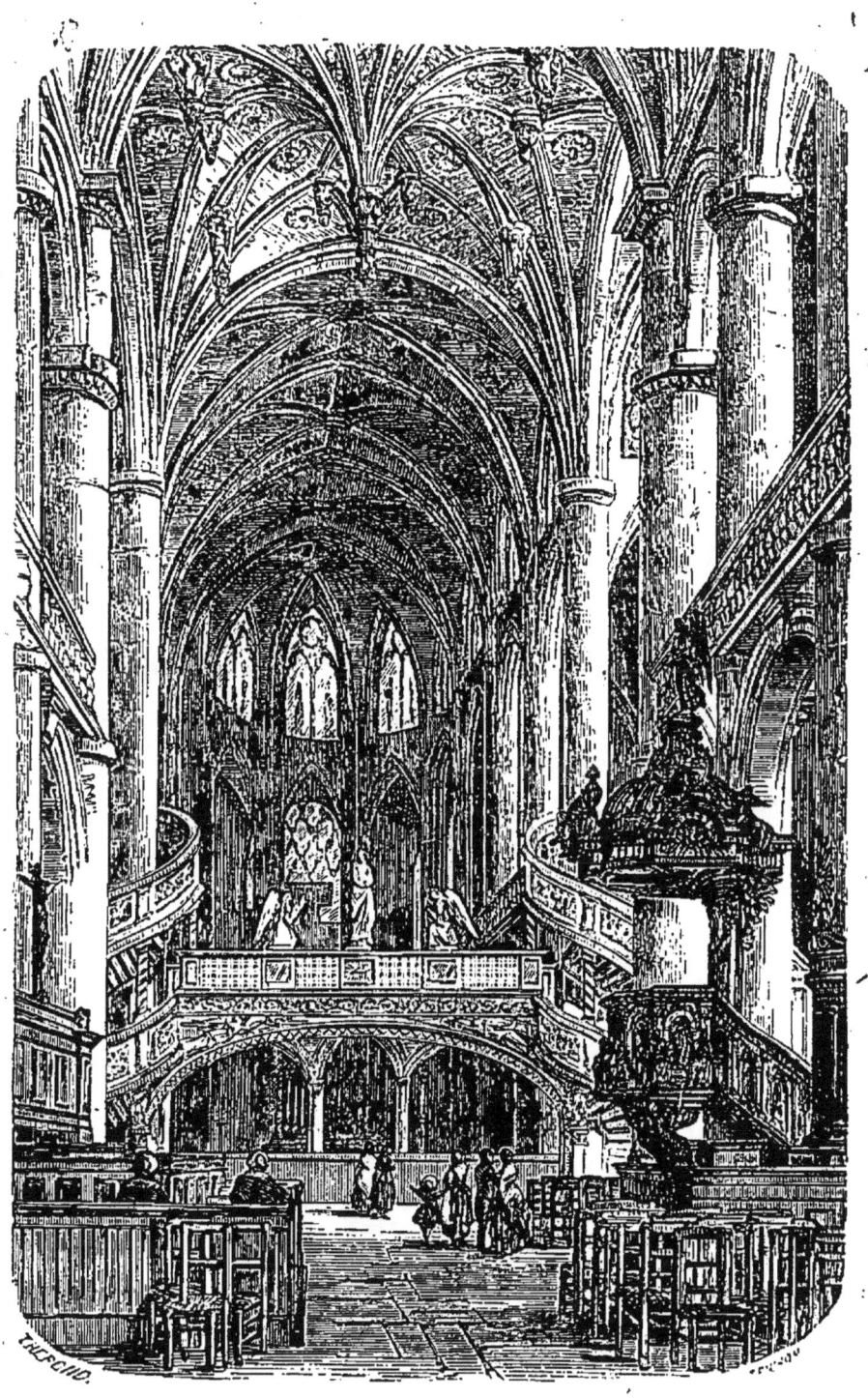

Intérieur de Saint-Étienne du Mont, à Paris.

tudes de nervures tranchantes s'échappent des rosaces et des culs-de-lampes. Parmi les souvenirs du gothique flamboyant, on remarque le hardi pendentif qui figure, au-dessus du sanctuaire, une vaste couronne portée par des anges.

Le curieux portail qui fait face aux Halles applique aux proportions gothiques des formes et des ornements nouveaux. La porte, à linteau plat, se termine en plein cintre. Des pilastres corinthiens, ornés de niches à fronton, soutiennent l'entablement du premier ordre. Au-dessus s'ouvrent deux rangs superposés de fenêtres aussi encadrées de pilastres; deux *oculus*, diminutifs de roses, ornent le troisième ordre et le pignon. Le tout est flanqué de contre-forts, de pinacles et d'arcs-boutants.

Il ne manque pas d'églises construites dans ce goût; et l'on peut offrir pour modèle à nos malheureux constructeurs d'églises hybrides et mal venues le beau portail de Saint-Michel de Dijon, les églises de Gisors et des Andelys.

§ 5. — CONSTRUCTIONS MILITAIRES ET CIVILES AU MOYEN AGE.

Carcassonne, Aigues-Mortes, Provins, Coucy. Halle d'Ypres;
Hôtels de ville de Bruxelles, Louvain, Gand.

L'église et la forteresse sont les deux signes du moyen âge, ses deux forces, souvent rivales et plus souvent associées : l'une, consolation d'âmes tour à tour violentes et désespérées, puissant asile de la faiblesse; l'autre, indifféremment gardienne des cités industrieuses ou armure des barons fainéants et rapaces. L'architecture militaire sera loin, comme on pense, de nous offrir le

charme et la diversité des édifices religieux; mais ses masses nues ont leur beauté, ses enceintes munies de tours rondes, carrées, aiguës, ses créneaux et ses mâchicoulis, aujourd'hui impuissants et ruinés, se profilent bien sur le ciel et figurent, sur les coteaux qu'ils dominent, cette couronne murée que les statuaires anciens donnaient à Cybèle.

Au-dessus de Carcassonne, à l'entour d'un mamelon stérile, sous un soleil dévorant qui dore les pierres, se déploie une double enceinte de murs flanqués de tours. Un château fort et une belle église occupent le point culminant de la *Cité*. Entre les deux enceintes, par terre, au plein soleil, pullulent des femmes et des enfants couverts de haillons. On peut suivre cette voie circulaire, ou monter à la citadelle par une rue tortueuse. C'est au nord et dans l'enceinte intérieure que se voient les constructions les plus anciennes, longtemps attribuées aux Romains, et qui remontent aux Visigoths, dont Carcassonne fut le dernier refuge; on admire leurs cinq tours solides, bâties par assises alternées de briques et de petits moellons cubiques; elles ont une allure toute romaine et relèvent directement de l'architecture antique. On ne sait guère ce qui advint de Carcassonne jusqu'au douzième siècle. Les fenêtres géminées de la citadelle indiquent cette époque. Emportée d'assaut et ruinée en 1209 et en 1240, l'enceinte visigothique fut relevée par saint Louis et Philippe le Hardi, et entourée d'une seconde précinction, qui est, elle aussi, un modèle de construction. Nous signalerons surtout une tour carrée, dite de l'Évêque, fièrement plantée sur les deux enceintes dont elle rompt les lignes et protège l'intervalle. D'autres tours, la Peyre, la Vade, le Grand-Brulaz, forment comme autant de forts détachés, du côté où la cité était le plus accessible.

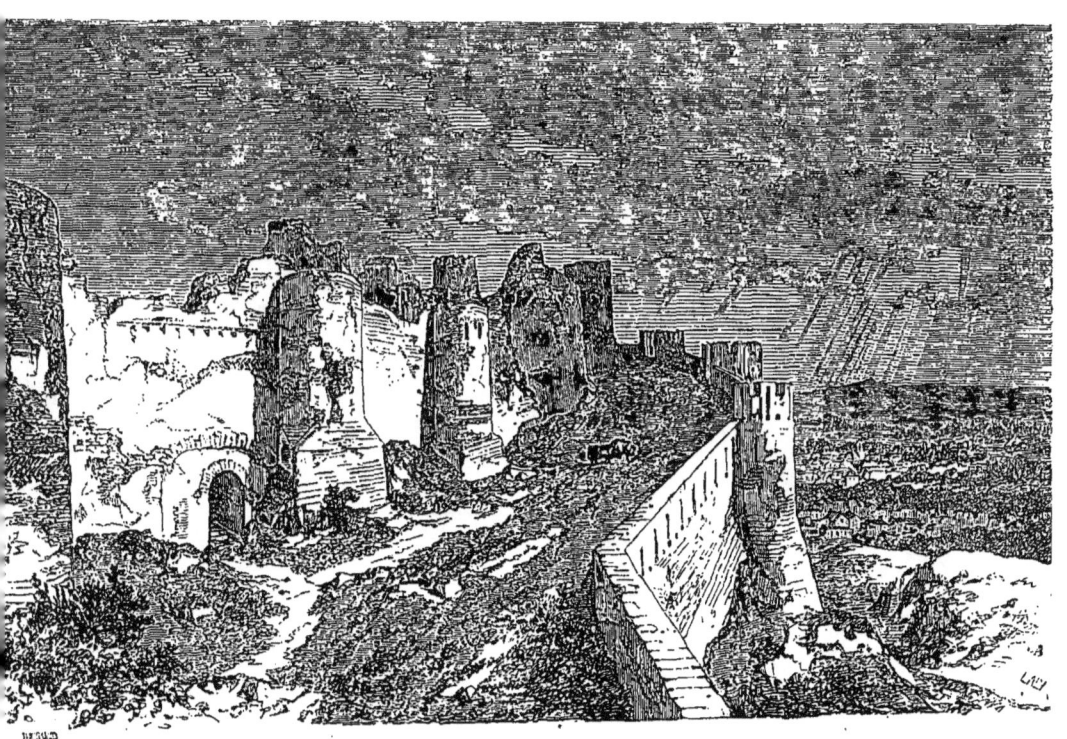
Murailles de Carcassonne.

Ce formidable ensemble de défenses, le plus complet que nous ait légué le moyen âge, ne périra pas, comme tant d'autres intéressants débris. Depuis 1855, le Comité des monuments historiques en a entrepris la restauration et surtout la consolidation.

Une autre enceinte intéressante et bien conservée est celle d'Aigues-Mortes. Elle présente la forme d'un rectangle ; des tours, la plupart semi-circulaires à l'extérieur du mur et carrées à l'intérieur, de manière à présenter peu de saillie sur le rempart intérieur et à faire ligne avec lui, s'élèvent à une certaine hauteur au-dessus du parapet. Les portes principales s'ouvrent entre deux tours ; l'intervalle qui existe entre ces dernières est occupé par la salle où l'on faisait manœuvrer les herses : chaque porte en avait deux ; l'une pour la porte extérieure, l'autre pour la porte intérieure. Entre ces deux herses était dans la voûte un trou, par lequel on pouvait accabler de projectiles les ennemis qui auraient été enfermés dans cette espèce de trébuchet. De beaux escaliers dont les marches reposent sur des voûtes en quart de cercle montaient sur le rempart de chaque côté de ces grandes portes. Les voûtes des tours sont garnies d'arceaux croisés ; et toute la construction porte les caractères de la fin du treizième siècle environ. C'est encore un ouvrage de Philippe le Hardi.

Mais point n'est besoin d'aller à deux cents lieues pour se faire une idée des fortifications du moyen âge. Provins, à trois heures de Paris, en fournit un assez bel exemple ; seulement il faut se hâter, avant que le temps et la pénurie municipale en aient achevé la ruine, chaque jour plus avancée.

Les murs de la ville haute de Provins ont pour objet la défense d'un promontoire abrupt, étroit et allongé, qui, des plateaux de la Brie, s'avance dans un vallon

ovale où trois modestes cours d'eau se rapprochent pour se réunir bientôt et couler vers la Seine par une vallée commune.

Sur le flanc nord de la colline, ils s'élèvent solidement, dans une région pittoresque, et semblent menacer de leurs tours ceux qui se reposent à leur ombre. Après avoir formé un premier angle, ils courent du nord au sud-ouest, puis, retournant vers le midi, redescendent vers la ville basse. Leur force s'accroît naturellement aux points faibles de la position, surtout à la gorge du promontoire qu'il s'agit d'isoler du plateau. Au lieu d'opposer aux assaillants un seul front en ligne droite, ils présentent à la plaine, encore un peu étroite, la pointe d'un angle formidable armé d'une forte tour cylindrique. Un fossé large de plus de trente mètres, profond de dix, défendu par un glacis, s'étendait au pied de la muraille.

C'est de la tour d'angle, appelée Tour aux Engins, qu'il faut se placer pour voir se développer à droite et à gauche les deux lignes de défense. On dirait les deux fronts en équerre d'un bataillon carré. Seize tours et deux portes fortifiées, reliées par de hautes courtines, composent un aspect grandiose et vénérable. Les lierres magnifiques qui descendent des faîtes aux empatements des tours n'en dérobent pas aux yeux les formes variées. Les tours, dont l'espacement varie de vingt et un à trente-trois mètres, sont ou demi-circulaires, ou polygonales ; l'une présente une saillie angulaire, l'autre un angle rentrant. Quelques-unes sont pleines ; la plupart ont deux étages voûtés et une plate-forme supérieure. Elles ne montrent au dehors que les fentes étroites des meurtrières ; les couronnements, bien endommagés, laissent apercevoir encore quelques corbeaux qui supportaient des mâchicoulis.

La ville haute, comme toute demeure féodale prudente, était défendue et fermée, du côté de la ville basse, par une suite de murailles et de forts bâtis sur des escarpements. Ce n'est pas tout. Les comtes avaient séparé du reste de la citadelle leur palais avec l'église et le cloître de Saint-Quiriace, qui occupaient la pointe du promontoire. Une tour puissante, rattachée aux murailles, qui servait de prison et de défense, s'élevait à quelque cent mètres du palais. Une motte d'un diamètre considérable, plus haute que les rues environnantes, sert de support à ce donjon. La tour, élevée sur un soubassement carré, est octogone et flanquée de quatre petites tourelles en encorbellement. On l'a longtemps nommée la Tour de César; mais elle n'a rien de romain. Les recherches récentes et définitives de M. Émile Lefèvre prouvent seulement qu'elle existait au onzième siècle.

En fait de donjon, il n'en est guère de comparable à Coucy. Tout est colossal dans cette forteresse. Les marches des escaliers, les allèges des créneaux, les bancs, y sont faits pour des hommes d'une taille au-dessus de l'ordinaire.

Le donjon circulaire, large de trente et un mètres, haut de soixante-quatre, s'élève entre quatre tours situées aux angles d'un quadrilatère et qui mesurent dix-huit mètres sur trente-cinq. Il était divisé, par trois voûtes aujourd'hui crevées, en trois vastes pièces et couronné d'une corniche ornée de quatre pinacles. La salle du rez-de-chaussée, dodécagone, est voûtée au moyen de douze demi-arcs en quart de cercle qui vont aboutir à une énorme clef. Douze ou quinze cents hommes pouvaient, au besoin, tenir dans la rotonde supérieure.

Bâti par Enguerrand III, vers 1230, le château de Coucy, « l'une des plus imposantes merveilles de l'époque féodale, » domine une riche vallée, entre Noyon et

Chauny. Bien de l'État, il n'a plus à craindre les déprédations des habitants qui venaient y chercher des pierres; et, depuis 1856, des crédits importants ont permis de reprendre les lézardes du grand donjon, ébranlé au dix-septième siècle par une mine qu'y fit jouer Mazarin.

Venons aux édifices civils, de style gothique, élevés surtout dans les derniers siècles du moyen âge. La France

Intérieur des ruines du château de Coucy.

en possède un certain nombre, entre autres le charmant palais de justice de Rouen. Mais ils abondent surtout en Belgique, pays de vie municipale et industrielle, où le culte des intérêts humains est revêtu d'une pompe égale à celle qui accompagne le culte de la divinité.

La halle d'Ypres, vaste trapèze de briques, dont la longue façade (133 mètres) présente deux étages de fe-

nêtres en arc brisé encadrées d'élégantes colonnettes, rappelle la puissance et la richesse antique de cette vieille cité déchue. L'édifice date du treizième siècle (1200-1304). Sur cette masse, si imposante par sa forte unité sans être dénuée d'une sorte de grâce trapue, se dresse le vieux beffroi carré, flanqué de quatre tourelles, qui symbolisait l'autonomie de la commune. L'hôtel de ville de Bruges, avec ses trois élégantes tourelles, date du quatorzième siècle; il est digne de remarque, bien qu'il n'égale point en étendue ou en magnificence ceux de l'âge suivant. C'est au quinzième siècle que furent commencés et achevés ceux de Bruxelles et de Louvain, l'un le plus beau, l'autre le plus charmant de la Belgique.

L'hôtel de ville de Bruxelles a été construit de 1401 à 1455. C'est un quadrilatère irrégulier, enveloppant une cour décorée de deux fontaines. Un portique de dix-sept arcades gothiques, deux étages de fenêtres quadrangulaires, une haute toiture à quatre rangs de lucarnes, deux tourelles octogones aux angles, et, partant du troisième étage, un merveilleux campanile de cent treize mètres de haut, composent une façade à la fois solide et légère, riche et puissante. L'irrégularité ou plutôt la variété de deux ailes inégales que sépare la porte d'entrée, a quelque chose de plus séduisant qu'une rigoureuse symétrie. La partie de gauche est la plus importante et la plus ancienne (1401); elle comprend onze arcades à voûtes ogivales, reposant sur des pieds-droits à ressauts. Les baies de droite (1444), plus évasées, retombent alternativement sur des colonnes et sur des contre-forts; elles sont surmontées de fenêtres plus hautes, coiffées d'accolades. Ces différences de style sont atténuées par l'unité du balcon qui court au-dessus du portique, et de la balustrade supérieure qui règne à la base

de la toiture. La façade latérale gauche a de la noblesse et mérite qu'on s'y arrête ; mais le principal et le plus célèbre morceau de l'hôtel est la grande tour si svelte et si hardie. Son corps, carré jusqu'au sommet des toits, polygonal jusqu'à la flèche, présente trois étages percés à jour, masqués par des balustrades et des baies gothiques, soutenus par des clochetons et des tourelles qui jouent le rôle de contre-forts. Du troisième étage s'élance la flèche, dentelle pyramidale où se pose un colosse doré de cinq mètres, tournant comme une girouette au vent. On conte que l'architecte Van Ruysbroeck (1455), s'apercevant après coup que son chef-d'œuvre n'est pas au milieu de l'édifice, en fut réduit à se pendre de désespoir. La tour de Bruxelles n'a pas besoin de cette légende pour exciter l'admiration.

L'hôtel de ville de Louvain, élevé de 1448 à 1465 par Mathieu de Layens, est une châsse, une ruche, une dentelle, un décor, un joyau fait pour une boîte de velours plutôt qu'un monument destiné à subir les intempéries d'un climat humide. Nul repos pour l'œil, partout des niches à dais sculptés, des culs-de-lampes cyniques, des contre-courbes et des contre-forts; trois rangées de fenêtres gothiques ; une balustrade à pinacles ; une haute toiture à trois étages de lucarnes ; quatre minarets délicieux, à triples balcons en corbeille ; et, brochant sur le tout, deux flèches aux angles du toit. C'est le nec-plus-ultra du style fleuri. La médiocrité relative des proportions sauve le monument du reproche de monotonie. La façade a trente-quatre mètres de haut, un peu plus en largeur. L'édifice est un quadrilatère isolé sur trois faces; un double perron y donne accès par deux portes.

A une certaine distance des précédents se rangent le joli palais de Mons (1458), et surtout l'hôtel de ville de Gand, avec ses deux façades disparates, l'une d'un

gothique tourmenté (Eustache Polleyt, 1527), dont on admire la tourelle d'angle; l'autre italienne, imitée du palais Farnèse, et décorée des trois ordres classiques (dix-septième siècle). Citons encore l'hôtel de ville d'Audenarde, ouvrage de Henri Van Peede (1527), trapèze isolé de trois côtés, dont la gracieuse façade est animée par des saillies d'un heureux effet, et le palais des princes évêques à Liége, aux galeries intérieures soutenues par d'étranges colonnes-balustres où s'accuse l'influence espagnole (seizième siècle).

XII

LE MOYEN AGE EN ITALIE, EN ESPAGNE ET EN SICILE

§ 1. — Ce qui répond en Italie au roman et au gothique. — Pise : le Dôme, le Baptistère, la Tour penchée. L'église Saint-Antoine de Padoue. — Assise. — Sienne. — Florence : le Dôme, le Baptistère, le Campanile. — La cathédrale de Milan.

La barbarie dura peu en Italie, et une première renaissance y suivit de près l'affreux abaissement du dixième siècle. Ce mouvement des esprits, cet élan d'espoir et de vie qui se manifesta dans les premières années du onzième siècle, nous les avons déjà signalés en France ; et c'est à eux que l'Occident a dû les beautés de l'art roman. Plus rapides encore et plus féconds sur une terre qui n'avait qu'à fouiller ses ruines pour revenir aux modèles de l'antiquité, multipliés, pour ainsi dire, dans leur puissance par la rivalité de Pise, de Florence, de Sienne, de Gênes, de Venise, ils produisirent tout d'abord des merveilles où le goût byzantin et les traditions latines s'associaient en un mélange à la fois plein de force et de grâce. Aux supports des coupoles, aux murailles des rotondes et des nefs, les architectes ajustèrent des forêts de colonnettes, des rangées de petites arcatures simulées, qui occupent l'œil et grandissent l'édifice.

Pise présente le modèle de ce qu'on peut appeler le roman italien. Sur une vaste place déserte sont réunis quatre monuments fameux, le Dôme, le Baptistère, la Tour penchée et le cloître, si simple et si noble, du Campo-Santo; c'est un spectacle magnifique, attristé d'abord par la profonde décadence de Pise, mais qui, reprenant bientôt toute sa magie, transporte la pensée aux temps où la libre cité, victorieuse des Sarrasins de Sardaigne, enrichie d'une foule de chapiteaux, de bases et de colonnes antiques, élevait le Dôme pour célébrer son triomphe et employer ses trophées. C'est en 1083 que l'architecte byzantin Buschetto fut appelé pour élever cette cathédrale, où les plafonds, les voûtes, les architraves et les arcades, la coupole et la croix latine se combinent pour exprimer une idée originale et créer une forme nouvelle. C'est l'antique sans sa nudité, le byzantin sans sa lourdeur, la ferveur sans l'effroi qui l'accompagne en Occident.

Cinq étages d'arcades revêtent la façade de leurs portiques superposés. « Toutes les formes antiques reparaissent, mais remaniées. Les colonnes extérieures du temple grec sont réduites, multipliées, élevées en l'air, et du soutien ont passé à l'ornement. Le dôme s'est effilé, et sa pesanteur naturelle s'allége sous une couronne de fines colonnettes à mitre ornementée qui le ceignent par le milieu de leur délicat promenoir. Aux deux côtés de la grande porte, deux colonnes corinthiennes s'enveloppent d'un luxe de feuillages, de calices, d'acanthes épanouies et tordues, et, du seuil, on voit l'église avec ses quatre files de colonnes croisées, ses cinq nefs, avec sa multitude de formes sveltes et brillantes, monter comme un autel de candélabres. Une seconde allée, le transsept, aussi richement peuplée, traverse en croix la première, et, au-dessus de cette fu-

taie corinthienne, des files de colonnes plus petites se prolongent et s'entre-croisent pour porter en l'air le prolongement de la quadruple galerie. » (Taine.)

Un Christ en mosaïque, avec la Vierge et un autre saint plus petit, occupe le fond de l'abside. C'est un ouvrage de Jacopo Turrita, le restaurateur de la mosaïque. Toute la décoration des murs, à l'intérieur comme au dehors, consiste en une marquetterie de marbre noir et blanc.

Le Baptistère est un simple dôme isolé, pyriforme, posé sur des murailles revêtues aussi de colonnettes et soutenu par des arcades corinthiennes à chapiteaux et à bas-reliefs antiques. Sous la coupole est un riche bassin à huit pans, et vers la gauche, Nicolas de Pise, statuaire du treizième siècle, a sculpté de figures grandes et simples les parois d'une chaire de marbre.

La Tour penchée semble un fort pilier rond de dix-sept mètres de diamètre, environné de sept étages d'arcades à plein cintre. Elle a été commencée dans la seconde moitié du douzième siècle. Un fil à plomb, tombant du sommet, s'écarte d'environ quatre mètres de la base. Cette inclinaison singulière, qui se retrouve à un degré moindre dans les deux tours de Bologne, peut être attribuée au tassement inégal de la construction. Il paraîtrait qu'elle se manifesta lorsque la base seule était sortie de terre, et que les architectes s'obstinèrent à continuer leur œuvre, comme pour porter un défi aux lois de l'équilibre. Et ils ont eu raison ; voilà bien des centaines d'années que leur tour penche et reste debout.

L'église Saint-Antoine de Padoue, sans cesse remaniée du treizième au seizième siècle, est, plus encore que la cathédrale de Pise, un assemblage fort harmonieux et fort original de tous les styles qui ont fleuri au moyen

âge et à la Renaissance. Au premier abord elle paraît toute byzantine, tout orientale. Cinq coupoles et deux campaniles grêles comme des minarets ont bien de quoi faire illusion. Mais un examen plus attentif fait vite reconnaître dans le corps et les détails de l'édifice les caractères du gothique italien. « Les coupoles ne sont pas même de l'époque où les modèles byzantins importés en Italie, où Saint-Vital de Ravenne, où Saint-Marc de Venise étaient partout imités. Beaucoup plus modernes que le reste de l'église (achevée en 1307), elles n'y ont été ajoutées, dit-on, qu'au quinzième siècle; mais évidemment la construction était préparée pour les recevoir, et celles que l'on voit aujourd'hui en ont peut-être remplacé d'autres plus anciennes. Nicolas de Pise, qui, d'après Vasari, dessina les plans et dirigea d'abord les travaux, avait sous les yeux, dans son pays même, une église où la coupole entière se trouve superposée à une basilique latine. » Quoi qu'il en soit, le monument est d'une belle venue. Les quatre étages gothiques des campaniles à jour allègent l'effet un peu lourd des trois coupoles de forme et de diamètre différents qui se succèdent en s'étageant sur la nef, l'abside et la chapelle terminale. Celle de l'abside est de beaucoup la plus belle. Son tambour, ceint à mi-corps par une galerie saillante d'arcades géminées à assises noires et blanches, couronné d'une riche corniche, repose sur la toiture circulaire et peu inclinée d'une nef collatérale qui, sous une corniche ornée, présente de solides murailles où alternent des baies géminées fort simples et des contre-forts épais. Cette partie de l'édifice paraît être la plus ancienne. En avant des trois coupoles, dans le même axe, s'élève un clocher conique, surmonté d'une lanterne à jour, que coiffe une pointe élégante, et flanqué encore de deux autres coupoles hémisphériques.

Dans le courant du treizième siècle, le gothique avait passé en Italie et s'y était révélé coup sur coup par deux chefs-d'œuvre, mais un gothique particulier, tel que pouvait le comprendre l'Italie, directe héritière de Rome, avec des formes plus nettes, plus arrêtées, souvent avec des décorations polychromes que ne comportent pas des climats plus froids. C'est à Assise qu'il se rapproche le plus de notre gothique ; il a pu et il devait s'associer parfaitement à l'extase mystique où saint François plaçait la béatitude (1228-1230).

Il y a trois églises l'une sur l'autre, ordonnées au-dessus du corps vénéré du saint, comme les étages d'une châsse architecturale. « La plus basse est une crypte noire comme une tombe ; on y descend avec des torches. Là est la tombe, dans un pâle jour éteint, semblable à celui des limbes. Quelques lampes de cuivre, presque sans lumière, y brûlent éternellement, comme des étoiles perdues dans une profondeur morne. » L'église moyenne, longue, basse, sombre aussi, mais couverte de torsades, d'enroulements, de feuillages et de figurines peintes, laisse apercevoir sous des voûtes d'azur étoilées d'or des stalles « chargées et couturées de sculptures, » des grilles ouvragées, un riche escalier tournant, et partout des gerbes de sveltes colonnettes. Au sommet, l'église supérieure s'élance aussi aérée, aussi triomphante que l'autre est grave et obscure. « Tout exhaussée dans l'air et la lumière, elle aiguise ses ogives, amincit ses arceaux, monte et monte encore, illuminée par le rayonnement de ses rosaces, de ses vitraux, des filets d'or qui luisent sur ses voûtes, enserrant les glorieux personnages, les histoires sacrées dont elle est peinte du pied jusqu'au faîte. Il semble que dans les trois sanctuaires, l'architecte ait voulu représenter les trois mondes : tout en bas, l'ombre de la mort et l'hor-

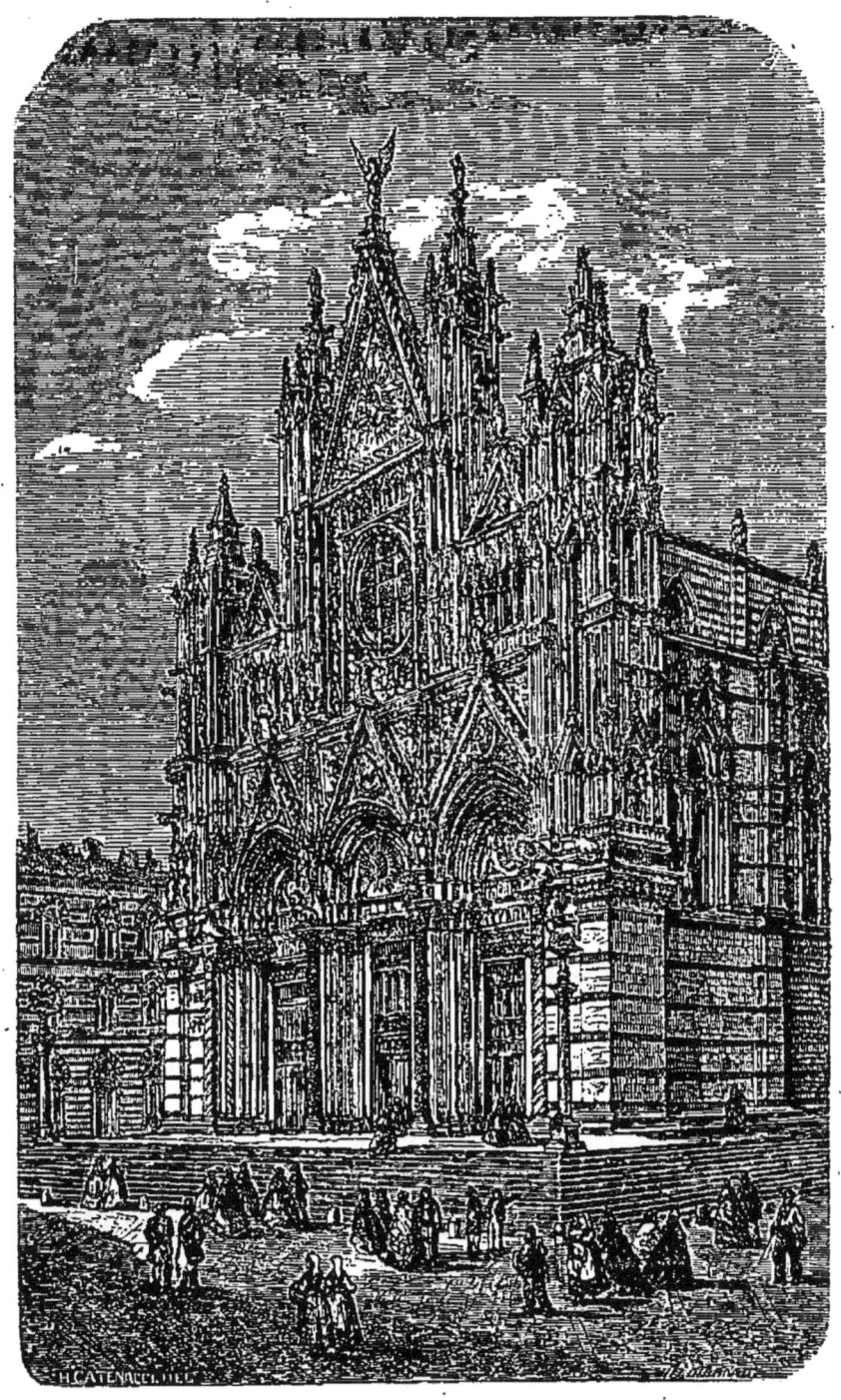
Façade de la cathédrale de Sienne.

reur du sépulcre; au milieu, l'anxiété passionnée du chrétien dans notre terre d'épreuves; en haut, la joie et la gloire éblouissante du Paradis! » (Taine.)

Le monastère voisin renferme un élégant cloître carré à deux étages de galeries; et un autre portique, ouvert sur la vallée et les montagnes neigeuses, dessine autour du couvent ses arcades aiguës. C'est là, dans ce bel asile, qu'aux yeux contemplatifs des moines, « les abstractions scolastiques se transformaient en apparitions idéales. »

La cathédrale de Sienne, commencée vers la même époque, mais faite pour un culte public et une religion moins raffinée, s'écarte déjà plus du caractère gothique et revient à l'allure régulière, forte, païenne, pour tout dire, qui sied si bien à tous les édifices italiens.

L'arc des portails, comme les arceaux inférieurs de la nef, est brisé, mais les maîtresses arcades sont à plein cintre. Les galeries supérieures sont des colonnades corinthiennes architravées, tandis que les chapiteaux de certains piliers de la nef se composent de figurines et d'oiseaux.

La façade « brodée de statues, hérisse au-dessus de ses trois portes trois frontons aigus, au-dessus de ses frontons trois pignons aigus, autour de ses pignons quatre clochers aigus, et toutes ces pointes sont crénelées de dentelures. Mais si l'architecte aime les formes élancées qui lui viennent d'outre-mer, il aime aussi les formes solides que lui a léguées la tradition antique; il porte haut dans l'air la rondeur aérée du dôme; il revêt le fût de ses colonnes grecques de figurines nues, d'hippogriffes, d'oiseaux, de feuilles d'acanthe qui s'entrelacent en serpentant jusqu'au sommet. Le même mariage d'idées reparaît dans tous les détails. »

Après la façade, la merveille de la cathédrale de

Sienne est ce pavé précieux, décoré de nielles par Beccafumi. Il reste couvert d'un plancher mobile, dont on enlève quelques panneaux à la demande monnayée des visiteurs. A certaines fêtes de l'année on le met entièrement à nu. Il faut admirer encore la chaire célèbre où Nicolas de Pise, 1226, a sculpté l'histoire du Christ avec un ciseau qui ne sent nullement la roideur du moyen âge.

La construction de l'église fut reprise à plusieurs fois, et il serait impossible de noter les diverses époques de ses accroissements. « Il y a même une obscurité difficile à soulever sur la question d'origine, et qui tient à ce que le temple fut rebâti de nouveau dans le quatorzième siècle. » Un document de 1042 place le dôme de Sienne sur la hauteur qu'il couronne aujourd'hui. La reconstruction définitive ne commença qu'en 1322. Tout prouve que le plan fut alors changé et les proportions, encore vastes, considérablement réduites.

L'ombre du moyen âge n'a fait que glisser sur Florence; le sentiment religieux y fut presque toujours relégué derrière l'orgueil patriotique et l'amour de la beauté et de la force. Le décret par lequel elle chargea l'architecte Arnolfo di Lapo, ou di Cambio, d'élever Sainte-Marie des Fleurs, semble une inscription antique, ou mieux, le prélude de la grande Renaissance latine. « Attendu, y est-il dit, qu'il est de la souveraine prudence d'un peuple de grande origine de procéder en ses affaires de telle façon qu'à ses œuvres se reconnaissent sa sagesse et sa magnanimité, il est ordonné à Arnolfo, maître architecte de notre commune, de faire les modèles pour la réparation de Sainte-Marie avec la plus haute et la plus prodigue magnificence, afin que l'industrie et la science des hommes n'inventent ni ne

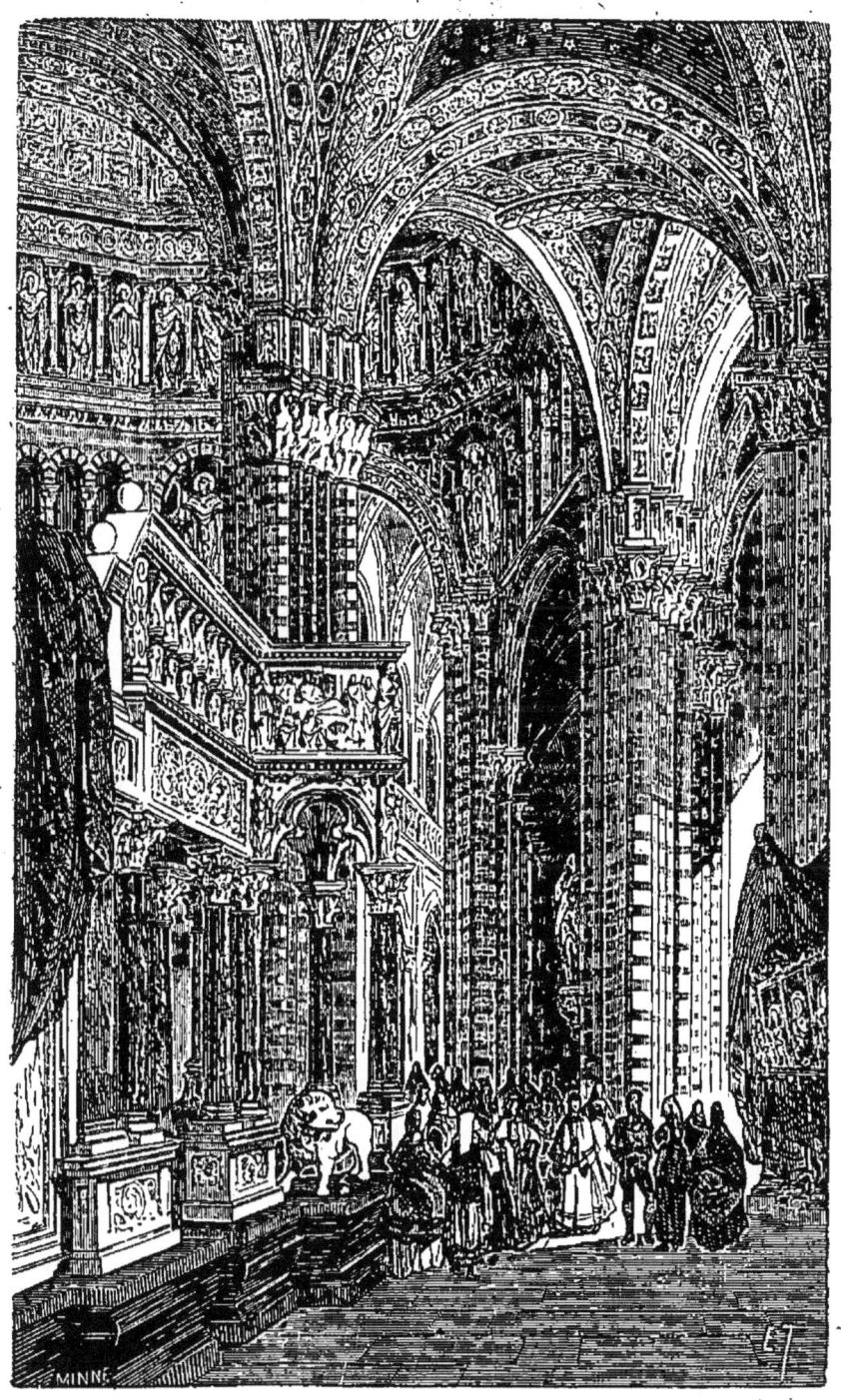

Intérieur de la cathédrale de Sienne.

puissent jamais entreprendre quoi que ce soit de plus vaste et de plus beau. » (1294.)

L'œuvre est digne d'un tel programme. La nef mesure cent trente-huit mètres; le transsept, cent ; la voûte, quarante-six en hauteur. La coupole est large de quarante-deux; et la croix qui surmonte le dôme s'élève à cent dix-neuf mètres. A l'extérieur, l'église emporte l'admiration par sa décoration de marbres multicolores, par l'énormité de son dôme léger, à huit pans, qui s'élance vers le ciel avec autant de grâce et plus de puissance que les clochers gothiques; par les rondeurs des coupoles inférieures qui se groupent harmonieusement autour du chevet. Sauf la forme des fenêtres, il n'y a plus rien ici de gothique : les murs robustes, pleins, parés seulement de leur robe de marqueterie, se soutiennent sans arcs-boutants.

L'absence de façade est le seul désenchantement qui attende le voyageur. Giotto en avait bâti une au quatorzième siècle; un de ses successeurs la détruisit et n'eut pas le temps de la refaire.

A l'intérieur, l'aspect est grandiose, mais peut-être trop simple; il n'y a de riche que le pavé, semblable à un parterre de fleurs. Les arcades sont soutenues par des pilastres, supports qui ne vaudront jamais les colonnes grecques ou les faisceaux romans et gothiques; mais la hauteur du dôme et sa beauté consolent de toutes les imperfections, et font même oublier les fresques pompeuses et ennuyeuses de Vasari.

L'histoire de ce dôme, devant lequel Michel-Ange s'écriait : « Il est difficile de faire aussi bien, il est impossible de faire mieux! » mérite d'être brièvement rapportée.

Arnolfo di Lapo, Giotto, Orcagna, pour ne citer que les plus illustres architectes de Sainte-Marie, s'étaient

succédé sans arriver à couvrir l'église. En 1420, Brunelleschi s'offrit à exécuter un dôme qui se soutiendrait à une hauteur considérable par son propre poids, sans qu'il fût besoin d'arcs-boutants, ni d'armature de fer, ni de pilier central, artifices proposés par ses concurrents; on le traita de fou; mais faute d'autre projet praticable, il fallut bientôt le rappeler, et le prier d'exécuter son plan, qu'il ne voulut montrer à personne. Il avait alors un peu plus de trente ans. La construction de son dôme l'occupa toute sa vie, concurremment avec beaucoup d'autres ouvrages fameux, et lorsqu'il mourut, le couronnement n'en était pas encore achevé. On l'exécuta sur ses dessins. Ainsi fut élevé le premier dôme proprement dit; jusque-là les coupoles n'étaient que la toiture circulaire, plus ou moins élégante, d'une salle ronde ou polygonale; dès lors les dômes furent des édifices plantés sur le vide, au-dessus de l'édifice inférieur. Plus tard, Bramante et Michel-Ange parlaient d'élever le Panthéon d'Agrippa sur les voûtes du temple de la Paix. Ils avaient été prévenus par Brunelleschi.

A droite de la cathédrale s'élève le campanile isolé, ouvrage de Giotto, tour carrée demi-gothique, et qui serait austère sans le revêtement polychrome qui donne une physionomie particulière à tous les monuments de la Toscane. Ses formes sont d'une simplicité extrême, et l'on ne peut dire qu'il n'ait été surpassé. Cependant par ses belles proportions et sa hauteur (81 mètres), il accompagne bien la façade de Santa-Maria; on lui voudrait un pendant. L'église paraîtrait comme un temple égyptien flanqué de deux obélisques géants.

Le célèbre baptistère dont Ghiberti a sculpté les portes de bronze, et qui fut construit, durant la période latine, sur les fondations et avec les débris d'un temple

antique, complète la décoration de la place du Dôme. On y voit des chaînes de fer, trophée rapporté de Pise en 1502, de Pise définitivement vaincue par Florence, aussi bien dans la sphère de l'art que dans celle de la politique.

Tandis que le gothique tendait à disparaître de l'Italie centrale, sur la fin du quatorzième siècle, il se maintenait en Lombardie, prodiguant toutes ses richesses dans la cathédrale de Milan. Mais cet édifice, malgré sa magnificence, sa grandeur et sa renommée, ne peut entrer en comparaison avec les merveilles du gothique français. Telle est l'impression de la plupart des voyageurs. « De loin, écrit Heine, on le dirait de papier blanc découpé ; on approche, et l'on est stupéfait en reconnaissant que cette découpure est d'un marbre incontestable. Les innombrables statues de saints qui couvrent tout l'édifice, regardant dans toutes les directions sous leurs petites niches gothiques, et fichés bien haut sur toutes les aiguilles, forment un peuple à en troubler l'esprit. Quand on considère cet ouvrage un peu longtemps, on finit par le trouver tout à fait joli, colossalement mignon, un vrai joujou pour des enfants de géants. » L'intérieur est plus austère. Les cinq nefs sont soutenues par des piliers octogones flanqués de colonnes et couverts d'immenses chapiteaux à statues plus grandes que nature. Les voûtes, belles et hardies, sont à quarante-six mètres du sol. Tout dans cette construction, qui mesure cent soixante mètres sur cinquante-six, est de marbre blanc; on n'y trouverait pas un morceau de bois. Les combles ne sont pas une des parties les moins curieuses du monument. De nombreuses aiguilles les couronnent ; la principale s'élève à plus de cent mètres ; sa pyramide en filigrane de marbre blanc, porte une grande statue de la Vierge. On y monte par un escalier d'où

l'on découvre des aspects variés sur toute la plaine de la Lombardie. Vers le nord, les Alpes découpent nettement leur dentelure blanche sur l'horizon bleu ; au sud et à l'ouest l'Apennin aligne ses sommets roux. L'espace qui s'étend entre les montagnes semble un océan de verdure, diapré çà et là de points blancs qui sont des villes et des villages.

Commencé en 1386, sous Jean-Galéas Visconti, par des architectes allemands et français, continué pendant 474 ans, presque achevé par Napoléon, ce grand édifice, moins beau qu'extraordinaire, n'est cependant pas encore terminé.

Que d'admirables monuments nous laissons de côté ! Et les palais-forteresses de Sienne et de Florence; et tant d'églises, et la Chartreuse de Pavie, et surtout ce fameux palais ducal de Venise où le goût sarrasin et le style grec se mêlent si délicieusement au gothique orné ! Cette première renaissance a tant de charme et de grâce ! Mais voici que l'esprit nouveau tend de plus en plus à se dégager du moyen âge, pour s'inspirer de l'antiquité. San-Gallo, Bramante, Michel-Ange, vingt autres, couvrent Rome de palais et d'églises qu'il nous faudra parcourir et juger.

§ 2. — Espagne : cathédrales de Zamora, Avila, Santiago, Cuenca; Cloître de Las Huelgas; cathédrales de Tolède et de Séville. — Sicile : Cathédrale de Palerme. Chapelle palatine. Cathédrale et cloître de Monreale. — Aperçu général sur les architectures du moyen âge.

L'Espagne est rentrée trop tard dans le monde latin pour avoir participé au mouvement architectural inauguré vers l'an mil en France et sur les bords du Rhin. Au douzième siècle, les Maures occupaient encore une

partie de l'Aragon. A plus forte raison l'art arabe régnait partout dans la Péninsule, au sud des Asturies. Son influence survécut même à la domination étrangère. Les princes espagnols s'installaient dans les palais tout neufs des rois maures qu'ils venaient de dépouiller; bien plus, ils les faisaient achever et restaurer par des architectes de Séville ou de Grenade. Les mosquées devenaient des églises et, même détruites, imposaient leur forme, leur configuration aux sanctuaires nouveaux. Aussi, comme l'Italie du moyen âge mêlait aux systèmes importés de France et d'Allemagne d'heureuses réminiscences classiques, de même l'Espagne, tout en acceptant plus franchement, aux douzième et treizième siècles, les styles nés au delà des Pyrénées, demeurait involontairement fidèle au goût mauresque. A cette alliance entre l'Orient et l'Occident revient une bonne part de l'originalité des constructions espagnoles au moyen âge.

Dans le nord cependant et dans la Castille, les églises du douzième siècle ne manquent pas d'analogie avec les monuments français de la même époque. De ce nombre sont les cathédrales de Zamora et d'Avila. Celle-ci ressemble autant à une forteresse qu'à une église; elle est bien placée au sommet d'une vieille ville gothique, au milieu de murailles du quinzième siècle, toute mamelonnées de tours. La cathédrale de Santiago, jadis capitale de la Galice, est une des plus anciennes et des plus remarquables d'Espagne. Son plan, qui présente l'aspect d'une croix régulière, rappelle celui de Saint-Sernin de Toulouse, qui lui a, dit-on, servi de modèle. On admire surtout le portail, *portico de la Gloria*, orné de nombreuses figures en relief qui paraissent vivantes; surmonté d'une statue du Christ au-dessous de laquelle est un saint Jacques, chef-d'œuvre du *maestro*

Mateo. Cuenca, autre ville moyen âge, établie comme Avila et Tolède sur une haute colline, possède une belle église, remaniée sans doute, et successivement enrichie de marbres, de statues, bas-reliefs et colonnes à profusion, de brillantes verrières, mais construite au commencement du treizième siècle. Le cloître du monastère de Las Huelgas, gothique par la forme de ses arcades, est roman ou plutôt byzantin par les chapiteaux urcéolés de ses colonnes géminées. C'est d'ailleurs un byzantin de fantaisie : au-dessus des tailloirs une ceinture de feuilles élégantes, légèrement aiguës, garnit le pied des deux arcades qui s'y posent. Le cloître appartient à la seconde moitié du treizième siècle. Citons en passant un autre cloître remarquable, mais du quatorzième siècle, celui de San Francisco de Asis, à Majorque.

La cathédrale de Tolède est un peu plus ancienne. C'est un édifice célèbre et digne de sa renommée. Un proverbe espagnol dit : « A Tolède la richesse, à Compostelle la solidité, à Léon la légèreté. » Lorsque Alphonse VI, en 1085, eut reconquis Tolède, le clergé reprit possession d'une basilique constantinienne qui avait servi de grande mosquée pendant les trois cent soixante-quatorze ans de la domination arabe. La cathédrale nouvelle fut commencée par saint Ferdinand, en 1227, sur l'emplacement de l'ancienne. Du dehors on la juge mal, perdue qu'elle est au milieu d'une foule de bâtisses. Mais l'intérieur est grandiose ; la prodigieuse hauteur de la nef centrale est encore accrue par le surbaissement des quatre nefs qui la flanquent, et où s'ouvrent de nombreuses chapelles : quatre-vingt-huit faisceaux de colonnes, piliers solides qui semblent d'une extraordinaire légèreté, portent les voûtes, d'où s'élance un clocher de cent huit mètres. L'œil se perd au milieu des

trésors accumulés par les siècles suivants dans ce noble vaisseau : châsses, statues, merveilleux retable, grille magnifique, riches verrières et célèbres stalles du chœur.

Nous risquerions trop de nous répéter, dans ces descriptions sommaires, pour insister ici sur les beautés reconnues des églises de Palencia, de Léon et de Burgos (quatorzième et quinzième siècles), de Palma (treizième et seizième siècles). Nous préférons nous arrêter un moment à la cathédrale de Séville, monument original et unique. Les prêtres qui en décidèrent la construction prétendirent faire un édifice tel qu'il n'en existait point au monde. Leurs vœux ont été comblés. « Rien, dit M. Davillier, ne saurait donner une idée de l'impression qu'on éprouve en pénétrant dans l'immense nef de la cathédrale de Séville; il n'existe pas, que nous sachions, une église gothique aussi vaste, aussi grandiose, aussi imposante. » La hauteur prodigieuse des cinq nefs donne le vertige. Les piliers, formés, comme à Tolède, de faisceaux de colonnes, sont d'une grosseur énorme; « quand l'homme les mesure et les compare à son infimité, ils lui semblent destinés à supporter le ciel; puis, quand le spectateur les considère à distance, ils lui paraissent, tant ils sont élevés (quarante-huit mètres), trop frêles pour le poids des voûtes. Aucune église d'Espagne n'a ces imposantes proportions. Tout y est grand. Le cierge pascal, haut comme un mât de vaisseau, pèse 2,050 livres. Le chandelier de bronze est une espèce de colonne Vendôme » (Germond de Lavigne). Le chœur a les dimensions d'une église ordinaire. « Notre-Dame de Paris, dit Théophile Gautier, non sans quelque exagération, se promènerait la tête haute dans la nef du milieu qui est d'une élévation épouvantable. » Le pavé, qui a coûté deux millions de réaux, est fait de gran-

des dalles de marbre blanc et noir. Enfin, le sanctuaire et les trente-sept chapelles, sans tenir compte des châsses, des retables, des grilles de fer forgé, renferment des chefs-d'œuvre de Murillo (saint Antoine de Padoue), de Zurbaran, Campaña, Caño, Vargas, Valdès, Herrera.

La décoration extérieure, la conception du triple portail occidental et des six portes latérales, unissent l'élégance à la majesté. Ce n'est déjà plus le gothique et ce n'est pas tout à fait la renaissance. Il semble qu'on ait ici un genre intermédiaire né au moment précis où l'art gothique perdait de sa raideur naïve et confuse pour prendre à l'art grec ce que celui-ci avait de noble et de simple en ses masses. Mais un autre élément encore est entré dans la structure générale ; et nous serions tenté de dire qu'il y est prépondérant. La cathédrale de Séville n'est point gothique, elle ne présente ni transsepts, ni chevet ; elle n'est point renaissance, sinon par quelques ornements. Au fond, elle est mauresque, d'un mauresque combiné par les chrétiens pour l'exercice de leur culte. Si le dôme et les accessoires disparaissaient, on la distinguerait à peine d'une mosquée. A cela rien d'étonnant : elle s'élève à peu de distance de la Giralda, près du patio des *Naranjas* et de l'ancienne fontaine lustrale des Maures, sur les ruines et sur l'emplacement d'une vaste mosquée construite en 1171 par un prince Almohade, consacrée au culte catholique en 1250, et démolie seulement en 1401 pour faire place à l'édifice moderne. C'est pourquoi sa forme est quadrilatérale (cent trente mètres de long sur cent de large) ; c'est pourquoi les vingt architectes renommés qui se sont succédé durant cent vingt-deux ans (1401--1523), français, italiens, espagnols, entre autres Juan ou Jean le Normand, *maestro de obras* au quinzième

siècle, et le célèbre Alonso Rodriguez, principal auteur de la décoration extérieure, n'ont fait que voiler et moderniser sans la détruire la physionomie fondamentale, l'allure mauresque de la cathédrale de Séville.

Cette influence orientale qui donne son principal caractère à l'architecture espagnole du moyen âge, nous allons la retrouver aussi manifeste en Sicile, mêlée cette fois à une autre tendance, à une autre variété du gothique, le style normand.

Parmi les monuments de Palerme, dit M. Élisée Reclus, notre éminent géographe, aussi fin observateur qu'excellent écrivain, parmi les monuments de Palerme, « il en est plusieurs des époques sarrasine et normande qui offrent le plus grand intérêt. Tels sont les restes des palais mauresques de la Cuba et de la Ziza, qu'ont ensuite restaurés et gâtés les princes normands et les seigneurs espagnols ou napolitains. Telle est aussi la cathédrale, qu'un archevêque, Anglais de naissance, Walter *of the Mill*, fit construire à la fin du douzième siècle et qui, depuis cette époque, n'a cessé d'être rebâtie partiellement, tantôt d'un côté, tantôt de l'autre. Sur cet entassement de murailles de styles différents, » mais pittoresquement couronnées de doubles crêtes crénelées qui dissimulent les toitures, « s'arrondit une coupole moderne de mauvais goût; aussi faut-il se hâter d'examiner les détails d'architecture pour échapper à l'impression que produit la médiocrité de l'ensemble. La façade occidentale est de beaucoup la plus belle partie de l'édifice. Réunie à la tour du beffroi par deux arcades qui passent au-dessus de la rue à vingt mètres de hauteur, cette façade est elle-même surmontée de deux tours semblables à des minarets tronqués. Les trois portes gothiques aux parements jaunis par le soleil sont décorées de sculptures merveilleuses de fini, repré-

sentant des feuilles d'acanthe et des branches entrelacées. Parmi les plus célèbres édifices du moyen âge, il en est peu dont l'ornementation soit à la fois plus riche et plus gracieuse. »

« Mais la perle de Palerme, c'est la chapelle Palatine (*Capella palatina*), située dans l'intérieur du palais royal. Les proportions sont minimes, mais parfaites. Une longueur de vingt-six mètres suffit au développement d'une église complète, à trois nefs et à trois absidioles. Au-dessus d'un chœur élevé de plusieurs marches monte une haute coupole à fenêtres étroites. De nombreux pendentifs, comme à l'Alhambra, ornent la voûte multicolore. Les colonnes, en granit, sont couronnées de chapiteaux variés. Le pourtour n'est qu'une vaste mosaïque où se déroulent, en figures d'une expressive naïveté, les principales scènes de la légende chrétienne. Ce ne sont partout qu'arabesques, qu'inscriptions décoratives, colonnettes délicatement sculptées. Enfin cet admirable petit vaisseau réunit à la fois, par une combinaison des plus harmonieuses, avec une richesse éblouissante, les diverses beautés de l'art byzantin, de l'art mauresque et du roman.

« La cathédrale de Monreale, qui couronne un contrefort du Monte-Caputo, à quatre kilomètres au sud-ouest de Palerme, est un monument de l'époque normande à peine inférieur en beauté à la chapelle Palatine, et de proportions beaucoup plus considérables. Par leur masse énorme, l'église et le monastère adjacent semblent former la moitié de la ville, amas sordide de maisons où l'on ne trouve pas même d'auberge, pas même de café, et qui compte pourtant une population de près de vingt mille âmes. L'extérieur n'offre rien de remarquable, si ce n'est les absides aux arcades entre-croisées, aux assises de marbre alternativement blanc et noir. Les deux portes

de bronze sont des œuvres fort belles. » Celle du nord, qui date de la fin du douzième siècle, est entourée de mosaïques et divisée en vingt-huit compartiments séparés par de gracieuses arabesques. La porte occidentale, en bronze, est du célèbre Bonanno de Pise, l'un des architectes de la Tour penchée. Les nombreux reliefs carrés qui en font le résumé de toute l'histoire biblique sont séparés par des bandes de métal couvertes de fleurons et d'enroulements. Il paraît qu'ils reproduisent ceux des fameuses portes de la cathédrale de Pise, détruites par un incendie en 1596. Les pilastres, les chapiteaux, les ressauts du grand arc à peine brisé à son sommet, qui constituent ce beau portail, sont sculptés avec une richesse sans égale. Tout y est finement brodé de feuillages, d'arabesques pleines de figurines délicates. Des lignes de mosaïques foncées reposent les yeux perdus dans ces ornements et préservent cette magnificence de la confusion.

« Lorsque les deux battants de bronze sont ouverts et que l'on peut embrasser d'un coup d'œil tout l'intérieur de la cathédrale, on reste frappé d'étonnement, car aucune des églises du nord de l'Europe et de l'Italie ne donne une idée de l'effet produit par la nef de cet édifice à la fois mauresque et byzantin. Là aussi les architectes ont su donner à l'ensemble un aspect étrange et formidable; mais ce n'est pas en excluant la lumière ou en la dénaturant par des vitraux, comme dans les cathédrales gothiques, ce n'est pas en renfermant les ombres indistinctes sous de hautes voûtes où se perdent les pensées en même temps que les regards. Non, les rayons du soleil pénètrent librement dans la nef de Monreale; la voûte, soutenue par des poutres dorées, brille des couleurs les plus éclatantes; le marbre, le porphyre, la serpentine s'unissent pour faire de l'édifice une merveille

de splendeur et de richesse. Tandis que le mystère domine dans les églises du nord et qu'on s'y sent ému par une frayeur vague dont il est difficile de se rendre compte, ici, dans l'église byzantine, c'est la vue d'une figure se dressant en pleine lumière qui doit agir directement sur les âmes. Toute la partie supérieure de l'abside centrale est remplie par une grande mosaïque représentant le buste colossal du Christ Pantocrator. Solennel et terrible, le juge lève la main droite comme pour bénir ; mais, dans la gauche, il tient le formidable livre où se trouve écrite la condamnation des vivants et des morts. Son regard est triste et implacable comme la fatalité .. » Et les groupes sévères qui défilent sur la mosaïque, tout autour de l'église, semblent la « solennelle procession des siècles devant le juge éternel.

« Le couvent des bénédictins annexé à cette église unique dans son genre, renferme également de fort beaux restes de l'architecture sicilienne du moyen âge. Le cloître, l'un des plus grands que l'on connaisse, est entouré d'une galerie quadrangulaire de deux cent seize colonnes disposées deux par deux en profondeur et toutes décorées de sculptures différentes ; les unes sont polies, les autres cannelées, d'autres encore tordues en spirale ; il en est qui sont couvertes de mosaïques, de bas-reliefs, de guirlandes. Les chapiteaux représentent soit des feuillages ou des fruits, soit des animaux étranges, des scènes de chasse, des tournois, des faits historiques ou bibliques, des miracles ; parfois ce ne sont que de simples arabesques. Sur les deux cent seize chapiteaux, il n'en est pas un seul qui soit la reproduction d'un autre, tant l'imagination de l'artiste a su varier les formes. » (ÉLISÉE RECLUS.)

Nous arrêterons ici cette revue, incomplète sans doute, mais souvent monotone peut-être, des œuvres architec-

toniques du moyen âge. Monotone, avons-nous dit : c'est que le génie humain, malgré des particularités nationales et individuelles, ne travaille que sur un petit nombre de types créés par les besoins sociaux et par les idées ou croyances dominantes; vues de loin et en raccourci, toutes les constructions du même genre, taillées en somme sur un même patron, semblent se répéter indéfiniment.

Au moyen âge, l'architecture religieuse prime généralement toutes les autres. Les constructions civiles semblent procéder de la basilique, de l'église, de la mosquée, de la pagode; il n'est pas jusqu'aux édifices militaires, pourtant assujettis à des exigences déterminées, qui ne se conforment dans leur masse et surtout dans leur ornementation au style adopté par la religion. Le moyen âge est en effet par excellence la période religieuse de l'humanité; les religions y ont usurpé l'office de la patrie, de la nation et de la cité; elles sont la forme sociale, le lien, la pensée et la force active; elles règlent la vie privée et publique, maintiennent la paix et déchaînent la guerre. Elles se superposent à la nature; au lieu d'être comme les religions antiques une simple idéalisation symbolique des phénomènes extérieurs et des connaissances acquises, elles prétendent, par leur vertu propre, refaire le caractère et l'esprit humains, changer l'ordre des choses, enlever l'homme à la terre et le transfigurer en dieu tombé qui se souvient des cieux. Leur règne a grandi, favorisé par les souffrances de l'oppression romaine, par le bouleversement des migrations, des invasions et des conquêtes; les peuples, broyés l'un contre l'autre, éblouis, abasourdis, perdus dans le déchaînement de ces trombes épouvantables qui se sont abattues sur eux, s'abandonnent aux consolations, sourient avec extase au rayon d'espoir que les religions font

luire par échappées dans les ténèbres terrestres ; ils oublient leurs maux réels, présents, accablants, pour les trésors d'outre-tombe et les promesses libératrices. Mais la nature a ses droits ; elle les reprend. L'instinct de la conservation, du bien-être, de la justice, ranime les âmes, et l'homme recommence à vivre, à lutter pour les biens qui sont à sa portée ; il s'aperçoit qu'en regardant le ciel il a laissé la terre aux habiles et aux forts ; il lui faut la reconquérir. Et ce but est si bien le sien, si bien la loi de sa destinée, que le jour où l'ordre civil et terrestre, le développement de l'art, de la science, de la pensée, a repris le dessus et s'est subordonné l'ordre mystique, l'extase, la contemplation, l'absorption en Dieu, ce jour-là est salué du nom radieux de renaissance. Une vie nouvelle commence, à laquelle doit répondre un renouvellement de l'art.

Nous avons vu en Orient la coupole romaine transportée à Byzance par les successeurs de Constantin et le dôme, peut-être persan ou indien, se combiner selon les exigences diverses du christianisme, de l'islamisme, du bouddhisme, et caractériser les architectures de l'Inde, de la Perse, de l'empire grec et des conquérants arabes. De là des styles divers que distinguent des préférences pour telles ou telles formes de baies et de chapiteaux, pour telles ou telles décorations accessoires, mais qui découlent tous d'un même principe, l'application de la coupole ou du dôme à la couverture d'enceintes carrées : de là l'aspect massif et souvent nu des murailles extérieures, la solidité des points d'appui, colonnes ou piliers, les pendentifs, les trompes qui rachètent les angles du carré pour s'adapter à la rondeur de la coupole. Les conquêtes, les croisades, les rapports internationaux, ont fait passer le goût oriental, byzantin et mauresque dans le midi de l'Europe, sur les côtes de

l'Adriatique et de la Méditerranée, en France, en Sicile, et jusqu'en Espagne, où son influence a subsisté durant de longs siècles et survit même encore dans les genres ornés qu'on a nommés *plateresque* (d'orfévrerie) et *churriguer esque*.

En Occident, l'architecture est partie de l'ordonnance et des divisions de la *basilique romaine*. Transformée selon les nécessités du culte et de l'idéal chrétien, elle a ajouté au plan primitif des trois nefs et de l'abside, les bras du transsept qui figurent la croix, la lanterne ou tour centrale qui éclaire l'autel, le chœur, les chapelles saillantes au dehors, puis la voûte romane d'abord restreinte au carré du transsept, étendue successivement aux nefs latérales et collatérales, puis l'arc-boutant gothique qui a permis de multiplier les fenêtres et de surhausser les murs d'enceinte. Autour de ces caractères généraux, l'initiative des architectes, le goût régnant, les nécessités du climat ont successivement groupé des signes secondaires, ordonnance de la colonne, disposition du pilier, forme du chapiteau, divisions de la voûte en berceau, d'arête, ogivale, dessin des baies, portes, porches et arcatures, dimension et rôle des nervures et des moulures, aspect des corniches, couronnement des toitures, nombre et configuration des clochers et des tours, sculpture des stalles, des chaires, des jubés, des fonts baptismaux, et toutes ces variations qui correspondent à autant de familles distinctes dans les deux grandes classes romane et gothique. Le roman, né simultanément en Gaule et sur les bords du Rhin, a été porté par les Normands en Angleterre, s'est mêlé en Italie aux souvenirs latins, et s'est avancé au sud, jusqu'à la Castille. Le gothique, né dans l'Ile-de-France, à Laon, à Noyon, à Paris, s'est répandu rapidement en Allemagne, dans les Pays-Bas, en Espagne, où il s'est associé au goût mauresque.

Nous allons maintenant assister, en Occident (l'Orient demeure stationnaire et n'invente plus), à l'éclosion d'un art nouveau, tourné vers la vie civile et qui, sans rejeter les formes secondaires que lui lègue l'art gothique, va chercher une fois encore ses principes, ses proportions à la source du beau, au modèle que le moyen âge a si ingénieusement défiguré, c'est-à-dire dans cette antiquité gréco-latine d'où procède toute la civilisation moderne.

XIII

LA RENAISSANCE ET LE STYLE CLASSIQUE EN ITALIE

Les palais de Rome : le palais Massimi, le Dé Farnèse. Saint-Pierre de Rome et les églises dont il est le type : (Val de grâce, Saint-Paul de Londres.) La place Navone, l'Acqua Trevi.

Nous l'avons dit souvent, l'Italie n'a jamais perdu complétement le souvenir de l'antique. Le roman et le gothique ont passé sur elle sans détruire la tradition latine. Aussi la renaissance a-t-elle débuté chez elle en plein moyen âge, deux ou trois cents années avant le grand mouvement du seizième siècle. Le lecteur s'en est aperçu sans doute en parcourant avec nous Pise, Sienne, Florence et Rome.

La plupart des palais dont les plus fameux architectes du seizième siècle ont rempli Rome et ses environs, n'égalent point, d'ordinaire, en originalité pénétrante les monuments qui leur sont antérieurs d'un ou deux siècles. Le plus souvent, lorsqu'on cherche à les désigner par leur caractère propre et leur physionomie, la mémoire ne fournit que des noms et des traits confus : palais Doria, palais Chigi, palais Barberini que de Brosses tenait en grande estime, toutes demeures magnifiques, pompeuses, mais dont les richesses intérieures éclipsent

les beautés architecturales. Ce sont des musées, et le souvenir, forcé de faire un choix, préfère aux colonnes, aux frontons et aux corniches les tableaux et les statues, plus humains et plus saisissants. La noble masse florentine du palais de Venezia, élevé en 1464 sur les dessins de Julien de Maïano, la colonnade intérieure du palais de la Chancellerie, ouvrage de Bramante, la cour des Loges, au Vatican, disposée et décorée par Raphaël, enfin le portique ingénieux du palais Massimi et le célèbre palais Farnèse, voilà à peu près le compte de ce qui laisse aux yeux une impression durable.

Le palais Massimi, objet de l'admiration et de l'étude assidue des architectes, montre ce que le talent peut faire d'un espace irrégulier et étroit. Sa façade courbe donne entrée dans un vestibule dorique et dans trois cours d'une exquise élégance. Élevé vers 1532, il passe pour le chef-d'œuvre de Baldassare Peruzzi, de Sienne, qu'on a surnommé le Raphaël de l'architecture.

Le palais Farnèse est le plus beau et le plus superbe palais de Rome. Sa figure est un carré parfait, ce qui le fait appeler communément le *Dé Farnèse*. Chacune des quatre faces est percée de trois rangs de croisées. Par la grande porte extérieure on entre dans un vestibule orné de douze colonnes doriques de granit montées sur des bases. La cour est exactement carrée; elle est décorée dans son pourtour de trois ordres, dorique, ionique, corinthien, superposés. Les deux premiers supportent les arcades de portiques à jour; des pilastres séparent les fenêtres.

Un magnifique escalier conduit à la galerie du premier étage, dont la voûte a été peinte à fresque par Annibal Carrache et ses élèves. C'est une décoration splendide et que Poussin rapprochait des œuvres de Raphaël.

Antonio de San-Gallo, le premier architecte qui ait attaché son nom au palais Farnèse, en dessina le plan pour Paul III, lorsque ce pontife n'était que cardinal. Il éleva la façade principale jusqu'au second étage ; on remarque que la porte d'entrée ne répond pas à l'importance de l'édifice ; c'est qu'elle était construite lorsque Paul III, devenu pape, eut l'idée d'élargir la façade. En 1544, le couronnement du palais fut mis au concours, et un projet de Michel-Ange l'emporta sur les dessins de San-Gallo lui-même. On suppose que Michel-Ange se fit aider par Vignole. C'est à cette collaboration d'un génie incorrect et d'un talent classique qu'est due la corniche étonnante, admirée des architectes et des voyageurs.

Vignole succéda à Michel-Ange, mort en 1564 ; Jacques de la Porte acheva en 1589 la façade postérieure du palais, digne aussi d'être vue. La construction est en briques ; l'entablement, les bandeaux, les bossages, les croisées, colonnes et frontons, sont en travertin qui provient en partie du Colisée et du théâtre de Marcellus.

Il ne manque pas, à Rome, de belles églises de la Renaissance et de l'âge moderne. Mais elles ne présentent ni l'intérêt des basiliques anciennes, plus ou moins restaurées, ni la grandeur de nos cathédrales romanes et gothiques. Sainte-Marie des Anges, Saint-Louis des Français, le Jésus, où travaillèrent Michel-Ange, Jacques de la Porte et Vignole, sont assurément remarquables, soit par leur grandeur, soit par leur façade et surtout par leurs ornements plus fastueux que beaux. Mais il est inutile d'en parler quand la basilique de Saint-Pierre est là, qui les dépasse dans leurs qualités les plus éclatantes et les égale parfois dans leurs défauts.

L'ancienne basilique de Saint-Pierre menaçait ruine depuis longtemps, lorsque Jules II chargea Bramante de la reconstruire. La première pierre fut posée en grande

pompe le 18 avril 1506. En 1515, les hémicycles étaient terminés, et l'on avait voûté les quatre grands arcs destinés à porter le dôme (car le dôme avait été conçu par Bramante). Bramante, arrêté par la mort, eut pour successeurs Giocondo, Julien de San-Gallo, Raphaël, Peruzzi, Antoine de San-Gallo. On était arrivé à l'année 1546, et non-seulement rien n'était terminé, mais même on était indécis sur ce qu'il y avait à faire. C'est alors que, sur les instances du pape, Michel-Ange, âgé de soixante-douze ans, consentit à grand'peine à reprendre les travaux en désarroi. Ses prédécesseurs avaient toujours hésité entre la croix latine et la croix grecque ; il se décida pour celle-ci, pensant avec raison qu'il fallait faire de la coupole le centre de l'édifice. A l'époque de sa mort (1564, il avait près de quatre-vingt-dix ans), le tambour du dôme était élevé ; il restait à construire, d'après ses dessins, la double voûte sphérique, la branche antérieure de la croix et le portique de la façade. La coupole ne fut terminée que sous Sixte-Quint. Charles Maderne, chargé par Paul V d'achever, sur un plan nouveau et plus conforme aux nécessités liturgiques, la nef et la façade, changea en croix latine la croix grecque de Michel-Ange, par l'addition de trois travées, et appliqua à la basilique ainsi prolongée ces portiques superposés qui lui donnent l'apparence d'un palais. Enfin le Bernin, avec un véritable génie, enferma cette fastueuse perspective dans deux colonnades courbes qui entourent une vaste place décorée de deux fontaines monumentales et d'un grand obélisque.

« La construction de Saint-Pierre de Rome, abstraction faite des sacristies et de nombreuses mosaïques exécutées dans le cours du dix-huitième siècle, a duré plus d'un siècle et demi ; a vu passer vingt-deux papes ; a été dirigée successivement par treize architectes depuis Bra-

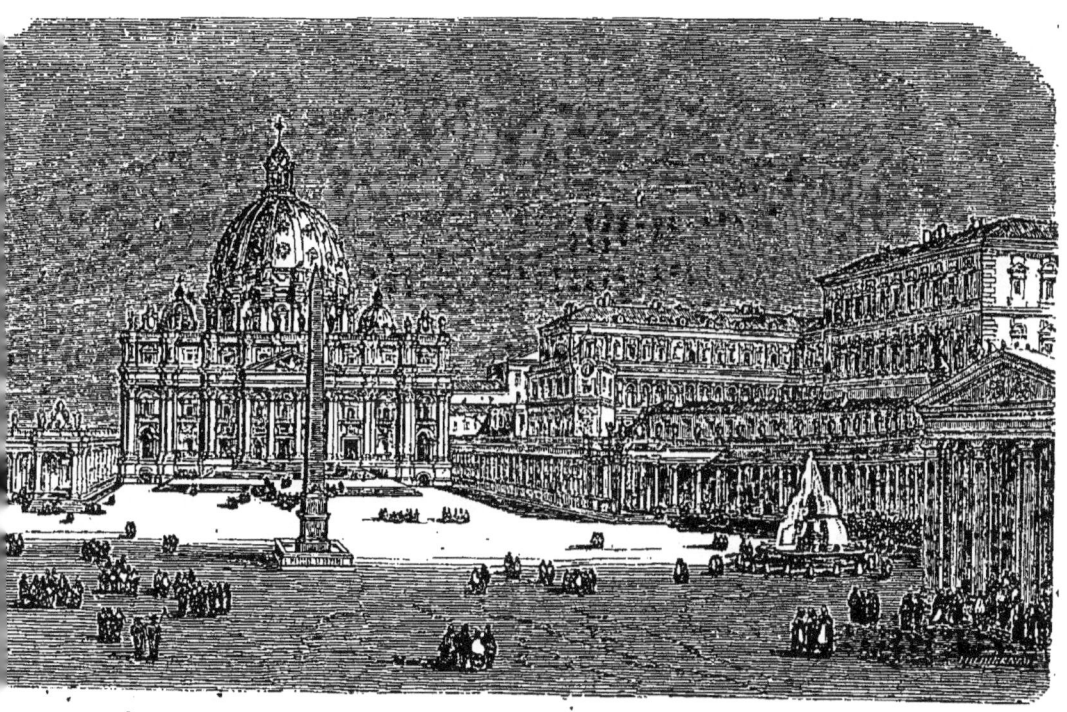

Le Vatican et Saint-Pierre de Rome.

mante jusqu'au Bernin; a exigé des dépenses qui, en 1693, s'élevaient, d'après les calculs de Charles Fontana, à la somme énorme de 251,450,000 francs, laquelle équivaudrait aujourd'hui au double environ, soit en nombre rond à cinq cents millions. »

(Léonce Reynaud.)

Les dimensions sont colossales : la longueur a l'extérieur est de deux cent dix-neuf mètres; celle du transsept, du fond d'un hémicycle à l'autre, est de cent cinquante-quatre; la largeur de la grande nef est de vingt-sept mètres trente centimètres; la voûte n'a pas moins de vingt-deux mètres soixante-quinze centimètres d'ouverture au droit des arcs doubleaux, et sa naissance est placée à trente et un mètres vingt centimètres au-dessus du sol de l'église; les piliers qui séparent la nef des bas-côtés mesurent neuf mètres quarante-six centimètres de largeur; les arcades dont ils reçoivent les retombées ont treize mètres vingt-six centimètres d'ouverture (la grande nef de Notre-Dame de Paris n'en a pas douze); le dôme a quarante-deux mètres soixante centimètres de diamètre intérieur; les piliers qui le supportent ont vingt mètres d'épaisseur.

Les cathédrales de Milan, du Mans, de Reims, les plus longues qui existent, sont de beaucoup dépassées. Quant à Notre-Dame de Paris, aux cathédrales de Bourges et de Chartres, elles tiendraient sans peine dans le transsept.

Le vestibule a soixante-dix mètres quatre-vingts centimètres de longueur. La hauteur sous clef de la grande nef est de quarante-sept mètres trente centimètres (la colonne Vendôme n'en a pas tant : les chœurs de Beauvais et de Cologne atteignent seuls ces dimensions). Celle de l'ouverture pratiquée au sommet de la coupole est de cent un mètres au-dessus du sol de l'église (les

tours de Notre-Dame de Paris ont soixante-six mètres de hauteur); et il y a trente et un mètres vingt-trois centimètres de distance entre cette ouverture et le sommet de la croix qui couronne la grande boule de bronze. La grande pyramide d'Égypte, la flèche de Strasbourg et quelques clochers dépassent seuls cette hauteur. La surface couverte par les constructions est de vingt-trois mille mètres carrés environ, non compris les sacristies et les galeries qui précèdent le monument.

La décoration intérieure est de la plus grande richesse. Tout le pavé est en marbre de couleur, la voûte en stucs et mosaïques à fond d'or. Partout sont des tombeaux, des statues, des ouvrages de bronze ciselé; on vante surtout le fameux baldaquin du maître-autel, ouvrage du Bernin. Les larges pilastres qui portent les cintres des quatre énormes travées de la nef sont couverts d'arabesques et de niches. Dans l'axe de chaque arcade s'ouvre la perspective inattendue d'une chapelle, qui souvent est elle-même une véritable église.

Au-dessus des cintres suspendus sur quatre monstrueux piliers circule une grande frise qui porte l'inscription : *Tu es Petrus, et super hanc petram*, etc. ; les les lettres ont près d'un mètre et demi de haut. Sur la frise, un grand ordre de pilastres composites qui encadrent de hautes fenêtres s'élève couronné d'un attique d'où part la superbe calotte. Enfin une boule dorée et une croix surmontent la lanterne, percée dans son contour de seize fenêtres « par où l'on regarde le bas de l'église comme le fond d'un abîme. »

Malgré ses magnificences, il s'en faut que Saint-Pierre de Rome soit sans défauts : les uns tiennent à l'abandon du plan de Michel-Ange, d'autres à ce plan lui-même. La basilique n'est point religieuse, elle n'a pas de mystère. Le petit nombre de ses divisions diminue sa gran-

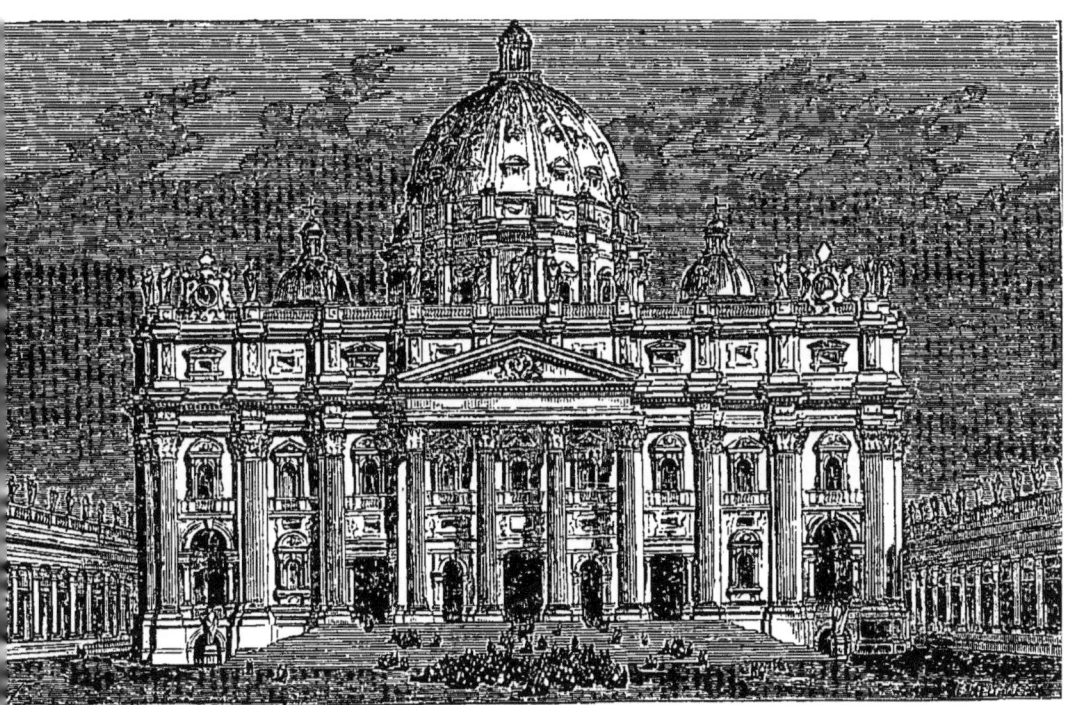

Façade de Saint-Pierre de Rome.

deur apparente. Il faut convenir que les cathédrales gothiques ou byzantines présentent des beautés plus vives, plus pénétrantes, que ce colossal édifice.

Quoi qu'il en soit, on lira, je pense, avec plaisir, quelques lignes où le président de Brosses résume ses impressions : « Quel effet, dit-il, croyez-vous que vous fera le premier coup d'œil de Saint-Pierre? Aucun. Rien ne m'a tant surpris à la vue de la plus belle chose qu'il y ait dans l'univers, que de n'avoir aucune surprise ; on entre dans ce bâtiment dont on s'est fait une si vaste idée : cela est tout simple. Il ne paraît ni grand ni petit, ni haut ni bas, ni large ni étroit. On ne s'aperçoit de son énorme étendue que par relation, lorsqu'en considérant une chapelle, on la trouve grande comme une cathédrale, lorsqu'en mesurant un marmouzet qui est là au pied d'une colonne, on lui trouve le pouce gros comme le poignet. Tout cet édifice, par l'admirable justesse de ses proportions, a la propriété de réduire les choses démesurées à leur juste valeur. Si ce bâtiment ne fait aucun fracas dans l'esprit à la première inspection, c'est qu'il a cette excellente singularité de ne se faire distinguer par aucune. Tout est y simple, naturel, auguste, et par conséquent sublime. Le dôme, qui est, à mon avis, la plus belle partie, est le Panthéon (d'Agrippa) tout entier, que Michel-Ange a posé là en l'air tout brandi de pied en cap. La partie supérieure du temple, je veux dire les toits, est ce qui étonne le plus, parce qu'on ne s'attend pas à trouver là-haut une quantité d'ateliers, de halles, de coupoles, de logements habités, de campaniles, de colonnades, etc., qui forment, en vérité, une petite ville fort plaisante. »

Saint-Pierre de Rome ne tarda pas à devenir un type consacré. Presque toutes les églises des dix-septième et dix-huitième siècles le prirent pour modèle, adoptant la

forme de croix latine, l'emploi des pilastres, la voûte en berceau et le dôme central. La plupart ont les défauts du genre sans en retenir les qualités ; elles sont lourdes, froides, sans caractère religieux. On peut néanmoins en citer quelques-unes où l'imitation a été plus heureuse.

Ainsi l'église du Val-de-Grâce, à Paris, exécutée de 1645 à 1665 sur les dessins de François Mansart, Lemercier et Gabriel Leduc, est d'un excellent style et ne produirait pas moins d'effet que Saint-Pierre, si elle avait été conçue dans des proportions aussi vastes et décorée avec autant de luxe. Les deux ordres, corinthien et composite, qui forment sa façade s'élèvent avec une élégante simplicité. Le tambour du dôme, décoré et soutenu par de très-beaux pilastres qui lui donnent une singulière légèreté, naît entre des clochetons pyriformes. Des cariatides et des vases couronnent les pilastres et encadrent les médaillons d'un attique où s'appuie la courbe gracieuse du dôme, divisée par deux rangées de lucarnes et par de riches nervures verticales. Pour bien juger cette conception originale, il faut descendre un peu vers le nord-est, sur la déclivité de la colline ; le dôme s'isole et grandit, bien supérieur par le choix de ses proportions et de ses ornements, à son voisin massif du Panthéon. Il n'a qu'un rival à Paris, c'est le dôme des Invalides. Celui de Saint-Paul à Londres (1660-1695), beaucoup plus important et plus ambitieux, soutient à peine la comparaison, bien qu'il fasse, en somme, grand honneur à Christophe Wren, son architecte. Il a une hauteur de cent dix mètres et se présente assez majestueusement, au-dessus d'une colonnade qui en alourdit la base ; le même défaut se remarque dans notre Panthéon. Toute galerie extérieure au dôme et d'un plus large diamètre que lui, risquera toujours d'en

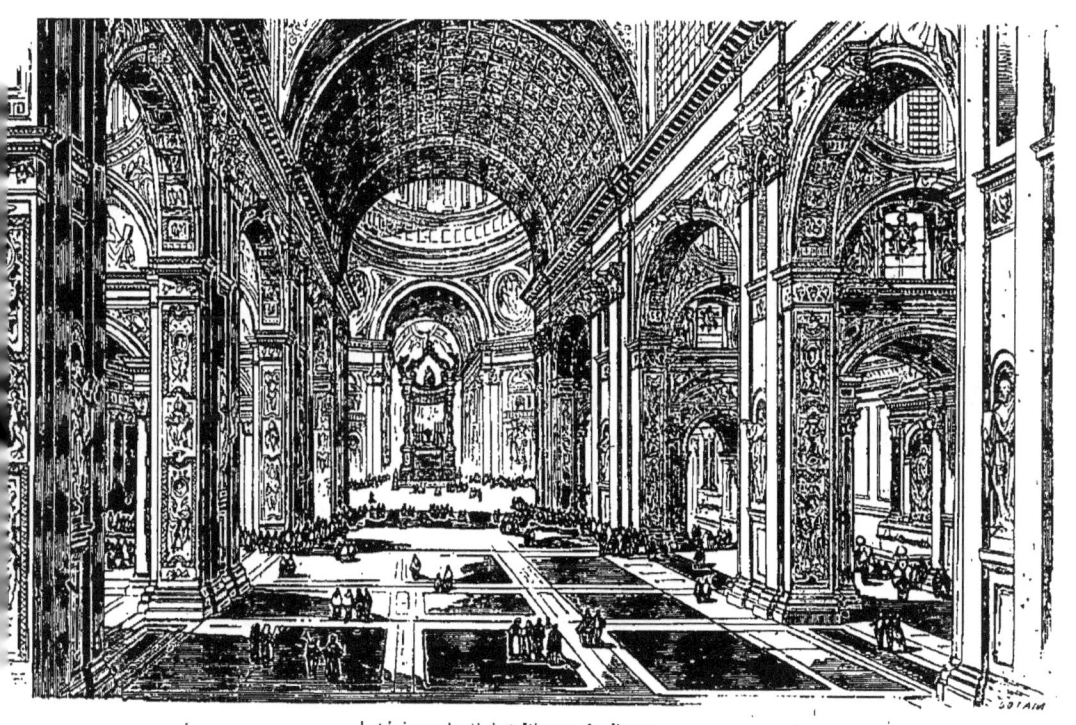
Intérieur de Saint-Pierre de Rome.

diminuer l'effet; et l'on ne gagnera rien à renchérir sur Michel-Ange.

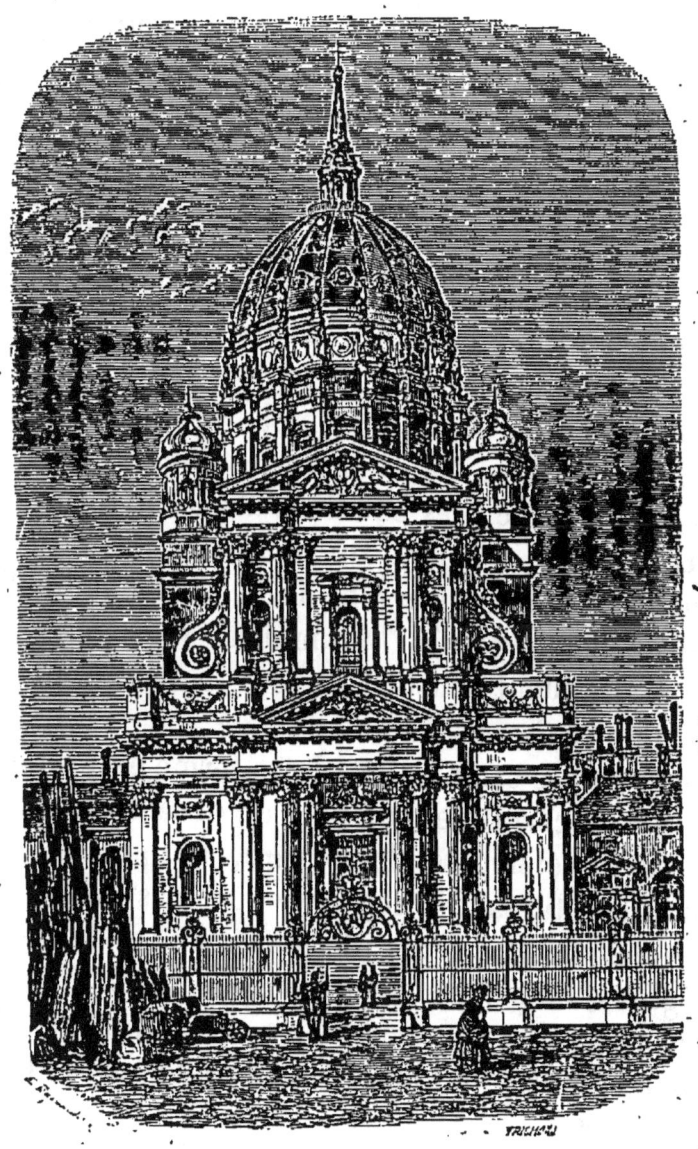

Le Val-de-Grâce.

Avant de quitter définitivement Rome et l'Italie, pour suivre le cours parallèle de la Renaissance et de l'art classique en France, nous voudrions signaler deux

genres de décorations architecturales où excella l'école fastueuse qui succédait aux Raphaël, aux San-Gallo et aux Michel-Ange, les places et les fontaines.

On ne peut rien voir de plus noblement conçu que la place de Saint-Pierre, mais il n'y a rien de plus amusant que la longue place Navone. Les modernes n'ont pas le mérite du plan : il était donné par l'emplacement du Cirque *agonal* d'Alexandre Sévère. Trois fontaines en marquent les extrémités et le milieu. Figurez-vous, dit de Brosses, au centre d'une place, un bloc de rochers percé à jour, quatre colosses de fleuves couchés sur les angles du rocher, versant de leurs urnes des torrents d'eau ; ici un lion, là un cheval qui viennent boire au bord de la vasque immense ; des reptiles rampant sur la montagne ; ces bouillons d'eau qui rejaillissent de tous côtés, et, à la cime du roc, un obélisque de granit, *tant qu'on peut lever la tête*. Telle est la fontaine Navone, conçue par le Bernin. Et que direz-vous encore, ajoute notre président artiste, de cette église Sainte-Agnès, qui fait vis-à-vis à la fontaine, de son portail, de son dôme, de ses campaniles, de sa forme ovale, de son architecture corinthienne, tant au dedans qu'au dehors, de ses revêtements de marbre, sculptures, dorures, stucs, peintures? Ne convenez-vous pas qu'on ne peut rien voir de plus riche, de plus orné ? D'autres façades d'églises, de palais, de maisons s'alignent autour de la place. Une des singularités de cet endroit, c'est qu'on l'inonde et qu'il retient l'eau ; on y donne des régates et des joûtes.

Parmi les fontaines monumentales, il faut indiquer encore celle de Saint-Pierre *in Montorio*, arc de triomphe à cinq baies qui couronne le Janicule et dont les portes sont figurées par des nappes d'eau perpendiculaires ; celle de *Termini*, bâtie sous Sixte-Quint, large

portique corinthien, sous lequel un Moïse colossal fait jaillir l'eau du rocher ; enfin l'*Acqua Trevi* (1740), vaste composition corinthienne, appliquée à une façade de palais, où des groupes marins se cabrent sur des amas de rochers au-dessus du bassin où ruisselle de toutes parts une eau déjà fameuse dans l'antiquité, l'*Acqua Vergine*. La fontaine de Trevi a tous les défauts du dix-huitième siècle ; mais elle est mouvementée et décorative.

XIV

LA RENAISSANCE EN FRANCE, EN ESPAGNE ET EN ALLEMAGNE.

Blois, Chenonceaux, Chambord, Fontainebleau, le Louvre, l'Hôtel de Ville de Paris. L'Escurial. Le palais de Heidelberg.

Nous avons vu le gothique, né en France, prolonger son existence durant tout le seizième siècle et s'imposer aux constructeurs d'églises. Mais les palais et les maisons se ressentirent de bonne heure du goût nouveau ; la vie civile, qui commençait à dominer la vie religieuse, abandonnant avec raison les formes sombres du passé, trouva dans le style éclatant de la Renaissance l'expression de sa joie et de sa forte jeunesse. Nulle part ailleurs les habitations ne revêtirent une plus élégante parure, et ne joignirent plus de grâce à plus de grandeur. Florence même et Rome furent dépassées. Sans doute beaucoup d'artistes italiens contribuèrent à la décoration de nos palais ; mais à côté d'eux se forma rapidement une école d'architectes français, école qui ne redoute aucune comparaison : il suffira de nommer Pierre Lescot, Bullant, Philibert Delorme, Ducerceau, qui illustrèrent les règnes de François I^{er}, des Valois et de Henri IV.

Le premier château célèbre exécuté au seizième siècle

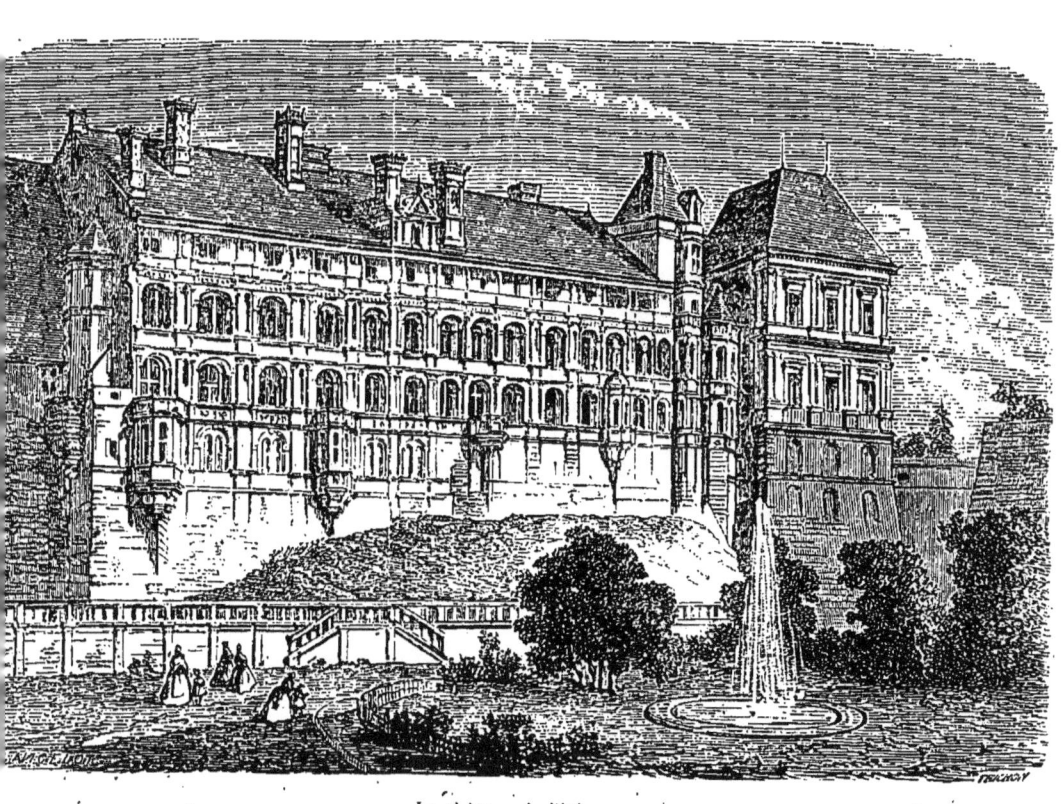

Le château de Blois.

fut Gaillon, 1502-1509. Tout ce qui en reste est aujourd'hui à Paris dans la cour du palais des Beaux-Arts. Le charmant portail qu'on nomme l'Arc de Gaillon présente tous les caractères d'une transition française entre le style gothique et celui de la Renaissance ; on l'attribue à un artiste rouennais, Pierre Fain.

Le château de Blois, dont quelques parties datent du treizième siècle, a passé par toutes les phases de cette transformation de l'architecture, et il en porte les marques. Louis XII, qui y était né, songea le premier à l'approprier aux mœurs de son temps. On pense, peut-être à tort, qu'il employa l'Italien Giocondo. De son règne date le corps de bâtiment qui forme le côté oriental et où se trouve l'entrée principale. A l'intérieur de la cour, le portique du rez-de-chaussée est composé d'arcades en segments de cercle supportées par des colonnes couvertes d'ornements arabesques, de fleurs de lis et d'hermines. La composition de ce portique rappelle tout à fait le style du château de Gaillon, et mérite d'être remarquée à côté des riches décorations des Valois.

C'est à François Ier qu'appartient la façade nord-ouest, celle qu'on voit du chemin de fer, avec ses deux séduisantes galeries, ses balcons suspendus sur de longs pendentifs, ses frises où les salamandres alternent avec les oiseaux, ses pilastres superposés, aux chapiteaux variés, d'apparence corinthienne, et les courtes colonnes ioniques de son dernier étage.

« A l'ancien milieu de la façade, dont l'étendue a été diminuée par les constructions de Gaston d'Orléans, s'élève l'escalier à jour. Chaque ouverture, pratiquée en balcon, est ornée d'une balustrade formée de fuseaux à feuilles au premier étage, de F et de salamandres en ronde-bosse aux rampes supérieures. Au-dessus de la

corniche, pareille à celle de la façade, s'élève un attique terminé en terrasse, et dont l'entablement est riche de toute la richesse que pouvait y apporter l'imagination des sculpteurs de la Renaissance. Les balustres de la terrasse et les salamandres placées aux sommets des contre-forts résument les deux systèmes de la décoration des balcons et des rampes. Les contre-forts sont ornés de faisceaux d'arabesques d'un goût exquis et de très-belles niches où ont été placées des statues allégoriques pour lesquelles on ne s'est peut-être pas as.ez inspiré des admirables modèles que nous ont laissés Jean Goujon et les autres statuaires de la Renaissance. » Le berceau rampant de l'escalier est décoré de nervures ciselées, dont les points d'intersection portent des médaillons avec des encadrements variés à l'infini. Ces nervures grimpent ainsi jusqu'en haut, où elles s'épanouissent sous une voûte annulaire que supporte un noyau brodé du haut en bas de merveilleuses arabesques. L'aménagement intérieur de cette demeure des Valois est, comme leur génie, plus gracieux, plus souple qu'élevé. Ce ne sont que longues salles basses pavées de faïences vernissées, où le cicerone vous traîne, récitant de sa voix monotone les noms des rois et des princes et la mort du duc de Guise, assassiné dans le vestibule du cabinet de Henri III.

L'œuvre de François Ier avait été gravement endommagée par la Révolution. On en doit la restauration, aussi fidèle qu'ingénieuse, à la sollicitude du roi Louis-Philippe et au talent de M. Duban.

Le château de Chenonceaux, fondé en 1515 par Thomas Bohier, chambellan sous quatre rois, acquis en 1535 par François Ier, donné par Henri II à Diane de Poitiers, qui en modifia la façade méridionale, embelli par Catherine de Médicis, entouré de jardins qu'a vantés

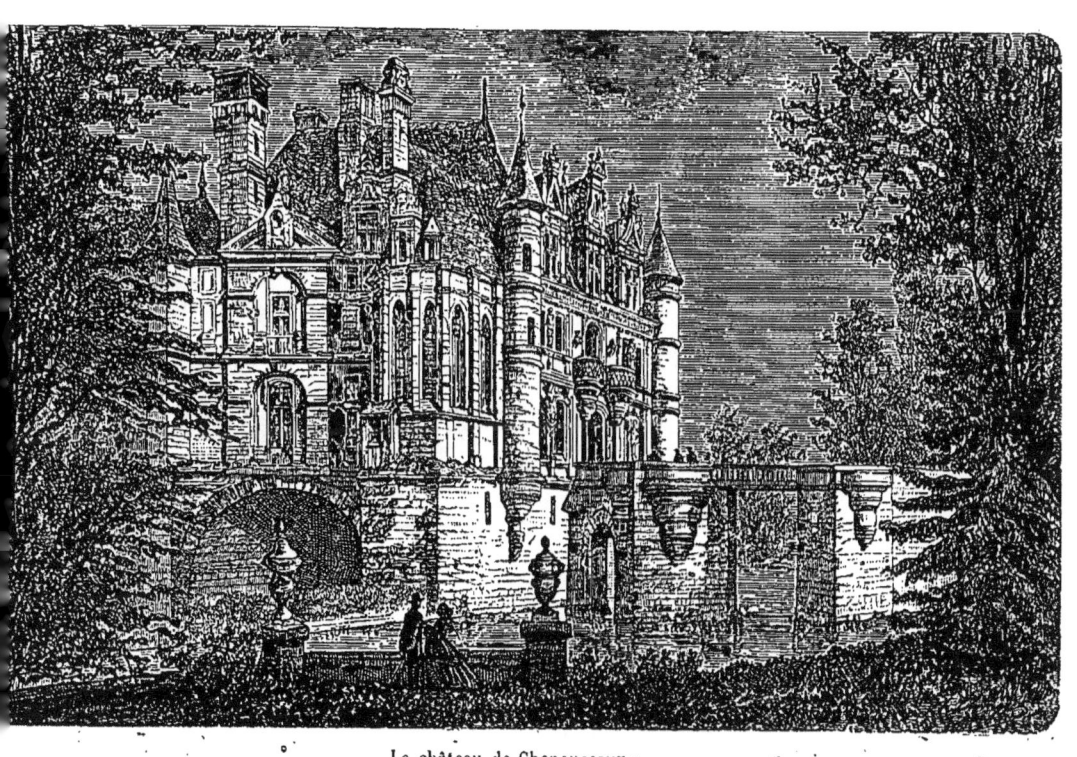

Le château de Chenonceaux.

Ducerceau, successivement transmis à divers membres de la famille royale, enfin aujourd'hui habité par un riche particulier, a été épargné par le temps et les révolutions. C'est une des productions qui font le plus d'honneur à l'art français. On y admire à bon droit les deux étages de galeries qui rattachent le pont du Cher aux appartements, les cuisines pratiquées dans les tourelles qui forment les piles de ce pont, l'admirable cheminée de la salle de Catherine de Médicis, faite par Jean Goujon pour Diane de Poitiers, et des plafonds sans rivaux, rehaussés des chiffres de Charles IX et de sa mère.

Le château de Chambord, qui date aussi de François Ier et qu'on a voulu, contre toute vraisemblance, attribuer à Primatice, est d'un goût beaucoup moins fin que le pont de Chenonceaux ou les belles galeries et l'escalier de Blois : mais sa tournure originale rachète bien des bizarreries. Un donjon, flanqué de fortes tours, forme le milieu de la façade. A ce massif gothique sont appliqués les pilastres et les divisions horizontales de la Renaissance. La statuaire n'y joue pas un grand rôle. Toute la richesse de la décoration est reléguée sur les combles et les terrasses. Ce ne sont que cheminées, lucarnes, tourelles, clochetons, enjolivés des dentelures les plus capricieuses et des sculptures les plus refouillées. Parmi ces jeux d'une fantaisie étrange, s'élève la lanterne d'un escalier sans pareil en France, qu'on aperçoit des hauteurs de Blois. Dans cet escalier compliqué, plusieurs personnes peuvent monter et descendre en même temps sans se voir. Son couronnement est formé de quatre ordres. Le premier est un élégant portique circulaire décoré de colonnes et pilastres corinthiens ; à travers les cintres très-élevés de ses arcades on voit fuir la spirale de l'escalier. Les archivoltes sont surmontées d'une corniche, d'un entablement et d'une balustrade. Au

second étage, la tourelle de l'escalier, percée de fenêtres carrées, s'élance hardiment, soutenue par des arcs-boutants en forme de demi-arcades, et que raccordent à l'étage supérieur de fortes consoles retournées. Le demi-cintre des arcs-boutants est couronné d'un entablement et d'une corniche. Le pilier carré corinthien qui le flanque à l'extérieur s'élève au-dessus et en retraite des colonnes du premier étage ; et sa naissance est marquée par une statue. Il se termine par un ornement aigu, pinacle ou clocheton. Les arcs-boutants et les consoles portent enfin deux lanternes complétement à jour, superposées, flanquées de statues assises ou debout, terminées enfin par une fleur de lis qui a été épargnée par la Révolution.

La même époque vit s'élever les parties les plus importantes de ce château de Fontainebleau qu'un Anglais a nommé *un rendez-vous de châteaux*, commencé par François Ier et Henri II, orné par Charles IX, doublé par Henri IV, enrichi par Louis XIII d'un bel escalier, mutilé par Louis XV et Louis XVI, réparé et achevé par Napoléon et Louis XVIII, enfin complétement restauré par Louis-Philippe.

Avant le seizième siècle, Fontainebleau n'était qu'un rendez-vous de chasse avec un donjon et une chapelle du temps de saint Louis, et divers bâtiments qui occupaient le pourtour d'une cour irrégulière dite cour Ovale. François Ier fit raser les anciennes constructions, sauf le donjon, trop solide pour être entièrement détruit, remplaça la porte massive par un élégant pavillon à deux étages de loges peintes par le Rosso (c'est la Porte dorée), fit élever en face de la chapelle un portique surmonté d'une tribune monumentale, d'où l'on pouvait assister à des tournois donnés dans la cour même, puis, agrandissant à gauche l'enceinte du châ-

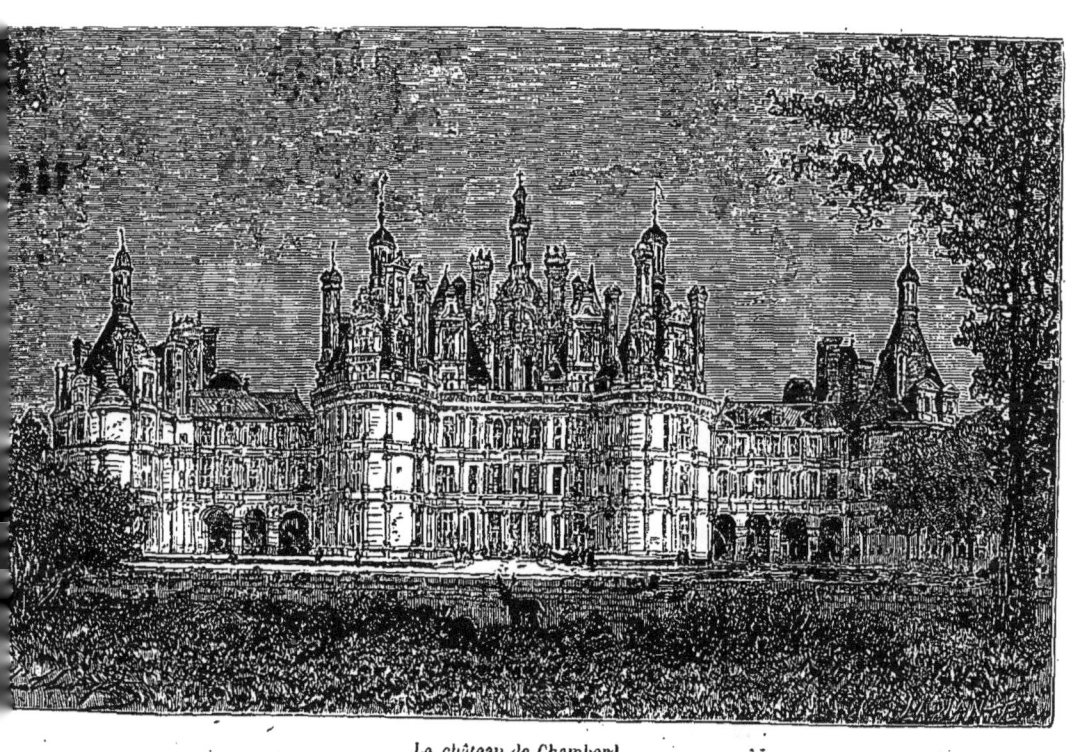

Le château de Chambord.

teau, construisit la galerie qui porte son nom et qui fait le fond de la cour des Fontaines. Les bâtiments de la cour du Cheval blanc, où s'éleva depuis l'escalier en fer à cheval de Louis XIII, et où Napoléon fit ses adieux à la garde, furent aussi commencés par François I^{er}. La porte Dauphine, dont les grands cintres terminent agréablement le côté droit de la cour Ovale, est, aussi

Porte dorée, au château de Fontainebleau.

bien que la colonnade voisine, un ouvrage du temps de Henri IV.

Quelques mots sur l'aspect intérieur des galeries de François I^{er} et des Fêtes (ou de Henri II), donneront une idée du goût merveilleux des décorations de la Renaissance française, lorsque Primatice, Rosso, Niccolo dell' Abbate, Cellini, Serlio, appelés d'Italie par les Valois, peignaient les parois et les plafonds, dessinaient les ara-

besques et traçaient les profils des cheminées et des boiseries.

La galerie de François Ier mesure soixante-quatre mètres sur six. Son plafond, en noyer doré, est divisé en riches compartiments. Des armoiries, des trophées, des salamandres, des chiffres entrelacés, se détachent sur les riches lambris qui garnissent les murs à une hauteur de deux mètres. « Les trumeaux entre les fenêtres présentent des sujets peints, diversement encadrés de stuc, et où des figures, soit en bas-relief, soit en ronde-bosse, font revivre toutes les fictions de la mythologie ancienne; telles que chimères, nymphes, faunes, groupés au milieu de guirlandes et d'emblèmes. Le parquet répondait à la richesse des lambris.

« La salle des Fêtes a vingt-six mètres de longueur, et sa largeur entre les trumeaux est de neuf mètres; mais elle se trouve augmentée de toute la profondeur des embrasures des fenêtres, qui n'ont pas moins de deux mètres vingt centimètres. Cette disposition est des plus favorables, car chacun de ces grands renfoncements, où l'on peut se tenir à l'écart, laisse toute la partie du milieu entièrement libre pour les danses et les ballets. Dix grandes baies à arcades de trois mètres de large, cinq sur la cour Ovale et cinq sur les jardins, laissent pénétrer abondamment la lumière dans cette salle, qui forme ainsi, comme Serlio le disait, une grande loge d'où la vue pouvait s'étendre sur les parterres plantés de fleurs, ornés de fontaines jaillissantes, et, au delà, sur les massifs de verdure de la forêt, dont le rideau se découpe à l'horizon. »

Au plafond, de grands caissons octogones, ornés de chiffres et d'emblèmes, rehaussés d'or et d'argent, se détachent sur des fonds de couleur. La boiserie est magnifique. Les sculptures de la tribune, les peintures

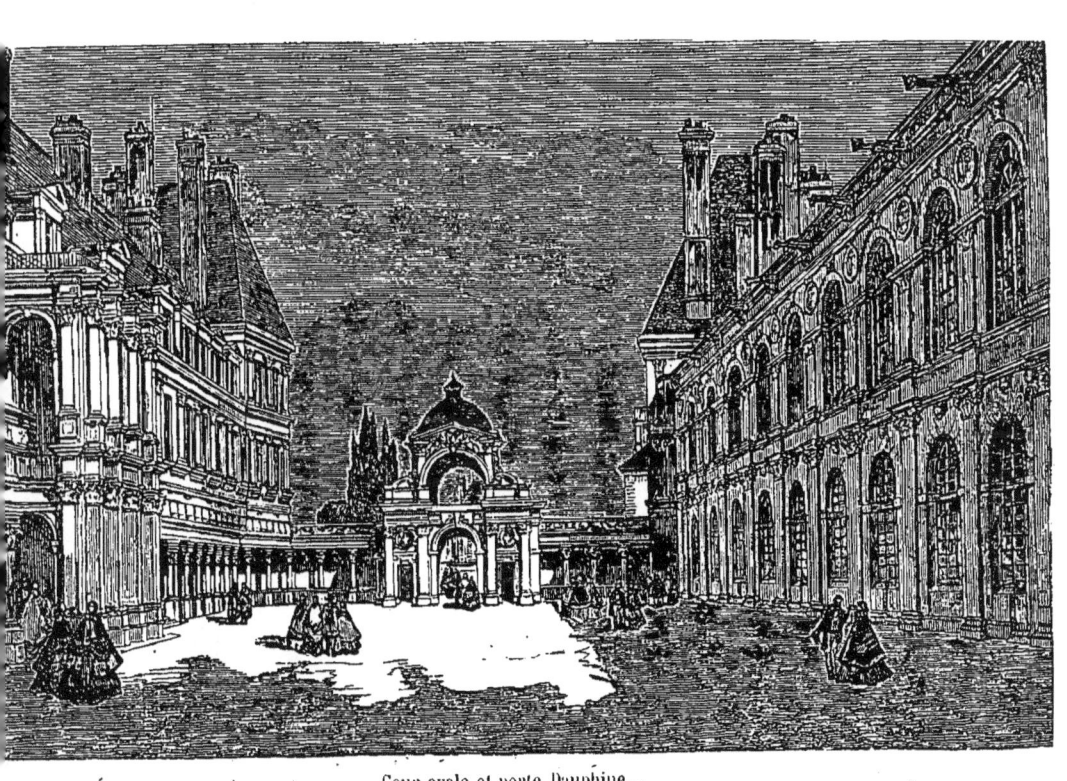

Cour ovale et porte Dauphine.

exécutées par Nicolo sous la direction de Primatice, les moulures de stuc qui enrichissent les arcades, font de ce grand vaisseau une œuvre d'art qui commande l'admiration. Qu'on se figure dans les appartements la splendeur des costumes du seizième siècle, qu'on peuple cette immensité de cours, de salons, de péristyles, et Fontainebleau vivant apparaîtra comme un des plus magni-

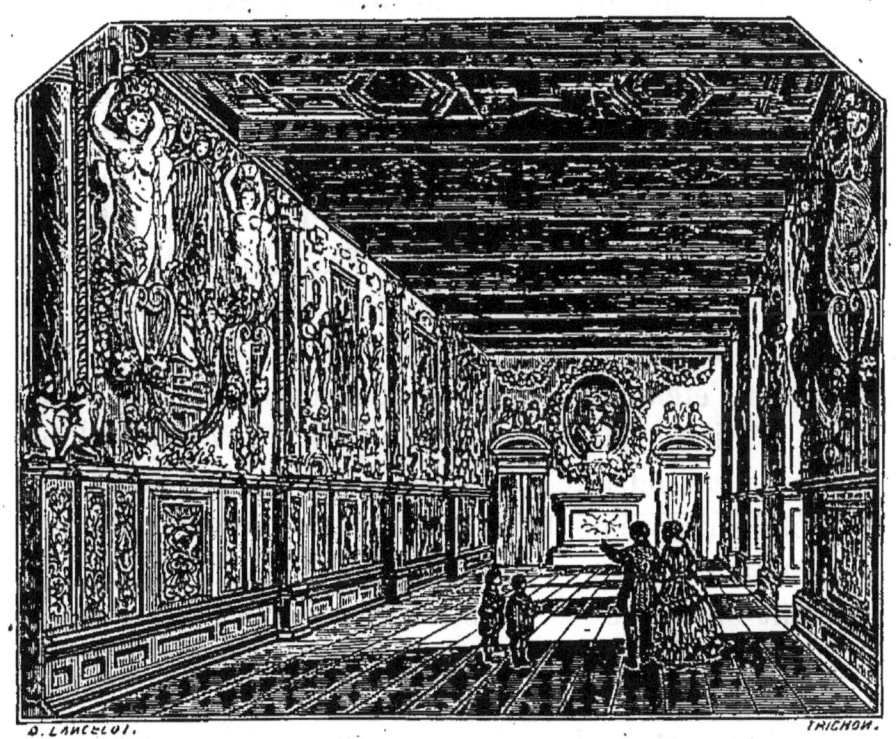

Galerie de François I^{er}.

fiques séjours que se soient créés les puissances humaines.

Le règne des Valois a été le point culminant, l'apogée de la Renaissance française. C'est à lui que nous devons la plupart des beautés de notre Louvre, qui forme, avec les Tuileries, le plus riche ensemble de palais dont puisse se glorifier aucun peuple de l'Europe.

Les historiens ne s'accordent pas sur l'origine du Louvre. On pense qu'un donjon occupait déjà la même place avant Louis le Gros, qui l'aurait muni de fossés, de tours et de murailles. Ce qu'on appelait la Grosse Tour du Louvre fut l'ouvrage de Philippe Auguste. Charles V habitait le Louvre, comme le sire de Coucy sa forteresse ; il l'éleva, le fortifia, le couronna de plates-formes, le fit tel enfin qu'on le voit dans une ancienne peinture conservée à Saint-Denis.

Après de grandes réparations faites au Louvre en 1539 pour la réception de Charles-Quint, François Ier chargea Pierre Lescot de le reconstruire. Le nouveau Louvre d'alors, qui est aujourd'hui l'ancien, fut commencé vers 1541. A la mort de François Ier, les travaux étaient peu avancés, et, en 1548, il n'existait encore que deux ailes en équerre, au midi et à l'ouest, qui pouvaient s'étendre du pavillon de l'Horloge exclusivement au vestibule placé en face du pont des Arts. Celle du quai a été détruite ; mais par bonheur l'ordonnance en a été heureusement reproduite sur toute la façade occidentale de la cour : rien de mieux conçu, de plus richement orné que les pilastres du rez-de-chaussée et les deux étages décorés par Jean Goujon et Paul Ponce, un élève de Michel-Ange.

C'est surtout dans la composition et les proportions de l'attique que Pierre Lescot s'est montré artiste consommé ; il était impossible de mieux couronner son édifice, et de même qu'une femme réserve tout le luxe de sa toilette pour sa coiffure, de même notre architecte a compris que le luxe de sa décoration devait aller en croissant, tout en devenant plus délicat à mesure qu'il approchait du faîte de l'édifice. Il ne s'arrêta pas là, et, acceptant franchement la nécessité des combles élevés et des écoulements d'eau, il mit tant d'art et

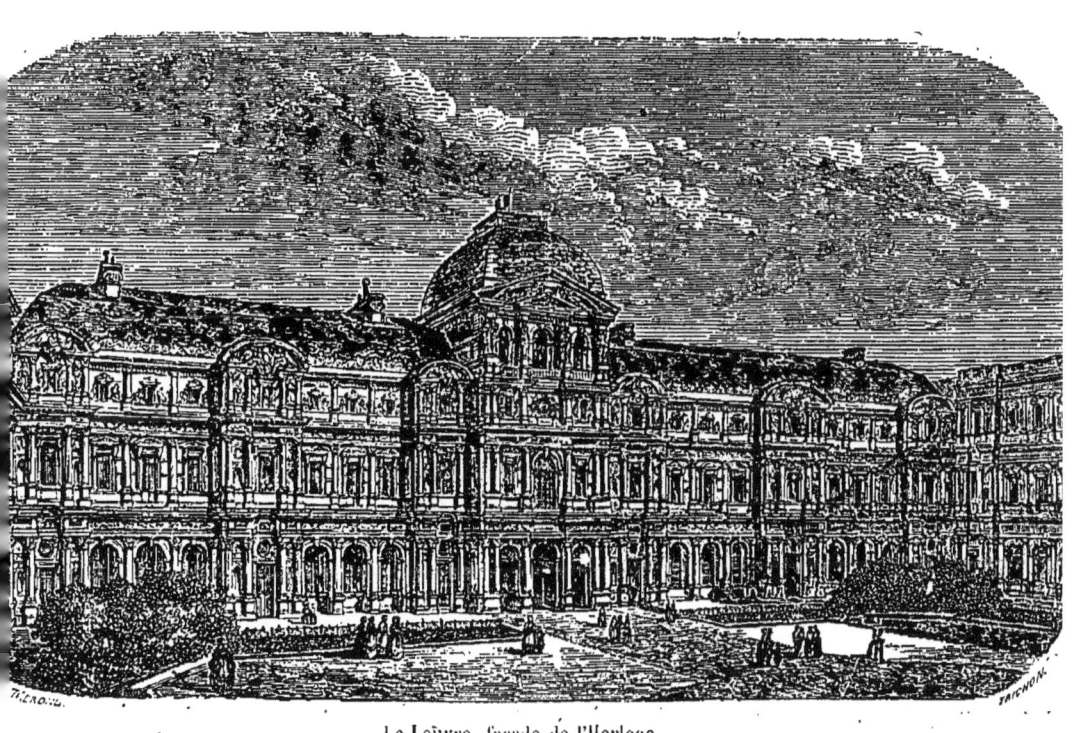

Le Louvre, façade de l'Horloge.

de goût dans la composition des chéneaux et des cheminées, il apporta une telle recherche dans l'ornementation des faîtages en plomb doré dont il couronna l'extrémité des toits, que la partie supérieure de l'édifice pourrait presque passer pour la plus belle.

« Considérez-vous l'attique isolément ; vous voyez des pilastres supportant une corniche en parfaite harmonie avec eux, un ornement qui les rattache les uns aux autres, et, en dehors de la corniche, un chéneau de de forme élégante. Embrassez-vous l'édifice d'un seul coup d'œil ; toutes ces divisions disparaissent pour ne former qu'un tout, et vous êtes pénétré d'admiration à la vue du couronnement le mieux caractérisé, le plus élégant, le plus riche, en un mot, le plus beau que présente l'architecture moderne, et qui ait peut-être jamais existé. C'est que dans ce chef-d'œuvre l'exécution ne s'est pas montrée inférieure à la conception du système ; le style a répondu à la pensée, et lui a donné la forme la plus heureuse ; tout se trouve réuni : l'idée et l'expression harmonieuse. » (Léonce Reynaud.)

Tandis que Philibert Delorme construisait les Tuileries pour Catherine de Médicis, Charles IX faisait commencer la galerie aux assises de pierre et de marbre alternés qui longe le jardin de l'Infante. Mais est-ce bien du balcon de cette galerie que Charles IX peut avoir tiré sur ses sujets ? Le premier étage n'existait pas encore e ne fut élevé que par Henri IV. La galerie d'Apollon, telle que nous la voyons aujourd'hui, ne date que de 1662, époque où la précédente fut brûlée.

L'aile qui se prolonge sur le quai vers les Tuileries appartient moins aux Valois qu'à Henri IV. On en admire les bossages, les vermiculures, les frises ravissantes et les gracieuses proportions.

Le seizième siècle, on ne sait pourquoi, ne s'était guère occupé de terminer l'œuvre de Pierre Lescot, c'est-à-dire de fermer la cour du Louvre, si admirablement commencée. On y songea seulement sous Louis XIII. Lemercier eut l'idée de donner à la cour les dimensions présentes, en doublant la longueur des ailes; il conçut aussi les quatre gros pavillons qui occupent le milieu de chaque face. Comme le goût avait changé, il renonça en partie aux dessins de Pierre Lescot, et substitua dans trois côtés de la cour la pompe à la richesse harmonieuse. Il n'acheva pas l'enceinte, mais ses plans furent généralement respectés.

Sous Louis XIV, Levau continua sur le quai la façade de Pierre Lescot; mais bientôt les travaux de Claude Perrault en nécessitèrent la destruction.

Bernin, appelé en France pour achever le Louvre, avait composé un plan désastreux et banal qui dénaturait l'œuvre de Lescot et plaçait quatre grands escaliers dans les angles de la cour. Déjà on commençait à l'exécuter, lorsque la mauvaise santé de Bernin le força de retourner en Italie. C'est alors que Perrault, dont la conception avait toujours plu à Louis XIV, obtint la direction des travaux et éleva sa célèbre colonnade, grandiose portique formé de hautes colonnes accouplées sur une puissante corniche. Elle répondait si bien au goût du dix-septième siècle, qu'elle devint tout d'abord un type dont s'inspirèrent les architectes de la place Vendôme et des palais de la place Louis XV. On lui reproche cependant avec raison de ne pas se relier aux autres parties du monument dont elle a gâté les proportions, et de ne pas répondre aux divisions intérieures (1665-1670).

La cour du Louvre fut achevée sous Louis XV, par Gabriel, d'après les dessins de Perrault. Les travaux,

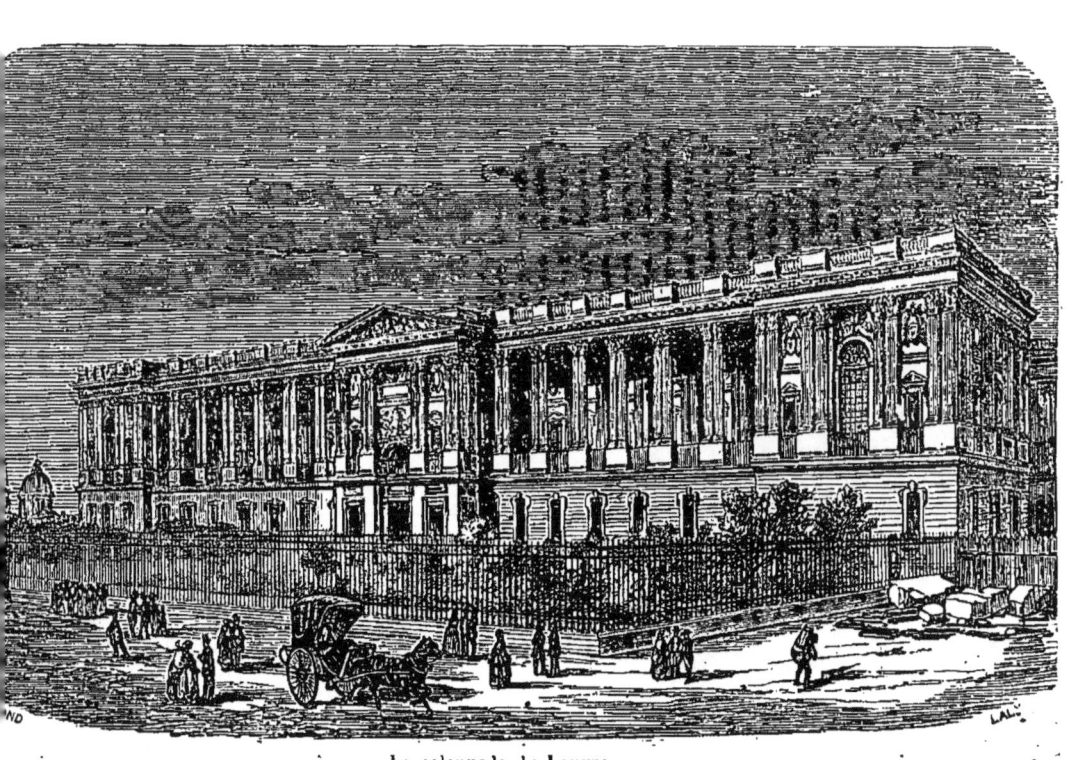

La colonnade du Louvre.

interrompus pendant la fin du dix-huitième siècle, reprirent sous Napoléon avec une grande activité. Plusieurs frontons, les vestibules, la façade du quai datent de ce règne. Percier et Fontaine eurent le bon esprit de suivre, autant qu'ils le pouvaient, dans l'aménagement intérieur, les indications laissées par Pierre Lescot, Jean Goujon et Paul Ponce ; et la belle salle des Cariaides fut terminée à peu près exactement telle qu'elle devait l'être d'après les plans de ceux qui l'avaient conçue.

Des décrets du gouvernement provisoire (1848) et du président de la République (1852) assurèrent enfin la jonction du Louvre aux Tuileries. Malgré certains défauts que le temps atténuera peut-être, les plans exécutés par MM. Visconti et Lefuel étaient parmi les meilleurs que l'on pût adopter ; et l'ensemble du nouveau Louvre demeure l'une des constructions les mieux entendues de notre temps.

Ainsi a été accomplie, en 1858, l'œuvre de quatre siècles, où se sont illustrés Pierre Lescot, Dupérac, Lemercier, Levau, Perrault et Gabriel. Les Tuileries et le Louvre, réunis, circonscrivent un espace de cent quatre-vingt-dix mille mètres carrés. Le massif du Louvre mesure extérieurement cent soixante-cinq mètres et chaque face intérieure de la cour cent vingt mètres. La longue galerie du quai, du pavillon de Charles IX à celui de Flore, a plus de cinq cents mètres. Ce sont donc deux longueurs parallèles de sept cents mètres environ qui sont couvertes d'édifices superbes, dont la construction successive a été un indice de notre puissance et de notre gloire croissantes.

Parmi les belles constructions de la renaissance française, il en est une que nous avons omise jusqu'ici, parce qu'elle est universellement connue. Mais un désastreux

incendie l'ayant anéantie en mai 1871, nous devons aujourd'hui la signaler aux générations nouvelles. Il s'agit de l'Hôtel de ville de Paris.

M. Le Roux de Lincy a trouvé dans un procès-verbal de séance, en 1529, la première mention ou plutôt le premier projet de l'Hôtel de Ville. Les négociations pour l'achat de bâtiments voisins de la *Maison aux piliers*, devenue trop étroite, ne furent pas menées à fin avant le 15 juillet 1533, jour où la foule acclama la pose de la première pierre. Cent ouvriers durent obéir entièrement à l'architecte italien Domenico Boccador de Cortone, auteur des plans, et rémunéré par un traitement de 250 livres. En juin 1534, le prévôt et les échevins traitèrent avec Thomas Chocqueur, tailleur d'images, à raison de 4 livres la pièce. La première phase de la construction s'arrête en 1541. A cette époque l'Hôtel de Ville se compose de trois corps de bâtiments. La façade, qui existait encore au centre de l'édifice moderne et qui sera conservée dans la reconstruction, présente un rez-de-chaussée surmonté d'un étage. A droite, un pavillon de deux étages domine l'arcade Saint-Jean. La cour intérieure, élevée de quatre mètres au-dessus de la place, est bornée à gauche par les murs de l'hospice du Saint-Esprit. Trois portes conduisent, celle du milieu à la cour, par un escalier droit, les deux autres à la chapelle du Saint-Esprit et à la rue du Martroi. Les appartements, richement décorés de peintures et d'arabesques, reçoivent déjà les rois pour des festins solennels et des fêtes municipales.

Sous Henri IV, les travaux de l'Hôtel de Ville, abandonnés durant les guerres de religion, furent repris et continués presque sans interruption jusqu'à l'achèvement de l'édifice. En juin 1605, Marin de la Vallée, juré du roi en l'office de maçonnerie, entreprit ce qui

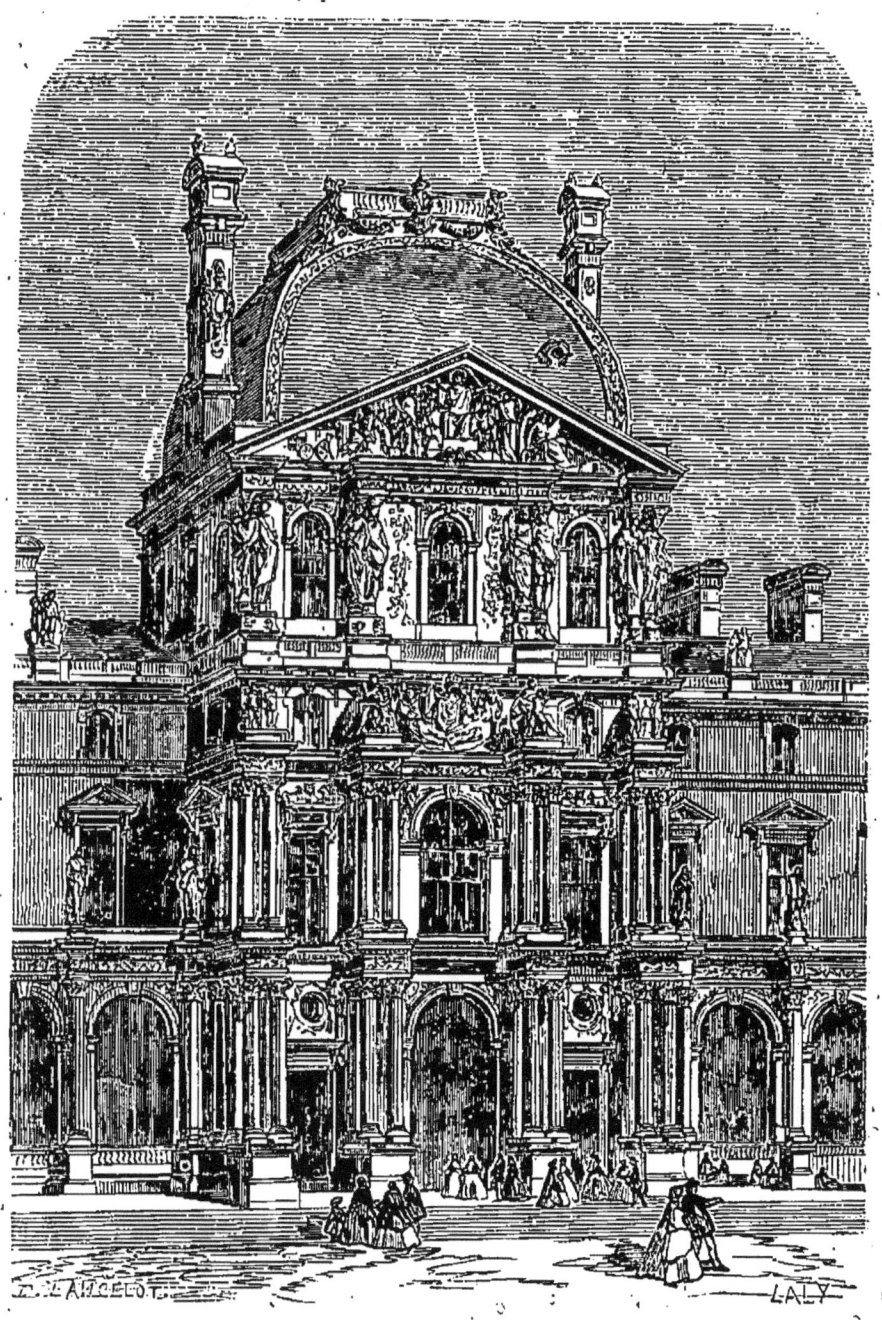

Le pavillon Turgot (nouveau Louvre.)

restait à faire. La façade, terminée en 1608, reçut au-dessus de la grande porte un bas-relief en pierre de Trécy sur marbre noir, dû au ciseau d'un élève de

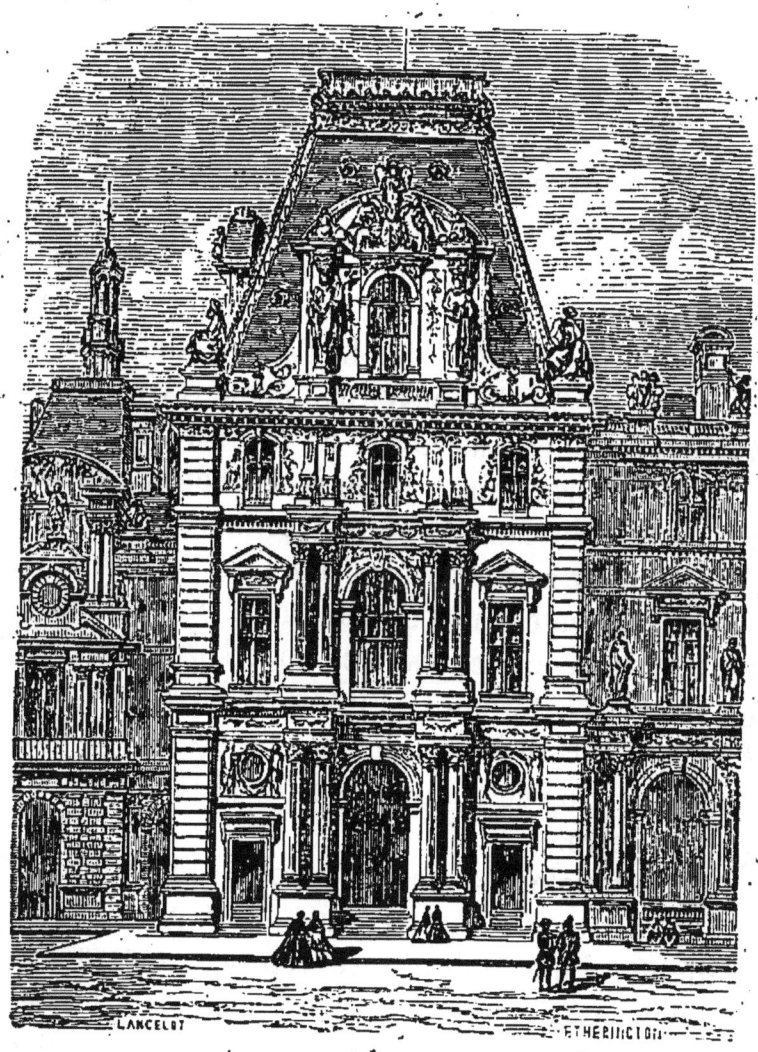

Le pavillon Richelieu (nouveau Louvre.)

Michel-Ange. En 1618, Marin de la Vallée obtint une nouvelle adjudication et, dix ans après, il put s'attribuer par une inscription l'achèvement de ce grand ouvrage. Mais il est évident que les plans de Boccador

avaient été fidèlement suivis ; c'est au talent de l'artiste italien qu'il faut rapporter l'élégance et l'originalité des deux étages d'arcades qui décoraient la cour centrale.

Durant le dix-huitième siècle, il fut question de transporter l'Hôtel de Ville soit dans l'hôtel Conti (la Monnaie), soit sur le terre-plein du pont-Neuf. La Révolution coupa court à ces velléités. Mais avec l'Empire revinrent les projets d'agrandissement et de changement; la préfecture, établie à l'Hôtel de Ville en 1802, s'y trouvait à l'étroit. On conserve aux Archives du département le programme d'un concours pour le choix d'un plan nouveau (1815). La Restauration se contenta, en 1823, lorsque le duc d'Angoulême revint d'Espagne, d'élever sur l'emplacement de l'église Saint-Jean une vaste salle provisoire. Enfin M. de Bondy, en 1832, et M. de Rambuteau (1834-35) confièrent à M. Godde, architecte, le soin d'isoler l'Hôtel de Ville et de le doubler sur les côtés. M. Lesueur fut adjoint à M. Godde, et les travaux, commencés le 20 août 1837, furent achevés en 1846 à l'extérieur, à l'intérieur en 1853 seulement. Plus tard encore, la vieille place de Grève, nivelée, perdait, sans trop de désavantage, sa physionomie quelque peu vulgaire.

Le rectangle allongé de l'Hôtel de Ville mesurait cent vingt mètres sur quatre-vingts. Huit pavillons trop peu saillants, d'une architecture trop sage, essayaient d'animer les lignes uniformes de ce quadrilatère. La masse était imposante et noble, et la façade de Boccador conservait son originalité. Au milieu, l'ancienne cour, ou cour d'honneur, présentait la riche et splendide perspective de ses deux grands escaliers à rampe droite et de ses galeries supérieures soutenues par des colonnes de marbre. Les appartements destinés aux réceptions et aux fêtes resplendissaient de luxe ; il fallait les voir

éclairés de bougies et de lustres sans nombre, contenant à peine la foule, malgré leur immensité, lorsque la ville recevait quelques hôtes de distinction. Il faut espérer que le nouveau palais de M. Ballu (son plan n'est pas celui peut-être que nous eussions choisi) nous rendra tout cela; si l'on songe avec quelque regret aux peintures disparues d'Ingres, Delacroix, Jadin, etc., à la bibliothèque anéantie, au sang répandu si inutilement dans les néfastes journées de 1871, on saluera, avec une confiance inébranlable dans les destinées parisiennes, la vieille devise restaurée, le vaisseau séculaire qui flotte et n'est point englouti : *Fluctuat nec mergitur*.

Que de palais encore, de châteaux, de maisons n'aurions-nous pas à décrire, si nous voulions montrer la fécondité de l'architecture civile dans tous les pays de l'Europe et jusqu'en Amérique! A la rigueur, les spécimens que nous avons donnés suffisent; mais pour qu'on nous pardonne d'être resté de préférence en Italie et en France, nous signalerons deux constructions importantes, l'une en Espagne et l'autre en Allemagne : l'Escurial et le château de Heidelberg.

L'Escurial, que de misères sous ce nom fameux! que de spectres il évoque! L'exécrable Philippe II a médité là ses massacres d'Espagne et de Hollande. Là est la tombe de la monarchie et, peu s'en faut, de la nation espagnole. La vue de l'édifice est loin de démentir ces tristes pensées. Il semble que la ténébreuse figure du roi des auto-da-fé ait projeté sur cet amas de pierres un rayonnement d'ombre qui a soudain glacé et paralysé le gracieux génie de la Renaissance. Par une ironie du hasard, le brûleur d'hérétiques avait d'avance dédié à saint Laurent le *real monasterio* de l'Escurial ; et l'architecte Juan Bautista de Tolède a eu la bizarre idée de donner à son plan la forme d'un gril, du gril de saint Laurent.

C'est ainsi que le tortionnaire fut logé dans un instrument de torture.

De la lanterne qui surmonte la coupole de l'église on peut constater l'exactitude de l'imitation : « Les grandes tours carrées placées aux angles sont les pieds du gril, et les cours intérieures représentent les intervalles des barreaux. Quant au manche, il est figuré par les bâtiments de la résidence royale. » Du reste, on retrouve à chaque pas, dans les détails de l'ornementation, l'instrument du supplice de saint Laurent. Cette remarque a été faite depuis longtemps. « On a représenté des grils partout, dit un voyageur du siècle dernier ; on y voit des grils en sculpture, des grils peints, des grils de fer, de bois, de marbre, de stuc; des grils sur les portes, dans les cours, dans les croisées et dans les galeries. Jamais aucun instrument de martyre ne fut honoré en tant de manières. Quant à moi, je ne vois plus de gril sans songer à l'Escurial.

« Notre guide, dit M. Davillier, ne nous fit grâce d'aucun chiffre dans l'énumération des merveilles que renferme l'Escurial : les bâtiments forment un parallélogramme de cent quatre-vingt-dix mètres sur cent cinquante; on compte soixante-trois fontaines, quatre-vingts escaliers, douze cloîtres, seize cours et, pour finir, onze mille fenêtres, en souvenir des onze mille Vierges. Ces chiffres nous paraissent de fantaisie, et personne, que nous sachions, n'a eu l'idée de les vérifier. »

La masse extérieure est imposante sans doute, mais d'aspect lugubre. L'intérieur confirme cette impression. L'église, *el templo de San Lorenzo*, est nue et triste, grandiose d'ailleurs ; « la voûte plate, une des plus vastes qui existent, est d'une hardiesse surprenante ; » le retable est le plus grand peut-être qu'il y ait dans toute l'Espagne. Le caveau octogonal, *el Panteon*, réservé aux

rois et reines d'Espagne et à leurs mères, est situé exactement au-dessous du maître-autel; sa richesse en marbres et en bronzes défie toute description. La salle la plus belle et la mieux entendue est la bibliothèque. Ses magnifiques tables de marbre et de porphyre, ses armoires d'ébène, d'acajou et d'autres bois précieux, « forment le plus splendide mobilier de ce genre qu'on puisse imaginer.

« L'Escurial, d'ailleurs, n'est plus aujourd'hui ce qu'il était autrefois; les moines hiéronymites, cet ordre jadis si puissant en Espagne, ont depuis longtemps cessé d'habiter leurs nombreuses cellules. Les longs corridors, froids et humides, sont à peu près déserts, et, dans les vastes cours aux échos sonores, l'herbe et la moisissure verdissent les pavés et les murs. »

L'Escurial, commencé le 23 avril 1563, ne fut entièrement terminé qu'en 1583, l'année même où mourut Philippe II.

Si rien n'est plus triste que l'Escurial, entier et solitaire, rien n'est plus riant que les ruines du palais d'Heidelberg au milieu des grands arbres et des lierres verdoyants. Le canon de Louis XIV (1688) a mutilé ce monument, mais il ne lui a rien ôté, loin de là, de son charme et de sa poésie.

« Toutes les constructions ne datent pas de la même époque et n'ont pas été bâties par les mêmes souverains. La chapelle remonte au quatorzième siècle; la Tour Ronde, qui contenait la bibliothèque, fut élevée en 1555; le palais d'Othon-Henri commencé l'année suivante ; le le palais de Frédéric IV monta dans les airs de 1601 à 1607. La Tour-Tombée, due à Frédéric le Victorieux, avait été construite en 1455. Lorsque Mélac voulut la faire sauter, le ciment était d'une solidité si grande qu'elle se fendit en deux morceaux : une moitié resta

debout, l'autre glissa d'un seul bloc et demeura couchée sur le flanc. Elle gît dans la même position depuis 1689, et, selon toute apparence, étonnera encore maintes générations. » (Alfred Michiels.)

« Deux entrées donnent accès dans le château, l'une tournée vers le Necker, l'autre vers la montagne. Quand on arrive par la première, qu'on a gravi un escalier monumental, d'un effet très-poétique, on débouche sur une plate-forme, d'où l'on aperçoit toute la ville, les hauteurs qui l'encadrent, puis la vaste plaine du Rhin. Si l'on se retourne, le palais de Frédéric IV déploie à vos yeux son élégante façade. Quoique bâtie au commencement du dix-septième siècle, on la prendrait pour une œuvre de la Renaissance : des meneaux en pierre divisent les fenêtres, et de spacieuses mansardes bordent la toiture ; entre les croisées s'ouvrent des niches dont chacune renferme ou renfermait une statue. Au premier étage, les croisées ont pour amortissement deux arcades portant une rosace. En traversant une galerie, on aperçoit l'autre façade, exactement pareille à la première. Elle a gardé presque toutes ses statues, mais hélas ! dans quel état de dégradation !

« A l'est du palais de Frédéric IV s'élève le palais d'Othon-Henri, formant avec le premier un angle droit. La violence des hommes, le feu du tonnerre, le sourd travail du temps, les averses et la neige l'ont bien plus dévasté que l'autre édifice. Les toitures, les planchers, toutes les constructions intérieures, sont tombés ; les grands murs seuls n'ont pas fléchi. Les fenêtres vides se découpent sur la tenture grise des nuages ou le velours bleu du ciel. Les statues n'ont point quitté leur poste ; au quatrième étage se dressent encore Pluton et Jupiter, debout, isolés, sans les niches qui les protégeaient ; tout

le faîte s'est écroulé autour d'eux; ils sont restés là immobiles, comme des justes soutenus par leurs convictions sur les ruines de leurs espérances. Malgré son délabrement, ce château produit encore un effet majestueux. Un accident de la nature en augmente le charme et le prestige. Des lierres se sont cramponnés à la façade, où ils grimpent plus haut chaque année; ils encadrent les fenêtres, les statues, les moulures; ils atteignent déjà la corniche du premier étage; si on n'interrompt point leur marche ascendante, ils pavoiseront l'édifice tout entier, ou, pour mieux dire, l'envelopperont d'un frais linceul, et hâteront le moment qui doit coucher ses débris dans la poussière. »

V

L'ART CLASSIQUE ET L'ART CONTEMPORAIN

§ 1. — Versailles. Saint-Sulpice. Le théâtre de Bordeaux.
Le Palais-Royal.

Arrêtée dans sa fleur, comme l'esprit nouveau dans son essor, l'architecture illustrée par les Bramante, les Peruzzi, les Pierre Lescot, les Philibert Delorme, s'alourdit et subit le joug. Mais elle conserve encore au dix-septième siècle une certaine majesté dans la monotonie.

Trois côtés de la cour du Louvre et la colonnade de Perrault nous ont déjà présenté de beaux échantillons du style classique, de cet art régulier et froid, dont les deux Mansart, l'oncle et le neveu, sont les maîtres incontestés. Versailles en est le type le plus complet. Ce siége et ce tombeau de la vieille royauté a tenu dans notre histoire une si grande place, il résume si bien dans sa physionomie les traits d'une époque fameuse, enfin il emprunte et il donne aux jardins faits pour l'encadrer une si véritable beauté, qu'il serait injuste de le passer sous silence. On peut ne point l'aimer; mais, en somme, fait-on rien qui le vaille?

Louis XIII avait construit à Versailles une sorte de

château féodal, flanqué de quatre pavillons saillants aux angles, entouré de fossés avec pont-levis. Louis XIV conserva et continua l'œuvre de son père; mais dans la sienne rien ne rappelle la féodalité. Le modeste rendez-vous de chasse de Louis XIII forme sur la ville une façade en pierre et brique, dont la disposition est d'un effet et d'une perspective agréables. Au fond de la grande cour des Statues, à laquelle on monte par la place d'Armes, se trouvent une, ou plutôt trois autres cours, qui diminuent successivement de largeur, et dont la dernière, la *Cour de Marbre* ou du Roi, formait le sanctuaire autour duquel étaient groupés les appartements réservés à la demeure royale.

Les constructions, commencées peu après la mort de Mazarin, en 1661, sous la direction de Levau, furent continuées par Mansart (Jules-Hardouin), de 1670 à 1684. Elles n'allèrent pas sans rumeurs et sans critiques de la cour; Saint-Simon prétendait que le lieu choisi était « ingrat, triste, sans vue, sans bois, sans eau, sans terre, parce que tout est sable mouvant et marécage; » à cela le Nôtre fit une réponse victorieuse : ce jardin vaste aux mille perspectives, aux pièces d'eau sans nombre. Les architectes eux-mêmes trouvaient cent difficultés : Louis XIV, poussé à bout, leur dit : « Je vois où l'on veut en venir; si le château est mauvais, il faudra bien l'abattre; mais je vous déclare que ce sera pour le rebâtir tel qu'il est. » Le principal obstacle aurait dû venir des financiers : quatre-vingt-dix millions, qui en vaudraient aujourd'hui quatre cents, furent engouffrés à Versailles sous Louis XIV, et Mirabeau évalue les frais au total à douze cents millions. Nul doute que ces dépenses énormes n'aient altéré l'économie des finances et grandement contribué aux embarras qui entraînèrent la chute de la monarchie.

La façade sur le jardin reproduit l'ordonnance commune à presque tous les grands édifices des règnes de Louis XIV et Louis XV : un étage richement décoré, placé sur un soubassement qui sert de rez-de-chaussée; tels sont le Louvre de Perrault, les bâtiments de la place Vendôme, les colonnades de Gabriel et la façade de la Monnaie. Ici la longueur exagérée écrase la hauteur, et l'œil est fatigué par une ligne uniforme. Cependant, vu au coucher du soleil, du bord de la pièce d'eau des Suisses, le profil fuyant de la façade de Versailles produit l'impression grandiose de la noblesse unie à la simplicité.

La disposition intérieure, subordonnée à la conservation de l'ancien château, est imparfaite; les vestibules sont mal placés, les escaliers ne répondent pas à la richesse et à la grandeur des appartements. Mais que de défauts ne seraient pas rachetés par les peintures de Lebrun, Audran, Coypel, Philippe de Champaigne, Jouvenet, Lafosse, Lemoyne? Songez que les marbres les plus rares, les statues antiques, les pièces d'orfévrerie, les bijoux et les curiosités de toute espèce étaient prodigués jadis dans ces salons déserts. On peut juger encore des anciennes splendeurs de Versailles par la fameuse galerie des Glaces. Elle est longue de soixante-dix mètres sur dix; ses dix-sept grandes croisées répondent à autant de glaces qui réfléchissent les jardins et les pièces d'eau.

Quarante-huit pilastres en marbre, d'ordre composite, encadrent les fenêtres et les arcades. Des chiffres, des devises, des trophées, des guirlandes et des enfants courent sur l'entablement et la corniche.

La chapelle, dernier ouvrage de Jules Hardouin Mansart, n'a pas été épargnée par Saint-Simon, le grand mécontent du dix-septième siècle; selon lui, « elle

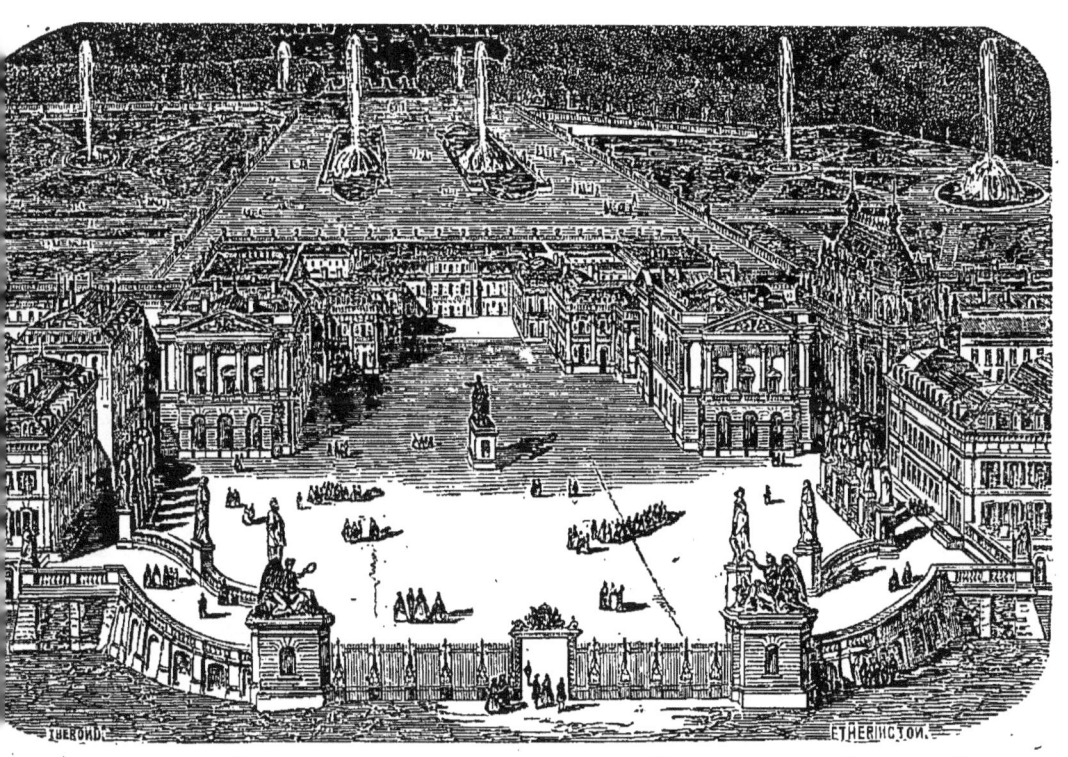

Vue à vol d'oiseau du château de Versailles.

écrase le château et a de partout la représentation d'un triste catafalque. » Voltaire n'est pas plus indulgent pour elle et la traite de « colifichet fastueux. » On ne peut souscrire à ces critiques. Parmi les édifices religieux élevés dans le système classique, aucun peut-être ne produit un effet aussi imposant. Il faut louer aussi, et sans restrictions, la salle de spectacle, chef-d'œuvre de Gabriel, un des plus habiles décorateurs du dix-huitième siècle.

Le palais ne saurait être isolé de ses jardins. Placé sur un point culminant qui lui assure une perspective étendue, il a devant lui un riche parterre, à partir duquel une habile disposition ramasse en deux énormes épaisseurs vertes les bosquets qui bordent la grande allée centrale et fait entrer dans la composition des jardins la campagne environnante, dont aucune séparation ne marque l'origine. De quelque côté que vous portiez vos pas ou vos regards, vous serez frappé d'un spectacle inattendu et toujours nouveau. Dans les massifs d'arbres sont de nombreux bosquets, tous différents de forme et de grandeur; parmi la verdure, dans les allées, aux bords des eaux, répandues avec profusion en fontaines, en bassins, en jets d'eau riches et variés, brillent en nombre immense les statues, les groupes, les vases et les vasques en marbre et en bronze. Le grand et le petit parc ont au moins vingt lieues de circuit[1].

Tous les palais, tous les châteaux; la Granja en Espagne, Caserte en Italie, ressemblent désormais à Versailles, de même que toutes les églises ont un faux air de Saint-Pierre de Rome.

Nous avons loué plus haut le dôme du Val-de-Grâce; il faut encore mentionner, parmi les tentatives heureu-

[1] Voir les *Merveilles des Parcs et Jardins*.

ses en dehors du gothique, le péristyle de Saint-Sulpice, à Paris. Gamart, Levau, Guittard, Oppenord avaient lentement, de 1646 à 1708, élevé le corps de l'église, ouvrage ennuyeux et régulier, plus lourd que sévère, plus nu que simple; on allait y appliquer je ne sais quelle triste façade, et Paris était menacé d'un autre Saint-Roch, d'un autre Saint-Thomas d'Aquin, lorsqu'un membre de l'Académie de peinture, un paysagiste, Servandoni, présenta un modèle qui obtint le suffrage du public et le méritait. Il ne s'agissait plus d'un placage, d'une application factice de pilastres sur un mur nu; Servandoni concevait un majestueux péristyle à deux étages, de vastes escaliers, un grand fronton triangulaire flanqué de deux tourelles.

Ce plan fut exécuté dans son entier; mais le fronton, foudroyé en 1770, ne fut pas relevé. Dès lors, les tours, qui n'avaient qu'un ordre, parurent trop maigres, on les éleva d'un étage. En 1777, Chalgrin fut chargé de les reconstruire et de les orner; il n'en rebâtit qu'une, celle du nord; l'autre, un peu indigente de formes et d'ornements, subsiste encore dans son état primitif. Ces tours sont un peu plus hautes que celles de Notre-Dame; mais il s'en faut bien qu'elles aient leur majesté.

Tel qu'il est aujourd'hui, et bien qu'il ne réalise plus toute l'idée de son auteur, le péristyle de Saint-Sulpice, avec ses escaliers de seize marches, ses deux ordres de colonnes doriques accouplées en profondeur et de pieds-droits à colonnes ioniques, avec ses architraves au premier étage, ses archivoltes au second, et ses deux tours d'angle, demeure exempt de la mesquinerie justement reprochée aux églises du dernier siècle.

Les mœurs nouvelles, incapables d'inspirer les constructions religieuses, encourageaient au contraire l'ar-

chitecture mondaine des hôtels et des théâtres, art qui n'a point dit son dernier mot et qui dotera sans doute notre siècle de quelques édifices originaux et bien entendus. Nous avons vu déjà Gabriel construire à Versailles une brillante salle de spectacle. Bordeaux nous présente avec fierté son théâtre, élevé vers 1780 par l'architecte Louis : c'est un carré long de cinquante mètres sur quatre-vingt-dix, entouré d'un beau péristyle soutenu par des colonnes et des pilastres corinthiens; au-dessus de la façade règne une balustrade ornée de statues. L'intérieur comprend une salle de concerts et une salle de spectacle. Celle-ci est d'un bel aspect ; et son ellipse, avec ses douze grandes colonnes composites et ses balcons dorés, bien qu'on lui reproche de ne pas favoriser le gracieux étalage des toilettes féminines, ne manque ni d'élégance ni d'originalité. Mais les plus belles parties du théâtre de Bordeaux sont assurément le café, le vestibule et l'escalier.

Le grand et magnifique escalier, ainsi parle Léonce Reynaud, s'avance, entièrement découvert, au centre d'un vestibule embrassant plusieurs étages dans sa hauteur. Il est accompagné d'élégantes galeries. Les deux rampes supérieures se retournent à angle droit sur la première pour aboutir à deux vestibules opposés. L'effet de cette disposition est séduisant, surtout aux jours de bal et à la sortie des représentations qui ont le privilége d'attirer la foule.

Seize colonnes cannelées soutiennent le plafond du vestibule ; les ornements, distribués avec autant de grâce que de noblesse, saisissent le spectateur d'admiration.

La belle ordonnance des bâtiments qui entourent le jardin du Palais-Royal, à Paris, fait encore honneur à Louis. Les hauts pilastres cannelés sont pleins de légè-

reté et de richesse ; la courbe des arcades, un peu surhaussées, paraît beaucoup moins monotone que le demi-cercle de la rue de Rivoli.

§ 2. — La Madeleine. La Bourse de Paris. L'Arc de triomphe de l'Étoile. La gare du Nord. Le viaduc de Chaumont. Les bibliothèques Sainte-Geneviève et Nationale. La façade occidentale du Palais de justice de de Paris. Le nouvel Opéra en 1866 et en 1874. — Conclusion.

Notre siècle tâtonne et va du grec au romain, du romain au gothique, construisant des églises sans caractère et beaucoup de palais qui ressemblent à des maisons ou à des casernes. Cependant, il faut se garder des critiques prématurées ; la postérité jugera mieux nos œuvres que nous. Le nouvel Opéra comptera peut-être, qui sait? parmi les merveilles de l'architecture.

Donnons, en attendant, quelques échantillons de notre habileté imitatrice.

La Madeleine, ce faux temple antique, dont la perspective décore si bien l'un des axes de la place de la Concorde, et semble reproduite par un mirage, de l'autre côté de la Seine, sur la façade du Corps législatif, n'est point une masse sans grandeur et sans beauté. Si nous oublions un moment qu'elle n'est qu'un pastiche de la Grèce, un Parthénon ou un temple de Thésée corinthien, nous goûterons les proportions nobles de ses colonnades et de son fronton, le bon effet des vastes escaliers qui la précèdent et où la foule bariolée se répand au sortir des cérémonies religieuses. L'édifice a plus de cent mètres sur plus de quarante ; mais l'intérieur perd vingt mètres dans les deux dimensions ; c'est une seule et riche nef, sans aucune fenêtre, éclairée par des coupoles dorées. Le plus grand luxe règne dans ce sanctuaire grec,

dans cette *Cella*, coiffée à la byzantine et tant bien que mal accommodée aux pompes catholiques. Grands arcs de Sainte-Sophie, ordonnance corinthienne de la Grécostase, frontons triangulaires des chapelles, pilastres de la Renaissance, dorures de Versailles ou de Gênes, il y a de tout à la Madeleine. Mais aussi pourquoi avoir voulu faire d'un temple une église? Y a-t-il rien de plus ennemi que le génie grec et le mysticisme chrétien? Napoléon, à tout prendre, avait conçu une plus juste idée; il voulait dédier ce qui fut la Madeleine à la gloire de la grande armée. Les fondations de la Madeleine datent de 1764; mais sa forme grecque appartient à l'architecte Pierre Vignon, qui y travailla de 1806 à 1828. Le monument ne fut achevé qu'en 1832.

Encore une sorte de temple antique, avec ses escaliers, ses péristyles corinthiens, ses entablements, ses corniches classiques, mais malheureusement surmontées d'un toit trop visible. On y adore un dieu puissant, deux dieux plutôt, Plutus et Mercure, ces maîtres reconnus des consciences et des destinées au dix-neuvième siècle; en un mot, ce portique si sage, si convenable, recèle en ses flancs la Bourse. Une salle immense, divisée par deux ordres d'arcades, éclairée seulement d'en haut par une voûte dont les caissons ont été habilement peints en grisaille par Abel de Pujol et Meynier, réunit tous les jours une foule bruyante et comme affolée d'acheteurs et de vendeurs qui spéculent sur les fonds publics et jouent trop souvent à pile ou face la ruine foudroyante ou bien ces fortunes subites qui gonflent les parvenus insolents. Le tribunal de commerce, devant lequel se dénouent ces drames financiers, occupait, il y a deux ans, tout le premier étage du palais. On s'est aperçu un peu tard que l'agiotage et la justice étaient des voisins mal assortis, et un édifice tout neuf, l'un des

plus bizarres, certes, que possède le Paris moderne, vient d'être affecté au tribunal consulaire[1].

Le plan de la Bourse appartient à M. Brongniart, qui en dirigea la construction de 1808 à 1813. M. Labarre, son continuateur fidèle, termina les travaux en 1827. Malgré de graves défauts, comme l'éclairage et l'aération imparfaits de la grande salle centrale et aussi les inconvénients d'un péristyle ouvert au vent, à la pluie et au soleil, l'œuvre de ces deux architectes n'est pas de celles qu'on doive dédaigner.

Avec les colonnes Vendôme, de Juillet et du Palmier, nous ne sortons pas de l'antiquité. La première, fameuse par les odes de Victor Hugo, trophée des victoires de Napoléon Ier, décore notre belle place Vendôme; c'est une imitation en bronze de la colonne Trajane; mais combien inférieure au modèle par la médiocrité de ses sculptures! (1806). Abattue, comme l'on sait, en 1871, elle se reconstruit en ce moment. L'œil y était habitué et la redemandait. En tout cas l'art ne la regrettait guère.

La colonne de Juillet est simple et nue, et elle a le malheur de ressembler beaucoup trop à un immense tuyau posé sur un petit poêle carré; le fût est de bronze, le piédestal de pierre. Sous la base reposent les combattants de juillet 1830, et sur le chapiteau s'élance, d'un mouvement hardi, le génie de la Liberté (1831-1840). MM. Alavoine et Duc sont les auteurs de ce monument.

[1] Il faut attribuer en grande partie les défauts extérieurs du nouveau Tribunal de commerce à une manie des édiles du second empire, qui subordonnaient la forme des édifices à l'emplacement et à la perspective. Mais ce qu'on ne peut accepter, ce qui est une erreur propre de l'architecte, c'est ce dôme déplorable, mal conçu, mal couronné, qu'on voit de partout, malheureusement. L'intérieur du palais, au moins, est fort beau; la cour carrée l'escalier, les larges galeries en façon de *loggia*, la distribution des salles, ne méritent que des éloges.

On doit un regard à l'agréable colonne du Palmier (1807), cerclée d'anneaux qui représentent les nœuds de l'arbre, et gracieusement entourée à sa base de statues allégoriques. Il a suffi de vingt minutes (1858) pour la porter tout d'une pièce à douze mètres de sa première place et l'exhausser sur un soubassement flanqué de sphinx assez insignifiants, mais qui, entouré de son bassin et coiffé de sa colonne, forme une des jolies fontaines de Paris.

L'arc de triomphe de l'Étoile date, comme les colonnes, du premier Empire. Commencé en 1806 par Raymond et Chalgrin, continué par Huyot, il ne fut achevé qu'en 1836. Après avoir risqué d'être dédié à la gloire du duc d'Angoulème, en 1823, il fut rendu à sa destination primitive et légitime. Son inscription porte :

AUX ARMÉES FRANÇAISES.

L'Arc de triomphe est large de quarante-cinq mètres, haut de quarante-six, profond de vingt-deux. Le grand arc de sa façade mesure vingt-neuf mètres sur quatorze; l'arcade transversale, dix-huit sur huit et demi. C'est le plus grand des monuments de son espèce. Pour l'égaler en hauteur, il faudrait dresser l'arc de Constantin sur la porte Saint-Denis. Rien de plus simple que son ordonnance ; elle consiste en quatre ouvertures, surmontées d'une riche frise sculptée, d'un entablement très-saillant et d'un attique où trente boucliers ont reçu les noms d'autant de victoires. De chaque côté des arcades centrales, s'élève, en forme de trophée, un groupe colossal en ronde-bosse. La nudité des angles et des surfaces fait valoir les sculptures, souvent dignes d'admiration, que Rude, Cortot, Étex, Pradier, Lemaire, Seurre aîné, Debay père et plusieurs autres artistes distingués

ont consacrées aux épisodes glorieux de nos guerres. On peut ajouter que la noble et correcte simplicité de cette masse aide à l'effet que produit toujours ce qui est colossal; ici la *grandeur* et le *grand* se prêtent un mutuel secours. Y a-t-il un plus beau spectacle que la grande montée des Champs-Élysées, lorsque le soleil couchant, tout entier contenu par le cintre de l'arc majeur, lance ses rayons sur la foule et jusqu'au pavillon des Tuileries?

Les nécessités créées par les inventions de ce siècle ne manqueront sans doute pas d'inspirer à nos architectes quelques formes nouvelles. Les chemins de fer demandent des ponts, des viaducs, des gares. Quant aux deux premiers genres de constructions, le modèle est trouvé. Rien ne ressemble plus au viaduc moderne que l'antique aqueduc; on en fait de beaux en tout pays, et il est difficile d'en faire de laids : des rangées d'arcades, simples ou superposées, ont toujours chance de plaire.

On doit citer le viaduc de Chaumont, qui traverse une vallée large de six cents mètres; absolument dénuées d'ornements, ses hautes et légères arcades, qui atteignent cinquante mètres vers le milieu du trajet, et dont les flancs sont percés de deux galeries parallèles à la voie supérieure, s'appuient de deux en deux sur de puissants contre-forts qui semblent de minces pilastres. Beaucoup de hauts peupliers n'atteignent pas la hauteur de leurs impostes.

Les gares sont des édifices beaucoup plus compliqués, et de réussite moins aisée que les viaducs. Elles doivent, comme les palais et les églises, répondre à une foule d'exigences; mais, moins favorisées encore, il leur faut résoudre des problèmes étrangers à l'art, et lutter contre des matériaux ingrats, tels que la fonte. Les belles gares sont peu nombreuses; la façade de l'embarcadère de l'Est a de la grandeur, bien que singulière-

ment amoindrie par la perspective indéfinie du boulevard Sébastopol : c'est un péristyle qui réunit deux avant-corps carrés à deux étages. En arrière, s'ouvre en demi-cercle une large verrière inscrite dans un fronton que couronne une statue de Strasbourg. Cet ensemble

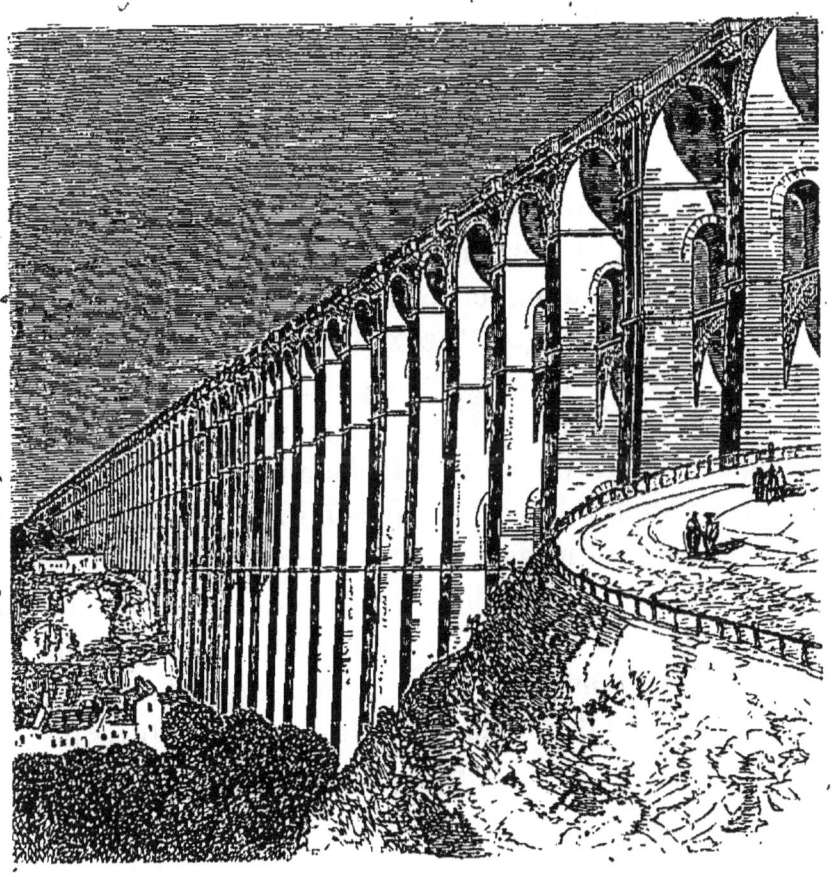

Viaduc de Chaumont.

imposant fait oublier la maigreur de la décoration et le mauvais goût des chapiteaux pseudo-gothiques.

L'extérieur de la nouvelle gare du Nord est au moins aussi monumental et beaucoup plus grand. Il faut louer la hardiesse du parti pris qui marque nettement sur la façade les divisions intérieures. Au centre, la halle, large de

soixante-dix mètres, est indiquée par un énorme fronton. De droite et de gauche, des galeries et des pavillons d'angle répondent aux salles d'arrivée et d'attente, et à tous les besoins du service. Dans une vaste cour à gauche s'élèvent des hôtels d'un très-beau goût, destinés à l'administration. L'interminable façade de la gare (cent quatre-vingt-dix mètres) se profile dans toute la longueur de la place de Roubaix et au-delà, avec ses frontons, ses colonnes et ses statues. L'aspect en est saisissant, mais on a peine à se faire aux deux divisions qui coupent les pentes du grand comble, à ces hauts entablements qui ne portent rien, qui appuient seulement les retombées du pignon central ; il y a là certainement quelque chose de défectueux, non point parce que cette disposition est insolite, mais parce qu'elle se justifie mal. Quoi qu'il en soit, cet immense travail ajoute à la juste considération qui s'attache au nom de M. Hittorf.

Une redoutable corruptrice de l'architecture, c'est ce qu'on nomme l'industrie, la science industrielle, qui, préoccupée uniquement d'économie et d'utilité, risque de négliger et d'abolir les plus simples conditions de l'art. Nous avons plus de constructeurs que d'architectes : De là ces grandes maisons plates, ces sculptures de pacotille, cet abus de l'horrible fonte de fer qui ne devrait pas plus se montrer que nous ne laissons voir notre squelette, et dont l'ossature apparente dépare déjà nombre d'édifices publics.

L'emploi de la fonte, contestable dans l'église semi-byzantine de Saint-Augustin, est du moins rationnel dans les vastes marchés couverts des grandes villes. Et l'on n'a rien à reprocher à la structure hardie des Halles centrales à Paris, rien, si ce n'est la couleur grise et terne de ses maigres supports.

La fonte est de mise encore dans les grandes salles

où l'espace et l'air doivent être ménagés ; par exemple dans les bibliothèques publiques. Deux édifices de ce genre ont été élevés dans les trente dernières années et font le plus grand honneur à leur constructeur M. Henri Labrouste. La bibliothèque Sainte-Geneviève, carré massif sans toiture apparente, percé de larges baies, uniquement décoré d'une épaisse guirlande en festons et de noms d'écrivains célèbres intaillés en rouge sur les murailles, est certes un monument original et qui révèle immédiatement sa destination. Un large vestibule, un peu sombre, donne accès à un escalier correct qui arrive par deux rampes au palier de la salle de lecture et d'étude ; cette vaste pièce occupe tout le premier étage et, grâce aux colonnes et aux arceaux de fonte, est partout également remplie d'air et de lumière.

M. H. Labrouste n'a pas été moins heureux dans la reconstruction de la Bibliothèque nationale. Ici le plan était donné par l'alignement de la rue Richelieu. L'œuvre de l'architecte se bornait, à l'extérieur, à remplacer par une muraille monumentale la face d'une longue maison sans caractère ; nous croyons qu'il y a parfaitement réussi ; ses simples pilastres à chapiteaux ornés, posant sur un haut soubassement continu, ont de la noblesse ; sa façade, rejetée à l'extrémité gauche dans l'espoir sans doute que l'édifice doublera quelque jour en étendue, est allégée, égayée presque par les nombreuses plaques de marbre qui en décorent l'attique. A l'intérieur, la tâche était plus compliquée ; elle a été également bien remplie. C'est une belle conception que le vaste vaisseau à neuf coupoles qui renferme la salle d'étude, lumineuse et commode ; derrière le bureau des bibliothécaires, apparaît l'immense trésor des imprimés, tout entier rangé sur de nombreux étages de dressoirs en fonte, depuis le sous-sol jusqu'aux combles.

22

Sur la pente menaçante de la décadence, il faut honorer et entourer de sympathie les artistes et les ouvrages qui osent encore promettre quelque jouissance aux amis du beau. Tels sont la façade occidentale du Palais de Justice, sur la place Dauphine, et le nouvel Opéra.

La première a été jugée digne d'un prix extraordinaire de cent mille francs. Les juges ont été frappés sans doute, en ce temps d'hôtels et de maisons, d'art industriel, par ce hardi et noble retour vers la tradition grecque. En effet, ce puissant avant-corps soutenu par de hautes colonnes cannelées et d'aspect dorique, avec sa frise à triglyphes et à métopes, les profils très-étudiés et très-précis de la corniche, les grands bas-reliefs du soubassement, appartiennent à un art élevé et sûr de lui-même. L'aspect est simple, même un peu nu, mais solennel. L'absence presque totale d'ornements répond à la destination de l'édifice, à la majesté de la justice suprême représentée par la Cour de cassation. M. Duc, auteur de ce monument, n'a point fait un pastiche, loin de là. S'il procède de l'art grec, il connaît les exigences modernes, et il a su raccorder avec beaucoup de tact sa façade austère avec la distribution des nombreux étages que comporte un palais de justice, voire même avec les restes du moyen âge qu'il a dû englober dans sa restauration. En arrière de la façade se déploie une suite de bâtiments de style correct et symétrique, qui rejoignent d'un côté les tours de la Conciergerie, de l'autre la rue de Jérusalem.

Quant au nouvel Opéra, aujourd'hui terminé, au moins à l'extérieur, nous demandons la permission de reproduire d'abord ce que nous en augurions en 1866.

« Nul ne sait au juste quel sera l'effet du nouvel Opéra que construit M. Garnier ; on peut même penser qu'il y aura des ornements trop menus, des lignes mal rac-

cordées; cependant, par le modèle qui a été vu à l'une des dernières Expositions, et par ce que l'on aperçoit déjà de la masse, on augure bien de cet édifice immense et compliqué.

« La façade principale, malheureusement étranglée par la mauvaise disposition de deux rues obliques, se compose d'un soubassement à arcades, d'une colonnade corinthienne formant galerie ouverte au premier étage, d'un entablement et de deux avant-corps, peu saillants, à frontons circulaires. Aux façades latérales sont appliqués d'élégants pavillons cylindriques. On assure qu'à l'intérieur, tout est combiné avec art pour répondre à six services distincts : celui du public, celui des abonnés ; ceux de la salle, de la scène, de l'administration et du chef de l'État.

« Ces nécessités ont fourni à M. Garnier autant de motifs variés pour la décoration et l'aménagement des foyers, des flancs et du fond de l'édifice. Le public semble déjà goûter la simplicité des bâtiments destinés à l'administration et la richesse des pavillons latéraux.

« Le nouvel Opéra a onze étages, soixante-douze mètres de haut, cent cinquante-deux de profondeur, de largeur cent deux. C'est une véritable cathédrale. Du fond des loges au fond de la scène on mesure quatre-vingts mètres.

« A côté des travaux qui seront soumis à l'appréciation du public, il en est de cachés, mais qui n'ont point demandé à l'architecte moins de science et d'efforts. Lorsqu'on jeta les fondations du nouvel Opéra, une nappe d'eau d'une grande puissance menaça d'envahir les ouvrages commencés et de changer en citernes les dessous destinés aux merveilles du machiniste. M. Garnier lui opposa des voûtes renversées en béton, figurant assez bien des cuves plongées dans l'eau. La lutte fut acharnée, mais la volonté de l'homme triompha

« C'est dans les combles que sera la grande originalité de l'édifice ; toutes ses divisions y seront franchement accusées ; notez que ce parti pris n'a rien d'incompatible avec la beauté ; la première loi, pour les parties d'une construction n'est-elle pas d'exprimer leur usage ? Derrière le péristyle qui précède et annonce les foyers, on verra s'élever la coupole de la salle, et en arrière, au-dessus de la coupole, le grand fronton triangulaire de la scène, décoré de groupes et de figures colossales. »

On voit que le nouvel Opéra est à peu près tel que nous l'avions décrit par avance. Il n'y a guère à ajouter que la richesse inouïe de la décoration extérieure, la corniche dorée de la façade, le fouillis sculptural de l'attique qui la dépare, les marbres de toute couleur prodigués dans la superbe loggia du premier étage, tous ces bustes, ces groupes, ces statues dorées qui brillent sur le faîte, et le prix fabuleux de toutes ces merveilles quelque peu superflues, déteintes et ternies déjà par notre ciel capricieux et notre atmosphère humide.

Cette importante construction a été diversement jugée. La foule s'est récriée contre le clinquant d'un luxe déjà effacé ; les critiques sérieux ont peu goûté l'attique ; on a préféré généralement les flancs et les pavillons à la façade ; tout en louant la variété, la grâce et la précision des ornements, on a trouvé que des chapiteaux et des moulures, que des marbres et des bronzes ne suffisaient pas à constituer un ensemble architectonique ; on a prononcé le mot de gigantesque colifichet.

En somme, l'œil s'est habitué à l'édifice, à ses proportions et à son style de fête, et beaucoup de Parisiens, sans compter les étrangers, le regardent d'un œil bienveillant.

Il faut l'avouer, nous sommes un peu de ceux-là ; et les mérites de l'Opéra commencent à nous cacher ses dé-

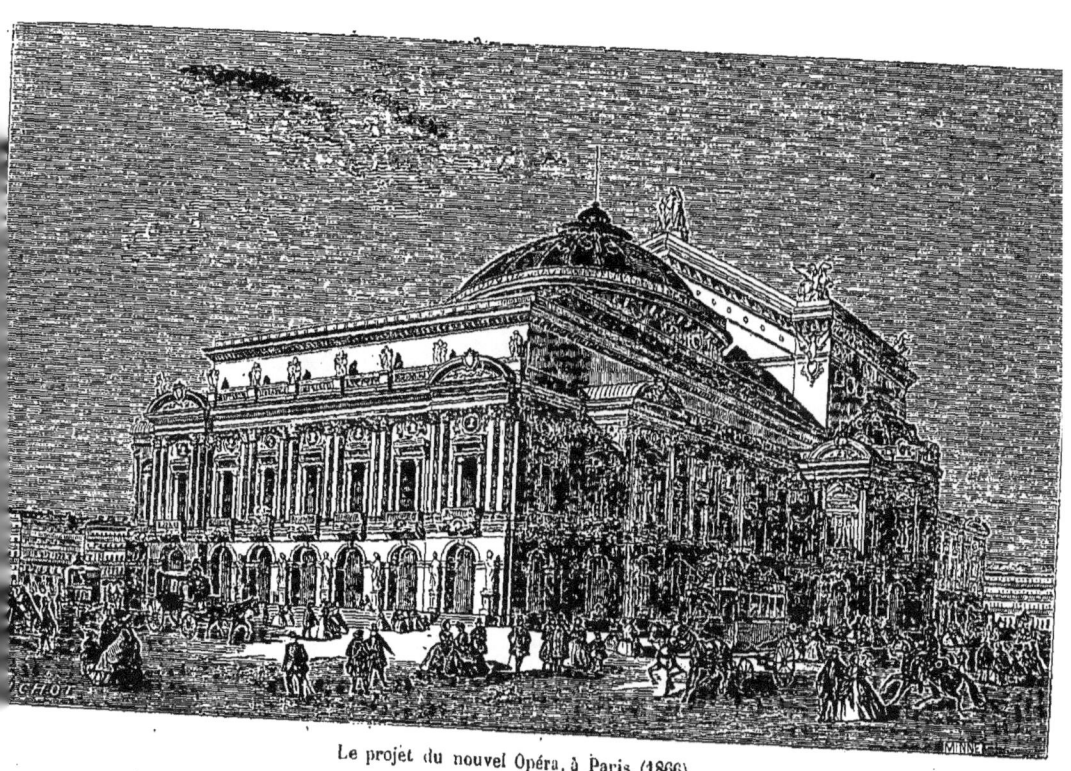

Le projet du nouvel Opéra, à Paris (1866).

fauts. M. Garnier, à notre sens, est parti d'un principe excellent, du principe même de l'architecture : l'appropriation de l'édifice à sa destination, l'indication nette et saillante des divisions; il s'est donc refusé à envelopper son théâtre dans une colonnade ou dans une muraille uniforme; il a voulu marquer les quatre parties de son tout, foyers, salle, scène et administration. De là cette succession de couronnements divers : en avant, les deux petits frontons courbes de la façade, surmontés de statues assises; derrière, la vaste coupole aplatie d'où pendra le lustre, flanquée des deux pavillons circulaires réservés aux voitures; au centre, la haute toiture aiguë de la scène appuyant son pignon à la coupole; enfin les bâtiments plus simples de l'administration, groupés autour d'une cour de dimensions moyennes : le tout enclos dans une riche balustrade décorée de statues lampadaires. J'omets des obélisques, çà et là, qui ne sont pas du meilleur goût et des crêtes de fer quelque peu hérissées. Si M. Garnier avait élevé sa coupole en dôme et dissimulé la toiture de la scène, peut-être eût-il rencontré moins d'étonnement; mais la disposition eût été moins originale. Pour nous, nous acceptons la superposition des faîtes, telle qu'il l'a conçue et exécutée. Mais la façade ne nous satisfait pas pleinement. Prise en elle-même, elle est trop basse, trop écrasée; eu égard à l'ensemble, elle est trop haute et masque ce qui caractérise précisément l'édifice. M. Garnier s'est heurté peut-être à un problème insoluble. Ayant reculé devant l'exécution d'un simple portique circulaire, avec loggia également circulaire, mais en retraite et appliquée au tambour de la coupole, il a perdu l'un des grands avantages de son plan, la clarté. Ce vice, si c'en est un, disparaîtra en partie lorsque le percement de la grande avenue commencée permettra de contempler l'œuvre, de la place

même du Théâtre-Français. Le nouvel Opéra, en effet, pour être bien jugé, a besoin d'un reculement excessif, et c'est là son défaut capital. Il n'en révèle pas moins un talent qui passe l'ordinaire.

Quant à l'intérieur, nous espérons, nous croyons dès aujourd'hui qu'il ralliera tous les suffrages. Nous avons visité de fond en comble cet immense ouvrage, alors que la salle n'était encore qu'une prodigieuse cage de fer. Du haut de la scène, nos yeux ont plongé dans les profondeurs de la salle ; il y a de quoi donner le vertige. Du côté des artistes et des machinistes, les escaliers sont un peu raides ; mais tout est soigneusement et largement aménagé, foyer de la danse, foyer du chant, loges des acteurs ; nous n'avons pu juger de la décoration, encore inachevée. Du côté du public, les escaliers sont amples, les couloirs aérés et larges, les dégagements nombreux. On nous dit que l'aspect de la salle reproduira le bel ensemble de la rue Lepelletier. Les galeries des foyers, presque achevées, nous ont ravi par leur ornementation à la fois élégante et fastueuse. Le vestibule carré, d'une grande hauteur, percé à tous les étages de riches arcades où viendront s'accouder les promeneurs des entr'actes, plaqué de bas-reliefs, de moulures encadrant des marbres de couleurs harmonieuses, est digne d'une admiration sans mélange.

Nous voici au terme de notre long et rapide voyage. Chemin faisant, nous avons essayé de caractériser dans de nombreux pays les tendances maîtresses et les phases de l'architecture, les variétés déterminées par les besoins physiques et moraux des peuples, par la prédominance

de tel ou tel artifice pour supporter, couvrir, aérer, élargir et diviser l'édifice en largeur et en hauteur. Il nous resterait à résumer l'histoire d'un art si complexe, à tracer au moins les linéaments d'une philosophie de l'architecture. Nous reculons aujourd'hui devant une telle entreprise, qui demande des développements incompatibles avec notre cadre si restreint; elle cessera de nous effrayer lorsqu'un plus large espace s'ouvrira devant nous.

Même ici, les éléments essentiels d'une conclusion ne nous font pas défaut. N'avons-nous pas vu l'homme s'élever du simple monument primitif, men-hir, dolmen, alignement, tumulus, à la robuste enceinte pélasgique; de la grotte taillée dans le roc aux palais, aux temples massifs, aux pylônes majestueux de l'Égypte, aux joyaux ciselés d'Ellora; de la tente à la voûte en encorbellement et en berceau; de la hutte aux nobles ordonnances des monuments doriques, ioniques, corinthiens? N'avons-nous pas vu la civilisation antique tout entière, la vie civile et réelle se résumer dans l'aqueduc, le pont, le théâtre, le cirque et les thermes des Romains? Puis du sein de la barbarie, du chaos des peuples et des races, de la nuit du désespoir, l'idéal religieux surgir sous trois formes, bouddhique, chrétien, musulman, et créer à sa triple image le temple qui, pour mille ans, devient le centre social : la pagode, la mosquée, la cathédrale?

Dans l'Occident, où nous nous sommes peu à peu confiné, comme a fait la vitalité humaine elle-même, nous avons montré comment les styles latin, roman, et le gothique dans toutes ses variétés, ont modifié le plan primitif de la basilique, par le transsept, la lanterne, les clochers, la voûte, l'arc-boutant, la verrière, la flèche, s'assimilant en Italie, en France, en Espagne

surtout, divers éléments, surtout décoratifs, empruntés à l'art byzantin et au goût mauresque. Arrivé à la Renaissance, nous avons dit que le réveil de la vie civile, endormie par la décadence latine, paralysée par la grande invasion barbare, marquait la fin du moyen âge et de la domination théocratique : le palais, l'hôtel, la maison de ville, la construction appropriée aux besoins accrus d'une société active, industrieuse, à ses plaisirs, à ses vicissitudes politiques, ont pris le pas désormais et pour toujours sur l'édifice religieux. Mais le dix-septième siècle, par un retour mal entendu à la nudité antique, à une sorte de monotonie ornementale qui ne saurait répondre aux exigences de notre vie complexe, le dix-huitième par une réaction maniérée, le dix-neuvième par des tâtonnements qui l'ont promené à travers tous les pastiches, semblent avoir dévié de la route logique et enrayé le progrès architectural. Aucun d'eux n'a produit de ces œuvres nettement caractérisées qui expriment un temps et un monde.

Les temps modernes n'ont rien à opposer à Angcor-Wat, à Karnac, au Parthénon, au Colisée, aux thermes de Caracalla, à la basilique latine, à la cathédrale byzantine, romane, gothique, à la mosquée de Cordoue; rien aux hôtels de ville belges, aux palais de Sienne, de Venise, de Blois, au Louvre enfin. Et cependant que de motifs nouveaux : gares, bibliothèques, théâtres, écoles, collèges, lieux de réunion, salles de conférences, palais législatifs! Combien ne reste-t-il pas à faire, à créer? Nous avons signalé quelques puissants efforts, quelques conceptions intéressantes. Mais, il faut l'avouer, l'œuvre de nos architectes ne répond pas à leur science acquise. Qui sait beaucoup, dira-t-on, invente moins; et d'ailleurs qu'inventer? Les âges nous ont transmis le pilier, la colonne,

la voûte, le plafond, la corniche, le fronton, le chapiteau, l'arcade, jusqu'aux moindres membres de l'architecture. Cela est vrai. Mais l'invention ne se borne pas aux détails : c'est à l'ensemble, à la conception totale qu'elle se juge.

Après une longue gestation pleine d'incertitudes, de marasme, de crises douloureuses, une société nouvelle va venir au monde. Que les architectes se pénètrent de son génie, s'inspirent de ses mœurs, de ses droits, de ses espérances; et, leur œuvre conçue à son image, qu'ils y appliquent les éléments accessoires fournis par leur science incontestable, mais renouvelés par l'esprit de leur temps. Et dans un âge lointain, il restera d'eux peut-être quelque pan de mur, quelque ruine, où l'observateur démêlera et reconnaîtra l'empreinte de leur race, de leur époque et de leur personnalité.

FIN

TABLE DES MATIÈRES

Avant-propos. 1

I. — MONUMENTS CELTIQUES.

Men-hirs du Croisic, de Lochmariaker, de Plouarzel; Cromlechs d'Abury, de Stone-Henge; alignements de Carnac. Dolmens de Cornouailles. Allées couvertes de Munster, Saumur, Gavrinnis... 5

II. — MONUMENTS PÉLASGIQUES ET ÉTRUSQUES.

Acropoles de Sipyle, de Tirynthe. Mycènes : la Porte des lions et le Trésor d'Atrée. *Monte Circello;* Alatri; Cære. 14

III. — ÉGYPTE.

Les Pyramides. Thèbes. Tombeaux des rois. Ipsamboul.. 22

IV. — ARCHITECTURES ASIATIQUES.

Jérusalem, Ninive, Babylone. Persépolis, Ellora. 34

V. — L'ART GREC.

§ 1. Athènes. — L'Acropole, les Propylées, le temple de la Victoire Aptère; le Parthénon, le Pandroséion; le temple de Thésée; le monument choragique de Lysicrate. 49

§ 2. — Monuments grecs en Italie et en Asie. — Pæstum. Ségeste. Sélinonte. Le temple de Diane à Éphèse et le tombeau de Mausole. 62

VI. — ROME ANTIQUE.

§ 1. — LE FORUM ROMAIN. — Le Capitole. L'arc de Septime Sévère; le temple d'Antonin et Faustine; l'arc de Titus; le temple de la Paix; l'arc de Constantin; le Colisée; les thermes de Caracalla. . . . 74

§ 2. — Le Panthéon; Temples d'Antonin, de Vesta, de la Fortune virile; le théâtre de Marcellus; la colonne Trajane; les Môles d'Auguste et d'Adrien; tombeaux, aqueducs. Villa Adriana. Coup d'œil sur l'Italie romaine. 85

VII. — LE MONDE ROMAIN.

§ 1. — OCCIDENT. — La Maison-Carrée de Nîmes. Portes de Trèves, d'Autun, de Reims. Arcs de Bénévent, d'Orange, de Saintes. Tombeau à Saint-Rémy. Arènes de Nîmes et d'Arles; théâtre d'Orange. Thermes de Julien. Pont d'Alcantara. Aqueducs de Lyon; Ponts du Gard et de Ségovie. 102

§ 2. — PALMYRE ET BALBEK. 117

VIII. — STYLES LATIN ET BYZANTIN.

§ 1. — Quelques mots sur les Basiliques. Saint-Paul hors les murs; Sainte-Marie Majeure; Saint-Clément; Sainte-Constance; le Baptistère de Constantin; Saint-Étienne-le-Rond. 122

§ 2. — Sainte-Sophie de Constantinople; Saint-Vital de Ravenne. Saint-Marc de Venise; Saint-Front de Périgueux. La cathédrale d'Angoulême. 127

IX. — ARCHITECTURES ORIENTALES.

§ 1. — STYLE ARABE. — Mosquées d'Omar, d'Ebn-Touloun, de Kaït-Bey; tombeaux du Caire. L'Alhambra de Grenade, l'Alcazar de Séville et la mosquée de Cordoue. Murailles moresques de Séville. Mosquée d'Achmet. 144

§ 2. — L'INDE. — Djaggernat, Bhuvanesvara, Condjeveram, Chillambaran. Monuments mongoliques de Delhi. Palais de Tanjore. 162

§ 3. — LE CAMBODGE. — Ruines du temple et de la ville d'Angcor. 171

§ 4. — LA PERSE ET LA CHINE. — Tak-Kesra. Mosquées et palais d'Ispahan. Ponts, colonnes. Tour de Porcelaine. Quelques mots sur l'Amérique. 178

X. — ARCHITECTURE ROMANE (1000-1250).

Saint-Étienne de Caen, Saint-Eutrope de Saintes, la cathédrale du Puy, Saint-Sernin, Saint-Gilles, Notre-Dame de Poitiers, la cathédrale du

TABLE DES MATIÈRES.

Mans, Tongres et Moissac. Cathédrales de Trèves, de Spire, de Tournai. 187

XI. — L'ART GOTHIQUE.

§ 1. — Caractères du style gothique. Cathédrales d'Amiens, de Chartres, de Bourges, de Reims, de Strasbourg, de Beauvais et de Cologne. 207

§ 2. — Styles rayonnant et flamboyant; gothique de la renaissance. — Saint-Ouen de Rouen; Saint-Etienne de Metz; Saint-Eustache de Paris; Sainte-Gudule de Bruxelles; Saint-Rombaut de Malines; Notre-Dame d'Anvers. 225

§ 3. — Constructions militaires et civiles au moyen age — Carcassonne, Aigues-Mortes, Provins, Coucy. Halle d'Ypres; hôtels de ville de Bruxelles, Louvain, Gand. 233

XII. — LE MOYEN AGE EN ITALIE, EN ESPAGNE ET EN SICILE.

§ 1. — Ce qui répond en Italie au roman et au gothique. — Pise : le Dôme, le Baptistère, la Tour penchée. — Assise. — Sienne. — Florence : le Dôme, le Baptistère, le Campanile. La cathédrale de Milan. 244

§ 2. Espagne. — Cathédrales de Zamora, Avila, Santiago, Cuenca; cloître de Las Huelgas. — Cathédrales de Tolède et de Séville. 258
Sicile. — Cathédrale de Palerme, Chapelle Palatine; cathédrale et cloître de Monreale. — Aperçu général sur les architectures au moyen âge. 263

XIII. — LA RENAISSANCE ET LE STYLE CLASSIQUE EN ITALIE.

Les palais de Rome : le palais Massimi, le Dé Farnèse. — Saint-Pierre de Rome et les églises dont il est le type (Val-de-Grâce, Saint-Paul de Londres). — La place Navone, l'Acqua Trevi. 271

XIV. — LA RENAISSANCE EN FRANCE, EN ESPAGNE ET EN ALLEMAGNE.

Blois, Chenonceaux, Chambord, Fontainebleau, le Louvre, l'hôtel de Ville de Paris. — L'Escurial. — Le palais de Heidelberg. 288

XV. — L'ART CLASSIQUE ET L'ART CONTEMPORAIN.

§ 1. — Versailles. Saint-Sulpice. Le théâtre de Bordeaux. Le Palais-Royal. 321

§ 2. — La Madeleine. La Bourse de Paris. L'Arc de triomphe de l'Étoile.

Le viaduc de Chaumont. La gare du Nord. — Les bibliothèques Sainte-Geneviève et nationale. La façade occidentale du Palais de justice de Paris. — Le nouvel Opéra en 1866 et en 1874. 330

Conclusion.. 344

FIN DE LA TABLE DES MATIÈRES.

PARIS. — IMP. SIMON RAÇON ET COMP., RUE D'ERFURTH, 1.

www.ingramcontent.com/pod-product-compliance
Lightning Source LLC
Chambersburg PA
CBHW050757170426
43202CB00013B/2465